鄉土凝視
20世紀臺灣美術家的風土觀

賴明珠　著

藝術家
Artist Publishing Co.

目 次

《鄉土凝視》序

許雪姬

　　臺灣美術史的書寫時至今日已然進入眾聲喧嘩的局面，不論從線性的歷史鋪陳進展到主題式論述，在在都呈現出個別書寫者殊異的研究旨趣與關照。本書為賴明珠教授繼 2009 年《流轉的符號女性》討論戰前臺灣女性畫家藝術後，再度將其自 2006 年至 2015 年間對於美術中「地方／鄉土」課題的研究成果集結成書。書中所收錄的八篇文章分別針對 20 世紀若干具代表性的藝術家之「風土觀」，進行豐富探索，這些人包括從日治到戰後的臺灣本土藝術家與客居異鄉的外來藝術家，有意識地展現臺灣美術舞臺上多元並呈的面向，以及他們視線交錯下所塑造出的臺灣風貌。賴教授透過嚴謹而詳實的史料爬梳與細膩的作品形式分析，如實地建構藝術家個人的學養背景、社會處境與內在心理，探討他們對自身鄉土的深情凝視如何反映於藝術創作的表現上，最終導向作者反覆思索也是最核心的關懷：面對時代的變遷，藝術家們從各自不同的肆應中生發出殊異的鄉土觀，進而凝聚為認同意識，形塑屬於這塊島嶼的集體文化記憶。

　　日治時期由官方引進的展覽會機制對於臺灣美術的發展而言，雖是新契機，卻也是限制之所在。無論東洋、西洋畫家們，皆競相在「地方色彩」的口號要求下，尋找能夠代表自己以及臺灣風土文化的元素，力拼成功地在競賽中脫穎而出。本書第 1 篇〈陳植棋鄉土殉情意識溯源〉以出生於臺北汐止的第一代洋畫家陳植棋為主角，探討其追隨蔣渭水等人所發起之民族文化啟蒙運動的意志形塑過程，及其在遠赴日本東京留學後，如何將自身參與社會運動的經驗與理想，轉而投入美術運動中，凝聚眾人之力推動設立本土繪畫團體，實踐兼具鄉土精神與時代性的藝術創作。第 2 篇〈風土之眼——呂鐵州與許深州的藝術選擇與實踐〉，則以活躍於日治時期官

展的東洋畫家呂鐵州為例，論述其從傳統繪畫過渡到現代寫實藝術的創作取向轉變，乃是受到官方美術權力機制與日本美術教育的刺激，然其所選擇描繪的主題仍舊取材自生活周遭所見的動植物與自然風土。而追隨呂鐵州習畫的許深州繼承其師對於臺灣風土民情的關照，戰後面對正統國畫論爭等國家意識形態與社會文化的衝突時，則開始嘗試結合水墨媒材與現代主義藝術理念，在創作形式上順應潮流，力求與時俱進。第 3 篇〈風俗與摩登——論陳進美人畫中的鄉土性與時代性〉，轉而聚焦於日治時期以美人畫聞名畫壇的女性東洋畫家陳進，檢視其如何在師承日籍畫家的藝術觀後，加入自己對故鄉臺灣風土文化的觀察，醞釀出兼具鄉土性與時代性的美人畫。然而戰後，陳進在主流政治文化與水墨風潮的影響下，逐漸減少描繪富含時代特質的摩登女性，轉而沉潛投入生活紀實人物畫的創作。

　　如同許深州與陳進的轉變，戰後國內政治情勢與國際藝術浪潮對臺灣藝術的發展同時產生了顯著影響，隸屬不同族群、文化認同相異的畫家們如何在作品中注入自身對於鄉土的認知，是近年研究中相當重要的課題。作者在第 4 篇〈召喚山岳——近代臺灣山岳畫與張啟華壽山圖像〉中，追索臺灣山岳圖像意義的轉換：日治初期作為帝國政治權力象徵的山岳繪畫，在寓臺日籍畫家如鄉原古統和木下靜涯等人的筆下，轉而成為在地情感的表現，以至於戰後延續這樣的情思，山岳畫逐漸被賦予了鄉土認同的情感意涵，例如對南部美術發展貢獻良多的高雄油畫家張啟華，即經常以壽山入畫，將之視作故鄉意象的代表。第 5 篇〈「農村化」的鄉土藝術——楊英風《豐年》時期版畫創作中的鄉土意涵〉，首先追溯日治至戰後初期臺灣藝文界對於「鄉土」的概念定義，而後以 1950 年代楊英風為《豐年》雜誌製作的臺灣農村生活

紀錄版畫出發，搭配藝術家的自述，討論其版畫創作理念如何在現代主義的洗禮下，逐漸轉變為追求鄉土中國與東方文化精神，從而將鄉土臺灣視為附屬於中國的地方文化支流。第6篇〈風格遞嬗中的主體性——在具象與抽象中抉擇的賴傳鑑〉，則以成長於動盪世代的桃園油畫家賴傳鑑為代表，透過賴氏的文字與畫作，釐析其挪用立體、抽象等西方現代藝術語彙的風格轉變進程，其作品展現的不僅是個人記憶、心靈慰藉，亦是具體實踐自身對建立鄉土色彩的訴求。

除個案探討外，作者亦對時代群像進行觀察與類比，如第7篇〈意象鏡射——1960年代心象及世紀畫會對現代藝術的省思〉，即聚焦於1960年代參與心象畫會與世紀美術協會的蔡蔭棠、陳銀輝、吳隆榮、孫明煌等諸畫家，分析其創作歷程中作品風格遞嬗的現象，探究這群畫家面對國際藝術潮流從抽象逐漸回歸到具象的風向轉變，如何肆應並將自身現實經驗與對時代社會之關懷融入到作品中。第8篇〈異鄉／故鄉——論戰後臺灣畫家的歷史記憶與土地經驗〉如同本書的總結，探討活躍於臺灣現代繪畫中的兩大群體——異鄉型畫家／土著型畫家——在經歷1940年代後期劇烈的政治動盪後，各自透過藝術圖像或符號呈現出相異的群體文化記憶與土地經驗；因國共內戰而離鄉寓臺的中國四川畫家吳學讓與席德進，前者於1990年代完成的「故國神遊」系列作品以融入中國傳統視覺紋樣等方式表達故國懷想，後者則是將對故鄉的情感寄託於筆下的臺灣景物；相對地，出生於1920-30年代的臺灣土著型畫家賴傳鑑與侯錦郎則從未直接接受中國美術的薰陶，戰後面臨語言文化與社會斷裂的困境，加上二二八事件與白色恐怖的經歷，遂結合個人生命經驗與西方美術媒材進行創作，以不同方

式表述自身對社會歷史與國族意識的關懷。

　　臺灣自古作為一個移民與遺民兼容的社會，匯聚了來自不同地方人群的土地經驗與情感內涵，某種程度上呈現出文化認同的「混雜性」（hybridity），若從美術史發展的層面觀看亦是如此。清代由福建地區傳入的傳統文人書畫，至日治時期轉由西洋美術新觀念取得主導性地位，戰後中國水墨與世界藝術潮流彼此激盪交融，而後生發本土意識等現象，都說明了過去百年來臺灣美術文化在面臨多次政治社會變革下，借鏡外來、並從中努力定義自我的過程。作者緊扣此一特質，透過社會文化與作品風格的交互分析，以及後殖民學、社會學等理論的應用，側重探究畫家內在心理與外在社會環境變遷之間的關係，縱覽多位戰前與戰後臺灣畫家們的生命經歷與創作意涵。每位畫家身處不同立場、具不同身分，在追尋「新」、「現代化」的同時，也必須回應傳統價值與鄉土認同的課題，從而對同一片土地形塑出不同的美學意識，研究者當持續投注心力於深化相關課題之研究。臺灣社會與文化主體自覺意識的建構，亦是延續至今我們仍不斷在思考的議題，而繪畫如同文字，亦有承載歷史記憶與個人情感的功能，讀者透過這本書，得以從美術史的觀點再次展開過去與現在的深刻對話。

　　個人學臺灣史，但不具美術史的素養，要閱讀賴教授的大作，實在是一種深度學習，雖然費了不少時間和努力，寫起序來千難萬難，幸得在中研院臺史所檔案館任職的饒祖賢碩士之協助下，方能草成此文，謹以此為多年來的朋友賴教授的新書獻曝，並預祝本書得獲大售。

（2018 年 6 月 18 日端午節於中研院臺史所所長室）

和一位臺灣美術耕耘者分享鄉土的滋味

廖新田

在臺灣美術史眾多論述者中，賴明珠是一位典型的耕耘者。「耕耘」者也，一步一腳印、認真踏實、點點滴滴。也對，臺灣美術幼苗亟待培育灌溉，稍不小心，便可能枯萎甚至是夭折，「時時勤『服侍』」是最好的策略。「耕耘者」也，指的是照顧者不虛浮誇張，而噓寒問暖、適時提攜是必要的，更需要有耐心與毅力，在氣候惡劣的環境下（指的是中西美術史的主流刻版印象、藝術教育比例失衡、藝術研究資源分配不均以及本土美育素養匱乏等等）持續地埋頭除草施肥。難免有時心灰意冷，但真正的耕耘者是不會放棄的，也沒有權利棄守，因為臺灣藝術不能因等待而死亡。當臺灣美術尚是一片荒蕪之地的時候，她已彎腰拔草整理。我還記得，她在愛丁堡大學的碩論，關於臺灣東洋畫的論文，是我後來（1999 年）在英國做博士研究的重要參考之一。她持續耕耘臺灣美術數十年，滴水成河、積蔭成林。當臺灣美術已然發展，她仍然謹守崗位，毫不鬆懈怠惰，繼續默默的、謙卑地和後來的接棒者攜手共同奮鬥。這和蜻蜓點水式的駐村、或偶而湊湊熱鬧寫篇文章，或自我中心主義者有所不同，因為她有不打折的 commitment（承諾）。不但筆耕不輟，她更與時俱進，思索以新的視野、理論來突破臺灣美術研究的規限，紮實的基本功如田野調查和圖像學考究自是不在話下。這就是我眼中的臺灣美術的耕耘者的形象。

這本著作的焦點擺在以個案思索臺灣美術的在地思維，是相當核心的。在臺灣，「鄉土」從來不是理所當然的概念，而是用力、用心爭取來的。從藝術史論述的變遷來看，除了主流藝術如歐美藝術史、中國藝術史、或日本藝術史能一如往常地安坐其位、不需革命就能坐享其成，臺灣藝術史一開始是妾身未明，也不受重視。在有心人士的努力下，情況是逐步有所改善的。文化政策也有些調整，臺灣美術知識生產的確一日千里，有後來居上之勢，從筆者過去發表的統計報告可以呼應，每兩年相關臺灣美術的出版論述高達數百篇之多（在臺灣的中國藝術史、西洋藝術史則少見類似統計與分析）。

即便如此，我們不禁要問：直到 2018 年的今天，政權已經輪替兩次，本土化比以往更深植民心的情況下，臺灣美術成為臺灣社會中臺灣人共享的感性知識？從各式各樣具主體意識論說盛行的今天來看，這種讓人驚訝的「日常」久了，見怪卻不怪。對應於藝術與文化作為的制度設置與權力配置，數十年來則行禮如儀，缺乏更為啟蒙與批判、反思的思辯立場。誠如拙文〈臺灣美術的「實然」與「應然」〉

所描述，藝術教育系統、研究計畫的主責單位是否有此認知？是否找對了人？做對了事？這些仍然讓人憂心忡忡。

本書所探討的「地方色彩」強調其內在而多重的言外之意：現代化、殖民、在地與主體覺醒，這樣的見解是到位而深入的，且有可延展性的。巧合的是，我過去的一些研究竟然和這本書一些主題有關係的。例如，賴明珠序中所提到的地方概念，我曾經在〈從自然的臺灣到文化的臺灣〉一文論及，「地方色彩」若以英文 local color 來理解，它至少是有「固有色」（fixedness）與「文明視角下的異國情調」（exoticism）兩個意思，交錯組合起來，則衍伸出另一層新的意思——如刻板印象、文明化、差異等等等。例如：1930 年代在法國巴黎的「地方色彩」，實指博物館異國情調展示的召喚魅力；日本美術史研究中的兩種概念「現實的地方色彩」（the realistic local color）、「必要的地方色彩」（the requisite local color）分別指黑田清輝表現日本主題以及日本本土（沒有留學經驗）洋畫家的獨特風格。在筆者另一篇拙文〈美好的自然與悲慘的自然〉發現，1930 年代臺灣美術的「地方色彩」有內部的衝突，表面上雖有共識，其實是「同床異夢」。例如：鹽月桃甫批評「石川欽一郎派」的格式化，立石鐵臣批評有台菜味道的灣製畫，東洋畫則淪為臺灣動植物圖騰的描繪，王白淵藝評中提出對強調重視藝術精神性的問題，甚至是超現實主義者（風車詩社）對寫實主義（小說）非直接的指控等等，在在說明鄉土與本土作為一種美術觀念，是值得討論的問題，而本書作者已提出具體的實踐來證明之。關於認同和鄉土的若即若離關係，筆者曾經在〈近鄉情怯：臺灣近現代視覺藝術發展中本土意識的三種面貌〉也有過探討。對我而言，鄉土與認同的流動性，就如拙文感性的結尾：「一個不安的靈魂找到可以安歇的處所，它滿意極了，到頭來卻發現它是在一列向前疾駛的火車上，它還是欣慰極了，因為它同時擁有過去和現在、記憶和理想。認同是一段追尋歸屬的過程，近鄉情更怯。」

黃春明短篇小說〈蘋果的滋味〉結尾以酸酸澀澀來形容，有些異國情調，難以適應。鄉土的滋味是似曾相似的滋味，引人的味道，因為似曾相似，有相同之處，但也有不同的地方。鄉土做為一概念、或甚至是信念，就不是我們所認為的那麼篤定了，而是有辯證或批判的空間，容許突破、也容許創造。臺灣美術研究的鄉／風土觀論述，為臺灣美術研究開啟一條路徑，有別於作品論、藝術家生命史、圖像學或風格分類學－臺灣美術的主流論述，而是藝術觀念論的發展嘗試，企圖豐富（不是削減、對抗）臺灣美術史學的內容、方法與理論，當今全球藝術論述的趨勢也是如此。

本人僅以民間社團「台灣藝術史研究學會」理事長的身分，欣見賴明珠理事出版《鄉土凝視》大作。過去兩年來她極力支持與支援學會的運作，這本書是另一種形式的支持。因此，我樂意「序」貂，且深感與有榮焉。（作者現任國立臺灣歷史博物館館長）

自序

楊明珠

「地方」（ローカル）的概念，最早是在 1905 年，由一位日本知識分子蘇來在《臺灣慣習記事》發表文章中，引用小說家兼評論家後藤宙外（1867-1938）「文壇地方分權」理論，提倡將臺灣劃入「大日本」文學圈。[註1] 易言之，外來統治者領臺十年，就已經有人開始想像，將南國殖民地臺灣文學建構為帝國的一旁支。之後，日本統治者確實也積極地建構文字及影像的臺灣知識系統，以行銷、消費被殖民、資本主義化的「地方」—臺灣。

1927 年至 1943 年「臺展」、「府展」推動期間，殖民官方高唱「地方色彩」（ローカルカラー）美術口號，乃是外來政權透過定義與詮釋「地方」，以達到全面掌控臺灣視覺文化資本的機制。在此藝術策略建置下，「土著型」（the indigenous）臺籍藝術家，往往得在「規訓」的「現代化」與「凝視」的「鄉土」之間往返折衝，逐步建立自我藝術的主體。

筆者因研究「日本時代」[註2] 臺灣美術家創作題材、風格表現，以及他／她們與統治者美術機制文化霸權之間的錯綜關係，從 2000 年開始就對經常出現在時人論述文章中的「地方」、「鄉土」、「風土」等詞彙，產生深入探究的興趣。這些議題在日後發表的文章或學術研討會中，也變成撰寫個案或多個美術家研究時，必然會帶入的思考軸線。例如討論戰前美術家：陳植棋、呂鐵州及陳進（戰前）等人的學習、創作主題或藝術形式表現時，一併會思索其創作和「殖民現代化」機制、「地方色彩」理念、「鄉土意識」自覺，以及個別生命特質與經驗等內外因素，作交錯的比對與多重脈絡的釐析。換言之，研究臺灣戰前畫家，除了進行傳統美術史技法、形式之分析外，筆者也會借助社會學、結構主義符號學、後殖民學等理論，探討他／她們以視覺語彙為媒介的圖像，究竟還有那些隱晦的表現意涵？臺灣的自然風土與人文歷史，這些傳統水墨繪畫不曾觸及的領域，對受過「現代化」訓練的臺籍藝術創作者而言，是否意識到土地與人民存在的意義？被觀看的臺灣「鄉土」客體，與凝視、觀看的「藝術家」主體之間，又存在什麼樣的對話關係與認同歸屬？這些問題意識，都在論述戰前畫家的文章中作個別的剖析。

二次大戰後，國民政府於 1949 年正式撤退來臺，臺灣再度成為外來政權，集結軍事、政治、經濟、文化及教育等統治力量下的「地方」（local）——臺灣省。「外來」（outside）統治者，以「正統」、優越之姿，貶抑「在內」（inside）臺灣人，視其為被日本殖民過、「奴化」的次等國民。1950 年代至 1970 年代「正統國畫之爭」，正是「外來者」

假「現代化」之名，爭奪「在內者」美術資本的戰爭。而1970年代晚期「鄉土文學論戰」，則是當時臺灣知識分子，有感於來自境外日本、歐美帝國經濟／文化資本的威脅，故回頭尋求足以和國際霸權抗衡的鄉土／地方資本，以強化羸弱不振的文化主體。

在研究戰後臺灣美術家時，筆者注意到他／她們對故鄉、鄉土、文化母國的認知與觀看，可分為兩個記憶群體，一個是「外來」的「異鄉型」（the strange）美術家，如「五月」、「東方」畫會成員，及吳學讓、席德進等人。另一個則是「在內」的「土著型」美術家，如陳進（戰後）、許深州、賴傳鑑、張啟華、蔡蔭棠、陳銀輝、侯錦郎等人。他／她們在威權化、現代化並行的時空下，對臺灣「鄉土」客體的凝視，以及將觀看後的智、感、情轉為視覺圖像時，兩個記憶群體所「再現」（representation）與「象徵」（signification）的意涵，存在頗大的差異性（differences）。而戰後臺灣國家機制、群體屬性和文化認同等多重性「社會框架」（social frame），對這些美術創作者既限制也啟發他／她們在藝術上的實踐。

回溯二十世紀臺灣藝術發展歷程中，地方／鄉土可以說被賦予各種不同政治地理及社會文化的指涉意涵。「地方」可能意指，殖民中央的「地方」（local）、社群居住的「所在」（place）、風土特色濃厚的地區（region）、都市外圍的鄉村（country），或國家領域（territory）等單一或多重的文化地理概念。「地方」意涵的定義者，通常是指統治者，他們利用政治的運作，將「地方」建構為權力的、社會的產物。日本時代「地方色彩」是臺灣總督府管控、行銷臺灣美術資本的統治手腕。戰後，「正統國畫之爭」則是掌控話語權的外來畫家，向在地畫家奪取地方（臺灣）美術資本的角力戰。而「鄉土文學論戰」，則是居住於臺灣的遺民（在內）與移民（外來）知識分子，首次共同倡導以鄉土／地方資本，作為抵拒「外在」文化霸權的保衛戰。二十世紀臺灣現代美術的發展，基本上就是一部定義與競逐「地方」的演進史。我們從地方／鄉土美術的論述與實踐中，認知到「地方」既是「外來者」與「在內者」衝突的肇端；也是兩群體在競爭歷程中，不斷繁衍出豐富臺灣藝術的泉源所在。百年來不同群體的藝術家，在臺灣土地上，各自解讀他／她們對（向內或向外）自然與人文的觀看與凝視；在競相爭奪與建構過程中，形塑出歧異多元的視覺文化樣貌。而「土著型」與「異鄉型」美術家在主體觀看下的視覺表述，也為我們建構出臺灣遺民與移民，海納百川、多元並存的風土美學觀。

（2018年4月2日於劍潭自宅）

1.　蘇來，〈なるべし〉（應該如此才對），《臺灣慣習記事》，第5卷，第9號，臺北，臺灣慣習研究會，1905.8，頁62。

2.　1895年至1945年，臺灣教科書或一般撰史者對該時期，到底應該用「日治時期」或「日據時期」，兩派都各有堅持。然而老一輩臺灣人或臺灣藝術家，則習慣稱當時為「日本時代」。為尊重生活於該時空環境的過來者，本文乃採用「日本時代」這個歷史慣用語。

陳植棋「鄉土殉情」意識溯源(註1)

▌ 前言

　　日本時代臺灣青年藝術家所組成的「七星畫壇」及「赤陽洋畫會」，於 1929 年合體為「赤島社」，並對外公布創社〈宣言〉，高唱「忠實反應時代的脈動」、「為鄉土臺灣島殉情」等藝術主張。當時報社紛紛以「與臺展對抗」的新聞標題，報導此一首度結合土生土長臺灣青年的藝術團體，而陳植棋（1906-1931）正是此洋畫團體的靈魂人物。

　　陳植棋曾經在 1920 年代初期，參與臺灣社會運動與學潮，在歷經殖民「懲戒」（參與學潮被退學）及「現代化」（留學東京習藝）過程後，如何在思想及美術實踐上，勇敢地溯源洄游故鄉母土，並以「鄉土殉情」赤焰，燃燒自我短暫生命，實為本文所欲探討的主軸。

　　1927 年「臺灣美術展覽會」（簡稱「臺展」）的舉行，是日本殖民美術「機制化」、「現代化」的濫觴，也是蘊含中央霸權意涵的「地方色彩」美術策略，正式在臺灣推動的歷史時刻。陳植棋將個人從事社會運動所醞釀的能量，轉化為現代美術運動的動力。「赤島社」在他的帶領下，於 1920 年代晚期至 1930 年代初期，深具有向殖民威權挑戰的視覺文化意義。而他所倡導「為鄉土臺灣島殉情」的主體藝術理念，也發揮了反轉殖民「地方色彩」策略的歷史意涵。

▌ 鄉土、民族意識的覺醒

1、出身傳統耕讀世家

　　陳植棋出生於日本領臺第十二年，祖父陳彬琳是七星郡汐止街保正，父親陳海棠為臺北州土地調查員及七星郡協議會員。陳家歷代祖先務農，至陳海棠時，因經營田產致富，一躍而為汐止殷實家族。陳家係為汐止名望世家，故日本領臺初期陳

彬琳、陳海棠相繼被推為地方頭人。陳彬琳晚年沉醉於文人書畫生活，故甚早就讓單傳孫子陳植棋，進入私塾接受傳統漢文教育。之後才就讀錫口（松山）公學校南港分校。陳植棋母親陳林求擅長針黹女紅，在母親影響下，從小他對臺灣傳統漢族民間手工藝亦相當熟悉。[註2]

2、北上接觸現代教育與社會主義啟蒙思想

1921 年 4 月考入臺北師範學校就讀，此時期是他脫離童年鄉村生活，同時也是接受現代殖民馴化教育的開端。但從陳植棋第一年唸預科開始，雅愛思索生命意義的他，因參與文化及社會啟蒙運動，逐漸體會到臺灣人被殖民的困境與各種不平等的待遇。

據他臺北師範學長兼摯友蕭金鑽的追憶，1921 年北師預科下學期時，陳植棋熱中於閱讀基督教社會運動家賀川豐彥（1888-1960）的自傳《超越生死線》，並自封為「賀川黨」。[註3] 出生於神戶的賀川豐彥，1907 年入神戶神學校就讀時，曾進入神戶貧民窟傳教和服務。1917 年從美國普林斯頓神學院畢業返日後，賀川仍回到神戶貧民窟工作。[註4] 此後他的傳道遂帶有社會運動的色彩。例如，1920年他參與神戶川崎造船所的勞動爭議，指導工人從事勞工運動，並強調無抵抗主義的精神。[註5]

出版於 1920 年 10 月的《超越生死線》，乃是賀川豐彥以自己在神戶貧民窟傳福音的經驗，用小說體形式敘述。書中他描繪自己無畏於和貧病交迫、被人遺棄及被視為社會渣滓的人共同生活。全書傳達出以基督背負十字架，跨越生死界線，再創新生命的象徵意涵。[註6] 此書一出版，洛陽紙貴，迅速竄升為熱血革命青年景仰、學習的目標，[註7] 也感動無數的閱讀大眾。年僅十六歲，生性任俠爽

註釋：

1. 原文請參看賴明珠，〈陳植棋「鄉土殉情」意識溯源〉，《臺灣美術》第 86 期，臺中市，國立臺灣美術館，2011.10，頁 52-75。

2. 葉思芬，〈英雄出少年——天才畫家陳植棋〉，藝術家出版社編，《臺灣美術全集 14 陳植棋》，臺北市，藝術家，1995，頁 15-17。

3. 蕭金鑽，〈故陳植棋君之追憶〉，《臺灣日日新報》，1934.10.19-20，收於藝術家出版社編，《臺灣美術全集14 陳植棋》，臺北市，藝術家，1995，頁 45。

4. 王梓超原撰，〈賀川豐彥略傳（1888-1960）〉，《臺灣教會公報》第 1920 期，1988.12.18，頁 9，http：//www.laijohn.com/archives/pj/Kagawa,T/biog/Ong,Cchhiau.htm，2018.3.1 瀏覽。

5. 周天來，〈賀川豐彥先生的人格和事業〉，《臺灣教會公報》第 829 期，1958.1，頁 16-17，http：//www.laijohn.com/archives/pj/Kagawa,T/brief/Chiu,Tlai.htm，2018.3.2 瀏覽。

6. 賀川豐彥著，江金龍譯，《飛越死亡線》，臺北縣中和市，基督橄欖文化，2006。

7. 清水風皷，〈新人賀川豐彥君と語る〉，《實業之臺灣》第 14 卷第 3 號，1922.3，頁 41。

朗、古道熱腸的陳植棋，讀完該書後，對賀川人道主義的精神心有戚戚焉，佩服之餘乃自稱「賀川黨」。[圖1]

1922年2月11日，賀川應基督教青年會邀請來臺演講。[註8]自命為賀川擁護者的陳植棋，當時即將升上臺北師範本科一年級，是否到場聆聽演講，目前並無法確認。但陳植棋當時參與蔣渭水（1890-1931）主導的「臺灣文化協會」（簡稱「文協」）活動，

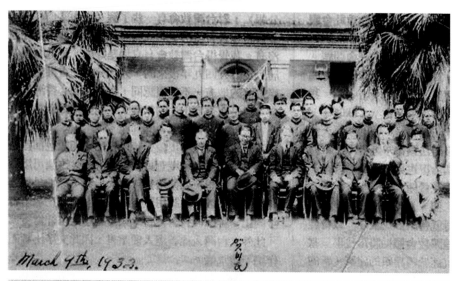

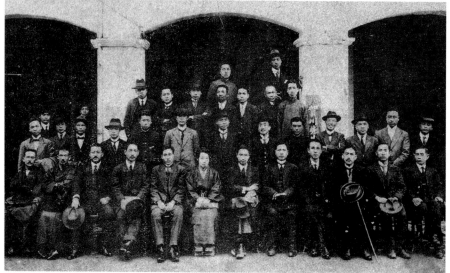

◎◎ 圖1／1932年3月賀川豐彥（前排右6）來臺，參加淡水臺北神學校60禧年慶典，於牛津學堂前與師生合照。（引自蘇文魁撰，〈賀川豐彥先生到淡水〉，《臺灣教會公報》第2508期，2000.3.26，頁10。http://www.laijohn.com/archives/pj/Kagawa,T/visit/Tamsui/Sou,Bkhoe.htm，2018.3.2瀏覽。）

◎ 圖2／1922年2月13日蔣渭水（前排左5）宴請賀川豐彥夫婦（前排右6、7）於他所經營的「春風得意樓」。（蔣渭水文教基金會提供）

而 1922 年 2 月 13 日賀川夫婦，也曾應蔣渭水之邀，在其開設的「春風得意樓」餐敘。
^(註9，圖2)因此推測陳植棋應不會錯過良機，出席聆聽賀川的公開演說。而賀川無私的
理想性格及對社會主義的實踐熱忱，確實也帶給青少年陳植棋極大的精神感召。

3、參與「文協」的啟蒙活動及帶領學潮運動

1918 年第一次世界大戰結束後，歐洲民主主義、自由主義大興，世界各國殖民
地在「民族自決」思潮下紛紛掀起抵抗殖民的獨立運動。1918 年甘地在印度領導「不
合作運動」，1919 年 3 月 1 日朝鮮爆發「三一運動」，以及土耳其「凱末爾革命」等，
都是受到民族自決思潮衝擊的結果。^(註10)

1919 年蔡惠如（1881-1929）滯留東京時，糾集臺灣留學生林呈祿（1886-1968）、
蔡培火（1889-1983）與彭華英（1893-1968）等人，和「中華留日基督教青年會」馬
伯援（1884-1939）、吳有容等人組成「聲應會」。同年年底，在臺灣民族運動領袖
林獻堂（1881-1956）、蔡惠如號召下，百餘位臺灣留學生成立了「啟發會」，1920
年改稱「新民會」。^(註11)由於「新民會」成員多數為學生，故又另組「臺灣青年會」，
標舉「涵養愛鄉的心情，發揮自覺精神，促進臺灣文化的開發」為宗旨，並於 1920
年 7 月發行機關雜誌《臺灣青年》，鼓勵青年「批評自己過去的生活，探索未來進路，
謀求真正有意義的生活」。^(註12)

旅居東京的臺灣知識青年所萌發的愛鄉、革新思潮，不久也吹送回臺灣本島。
當時在臺北奔走，號召醫學校、師範學校學生投入思想啟蒙運動者，乃是大稻埕的
革命醫生蔣渭水。蔣渭水等人於 1921 年 7 月向林獻堂諮詢過後，於 10 月 17 日在臺
北靜修女學校舉行「文協」創立大會。之後運用發行《會報》，設置讀報社，以及
舉行講習會、講演會等活動，致力於推動「文化發達」及「民族自覺」的反抗運動。
^(註13)

根據臺灣總督府警務局的調查，1921 年「文協」草創時的學生會員總計有 279

8.　同上註。
9.　蔣渭水之孫蔣朝根所編著的《蔣渭水留真集》，提到賀川豐彥是應「臺灣文化協會與日本基督教會」之邀，
　　於「大正 11 年（1922）2 月 13 日」蒞臨「春風得意樓」。（蔣朝根編著，《蔣渭水留真集——在最不可
　　能的時刻》，臺北市，臺北市文獻委員會，2006，頁 50。）
10.　林瑞明，《臺灣文學與時代精神——賴和研究論集》，臺北市，允晨文化，1993，頁 150。
11.　王詩琅譯，《臺灣社會運動史——文化運動》（譯自 1939 年出版，臺灣總督府警務局編纂的《臺灣總督
　　府警察沿革誌，第二編，中卷》），臺北縣板橋市，稻香，1988，頁 43-45。
12.　同上註，頁 49-51。
13.　同上註，頁 252-253、263。
14.　同上註，頁 302。

第 1 章　**17**

名，其中臺北師範學校學生 136 人，[註14] 幾乎佔一半的比例。陳植棋當時也加入「文協」，故 1924 年 11 月領導北師學潮遭退學後，[註15] 即經常在「蔣渭水家『顛顛倒倒』」。[註16] 顯見他不但參與「文協」主辦的社會、文化啟蒙活動，並與運動領導者蔣渭水過從甚密。

蔣渭水宜蘭人，1915 年臺灣總督府醫學校畢業。學生時代曾參與「同盟會」在臺外圍組織「復元會」活動。1916 年於大稻埕太平町三丁目創設大安醫院。據其自述，三十歲時（1921），他重燃「政治煩悶的魔病」，除參與林獻堂、蔡惠如所倡導「臺灣議會設置請願運動」，同時也催生了「文協」。[註17]

陳植棋從 1921 年 4 月開始到 1925 年 2 月赴日之前，即已經常出入蔣渭水家。而蔣氏太平町居家，既是大安醫院、「文協」總部，又是東京創刊的《臺灣》、《臺灣民報》在臺經銷處。[圖3] 因此蔣渭水在 1920 年代前期發表的社會改革、政治維新等言論，必定對年輕、熱情的陳植棋具有醍醐灌頂的作用。

蔣氏 1921 年 11 月，在「文協」《會報》創刊號上發表〈臨床講義〉一文，以文化醫生的立場，診斷臺灣肇因於「智識的營養不良」，故變成「世界文化的低能兒」。他開出長達「二十年」的「根本治療」處方，包括「正規學校」、「補習教育」、「幼稚園」、「圖書館」及「讀報社」等五種「教育」藥劑。[註18] 他所關切的是所有年齡層臺灣人的教育與文化的提昇。因而當殖民政府籌劃創立「臺北帝國大學」時，

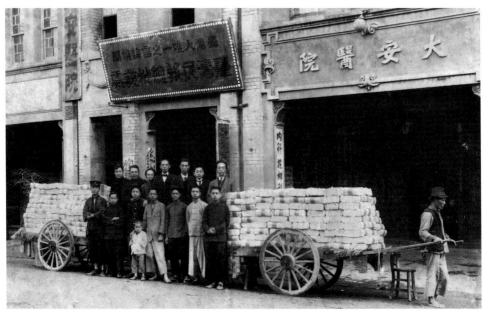

圖 3／蔣渭水太平町住家，既開設大安醫院，也是「臺灣文化協會」總部及《臺灣》、《臺灣民報》在臺總批發處。
（蔣渭水文化基金會提供）

蔣氏堅決反對。他擔憂臺灣民眾的學齡教育、師範教育及中等教育資源，普遍低於日本內地。居於劣勢下，若再發展屬於「少數階級」獨享的大學教育，多數臺灣人的基本受教權將受到排擠。[註19] 1925 年元旦，他在《臺灣民報》發表〈晨鐘暮鼓〉一文，以振奮人心的語調說：

> 希望要把這晨鐘暮鼓放在新高山的極頂，大敲特擂起來！擂得北至富貴角，
> 南至鵝鑾鼻，西至澎湖島，東至紅頭嶼，四面八方的臺灣三百六十萬同胞，
> 都從睡夢中一時就驚覺著醒起來！……文化協會，乃是臺灣人的文化協會，
> 文化協會是提攜臺灣要到極自由、極平等、極文明底地位去的工作。[註20]

我們從蔣渭水關切全體臺灣人的教育、文化水平；鼓舞「三百六十萬」臺灣人，追求「自由」、「平等」、「文明」的理想，可以看出他對鄉土臺灣的摯愛。而這也是他一生從事民族社會革命的主要動力來源。這種對土地、人民的深厚感情，正是年輕陳植棋受蔣渭水啟發的臺灣精神。

博學廣聞的蔣渭水，對第一次大戰後弱小民族的抵殖、獨立運動史，亦知之甚詳。1922 年他曾在《臺灣》雜誌發表〈動搖時代的臺灣〉，闡述：「動搖時代對人類而言是最幸福的時代，……動搖終究會導向進步，實乃進步之母」。文中他舉中東戰後的狀況為例，指出土耳其凱末爾將軍、印度聖雄甘地，都是在動搖時代奮起，並領導被殖民弱者，展現「揚眉吐氣」、「伸張正義」的精神。他觀察到「在動搖時代裡，橫暴掠奪的帝國主義即將崩潰。另一方面亦意味被侵虐的弱者得獲解放」。文末蔣氏歸結他對臺灣未來的展望，說：「世界大勢是不會捨棄臺灣而不顧，……促使民眾覺醒，使民眾充分領悟自己的立場。被因習傳統所桎梏的本島人啊！該覺醒的時刻已來到了！」[註21] 從其立論意旨及敘述手法，看出他徵引土耳其、印度民族奮起的「世

15. 與陳植棋同時被退學的，尚有後來就讀東京美術校雕塑科的陳在葵，參與左翼社會運動的林兌、林添進、林朝宗、何火炎等人。(同上註，頁306-307；柳書琴，《荊棘之道：臺灣旅日青年的文學活動與文化抗爭》，臺北市，聯經，2009，頁184-186。)
16. 蕭金鐘，〈故陳植棋君之追憶〉，頁45。
17. 林瑞明，〈感慨悲歌皆為鯤島——蔣渭水與臺灣文學〉，《臺灣文學的歷史考察》，臺北市，允晨，1996，頁202-203。
18. 同上註，頁218-220。
19. 蔣渭水，〈反對建設臺灣大學〉，1924.9.21；收於黃煌雄，《蔣渭水傳——臺灣的先知先覺者》，臺北市，前衛，1992，頁188-189。
20. 蔣渭水，〈晨鐘暮鼓〉(專欄)，《臺灣民報》第3卷第1號，1925.1.1；收於王曉波編，《蔣渭水全集》(上)，臺北市，海峽學術，2005，頁71-72。
21. 蔣渭水，〈動搖時代的臺灣〉，《臺灣》第3年第9號，1922.12；收於王曉波編，《蔣渭水全集》(下)，

界大勢」，最終仍是回歸到對母土臺灣民族解放運動的關懷。而蔣氏在 1920 年代前期，戮力提倡的非武裝殖民抵抗，脫離帝國的「橫暴掠奪」，從「動搖時代」而「導向進步」的革命思想，對任俠豪邁的陳植棋必然也產生深刻的震撼作用。

陳植棋摯友蕭金鑽對他早年的思想、性格，有極為貼近的觀察。他說，陳植棋是早熟的天才，「思想方面也從入學時就與眾不同」，升上臺北師範本科三年級時，就「想逃到中國去唸書」。四年級陳植棋從南部實習回校，碰上校方偏袒修學旅行的日籍學生，引發了臺籍學生罷課風潮。蕭金鑽回顧這段歷程，說：「他是領頭最前線的第一人，結果被退學，鬱憤無以平復。曾經一度壓下的思想問題如烈火般又復活。在此深刻的怨恨中，兩、三個月間，都在文化協會的領導蔣渭水家『混日子』。」[註22]

對 1924 年 11 月臺北師範的罷課事件，總督府警務局將其定調為「騷擾事件」，並視它為「臺北師範學校內臺籍學生間蟠結的民族反感，日漸惡化」的結果，而「文化協會幹部蔣渭水等人」則是整起事件後面的「指揮」、「煽動」者。[註23] 原本單純的校外旅行，最終會演變成臺籍學生群體抗議、罷課，甚至揚言「縱使會死也勿返校」的決心。除了「文協」的思想啟蒙外，陳植棋等學運領導者對殖民者壟斷的、不公平的差別待遇，所長期累積的怨怒，恐怕才是臺籍學生集體罷課的導火線。

陳植棋思想早熟，他既崇拜賀川豐彥的社會人道主義精神，也認同蔣渭水所倡導的文化提升、民族解放運動。因而在面對學校蠻橫無理的壓制與懲罰時，他採取的是不妥協、抗爭到底的態度。他與罷課同學特地製作了〈陳情書〉、〈內容腐敗之實情〉、〈吾人之決意〉等傳單，將事件完整地公諸於世。〈吾人之決意〉一文，即明確地表白臺籍學生的決心與要求。文曰：

> 吾人此次之所為乃正義之道也，吾人促求當局迅速改革學校之根本方針，倘若不改變方針，雖死亦不回校，使當局有所覺察本島之將來，而解決此事件，希望志保田校長及無資格之教官一齊知恥，引咎辭職。[註24]

然而被殖民的臺籍學生之期望與訴求，終究還是無法扭轉殘酷的現實。陳植棋與林朝宗（1906-1994）、許吉、陳在葵、林兌（1906-1947）、林添進、何火炎等三十六人，[註25] 被學校當局以退學判決他們觸犯校規的懲罰。

■ 從「規訓的」殖民地前進「自由的」東京

1、「規訓的」殖民地

違抗學校的規訓而遭退學的懲戒，意味著陳植棋隨即面臨「徬徨失措」的生涯，

家中長輩更因此傷心欲絕。[註26]失學那幾個月，蕭金鑽形容他，一方面「鬱憤無以平復」，一方面「像是徘徊十字街頭般非常苦惱」。[註27]最後在抉擇「藝術」或「社會運動」的分歧點上，陳植棋因三個人的影響及鼓勵，決定從被控管、規訓，宛如牢籠般不自由的臺灣，前進到象徵自由、現代化的東京學習美術。

2、伯樂石川欽一郎

　　這三位關鍵的人物，第一個是陳植棋就讀臺北師範三年級時，應志保田鉎吉校長之邀二度來臺的石川欽一郎（1871-1945）。石川於1924年1月30日抵臺，[註28]當時是一年級生的李石樵（1908-1995），在回憶自述中說，學校裡有個「寫生會」組織，「每逢星期日，教師、上級學生就要到郊外去寫生」。高年級生，指的就是陳植棋、楊啟東（1906-2003）、李澤藩（1907-1989）、葉火城（1908-1993）等人。[註29]另外，蕭金鑽也說，陳植棋「本科三年級時，石川欽一郎先生擔任圖畫科教學。深藏地裡的鑽石終於被發掘出來般，石川先生發現了他的畫才」。[註30]而石川在祭悼陳植棋的文章提到，他是在那一年「秋天」（1924），「知道他（陳植棋）有繪畫天才」。[註31]但同年11月底，陳植棋即因領導集體抗議、罷課的學運遭到退學。當時石川鑒於「他有繪畫天才，而且家庭也算富裕」，故力勸他赴日習畫，並介紹他進入東京美術學校教授岡田三郎助（1869-1939）的畫室。[註32]石川此舉，研究者謝里法（1938- ）認為志保田校長聘請石川回到臺北師範任教，是希望「將學生對現實的不滿誘向對純『美』的探討，……可謂最高等的殖民伎倆」。[註33]然而蕭金鑽則認為石川是適時

　　　　臺北市，海峽學術，2005，頁685-687。
22.　　蕭金鑽，〈故陳植棋君之追憶〉，頁391。
23.　　王詩琅，《臺灣社會運動史——文化運動》，頁305-306。
24.　　葉思芬，〈英雄出少年——天才畫家陳植棋〉，頁21。
25.　　按「林朝宗」原文誤植為「林朝綜」；另遭退學人數，王詩琅在譯文中，前後出現38人及37人兩種數字，
　　　　但實際懲罰名單，卻只列出36人的名字。此外前面章節中，則說「關係學生36名受了退學處分」，故此
　　　　處乃採用36人之數字。（王詩琅，《臺灣社會運動史——文化運動》，頁306。）
26.　　陳鶴子，〈兄の畫生活を想ふ〉，《臺灣文藝》第2卷第7號，1935.7，頁127。
27.　　蕭金鑽，〈故陳植棋君之追憶〉，頁391。
28.　　顏娟英，《臺灣近代美術大事年表》，臺北市，雄獅圖書，1998，頁71。
29.　　李石樵，〈酸苦辣〉，《臺北文物》第3卷第4期，1955.3，頁84。
30.　　蕭金鑽，〈故陳植棋君之追憶〉，頁391。
31.　　石川欽一郎，〈陳植棋君的藝術生涯〉，《臺灣日日新報》，1931.9.11；收於藝術家出版社編，《臺灣美
　　　　術全集14 陳植棋》，頁48。
32.　　同上註。
33.　　謝里法，《日據時代臺灣美術運動史》，臺北市，藝術家，1978，頁70-71。
34.　　蕭金鑽，〈故陳植棋君之追憶〉，頁391。

圖 4 ／倪蔣懷 1928 年創辦「臺北洋畫研究所」，1930 年改名為「臺灣繪畫研究會」，是由石川欽一郎（後立者）陳植棋（右 3）、楊三郎（右 2）等人負責教學。陳植棋自東京美術學校畢業返臺後，相當投入這裡的教畫工作。洪瑞麟（右 1）回憶在那兒學畫時，感受到同是臺灣人的陳植棋如兄長般的照應，比石川老師「更有親密情感」。（藝術家出版社提供）

「伸出愛的手」，讓陳植棋的「藝術天才」不致「被埋葬」。[註 34] 陳植棋的妹妹陳鶴子，也感念石川「愛的言語」，所以她的哥哥才能「甦醒後邁向新生之路」。[註 35] 而陳植棋本身，在 1928 年 10 月 12 日獲知入選「帝展」，興奮難眠之夜寫信給妻子，除了感謝家人，也感激「石川老師的教誨」。[註 36] 顯示石川的提攜對當事人及其親友而言，都是心懷感恩。但是若從殖民史的背景來看，石川引導一位熱血沸騰的反殖運動青年，走向「純美」的探索路徑，背後所蘊藏，以和緩氣氛沖淡殖民規訓的意味並非不存在。[圖 4]

3、山根勇藏的感召

蕭金鑽在追憶文中，提到另一個促使陳植棋「決心到東京」的人，乃是山根勇藏。他說：山根老師的「鼓勵也很重要，終於讓他奮起」。[註 37] 但文中並未多加說明，山根氏對陳植棋究竟產生何種影響。根據室屋麻梨子的研究，山根勇藏鳥取縣人，1897 年 4 月渡臺，曾任國語學校囑託、助教授兼舍監，直至 1900 年 5 月離職返日。1916 年 6 月再度來臺，入臺灣總督府警務局，專事國語教育調查及國語普及的業務。1920 年 9 月山根出任臺北師範學校助教授，但卻於 1922 年 9 月轉任臺北高等商業學校教務囑託。[註 38] 換言之，陳植棋於 1921 年 4 月進入北師，山根教過他大約一年多。後來山根轉至高等商業學校時，師生兩人的情誼並未中斷。

山根勇藏為何於 1922 年 9 月突然轉調高等商業學校，多少與 1922 年 2 月北師的第一次學潮有關。據《臺北市立教育大學（前身為臺北師範）校史網》的記載，此學潮事件，造成「四十五名學生被捕，……太田秀穗校長及南警署署長均引咎辭職」。[註39] 1922 年 6 月接任的志保田鉎吉，被形容為「謹嚴徹底主義」者，而前任太田秀穗則是「溫順無抵抗主義」者。[註40] 志保田同時也被批判，對「職員的轉任或留任」掌握生殺大權。[註41] 因此山根轉任他校，應與志保田的專斷嚴苛有關，進而引起陳植棋等學生的義憤。

　　山根勇藏在臺期間除了研究調查「國語」（日語）教育的普及之外，他對臺灣的俗諺、民俗風物及民族性等，亦投入相當多心血。1930 年其遺著《臺灣民族性百談》付梓時，[圖5-1、5-2] 為此書作〈序〉的警務局長石井保，推崇山根勇藏對「中國及臺灣」的「風俗、習慣及民族性」的研究，極具有推廣的價值。[註42] 而其另一部著作《臺

⊙　圖 5-1 /
1027 年 12 月 1 日山根勇藏為《臺灣民族性百談》一書事先寫好的〈引言〉。（圖片來源：《臺灣民族性百談》，頁 1。）

⊙⊙　圖 5-2 /
1930 年 5 月《臺灣民族性百談》由臺北杉田書店出版，書中所附山根勇藏照片。（圖片來源：《臺灣民族性百談》，扉頁。）

35.　陳鶴子，〈兄の畫生活を想ふ〉，頁 127。

36.　陳植棋，〈家書〉，1928.10.12，譯文收於藝術家出版社編，《臺灣美術全集 14 陳植棋》，頁 50。

37.　蕭金鑽，〈故陳植棋君之追憶〉，頁 391-392。

38.　室屋麻梨子，〈《臺灣教育會雜誌》漢文報（1903-1927）之研究〉，國立成功大學歷史研究所碩士論文，2007，頁 13。

39.　李淑珍，〈百年回首──臺北市立教育大學校史紀要〉，《跨越三世紀──臺北市立教育大學校史網》，http：//archive.tmue.edu.tw/front/bin/home.phtml，2011.3.27 瀏覽。

40.　二豐生，〈臺北師範學校休校事件の嚴正批判，最近三度繰り返へした師範學生騷擾事件の本島初等教育界に及ぜる影響〉，《實業之臺灣》，第 16 卷第 12 號，1924.12，頁 53。

41.　同上註，頁 52。

42.　石井保，〈序〉，山根勇藏，《臺灣民族性百談》，南天書局復印本，1995（臺北市，杉田書店，1930），無頁碼。

灣民俗風物雜記》，也收錄了他所發表與臺灣歷史、風俗典故、生活習性及民俗精神相關的研究篇章。[註43] 山根勇藏對臺灣的鄉土俚諺、民俗、人民的關懷與重視，應該是他與學生陳植棋能建立起超越族群、社會位階的關鍵因素。他對臺灣民族、風俗的研究與熱愛，日後或許也影響陳植棋探索故鄉風土的繪畫創作取向。

4、蔣渭水的掖助與激勵

　　鼓勵陳植棋，甚至協助他赴日求學的第三位貴人，乃是被臺灣總督府視為北師「騷擾事件」煽動者的蔣渭水。雖然蕭金鑽及陳鶴子的追憶文章，都避免提到陳植棋赴日求學與蔣渭水的關係。但是我們從其他遭退學的北師生所留的資料，仍可看出事件發生後，蔣渭水仍密切關注這批學生。林朝宗曾回憶說，1924 年 11 月 28 日學校以「性行不良」，對他們作出「退學」處分。次年（1925）1 月 16 日，在「文協」安排下，大部分的人都搭乘「蓬萊丸」號赴日留學。[註44] 受蔣渭水協助赴東京學畫的陳植棋，雖一頭栽進藝術殿堂的領域，但他私下仍然還與這批遭退學北師學生所組的「文運革新會」，保持友誼的聯繫。故陳植棋於 1927 年 1 月 27 日，帶著新婚妻子潘鶼鶼自臺返京後，「文運革新會」具名贈送他們一幅繡有孫中山肖像的杭州織錦，作為婚慶賀禮。[註45]

　　1924 年「騷擾事件」被退學的北師學生，赴日後於 1925 年 11 月在東京，以「謀臺灣文化的革新」為目標，重新集結成立了「文運革新會」。同年 12 月，該會向外發表宣言，表明「要圖謀臺灣民眾覺醒」。[註46] 之後，在留學上海、蘇聯的許乃昌帶領下，定期聚會並研究馬克思主義，活動的路線逐漸傾向左翼。[註47] 左傾的「文運革新會」成員，甚至在 1926 年 12 月 26 日商定「本會會員對臺灣議會請願不蓋印，請願代表來東京也不參加歡迎」。[註48] 可見當時「文運革新會」，已和「文協」內強調溫和革命的地主、資產階級，意見決裂，路線分歧。陳植棋如果還參與「文運革新會」的活動，那麼他在「文運革新會」社會主義色彩轉濃後，是否仍給予認同？確實令人好奇。

5、在「自由的」東京孕育臺灣「鄉土藝術」思維

　　陳植棋臺北師範的學長王白淵（1902-1965），早在 1923 年就進入東京美術學校就讀。他於 1945 年在《政經報》發表〈我的回憶錄〉一文，頗能代表 1920 年代赴東京受到「民族自覺」思潮洗禮臺灣知識分子內心的轉折。他說：

> 東京竟是一個好地方，不愧是世界五大都市之一。文化當然比臺灣高得很，但是使我特別滿意的，就是生活的自由和研究的自由。臺灣的青年一到東京，不是放蕩無賴之徒，一定有一種難說的感想，說不盡的感慨。……經過不久之後，

我的眼光開了。周圍的環境,世界的潮流,特別是中國革命和印度的獨立運動,使我不能泯滅的民族意識,猛烈地高漲起來。藝術——這萬人懷念不絕的美夢,從此亦不能滿足我內心的要求了……但是我亦不能離開藝術。那魅人的仙妖,好像毒蛇一樣不斷地蟠踞在我的心頭。藝術與革命——這兩條路有不能兩立似的,站在我的面前。^(註49)

從被控管、規訓的故鄉臺灣,初抵繁華、現代化、自由的東京大都會,殖民地青年大概都有掙脫牢籠、獲得解脫的舒暢感。隨著見聞與知識的倍增,不但眼界開闊了,同時對日本及世界各國新思潮也能迅速汲取。

王白淵留學東京的前兩年,先後任教於彰化員林及二水公學校。在真實社會的歷練中,他體悟到臺灣存在著「壓迫與被壓迫民族」的現實命運。他對領導「文協」,努力於「叫醒……被壓迫的大眾」,「到死只為大眾,一點沒有軟化」的蔣渭水,甚為欽佩。^(註50)因研讀工藤好美《人間文化的出發》一書,啟發他內在的「藝術意欲」,再加上在東京的好友謝春木一再來函催促。王白淵終於懷抱著「做一個臺灣的密列(米勒)」的志向,奔赴東瀛習藝。^(註51)然而內地東京之旅,卻讓他更加認清臺灣人如奴隸般的處境,以及日本帝國主義的殘暴。導致他一度徘徊在理想的、象牙塔之美的「藝術」,與現實的、民眾的「革命」之間,難以抉擇。他援引俄國帝制時代的傳說為譬喻,說:

俄國有一個地方的山野,至深秋青葉落盡的時候,不知從何處飄來一種難說的花香,但這「妖魔之花」的本體,是不容易看到的,一旦不幸見到,則那人就要發狂了。^(註52)

最終他因為也見到「妖魔之花」,故「不能滿足於美術」,轉而投入文學、政治及

43. 山根勇藏,《臺灣民俗風物雜記》(翻譯本),臺北市,武陵出版社,1989。

44. 葉志杰,〈林朝宗〉,《林口鄉賢人物傳記》,http://tw.myblog.yahoo.com/jw!OF1GSteRGB6.k2A_XvJJhJU-/article?mid=122,2011.3.27瀏覽。

45. 葉思芬,〈英雄出少年——天才畫家陳植棋〉,頁23;藝術家出版社編,《臺灣美術全集14陳植棋》,頁214。

46. 王詩琅,《臺灣社會運動史——文化運動》,頁58-59。

47. 同上註,頁67;葉志杰,〈林朝宗〉,《林口鄉賢人物傳記》。

48. 同上註,頁59。

49. 王白淵,〈我的回憶錄〉,《政經報》第1卷第4號,1945.12.10;收於陳才崑編譯,《王白淵·荊棘的道路》(下),彰化市,彰化縣立文化中心,1995,頁262-263。

50. 同上註,頁258-259。

51. 同上註,頁259-260。

52. 同上註,頁252。

53. 同上註,頁260。

社會運動的領域。^{（註53）}

奔赴東京後，王白淵左翼色彩的社會運動能量漸增。1927年6月，他在《臺灣民報》發表〈吾們青年的覺悟〉，指出：

> 社會的進化，必有兩樣的運動相提攜始達其目的，一曰，思想運動，二曰，政治運動。前者是人心的根本改造；後者是社會組織的變更。此兩樣的運動之中，思想運動是先趨於政治運動。而思想運動能徹底於民眾之時，是到社會運動成功之日。……此兩樣的運動是社會運動的兩個車輪。^{（註54）}

他強調社會運動要成功，必須「如青草、如朝日、如猛火」的青年們澈底覺醒，方能成就社會改革的大業。^{（註55）}

1932年3月29日，王白淵曾與東京左翼青年林兌、葉秋木、吳坤煌、張麗旭等人，標舉「藉文學形式，教育大眾以革命」為宗旨，成立隸屬於日本「普羅列塔利亞文化聯盟」（簡稱「克普」）的文化團體，稱為「臺灣文化サークル」（臺灣文化同好會）。雖然此結社活動因消息曝光而瓦解，王白淵也被盛岡女子師範學校解聘。^{（註56）}但他卻不悔初衷，仍參與重建同好會的討論，並理性分析林添進、林兌等人的激進躁動，力勸他們「應以暫定性的現行方針進行」為宜。^{（註57）}而1933年3月20日成立的「臺灣藝術研究會」，以及7月份機關誌《福爾摩沙》創刊號的發行，都以穩健的路線朝向合法鬥爭形態發展。在這過程中，王白淵無疑扮演著「關鍵性的定奪腳色」。^{（註58）}

「臺灣藝術研究會」成立大會中，全體發起人曾發表一篇〈同志諸君〉的檄文。文中他們批判臺灣文藝「萎死」的現況，並寄望藉由「團體的力量，著手一向視為等閒的文藝運動，來提高臺灣人的精神生活」。他們宣示：

> 臺灣在政治上，已由中國的屬領，轉而編入日本的殖民地了。國情特殊，經濟上則在剝銷式的政策下呻吟。……地理上，則在熱帶地方特殊的自然之中，在民族上，則土著的高砂民族與臺灣人及統治者的日本人等三者，雜然地或和合或對立

54. 王白淵，〈吾們青年的覺悟〉，《臺灣民報》，1927.6.26；收於陳才崑編譯，《王白淵‧荊棘的道路》（下），頁234。

55. 同上註。

56. 王詩琅，《臺灣社會運動史——文化運動》，頁95；趙勳達，〈「文藝大眾化」的三線糾葛——1930年代臺灣左、右翼知識分子與新傳統主義者的文化思維及其角力〉，國立成功大學臺灣文學研究所博士論文，2009，頁228-229。

57. 王詩琅，《臺灣社會運動史——文化運動》，頁100-101。

58. 柳書琴，《荊棘之道：臺灣旅日青年的文學活動與文化抗爭》，頁193。

59. 王詩琅，《臺灣社會運動史——文化運動》，頁105。

60. 同上註，頁106。

61. 同上註，頁77。

62. 葉思芬，〈英雄出少年——天才畫家陳植棋〉，頁23。

地而居。^(註59)

從此段檄文可以看出，1930 年代初期在東京的臺灣文藝青年，不但將文化的議題，從激烈左翼社會運動的路線中掙脫，也從舊來的中國文化的束縛中分離出來，表達出清楚的鄉土（臺灣）認同感。至於如何創新臺灣的真正文藝，「臺灣藝術研究會」也提出兩種策略。消極方面，主張「把向來微弱的文藝作品，以及現於民間膾炙的歌謠傳說等鄉土藝術加以整理研究」；積極方面，則提倡「在上述特殊氣氛中落地生根的我們全副精神，吐露從心坎裏湧出來的思想和情感，決心重新創作真正臺灣人的文藝」。^(註60)可見，根植於臺灣特殊地理自然環境的民間歌謠、傳說等「鄉土藝術」，以及從亞熱帶地方特殊氛圍所孕育出的生命所形塑的真誠思想和情感，在1930 年代初期已成為臺灣人文藝創新的核心價植值所在。

6、東京時期陳植棋社會思想的演變

比王白淵晚兩年抵達東京的陳植棋，赴日之前也曾為應選擇「學藝術」或「奔赴社會運動」，而踟躕徘徊、苦惱萬分。1925 年進入東京美術學校就讀後，陳植棋是否也像王氏一樣仍被「妖魔之花」所撼動，持續參與東京臺灣留學生社會運動，由於缺乏佐證資料尚無法確認。僅有朋友的追憶及兩件遺物，可供推敲。這兩件遺物，一件是 1927 年「文運革新會」所送的孫文繡像賀禮。^(圖6-1)因此我們知道，截至1927 年止，他仍與北師退學學生所組的留學生團體保持聯繫。至於 1928 年 10 月以後，「文運革新會」改由參與「臺灣共產黨東京特別支部」的林添進、林兌等左翼青年掌控後，^(註61)陳植棋的態度與路向如何，則無法知悉。

另一件遺物是，1927 年 11月 20 日，他正式加入「中華留日基督教青年會」的普通會員證。^(註62，圖6-2)創立於1906 年的「中華留日基督教青年會」，於 1910 年

❍ 圖 6-1 / 1927 年「文運革新會」致贈給新婚的陳植棋夫婦孫文繡像一幅。（陳子智先生提供）

❍❍ 圖 6-2 / 1927 年 11 月 20 日陳植棋加入「中華留日基督教青年會」之普通會員證。（陳子智先生提供）

在東京神田區北神保町購地興建永久會所。1915年則在北神保町十番地成立總會所，內有教室、圖書館、運動場等設施，遂成為中國留日學生活動的大本營。[註63]林呈祿、蔡培火等人，於1919年曾與「同盟會」出身，當時擔任「中華留日基督教青年會」幹事馬伯援等人，聯手組成「聲應會」，並與「中國方面的思想團體保有密切的連絡」。[註64]留日期間陳植棋可能因「文協」的關係，而和在東京領導「臺灣青年會」的林呈祿、蔡培火等人有往來。故他於1929年1月返臺，在臺中行啟紀念館舉辦首次個展時，展覽後援會的成員，包括莊垂勝（1897-1962）、陳逢源（1893-1982）、張煥珪（1902-1980）、張聘三、林猶龍（1902-1955）、陳朔方、陳炘（1893-1947）、蔡伯汾（1895-1984）等人，[註65]多為東京「新民會」、「臺灣青年會」的幹部，或是島內舊「文協」的幹部及成員。可見他在東京習畫時期，對臺灣民族、社會運動的參與熱情並未熄滅。

蕭金鑽提到，1929年8月他北上參加總督府主辦的「社會事業講習會」，趁機到臺北博物館參觀「赤島社」首展。由於擔心摯友在思想「自由的」東京遭到左傾思想感染，故在會場中當面質問陳植棋「赤島社的名字怎麼來？」、「臺灣如果赤化如何是好？」等敏感性的問題。[註66]不過從陳植棋頗帶禪機的回答，透露出他對關切工農大眾的社會主義思想，似乎頗有認同之處。他說：「你這先生還是老樣子不知變通，……赤島是貫注赤誠，以藝術力量滋潤島上人的生活的意思」。[註67]這種顧左右而言他的應變說話技巧，幾乎是殖民時期所有參與社會運動者的求生法則。他們經常在發表合法組織的宣言或檄文中，刻意以「文化」詞彙，來掩飾暗中進行的「思想」或「政治」運動。因此，反殖民思想強烈的陳植棋，即使企圖假「赤島社」的結集與「臺展」抗衡，在面對老友時，當然也不會輕易洩露口風。否則好不容易組織成功的畫會團體，恐怕將遭遇勒令停辦命運。

事實上，第1屆「赤島展」展出之前，仍發生一件意外插曲。展前，該社已向外發佈〈宣言〉，全體會員都口徑一致宣稱，因秋天已有「臺展」，故「赤島展」的目的是要妝點春天時分的臺灣。然而弔詭的是，1929年8月28日開展前三天，《臺灣日日新報》[註68]及《臺南新報》分別以斗大標題，突顯赤島社蓄意對抗「臺展」。《臺南新報》又報導這個純粹由本島人所組成的洋畫團體，「聲言的背後可以看出針對臺展的反旗張揚」。[註69]媒體界對「赤島社」有意和官展對抗的陰謀論，一度讓總督府相當緊張。據楊三郎（1907-1995）所述，當時臺北博物館差點「不肯借給會場使用」。[註70]殖民當局會如此敏感，推其背後因素，極可能和赤島社靈魂人物——陳植棋具有抵殖思想，又是「騷擾事件」的帶頭者有關。

「赤島社」十四位臺灣「土生土長」洋畫菁英之中，陳植棋是惟一參加過「文協」及學潮運動者。就讀東京美術學校的陳澄波（1895-1947）和陳植棋，於1925年

時曾提議籌組「春光會」，但因黃土水（1895-1930）反對而作罷。[註71]黃土水之所以不贊同，或謂是因「不願與臺灣青年會等民族政治活動有呼應之嫌」，[註72]所

圖 7-1 / 1927 年第一屆「赤陽洋畫會」展於臺南公會堂。（藝術家出版社提供）

63. 「基督教青年會」是於 1844 年，由英國青年佐治・威廉在倫敦所創立。最初是以福音聚會形式，讓當時在工業革命浪潮中迷惘的職業青年們，得到心靈上的充實。後來才逐漸加入了德、智、體、群等元素，以促進全人的發展。中國的基督教青年會最早是 1885 年，在福州的英華書院及北京的通州潞河書院，分別成立學校青年會。1905 年青年會幹事巴樂滿邀王正廷（1882-1961）在日本籌辦「中華留日基督教青年會」，1906 年由林方德（Clinton）任總幹事，王正廷任副總幹事。（趙曉陽，《基督教青年會在中國：本土和現代的探索》，北京市，社會科學文獻，2008，頁 3-4、92、102-103。）
64. 王詩琅，《臺灣社會運動史——文化運動》，頁 43。
65. 按陳植棋個展「邀請函」內文，將「陳朔方」誤植為「張朔方」，「蔡伯汾」誤植為「蔡伯份」。（葉思芬，〈英雄出少年——天才畫家陳植棋〉，頁 29。）
66. 蕭金鑽，〈故陳植棋君之追憶〉，頁 392。
67. 同上註。
68. 〈向臺展對抗的美術團體「赤島社」誕生〉，《臺灣日日新報》，1929.8.28；收於藝術家出版社編，《臺灣美術全集 14 陳植棋》，頁 48。
69. 〈畫家聯合向臺展對抗，組赤島社本島畫壇烽火揚起〉，《臺南新報》，1929.8.28；收於藝術家出版社編，《臺灣美術全集 14 陳植棋》，頁 48。
70. 臺北文物編輯，〈美術運動座談會〉，《臺北文物》第 3 卷第 4 期，1955.3，頁 11。
71. 謝里法，《日據時代臺灣美術運動史》，頁 265。
72. 顏娟英，〈勇者的畫像——陳澄波〉，藝術家出版社編，《臺灣美術全集 1 陳澄波》，臺北市，藝術家，1992，頁 39。
73. 陳澄波，〈將更多的鄉土氣氛表現出來〉，《臺灣新民報》，1935 年初；收於藝術家出版社編，《臺灣美術全集 1 陳澄波》，頁 45。

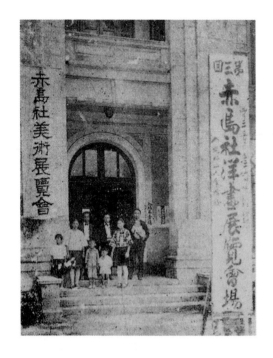

圖 7-2 / 1931 年 4 月 25 日至 27 日第三屆「赤島社」
展於臺南公會堂。（藝術家出版社提供）

指的應當是曾參與學潮運動並遭退學的陳植棋。但東京美術學校出身的臺灣留學生，仍然在 1926 及 1927 年分別在臺北和新竹以南，組織「七星畫壇」（1926-1928）與「赤陽洋畫會」（1927-1928）。1929 年春天，為團結全臺洋畫家的力量，南北兩個洋畫會才合體成為「民間最初的有力團體」──赤島社。（註 73，圖 7-1、7-2）

黃土水因避嫌「臺灣青年會」，而反對「春光會」。陳植棋與「文協」意氣相通，（註 74）故殖民當局對他與畫友所組的畫會，高喊為臺灣鄉土藝術殉死的誓詞，馬上進入警戒狀態，導致「赤島社」首展差點被腰斬。這說明，擁護「文協」、「臺灣青年會」反殖社會運動的陳植棋，在倡導美術運動過程中，實際上是波折不斷。

陳植棋在北師時期參與「文協」活動，及留日後認同「臺灣青年會」的反殖言論與愛鄉思想，大抵已如前面所述。他一生短暫二十六年的歲月，對故鄉臺灣的愛及「鄉土殉情」的理念，堪稱是其繪畫創作的核心價值。而 1920 年代晚期，臺灣「鄉土藝術」概念的發展，則又與殖民當局創辦官展高舉的「南國美術」、「地方色彩」（ローカルカラー）等口號，具有弔詭的辯證關係，這些將是本文接著想探索的議題。

▌ 1920 年代臺灣意識的萌發

1、臺灣人的臺灣

1920 年在東京成立的「臺灣青年會」，標舉「涵養愛鄉的心情，發揮自覺精神，促進臺灣文化的開發」。此簡短扼要的宣示，表達了 1920 年代初期，臺灣留日學生對故鄉未來文化發展的真摯關懷。1920 年 7 月《臺灣青年》創刊號中，日本學者泉哲的祝賀文〈臺灣島民に告ぐ〉（告臺灣島民），提醒臺灣青年們「需自覺到臺灣不是總督府的臺灣，而是臺灣島民的臺灣」。（註 75）而 10 月份《臺灣青年》第 4 期中，

圖 8／大正 10 年（1921）8 月 15 日發行的第 3 卷第 2 號《臺灣青年》。
此份「臺灣青年會」的機關雜誌，是臺灣知識菁英在東京創辦的啟蒙刊
物。蔣渭水在大安醫院隔壁，開設「文化公司」進口這份日文、漢文並
用的月刊，乃是當年臺北醫學專門學校及臺北師範學生暗中傳閱的雜誌。
（蔣渭水文化基金會提供）

蔡培火也發表〈我島與我們〉一文，闡述：「臺灣
是帝國的臺灣，同時也是我們臺灣人的臺灣」的概
念。如果說蔡氏前半句，是說給殖民地檢警聽，那
麼後半句則是說給「我島」人聽。對照他前一段
話：「我們只要隨時把自覺的種籽種在自己的心田
而不息，到了春水浸滲來時，自然會發出萌芽而無
疑，悲觀是沒有用的」，[註76] 那麼蔡培火自覺要
撒播於臺灣島人心田的種籽，正是泉哲所謂「臺灣……是臺灣島民的臺灣」。而總
督府警務局也察覺到，臺灣學生在「臺灣青年會」號召下，思想丕變，並萌生露骨
的臺灣意識，故立即下令禁止該期《臺灣青年》的發行。[註77] 足見 1920 年代初期，
「臺灣非屬於臺灣人的臺灣不可」，[註78] 業已成為「臺灣青年會」喚醒留學生及島
人愛鄉意識的有力論述。[圖8]

2、臺灣的特殊性與臺灣民族啟蒙運動

1921 年 1 月 30 日，林獻堂帶領「臺灣議會設置請願運動」團員抵達東京，向
「帝國議會」提出第一次〈臺灣議會設置請願書〉。請願書提到：「統治新領土臺

74.　據楊三郎的追憶，「赤島社」前後三次美展，曾「在臺中、臺南開過移動展，各地方的人士，如臺中楊肇嘉，
　　臺南的歐清石、蔡培火……都曾熱烈支持過」。（臺北文物編輯，〈美術運動座談會〉，頁 11。）這三位
　　贊助者，楊肇嘉（1892-1976）乃「文協」理事，及「臺灣議會設置請願運動」委員。蔡培火留日時期是「新
　　民會」會員，曾任《臺灣青年》編輯主任。1920 年代，蔡培火還參與「文協」、「臺灣民眾黨」的創立。楊、
　　蔡兩人對「赤島社」或「臺陽美協」的被助，乃基於美術也是社會、文化運動的重要層面，因而對入選「帝展」
　　的年輕畫家，如陳澄波、廖繼春、陳植棋或李石樵等人，則不吝於多方面加以鼓勵和贊助。至於出生於澎
　　湖的歐清石（1897-1945），30 歲時入早稻田大學法科深造，畢業後留在東京實習，於 1933 年返臺在臺南開
　　業。依時間推算，三次「赤島展」，他人尚在東京。（黃文成，《關不住的繆思——臺灣監獄文學縱橫論》，
　　臺北市，秀威資訊，2008，頁 118。）因而歐氏贊助的應該是時間較後的「臺陽美展」而非「赤島展」。
75.　趙勳達，〈「文藝大眾化」的三線糾葛——1930 年代臺灣左、右翼知識分子與新傳統主義者的文化思維及其
　　角力〉，頁 41。
76.　王詩琅，《臺灣社會運動史——文化運動》，頁 53。
77.　同上註。
78.　同上註，頁 42。

灣，務必參酌特殊情況，參考世界思潮，根據民心趨向，迅速均等種族待遇，準據立憲的常道」。[註79] 請願書中指出臺灣在日本國家統治的脈絡中，乃居於「新領土」的位置，至於何謂臺灣的「特殊情況」，並未詳加說明。直到 1922 年 2 月 16 日第二次請願時，在〈臺灣議會設置請願理由書〉力陳：「在這個帝國南方門戶的臺灣，以三百年來從福建、廣東移民的漢民族為對象，……在清朝治下二百餘年來，已有其固有的文化、制度及漢民族四千餘年來的特殊民情、習慣」。[註80] 因而請願團呼籲殖民當局應考慮臺灣「固有的文化」不宜以「同化政策」，在臺灣施行與內地相同的法令。結論時，更語重心長地說：

> 臺灣當局一向所維持的特別立法，應該根據適應時勢的立憲精神來施行，用
> 以謀求臺灣住民的福祉及發展，……一定要會諒解我們的合法要求，而且確
> 信會容認在臺灣的新附同胞的語言、風俗、習慣、及其正當的權利。[註81]

由此可見，1920 年代初期，臺灣社會菁英從現實的地理環境與人文歷史體認到，在政治的統屬上，臺灣人是日本的「新附同胞」；但在民族精神及文化上，卻是閩粵移轉而來的漢文化。臺灣人因擁有特殊的語言、風俗及習慣，與日本統治階層實屬不同的種族。林獻堂等人提議殖民當局應順應時勢，依據「立憲精神」，尊重臺灣人有設置議會的「正當的權利」。然而臺灣知識菁英的請願訴求與行動，終究被總督府當局視為，是「臺灣民族運動」步入「實踐」的階段，推行與帝國利益相牴觸的「臺灣人啟蒙運動」，當然也不可能「容認」臺灣議會的設立。[註82]

3、臺灣人天賦「日華親善」的使命

1921 年 10 月 17 日「文協」在臺北舉行成立大會時，蔣渭水在「創立經過報告書」中說：

> 現在所謂的臺灣人，是○○（中華）民族，同時也是日本國民，所以臺灣人生來
> 就帶著連繫與媒介日華親善的使命了！日華親善是亞細亞民族同盟的前提，也是
> 其骨格。想要謀求東洋文化的啟發，就必須依賴亞細亞民族同盟的力量。[註83]

蔣渭水代表「文協」的發言，大抵與第二次請願的論調一致，將臺灣人定位為既是「日本國民」，也是「中華民族」。他主張臺灣人應成為「日華」溝通的橋樑，力促「亞細亞民族」的結盟，以產生足以和西方並駕齊驅的實力。成立大會中周桃源醫師及理事吳海水，也都抱持臺灣人是「日華親善的楔子」的使命論。[註84] 他們認為臺灣人因政治因素而成為「日本國民」，但在血緣、歷史及文化上，又可溯源為「中華民族」。這種國家與民族分離的認同觀，但同時又強調作為現代臺灣人，應具有超越種族的結盟使命論述，乃是 1920 年代初期「臺灣議會設置請願團」、「文協」等臺灣民族啟蒙運動者的共識。（圖9）

圖 9／1921 年 9 月 21 日蔣渭水創作的「臺灣文化協會會歌」手稿,文中所提「我等都是亞細亞黃色的人種,……。欲謀東洋永和平,中日要親善,我等須當作連鎖,和睦此弟兄,……締結大同盟,啟發文明比西洋,兩兩得並行。……樂為世界人,……臺灣名譽馨」,大體與〈臺灣文化協會創立經過報告〉內容相通,都在闡述蔣氏所主張:臺灣人應扮演「世界人」,超越種族,擔負起「亞細亞」和平的重責。(林于昉先生提供)

　　1920 年代初期林獻堂、蔡培火、蔣渭水等人,力倡「臺灣是臺灣人的臺灣」,臺灣擁有獨特的語言、風俗、習慣等文化殊相。「文協」的民族運動領袖們強烈的臺灣意識思想,從陳植棋就讀臺北師範時就帶給他深刻的影響。這種對故鄉臺灣的摯愛,乃是他身為臺灣人的天賦本能。在他參與社會、文化啟蒙運動後,對臺灣人被殖民、失去自由的認知也相繼地覺醒,日後並成為他繪畫創作的主體根源。

▌陳植棋的鄉土認同意識與藝術實踐

　　「地方色彩」理念,乃是 1927 年左右,伴隨著殖民官展機制的建構,包括「臺展」、「府展」及「州展」等,逐漸發展成一個統攝近代臺灣美術場域（field）的政策及實踐概念。當時無論參與官展或在野展的臺、日籍藝術家,在創作「南國」地域特色的作品時,都運用了「地方色彩」這個既矛盾又包融的概念。若從「各種不同層面的解讀與詮釋」角度回顧,「地方色彩」實際上囊括了「現代化」、「殖民統制」、「在地化」與「主體自覺」等多重的蘊涵。[註85]

79.　王乃信等人譯,《臺灣社會運動史（1913-1936 年）》（第 2 冊,政治運動）,臺北市,創造,1989,頁 37。

80.　同上註,頁 41-42。

81.　同上註,頁 48-49。

82.　王詩琅,《臺灣社會運動史——文化運動》,頁 250。

83.　蔣渭水,〈臺灣文化協會創立經過報告〉,《文化協會會報》,1921.11.30;收於王曉波編,《蔣渭水全集》（下）,頁 696。

84.　王詩琅,《臺灣社會運動史——文化運動》,頁 253。

85.　賴明珠,〈日治時期的「地方色彩」理念——以廖月桃甫及石川欽一郎對「地方色彩」理念的詮釋與影響為例〉,《視覺藝術》,第 3 期,2000,頁 44-45、72-73。

臺灣的種族、宗教、生活（包括物質與精神）、社會慣習之殊異性，早在日人治理的初期，即已成為其挾現代知識、科學精神，在新附土地進行田野調查及記錄的基礎事業，以作為殖民統治與立法的參考依據。[註86] 而臺灣自然風土與人文生活的差異性，也早在石川欽一郎、三宅克己、石川寅治、川島理一郎等，具有往返日、臺兩地經驗的日籍藝術家，在旅遊散記中以比較觀點進行描繪與論述。[註87] 因而臺灣風土的特殊性，在殖民官展推動初期，即成為統治官方與民間聚焦的藝術與文化議題。

1927 年「臺展」開幕時，上山滿之助總督發表〈祝辭〉，以宣示的語調說：「環顧本島的氣候與地理，具有一種特色。美術反映出環境，也應該有自己的特色，……若他日結出秀麗的花卉、果實，即可期待他們成為帝國的殊異光彩」。[註88] 總務長官後藤文夫則說：「本島擁有特殊的自然風土，以此為目標的藝術，乃持有自己的特色。……將來往此方向逐步發展，必定蓋出一座璀璨奪目的南國美術殿堂」。[註89] 從總督府最高層兩位長官的祝賀辭，顯見殖民當局企圖連結帝國統治、美術機制與臺灣風土特質，並以「本島特色」、「南國美術」的概念，建構一套殖民霸權的文化論述。[註90]

陳植棋對臺灣特殊的族群構成、歷史文化的體認，以及「吾島」、「臺灣人」的主體意識，早在 1920 年代初期，就因參與「文協」及學潮而萌生。當他從社會運動場域跨越至美術場域時，依然抱持著理想、改革的精神，竭誠地協助或督促年輕一輩的臺灣畫家。他於 1928 年 9 月第 2 回「臺展」將屆時，發表〈致本島美術家〉一文。文中陳植棋語調鏗鏘地說：

> 若想成為一位真正的畫家，那應該更深入精神生活，……不可媚俗，不可妥協，一旦妥協就是破滅，會露現出醜陋，不高尚的窘態。……許多畫家為了創造劃時代的作品而在艱苦奮鬥著，所以放棄甜言蜜語般虛幻的夢，回歸藝術的根本之跑道。近代畫家……要更提昇精神層面，……更有自我主張，……那種

86. 例如臺灣總督府於 1902 年成立「臨時臺灣舊慣調查會」，先後對漢人及「蕃族」，進行巨細靡遺的生活慣習基礎調查。〔中央研究院民族學研究所編輯委員會，〈編序〉，《番族慣習調查報告書，第 1 卷，泰雅族》，臺北市，中央研究院民族學研究所，1996，頁 3-4。〕

87. 這些日籍畫家從 1908-1929 年之間，以比較的角度切入所撰寫的遊記、散論，譯文請參閱顏娟英，《風景心境——臺灣近代美術文獻導讀》（上），臺北市，雄獅圖書，2001。

88. 上山滿之助，〈上山總督祝辭〉，《臺灣時報》，昭和 2 年 11 月號，1927，頁 13。

89. 後藤文夫，〈後藤會長式辭〉，《臺灣時報》，昭和 2 年 11 月號，1927，頁 15。

90. 賴明珠，〈日治時期的「地方色彩」理念——以鹽月桃甫及石川欽一郎對「地方色彩」理念的詮釋與影響為例〉，頁 46-48。

91. 陳植棋，〈致本島美術家〉，《臺灣日日新報》，1928.9.12，第 3 版；收於顏娟英，《風景心境——臺灣近代美術文獻導讀》（上），頁 133。

圖10／此幅完成於1927年的靜物畫〈觀音〉，從民間庶民生活的宗教信仰切入，擇選觀音神像、觀音厒從獼猴像、竹編謝籃及祭品柿子等有形物體，作為創作的素材。背景中並以慈母所縫製的兩件刺繡肚兜，組構完整的畫面。織品上刺繡紋樣以飛舞、寫意的線條表現，增添畫面的靈動感。在顏色的搭配上，橘、紅暖色調洋溢著幸福、滿足的民俗色彩，搭配無色系的黑、白兩色，進而帶出舒緩、莊嚴的氛圍。此作堪稱是陳植棋深入探索臺灣人內在精神生活，力求回歸藝術本質，創造出足以反映社會與時代的作品。（陳子智先生提供圖片）

> 皮相的描寫、媚俗的作品，應該全予消滅，因為它們對繪畫史非但無益，而且有害。……總之，我們要創造出具時代性的臺灣藝術。……若為了一己之虛榮，迎合展覽會或審查委員的作風而曲意配合，則是必須予以唾棄的！[註91]

　　陳植棋批判同時代的畫家，一味追求膚淺「皮相的描寫」及「甜言蜜語般虛幻」的表象，實乃捨棄「藝術的根本」。他當頭棒喝臺灣美術家，切勿為了博得審查委員青睞，而自我侷限於外在物象的描繪，刻意迎合並妥協於官方「地方色彩」的框架。他強調作為一位「美」的創造者，必須分辨「皮相」與「本質」，「媚俗」幻體與「自我」主體的區別。因為只有掌握「自我」主體，回歸「藝術的本質」，方能「創造出具時代性的臺灣藝術」。[圖10]

1928 年 10 月及 11 月，在寫給妻子潘鶼鶼的信件中，他提到「離開鄉關」的痛苦，曾讓他淚流不絕，(註92)以及在東京所體驗到「乾燥的生活」、「借貸度日」、「不愉快的生活」經驗。(註93)家書中他不加掩飾地流露出，處身於東京都會的異鄉人內心對故鄉臺灣的強烈思念。在寫給妹妹陳鶴子的手扎中，他也表白「若欲擺脫令人窒息、邪惡的人生，就得承受難以忍耐的痛苦，但是我安慰自己，把希望寄託於未來」。(註94)可見 1920 年代晚期陳植棋在東京的留學生活，雖然讓他在美術創作技藝及美學涵養方面增強了，但他對家園、故鄉、臺灣的思念與眷愛卻與日俱增。因而他不斷透過與妻子、妹妹的對話，傾訴在異鄉生活所承受精神與物質的雙重壓力，並將希望寄託在未來返鄉後的苦盡甘來。

　　他的心情，若對照左翼團體「臺灣新文化學會」於1927年3月發表的〈檄文〉，則頗有共通之處。該〈檄文〉曰：

> 離開鄉土，遠在海外遊學的胸膛裏，經常往來的浮雲，是不是懷鄉及思念其將來溫暖的心情？尤其是想到在所謂殖民政策之下，鄉土一天一天地荒廢下去的同胞內心，不知又作何感想？況且充滿著熱血和熱情，純真青年學徒的胸中又是如何？(註95)

「臺灣新文化學會」創始會員之一的林朝宗，和陳植棋同為 1924 年遭北師退學的學生。陳植棋是否曾參與此一帶有社會主義色彩的激進學生團體，目前並無資料可資佐證。但是他浮雲遊子、懷念鄉土的心情，及掛念臺灣同胞、臺灣藝壇的熱情，則與該團體並無二致。陳植棋熾熱、純真的愛鄉之情，最後則轉化成「鄉土殉情」的使命感。誠如陳鶴子追憶其兄所言：「為摯愛的藝術賭上生死，進而成為七星畫壇、赤島社的會員，並參與大稻埕的繪畫研究所之創立。期望能提昇臺灣的美術，專心地完成，毫無任何雜念。」(註96)陳植棋全心全意為畫會團體、臺灣美術付出的精神，以及他毫無私心，不帶任何雜念的做事態度，乃是他能獲得畫會成員尊敬，並推崇他為領導者的主因。

　　赤島社於 1929 年春天組成，並於同年 8 月 31 日起至 9 月 3 日止，假臺北博物館舉辦首次同人展。成員們在 8 月 28 日之前，向媒體發布畫會〈宣言〉。此〈宣言〉雖由全體會員具名公佈，但實際起草者，則是畫會靈魂人物陳植棋。我們比對前一年陳植棋所發表的〈致本島美術家〉，文中所提「身處在這麼好的自然環境，卻未能覺醒，殊為可惜」、「創造劃時代的作品」、「美，是時代的產物」、「創造出具時代性的臺灣藝術」等理念，(註97)都與〈宣言〉的藝術主張相近，因而可以確認兩文之間的關聯性。

　　該〈宣言〉，由《臺南新報》首先披露，文曰：

> 忠實反應時代的脈動，生活即是美，吾等希望始於藝術，終於藝術，化育

此島為美麗島。愛好藝術的我們，心懷為鄉土臺灣島殉情，隨時以就就業業的傻勁，不忘研究、精進。赤島社的使命在此，吾等之生活亦在此。且讓秋天的臺展和春天的赤島展來裝飾這殺風景的島嶼吧！[註98]

此〈宣言〉，尤以「心懷為鄉土臺灣島殉情」一語，宛如壯士斷腕的激烈情懷，頗令閱讀大眾產生暮鼓晨鐘的震憾力。而這篇語氣堅毅，目標激昂的「鄉土殉情」宣言，卻也刺激總督府敏感的神經，打算將臺北博物館預先「約定的會場不想借給」赤島社。[註99，圖11，見 P.39]

「為鄉土臺灣島殉情」這句話，也讓《臺灣新聞》以〈立足於鄉土藝術〉為標題，報導：「包含島內、內地及海外的本島出身洋畫家……本著鄉土的愛，期待更進步而組織赤島社」。[註100] 而《臺灣日日新報》，則刊載：「成員十四名全部都是臺灣土生土長的畫家，標榜著生活即是美」。[註101] 這些評論都點出，「鄉土的愛」、「生活即是美」或「立足於鄉土藝術」等概念，是赤島社追求的目標。此外，鷗亭（生）在《臺灣日日新報》發表〈新臺灣的鄉土藝術——赤島社展覽會觀後感〉，標題亦將赤島社與鄉土藝術連結。文中鷗亭生列舉廖繼春（1902-1976）〈芭蕉之庭〉，「表現鮮明的南國情調」；陳植棋三件作品當中，〈綠〉「寫生臺灣的自然風景最佳」；陳慧坤（1907-2011）三件作品，是「日本內地的寫生畫作」。結論中，他對這批「水準一致」的「本島」美術家，以團體的型態，勞心勞力，致力於「真正鄉土藝術」的表現，深表樂見其成。[註102] 鷗亭生是《臺灣日日新報》主筆大澤貞吉（1886-？）

92. 陳植棋，〈家書 I〉，1928.10.12；收於藝術家出版社編，《臺灣美術全集 14 陳植棋》，頁 50。
93. 陳植棋，〈家書 III〉，1928.11.23；收於藝術家出版社編，《臺灣美術全集 14 陳植棋》，頁 51。
94. 陳鶴子，〈兄の畫生活を想ふ〉，頁 128。
95. 據警務局的紀錄，「臺灣新文化學會」是由許乃昌（1907-1975）、楊達（1905-1985）、楊雲萍（1906-2000）、林朝宗等多位熱中於馬克思主義研究的臺灣留學生，於 1926 年 1 月左右組成，並接受帝國大學新人會的指導與定期聚會。（王詩琅，《臺灣社會運動史——文化運動》，頁 66-67。）
96. 陳鶴子，〈兄の畫生活を想ふ〉，頁 128。
97. 陳植棋，〈致本島美術家〉，頁 133。
98. 〈畫家聯合向臺展對抗，組赤島社本島畫壇烽火揚起〉，頁 48-49。
99. 〈神經過敏的當局，赤島社的同人展〉，《新高新報》，1929.9.5；引自葉思芬，〈英雄出少年——天才畫家陳植棋〉，頁 34。
100. 〈立足於鄉土藝術的島內洋畫家組赤島社開展〉，《臺灣新聞》，1929.8.28；收於藝術家出版社編，《臺灣美術全集 14 陳植棋》，頁 49。
101. 〈向臺展對抗的美術團體「赤島社」誕生〉，《臺灣日日新報》，1929.8.28；收於藝術家出版社編，《臺灣美術全集 14 陳植棋》，頁 48。
102. 鷗亭（生），〈新臺灣の鄉土藝術——赤島社展覽會を觀る〉，《臺灣日日新報》，1929.9.1，第 5 版。

的筆名。「臺展」開辦後，他名列幹事負責展覽的宣傳事宜。[註103]他的這篇報導，有意將赤島社主張的「鄉土藝術」，與殖民官展提倡的「地方色彩」政策連結起來。大澤的企圖是，將赤島社「心懷為鄉土臺灣島殉情」的主體意識，導向以浮泛、表相的「寫生」技法，描寫「南國」的異國情調。

1930年5月9日至11日，第二屆赤島社展仍在臺北博物館舉行。展覽目錄〈序言〉曰：

> 青翠欲滴的美麗島上，開出萬綠叢中的一抹紅，不是簡單容易的事，但祝福我們有光明的前途。第二回赤島社展是我們相攜相扶、精進研習的結晶。雖然幼稚，但有我們誠摯的生命在裡面；也不成熟，但至少是我們的真面目。決心不斷努力，自奮自勵，彼此共勉。[註104]

〈序言〉一開始就表明，該畫會能持續展出，實屬不易之事。該文並鼓勵同人相互扶持，努力鑽研繪畫，但卻不再高調宣揚「鄉土殉情」之論。顯示赤島社成員改採低調策略，以免再度引起殖民當局的干涉或壓制。

1931年4月，第三屆「赤島展」先在臺北總督府舊廳舍展出三天。之後，巡迴到臺中公會堂及臺南公會堂各展出三天。[註105]就在臺中巡迴展結束的4月13日那一天，陳植棋因肋膜炎復發病逝於汐止老家。他的過世宣告赤島社失去重要支柱，不久將面臨解散命運。雖然赤島社主要成員於1934年11月組成「臺陽美術協會」，但因殖民政府的高壓掛制，又缺乏如陳植棋般思想運動型的領導人，「鄉土殉情」意識及抵殖的理想，乃轉變成個別的、踏實的「鄉土藝術」意念。

▋ 結論

陳植棋因參與臺灣主體意識強烈的文化啟蒙運動，並於1924年11月底領導北師「騷擾事件」，導致殖民學官以最嚴厲的方式——退學加以懲戒。1925年離開「牢籠般」的故鄉，前進象徵「自由」、「現代」的東京習畫。身處異鄉的浮雲遊子，思鄉之情益發濃烈，對被箝制的故土、人民的悲慘現狀也看得更透澈。思念與關懷鄉土的情感，宛如釀酒般，愈久愈醇。1929年赤島社的籌組與展覽規劃，乃是陳植棋將早期社會運動經驗，轉化為美術運動實踐的巨大能量。赤島社在他的帶領下，激發出高昂的「鄉土殉情」意識。他不但將社會運動理想與美術創作理念合而為一，使其成為抗衡殖民霸權「地方色彩」口號的論述。同時促使具有鮮明主體意涵的「鄉土藝術」理念，成為1920年代晚期臺灣美術菁英的集體共識。雖然，他所倡導的「鄉土殉情」意識，在後來的展覽目錄或宣傳文字不再

圖 11 / 1930 年〈淡水風景〉是陳植棋第二度入選「帝展」的佳作。淡水是陳植棋生前常去寫生、取材的景點，連他的老師吉村芳松在他過世後，都感嘆再也看不到「陳君筆下的淡水風景了」。可見他畫淡水已達某種人與自然合一的境地，故讓賞鑒者見畫如見人。〈淡水風景〉與一般取材觀音山、淡水河及岸邊房舍的構圖不同，也不特別強調閩式及西洋式建築混搭的異國情趣。他將紅磚、紅瓦的閩式居屋群，穿插綠意盎然的庭院大樹，營造出藍天下淡水住民悠然互古的生活樣貌。這種臺灣人純樸但又具有生命脈動力的描繪，正是他實踐「鄉土藝術」理念的最佳見證。（陳子智先生提供圖片）

出現，但他與赤島社成員，甚至其他臺灣美術界菁英，仍然持續藉由繪畫、版畫、雕塑等各式視覺媒材，實踐提昇「精神生活」、回歸「藝術根本」、表現「自我主張」、捨棄「皮相描寫」及創造具有「時代性的臺灣藝術」之共同理念。

103. 顏娟英，〈百家爭鳴的評論界〉，《風景心境——臺灣近代美術文獻導讀》（上），頁 314。
104. 葉思芬，〈英雄出少年——天才畫家陳植棋〉，頁 35。
105. 顏娟英，《臺灣近代美術大事年表》，頁 116。

第2章
風土之眼^(註1)───
呂鐵州與許深州的藝術選擇與實踐^(註2)

我們的知識和信仰會影響我們觀看事物的方式。……我們只看見我們注視的東
西，注視是一種選擇行為。……我們注視的從來不只是事物本身，我們注視的
永遠是事物與我們之間的關係。^(註3)

───約翰・伯格 1972

▌ 東洋畫／膠彩畫的內外在結構

　　膠彩畫昔稱「東洋畫」，初期隨著來臺寓居日本畫家而被引入。1927 年「臺灣美
術展覽會」（簡稱「臺展」）開辦，設「東洋」及「西洋」兩個畫部，臺灣總督府文教
局局長撰文宣示，此展的目的是「提供臺灣在住美術家之鑑賞研究機會，同時鼓吹民
眾培養美的思想趣味」，^(註4)而此後東洋畫的搖籃即由日本官民聯手推動。「臺展」與
接續而辦的「臺灣總督府美術展覽會」（簡稱「府展」），是日本殖民統治期重要的文
化政策，故被賦予強烈的政治意涵。戰後在面臨新的國家、文化認同與「奴化」的罪
責下，東洋畫因而被批判為殖民遺緒（legacy），是非「正宗」、非「正統」的畫種。^(註5)
　　然而東洋畫／膠彩畫歷經日本時代迄今的發展，實已成為臺灣重要的藝術資產。
現今我們要探究其藝術價值時，如何避免僅從殖民情境、國家權力的結構關係來檢
視東洋畫／膠彩畫作品，實為必須慎重思索的議題。誠如法國社會學家皮耶・布爾
迪厄（Pierre Bourdieu，1930-2002）的分析，藝術的生產乃由客觀的社會結構（social
structures）與藝術家內在心智結構（mental structures）所結合而成，並非是二元對
立的概念。^(註6)戰前臺灣殖民官展機制及文化政策，或是戰後意識形態國家機器
（Ideological State Apparatuses）及象徵暴力（symbolic violence）^(註7)的施加，都屬於
布爾迪厄所說的社會、政治層面的外在結構，足以影響形成藝術家心智結構的慣習

（habitus）、感知與評價。[註8] 但布爾迪厄也認為，在一定階級條件及環境限制下所產生的慣習，「是持久的（durable）、可調換的（transposable）傾向系統」。因而藝術施為者（agent）在特殊情境下，仍然擁有改變、調整慣習的能力，以適應變化中的社會環境。[註9]

本文想藉由布爾迪厄場域（field）、[註10] 慣習的理論，闡述在討論臺灣東洋畫／膠彩畫家作品時，除了須注意外在社會結構的制度與規範之外，對於藝術施為者以個人生活經驗、主觀感知及美感傾向為基礎的實踐，亦應納入論述的架構。希望藉此進行客觀與主觀並重的整體性檢視，既關照社會結構的權力運作關係，同時也不能忽略藝術家主觀的心智活動。

關於當年臺灣畫家在東洋畫場域的競逐，郭松棻（1938-2005）於1989年發表文章，詮釋其父親郭雪湖（1908-2012）的創作旨趣為：「與中國文人畫傳統所講究的疏淡、閒遠、優遊的趣向，恰向背馳。……這是新的繪畫性格的開拓」。[註11] 此段敘述，恰好反映出當年擁有傳統技巧的臺灣畫家，如何在殖民環境中調整自己原有的慣習，並取得東洋畫的繪畫資本，以應對社會的變

註釋：

1. 本文中「風土之眼」的概念，強調藝術施為者在觀看事物的過程中，注意到人與土地、自然環境及生活方式之間的歷史關係，並於藝術實踐中將其捕捉內化的風土符號表現於作品裡。文中藝術施為者微觀「風土之眼」的提出，有意和殖民國家機制宏觀「帝國之眼」作區隔，以凸顯創作者個人的觀看選擇與藝術實踐。

2. 本文原刊登於作者所策畫「風土之眼：呂鐵州、許深州膠彩畫紀念聯展」專輯的專文，請參看賴明珠，〈風土之眼—藝術選擇與實踐〉，王美雲執行編輯，《風土之眼：呂鐵州、許深州膠彩畫紀念聯展》，臺中市，國立臺灣美術館，2015.12，頁8-28。

3. 約翰·伯格（John Berger），吳莉君譯，《觀看的方式》（Ways of Seeing），臺北市，麥田，2010，頁11。

4. 石黑英彥，〈臺灣美術展覽會に就いて〉，《臺灣時報》，昭和2年5月號，1927.5，頁5。

5. 1949年溥心畬以脫逸「正宗」的別格解釋「本省國畫」（即東洋畫），而林惺嶽則於1987年最早使用「正統」一詞進行討論。〔廖新田，〈臺灣戰後初期「正統國畫論爭」中的命名邏輯及文化認同想像（1946-1959）：微觀的文化政治學探析〉，林明賢主編，《美麗新視界——臺灣膠彩畫的歷史與時代意義學術研討會論文集》，臺中市，國美館，2008，頁159。〕

6. 許嘉猷，〈布爾迪厄論西方純美學與藝術場域的自主化——藝術社會學之凝視〉，《歐美研究》，第34卷第3期，2004.9.1，頁361-362、377。

7. 布爾迪厄認為：「所有的教學行為都是一種象徵暴力，因為它是透過一個專斷的權力來強制一個任意的文化」。依他的詮釋，教育具有「最不為人知的效果」，讓被宰制者承認合法的知識和本領，如法律、醫學、技術、消遣或藝術，並貶低自身的知識和本領，如慣習、民俗療法、手工藝、消遣或藝術。〔朋尼維茲（Patrice Bonnewitz）著，孫智綺譯，《布赫迪厄社會學的第一課》，臺北市：麥田，2002，頁151、152。〕

8. 同上註，頁402。

9. 同上註，頁362-363。

10. 本文中「場域」概念乃引用布爾迪厄的理論，他分析「一個場域就像一個網絡，或位置間的客觀關係組合。……整個社會是由這些相對自主的小社會所組成，……例如藝術的場域、宗教的場域或經濟的場域等，每個場域都有其各自運作的邏輯。」（同上註，頁80。）

11. 郭松棻，〈一個創作的起點〉，《當代》第42期，1989，頁88。

局，進而在新的社會結構中尋求生存的位置（position）。郭松棻認為其父親，「以臺灣風土納入繪畫創作而在臺灣美術運動中有了他自己的特色，但表現鄉土並不是他的最終職志。……家園風物只是他創作的素材，藝術的冀想則投在別的地方」。[註12] 他分別以〈圓山附近〉、〈新霽〉為例，闡述所謂「藝術的冀想」，是指其父藉由畫筆表現渡過黑水溝來臺的先民，「逐漸成為『臺灣人』的子子孫孫……追尋一塊能夠豐衣足食心身強健的土地」；[註13] 而畫中夢境般的景色，則宣洩著「某種形而上的嚮往」。[註14] 從郭松棻的角度，他將父親的創作策略，解讀為主動選擇寫生所得的鄉土田園素材，以作為具有「主導意識」[註15] 的藝術構想。就他貼近父親的觀察所理解，〈圓山附近〉或〈新霽〉，並非摹擬的寫生之作，其所注視、描繪的田園、菜圃和人文景物，投射的是畫家與臺灣社會歷史脈絡連結的「夢土」圖像。[註16]

不過藝術史學者顏娟英則有不一樣的解讀。她認為，日本時代臺灣「沒有美術訓練學校、研究機構，或美術館；甚而連土地的認同感與文化意識都仍然處於萌芽狀態下，如何具體發展出臺灣畫壇的特色」？[註17] 顏氏質疑郭雪湖〈圓山附近〉及〈春〉兩作，「富有重要政治意味」。她批評郭雪湖另一作〈南街殷賑〉，「將迪化街美化成太平昇世的嘉年華盛會」，等於「表現地方色彩也間接凸顯殖民地的治績」。[註18] 對〈新霽〉一作，她認為，郭雪湖將「通往神社的石燈與梯階」安排在畫面中央，而具有「臺灣宗教特色的開漳聖王廟」反而被配置在後方隱蔽的樹林中，是「日臺交融」的視覺性精心設計。[註19] 顏娟英從剖析外在殖民制度的角度，主張這位素人畫家能「連續獲提拔」，乃與其選擇和「地方色彩」政策扣連的創作思維相關。[註20] 她對郭氏作品的詮釋，顯然強調的是藝術家受統治階層意識形態引導的創作結果。

郭松棻雖是畫家之子，但是他以自我存在的困境及歷史記憶的書寫經驗，嘗試釐析一樣歷經文化認同（cultural identity）[註21] 及創作慣習多重轉換的父親之思維脈絡。顏娟英則從殖民社會環境外在結構的侷限，解析郭雪湖在東洋畫實踐上，深受殖民宗主的控制，因而其創作呈現出趨附於掌權者的鑑賞與評鑑準則。郭松棻與顏娟英對郭雪湖作品的詮釋，顯然是從不同的立論觀點，從而衍伸出不同的評價。郭松棻偏向於從主觀的、心智的層面，解析郭雪湖運用「新的繪畫」之規範、慣習，表現個人「藝術的冀想」。顏娟英則著重於從客觀的、社會的層面，詮釋郭雪湖以美化的假象迎合掌權者的品味。然而，誠如布爾迪厄所述，「行動並不僅是一種規則的實行，或者服從一種規則」，藝術施為者並「不是像時鐘般那麼有規律的機械裝置，服從他們所不瞭解的法則」。[註22] 因此我們在解讀臺灣東洋畫家的作品時，確實必須更周全地將客觀的社會結構與主觀的心智結構一併納入評量，並重新思索在特殊時空下臺灣東洋畫所具有的多重襲產（heritage）價值。

已逝畫家呂鐵州（1899-1942）與許深州（1918-2005）師生兩人，其一生的繪畫

創作，可謂連貫起臺灣現代美術中東洋畫／膠彩畫興衰的演變過程。從戰前東洋畫的引入、在臺落土生根，一直到戰後更名為「膠彩畫」，可謂歷經重重波折與轉進。呂鐵州、郭雪湖、陳進（1907-1998）、林玉山（1907-2004）、陳敬輝（1911-1968）與許深州等本省東洋畫／膠彩畫家，戰前都曾經歷日本教育及文化的洗禮，進而擁有繪畫創作的知識、能力和美感傾向的「文化資本」（cultural capital）。他／她們也都藉由官展的參與，競逐個人的名次、聲望等權威，並從競賽中獲得「符號／象徵權力」（symbolic power），也就是布爾迪厄所論述的文化（藝術）創作者的「符號資本」（symbolic capital）。[註23]

　　林子忻析論日本時代臺灣東洋畫家作品時，他一方面認為，東洋畫家的文化「學舌」（mimicry），「滿足了殖民者的想像」；[註24] 但另一方面也發現，東洋畫家所走的是「像日本人，但不夠日本」的路徑。[註25] 最後他強調，臺灣東洋畫家選擇「臺灣主題」，表現的是「對自己文化涵養的認同與表達」。[註26] 如果我們結合客觀社會制度與施為者主觀心智多重層次的結構面來分析，「學舌」或模仿，或許附和了統治者的想像與規範，但也是藝術家在社會中獲取生存之道的必要抉擇。選擇臺灣風土素材作為創作內容，或許是服從「地方色彩」的法則，但也是藝術家在實踐過程

12.　同上註，頁 84。
13.　同上註，頁 85。
14.　同上註，頁 87。
15.　同上註。
16.　同上註，頁 86。
17.　顏娟英，〈臺展時期東洋畫的地方色彩〉，《臺灣東洋畫探源》，臺北市，臺北市立美術館，2000，頁 13。
18.　同上註，頁 14。
19.　同上註。
20.　同上註。
21.　魏偉莉在論述郭松棻創作時，引用斯圖亞特‧霍爾（Stuart Hall）的「文化身分」（cultural identity）概念，分析郭氏作品中的身分思維。她認為討論郭松棻的小說，以「文化身分」來論述，要比多數學者使用「國族認同」更加靈活。（魏偉莉，《異鄉與夢土──郭松棻思想與文學研究》，臺南市，臺南市立圖書館，2010，頁 161-164。）
22.　許嘉猷，〈布爾迪厄論西方純美學與藝術場域的自主化─藝術社會學之凝視〉，頁 362。
23.　同上註，頁 363。
24.　林子忻引後殖民理論家霍米‧巴巴（Homi Bhabha）的論述（Homi Bhabha, "Of mimicry and man：The ambivalence of colonial discourse", *The Location of Culture*, N.Y: Routledge, 1994, p.86）評論呂鐵州留日返臺後，較為純粹日式風格的膠彩畫，是一種「文化的學舌」。（林子忻，〈殖民認同與國族想像：以呂鐵州的膠彩畫為例〉，潘福編，《殖民‧城市‧文化政策：臺灣前輩畫家張啟華紀念暨第 6 屆亞洲藝術學會臺北年會國際學術研討會論文集》，宜蘭縣，臺灣美學藝術學會，2009，頁 228。）
25.　林子忻，〈殖民認同與國族想像：以呂鐵州的膠彩畫為例〉，頁 236。
26.　林子忻在同一篇文章中也肯定呂鐵州晚期的畫作，「選擇熱帶植物、臺灣鄉土，或是畫風由寫實轉向略為寫意，都顯現出畫家對自己生活時空和文化涵養的認同與表達」。（同上註，頁 236、239。）

中，親身體悟到將生活經驗與風土文化的感知視覺化後的表現。

　　1949 年國民政府播遷來臺，促使臺灣的政治、社會、文化結構進行重整。外省畫家質疑本省東洋畫家／膠彩畫家的國族身分認同，也嚴厲批判東洋畫被安插在省展「國畫」部審查的正當性，從而衍生出「正統國畫」的角力戰。林之助於 1977 年曾寫信給許深州，信中提到東洋畫更名為膠彩畫的過程中，本省東洋畫家所承受的「歧視」壓力。他說：「以用具差別命名的『膠彩畫』，此名稱可以涵括寫實的、抽象的及洋畫的描寫等所有的膠彩畫。我認為，如此一來，因『東洋畫』名稱而受盡的種種歧視將煙消雲散」。[註27] 林之助因而倡議，依「用具差別」將東洋畫改名為「膠彩畫」。此策略的運用，廖新田將其詮釋為，「表現在和新祖國的重新聯繫，以及對日本美術遺緒的合理轉化」。[註28] 他引傅柯（Michel Foucault, 1926-1984）的微觀政治論（micro-politics）及衣俊卿的微觀政治哲學理論，解釋東洋畫家在「正統國畫」論爭中的修辭與辯證，及創作慣習和符號的轉變，乃是個體在觀察新的文化氛圍後之判斷與因應。[註29] 他從微觀文化政治學的角度，突顯施為者在宏觀的權力結構與管控機制中，仍然擁有自主的「日常生活觀照」，以及個人或群體「行動策略」的社會游動空間。[註30] 換言之，戰後東洋畫家／膠彩畫家在外在社會結構巨大的變遷中，其內在慣習及藝術傾向系統，必然會與時俱進地作適宜的調換與異動。

　　呂鐵州與許深洲的創作歷經兩個外來霸權的專制時期，藝術場域在象徵暴力的高度干涉中，畫家確實難以逃避由國家機器所支配的權力結構網絡。「地方色彩」固然是宰制階層所匠心營造的象徵性暴力，足以左右被宰制者的創作意向。但是地方風土的發現、選擇與藝術實踐，仍是存在著藝術家個人智慧、經驗與想像的介入空間。因此我們在評論呂鐵州與同時代東洋畫家的畫作時，必須同時關照外部的社會結構與施為者內部的感知、思維對他／她們創作的影響。在思索戰後許深州所處國畫第二部／膠彩畫場域的運作時，「正宗」及「正統國畫」等帶有霸權文化政治操作的言說，其背後所蘊含的象徵暴力，也應從宏觀的社會結構與微觀的施為者心智兩個層面，交相對照後，再進行全面性的討論。

■ 呂鐵州早期所受的傳統多元藝術薰陶

　　1895 年清廷將臺灣割讓給日本，日本合法取得海外第一個殖民地統治權。呂鐵州於 1899 年 6 月出生於桃園廳海山堡大嵙崁街（桃園大溪），父親呂鷹揚（1866-1923），「擅文藝，美詞藻」，[註31] 是前清末代秀才。飽讀詩書的呂鷹揚，面對改隸只能選擇設帳授徒以謀生計。之後，呂鷹揚和大溪仕紳聯手墾拓山田、建造輕便鐵道，並投入礦業的開採，因而躍升為富甲一方的現代實業家。然而呂鷹揚仍維持吟詩酬唱、

揮毫抒懷的傳統文人生活雅趣；[註32] 除了吟詠作詩之外，他也雅好收藏同時代書畫名家之作。例如，來臺日本曹洞宗大本山總持寺管長（かんちょう）大圓玄致禪師（1842-1920）[註33] 的行草書，[圖1] 遊臺廈門花鳥畫家吳苕[註34] 的水墨設色花鳥畫，[圖2] 都是他所珍藏的作品。[註35] 呂鷹揚「談笑有鴻儒，往來無白丁」的生活型態，讓其子呂鐵州自幼即浸染於傳統文學、書法及水墨畫的興趣與文化慣習。

1923 年呂鷹揚過世後，呂鐵州舉家遷居臺北大稻埕，並在太平町媽祖宮（今慈聖宮）附近開設繡莊販賣針線，同時也替一般婦女繪製針黹所需的花鳥圖案。營生之暇，呂鐵州沉潛於臨摹明、清及近代中國花鳥、山水和人物畫家的傳統技法。[註36] 從其遺留購自上海的玻璃版或網目版畫冊，可一窺他潛修的內容包括：寫意水墨、設色工筆，以及表現性強烈的海上畫派等多元的畫風。[註37] 但從呂氏早期少數傳世的畫作來看，他嫻熟的形式語彙，還含括傳統民間彩繪的花鳥與人物畫。例如，1928年〈香肥兩翅〉[圖3] 花鳥畫稿，即是他送給已故名劇作家林摶秋（1920-1998）母親，作為繡花參考的絹畫。[註38] 畫中雅石、花卉及彩蝶，工整秀麗，色彩層次分明，充分表現民俗裝飾味濃郁的彩繪特質。另一幅〈精忠圖〉[圖4]，以關雲長為中心人物，隨侍左右後側則為周倉與關平。此畫在筆法、用色上，混用勾勒填彩、沒骨法及民間彩繪退暈等技法。人物造型、故事內容及整體畫風，則呈現出傳統民俗人物畫的古雅特色。

27. 1977 年林之助寫給許深州的信函，請參見賴明珠，《優美‧豪壯‧許深州》，臺中市，國立臺灣美術館，2014，頁 67-69。

28. 廖新田，〈臺灣戰後初期「正統國畫論爭」中的命名邏輯及文化認同想像（1946-1959）：微觀的文化政治學探析〉，頁 162。

29. 同上註，頁 156-158。

30. 同上註，頁 156-157。

31. 桃園縣文獻委員會編，《桃園縣志》，卷 6，《人物志》，桃園市，桃園縣文獻委員會，1968，頁 36。

32. 賴明珠，《日治時期臺灣東洋畫壇的麒麟兒——大溪畫家呂鐵州》，桃園市，桃園縣立文化中心，1998，頁 10-12。

33. 大圓玄致禪師，本名石川素童。禪師曾於 1908 年 10 月 24 日來臺，參與曹洞宗大本山臺北別院的破土奠基典禮。他曾以草書題寫日本曹洞宗開山高祖承陽大師偈語一首，致贈給呂鷹揚。（賴明珠，《靈動‧淬鍊‧呂鐵州》，臺中市，國立臺灣美術館，2013，頁 24。）

34. 呂鷹揚藏品中，收有吳苕〈紫藤博古〉設色水墨畫一幅。吳苕，福建廈門人，光緒末葉旅臺，初居鳳山，後應大稻埕陳天來之聘主其家。（國立歷史博物館編輯委員會編，《振玉鏘金——臺灣早期書畫展》，臺北市，國立歷史博物館，2005，頁 42。）

35. 賴明珠，《靈動‧淬鍊‧呂鐵州》，頁 24。

36. 同上註，頁 34-37。

37. 賴明珠，〈從傳統到現代的蛻變——呂鐵州繪畫現代化的歷程〉，賴明珠主編，《從傳統到現代的蛻變——呂鐵州紀念展》，桃園市，桃園縣立文化中心，2000，頁 37。

38. 莊伯和，〈大稻埕藝事二三〉，《傳藝》雙月刊，第 110 期，宜蘭，國立傳統藝術中心，2014.2.1，頁 97。

生死如滄雲變更吏遠生光

保笑中川坐為一了醒狮

把深学果居夜兩擊

希姜先生探登
吳帶

富挺來陽大師侶
勅特賜大宗玄数禅局總持禾堂
為昌鷹揚氏

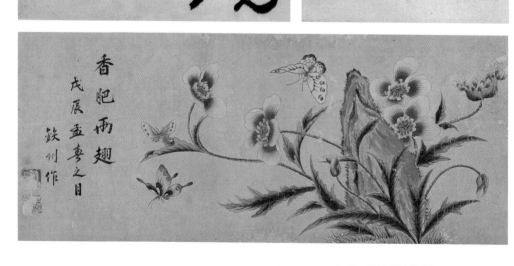

香肥雨翅
戊辰孟夏之目
鐵册作

呂鐵州早期在臺灣傳統繪畫場域的活動網絡，有來自父親呂鷹揚所接觸的中、日文人書畫資源；也有依據傳統漢人藝術圈的慣習，臨摹印刷品的寫意水墨及工筆畫技法；或學習臺灣民間傳承已久的彩繪技藝。換言之，在日本殖民官方尚未正式引入東洋畫之前，呂鐵州藝術技能與品味（taste）的形成，主要受到家庭與漢人文化社會環境的影響。從結構層面來看，其早期的創作慣習傾向系統，是由中國繪畫、臺灣民間彩繪及日本書法等多元藝術規範所交織而成的繁複脈絡。

▌現代寫實藝術的規訓與主觀的構想

　　1927 年 10 月，殖民統治當局以「臺展」為名，架構起全臺性的藝術競技場，凡欲進入此一平臺切磋技藝和角逐名位者，都必須遵循已制定的比賽規則。第 1 屆「臺展」時，呂鐵州與多位知名臺灣傳統藝術家都慘遭淘汰。[註39] 隔年，第二屆「臺展」呂氏依然落榜。1928 年年底，年屆三十歲的他，最後決定赴日學習現代化的東洋畫。

　　日本美術史中「東洋畫」一詞，早在 1888 年已出現於京都府畫學校公布的〈畫學校規則改正〉條文中。該「規則改正」將寫生畫、文人畫及裝飾性日本畫等傳統畫類合稱為「東洋畫」，並與西方傳來的「西洋畫」並列為該校的兩項教學科目。[註40] 1920 年代，日本在海外殖民地朝鮮、臺灣相繼成立官展，即以「東洋畫」、「西洋畫」為名，設立繪畫類的競技項目。殖民宗主架構競技場域，為了主導繪畫的鑑賞與創作方向，審查委員幾乎都邀請日本「帝展」、「新文展」傑出畫家，或「內地」美術名家。經過審查篩選而出的得獎者，也以留學日本美術學校的畫家佔居較高比例。換言之，1927-1943 年間，「臺展」、「府展」的機制，乃是經過臺灣總督府精心擘劃。權力中樞運用官展的組織、審查制度、獎賞辦法與媒體宣傳（報紙與雜誌）的共同運作，將宰制階級認可的東洋畫「合法化」（legitimation」。[註41] 在東洋畫合法化為「主流文化」（mainstream culture）過程中，臺灣傳統水墨畫或民間彩繪，則被邊緣化為「次級文化」（subculture）。

　　呂鐵州兩次遭拒於宰制階級所營造的藝術場域之外，為獲取「主流文化」的符號資本，不得不選擇離開教育資源匱乏的故鄉，遠赴京都學習現代日本畫（狹義的東洋畫），以取得重新立足於主流繪畫場域的文化資本。

　　京都地區寫實畫風的發展歷史極為悠久。18 世紀時期，京都畫家圓山應舉（1733-1795）首創將日本狩野派、荷蘭畫透視法，以及中國明、清院畫三種風格融於一爐，時人稱之為「圓山派」。之後，應舉的弟子松村吳春（1752-1811，生於京都四條區）汲取南畫家與謝蕪村（1716-1783）的文人畫元素，畫風從寫實轉向寫意，又稱「四條派」。[註42] 明治維新之後，執京都畫壇牛耳的竹內栖鳳（1864-1942），採

納現代西畫表現法，賦予「圓山四條派」重振復甦的活力。竹內栖鳳曾在京都府畫學校及京都市立繪畫專門學校（簡稱「京都繪專」）任教，[註43]門下優異弟子眾多，而福田平八郎（1892-1974）堪稱其中的佼佼者。

福田平八郎1918年京都繪專畢業，1921年獲第三屆帝展「特選」，1924年不但受聘為帝展審查委員，同時也出任京都繪專助教授。呂鐵州於1928年年底赴日，稍後進入當時任教於京都繪專的福田平八郎畫室。[註44]福田素以花鳥畫著稱，作品「從寫實的基礎出發，再發展成具有裝飾性的繪畫」。[註45]晚期則追求明快色彩及單純形式的表現，創造出純日本特質的裝飾性花鳥畫，同時又具有平面構成的現代畫風貌。[註46]

1928-1930年期間，呂鐵州在京都除了師從福田之外，也跟隨小林觀爾（1892-1974）[註47]及野田九浦（1879-1971）等人學習現代日本畫。[註48]福田與小林都是京都繪專的畢業生，承襲的是現代圓山四條派的畫風。野田自東京美術學校日本畫科肄業，追求的是岡倉天心（1863-1913）所提倡「傳統繪畫的新風格創造」。[註49]這幾位學院出身的現代日本畫家，作品的共通特色是以寫生為基礎，並將西方寫實主義融入日本傳統繪畫中。這樣的創作慣習與臺灣傳統繪畫的粉本主義、臨摹至上等觀

39. 謝里法，《日據時代臺灣美術運動史》，臺北市，藝術家，1978，頁94、96。

40. 京都府畫學校創立於1880年（明治13），初期的繪畫教學分為東宗：日本寫生畫、大和繪；西宗：西洋畫；南宗：文人畫；以及北宗：狩野派、雪舟派等四個類別。1888年（明治21）京都府畫學校公布〈畫學校規則改正〉，將東、南、北三宗合併為「東洋畫」，西宗則改稱為「西洋畫」。（京都市立芸術大學百年史編纂委員會編纂，《百年史──京都市立芸術大學》，京都市，京都市立芸術大學，1981，頁25、29。）

41. 布爾迪厄認為這種「主流文化」的「合法化」，必須經過「象徵衝突」，而象徵衝突則是「強迫眾人接受某一種符合社會施為者利益的世界觀」。（朋尼維茲著，孫智綺譯，《布赫迪厄社會學的第一課》，頁125-126。）

42. Michiaki Kawakita（河北明倫），*Modern Japanese Painting：the Force of Tradition*，Tokyo：Toto Bunka Co., Ltd, 1957, pp.63-64。

43. Noma Seiroku eds.，（野間清六等人編）*The Art of Japan*, Tokyo：Bijutsu Shuppan-sha, 1964, p.338。

44. 據1932年出版《臺灣官紳年鑑》的記載，呂鐵州「於而立之年負笈京都繪專鑽研繪畫」。（林進發編，《臺灣官紳年鑑》，臺北市，民眾公論社，1932，頁40。）1934年出版的《臺灣人士鑑》則說，呂鐵州於「昭和3年（1928）辭去大溪街協議會員之職，內渡京都，師事福田平八郎畫伯」。〔《臺灣人士鑑》，臺北市，臺灣新民報，1934（1986年東京湘南堂書店復刻），頁238。〕呂氏1928-1930年滯京期間，是否曾進入京都繪專就讀，筆者原本採納《臺灣官紳年鑑》說法；但2000年親訪京都藝術大學（京都繪專改制）則查無呂氏學籍資料，而《臺灣人士鑑》也只記載他拜福田為師，故此處改採《臺灣人士鑑》記述。

45. 福田平八郎、島田康寬，「第一章─寫實から裝飾へ」，《現代の日本畫[3]──福田平八郎》，東京，學習研究社，1991，無頁碼。

46. 福田平八郎、島田康寬，《現代の日本畫[3]──福田平八郎》，頁110。

47. 賴明珠，《日治時期臺灣東洋畫壇的麒麟兒──大溪畫家呂鐵州》，頁26-28。

48. 山口蓬春、野田九浦、中澤弘光，〈參加第一回府展審查感想〉，《東方美術》，1939.10，引自顏娟英，《風景心境》上冊，臺北市，雄獅美術，2001，頁272。

49. 神林恆道，龔詩文譯，《東亞美學前史──重尋日本近代審美意識》，臺北市，典藏藝術家庭，2007，頁37。

念極為不同。我們從呂鐵州 1929-1930 年的寫生冊、圖稿及第五回「臺展」作品〈夕月〉，可以看出滯京兩年多，透過向日本學院畫家請益，他已跳脫傳統慣習，並轉向寫實花鳥畫的傾向系統。

　　呂鐵州寓居京都左京區下鴨芝本町，因而寫生地點大都集中在左京區的動物園、植物園、神社或寺廟等景點。寫生的題材，包括日常生活中所見水鴨、貓、麻雀等動物，以及日本庭園中常見芥子花、鬱金香、罌粟、立葵、牡丹、茶花、黃蜀葵和櫻花等。藉由不斷地觀察自然萬物及細膩的寫生練習，呂鐵州的線條、筆觸、色彩及造形，逐漸地傾向裝飾寫實風格的表現。他不但摒棄昔日傳統語彙，並以現代寫

圖 5／呂鐵州　梅　1929　第三回臺展東洋畫部特選

生、寫實技法，表現細膩觀察後所捕捉的自然生命本質。

1929 年首度獲得臺展特選〈梅〉[圖5]，是他以住處窗外老梅樹、山茶花及麻雀為素材，再現自然界美妙和諧的生命意象。〈梅〉著重於以寫實手法，呈現東方花鳥畫意趣；而 1931 年〈夕月〉則表現出濃厚日本裝飾風格。〈夕月〉[圖6]採傳統條幅型式，背景為高掛夜空的皎白朗月，前景描繪芒草、荻花、女娘花及桔梗等秋天草花。秋草和春櫻是日本人深愛的節令花草，本身具有強烈的文化象徵意涵。呂鐵州以平塗的皎月、線條細膩的芒花及遒勁的芒葉，構成畫面中的焦點，再以紫色桔梗、黃色女娘花、粉紅色荻花交錯點綴，呈現寫實與平面裝飾兼具的日本畫風。

〈夕月〉因具有強烈日本裝飾風格及文化傾向的權力象徵，研究者往往從後殖民角度，批判〈夕月〉是「學舌」之作，[註50]或「與現實無涉」的「植物圖冊的工筆花鳥」。[註51]從社會學的觀點來看，藝術施為者在權力結構與藝

圖 6 /
呂鐵州　夕月　1931　礦物彩、絹　141.8×48cm
國立臺灣美術館典藏（呂鐵州家屬提供）

50.　林子忻，〈殖民認同與國族想像：以呂鐵州的膠彩畫為例〉，頁 228。

51.　張正霖，〈日據時期臺、府展東洋畫中之地方色彩論述：後殖民觀點的初探〉，林明賢主編，《美麗新視界──臺灣膠彩畫的歷史與時代意義學術研討會論文集》，頁 114。

術慣習變遷的時空中，他會在思考與判斷後，選擇適宜的因應方法及對應策略。呂鐵州在官展挫敗後，選擇赴日學習東洋畫的知識與技藝，並認知到只有取得「合法化」的繪畫資本，方能在官展場域創造被認可的「文化產品」（cultural product）。如果當時他選擇停滯在傳統慣習場域，如蔡九五、李學樵（1893-c.1937）等人，那就等於自動退出形塑文化與實踐藝術的公共領域。〈梅〉的得獎，證明歷經一年現代藝術的洗禮後，呂氏以新獲得的文化資本，光榮地重返藝術競技場。京都兩年的磨練，更讓他擁有精煉的寫實技法及細膩純熟的構思能力。而這些文化資本的積澱，則是他日後生產、再造視覺文化的原動力。

呂鐵州滯留京都期間，追隨與往來的畫家，他們的創作都以現代學院風格著稱，除了技巧圓熟之外，也強調人文價值的傳達。從〈梅〉的寫生素描、圖稿，以及〈夕月〉，可以看出他對日本現代學院承襲自西方的擬真、寫實技巧之掌握漸趨純熟。而對人文價值的追求，也表現在他對日常生活環境的探索與藝術「典律」（canons）的學習。〈夕月〉以象徵日本古典文化的秋草入畫，雖是身為殖民地藝術家服從權力結構的模仿之作，但也是他轉換文化典範為創作母題的試驗之作。呂鐵州既然選擇進入日本權力架構的藝術場域，接納新的美學原則與典律，無可避免地也必須接受殖民教育與藝術市場力量的左右。[註52]在外在社會空間結構中，他受制於殖民者主導的藝術場域向前邁進；但在個人實踐過程中，也仍擁有可調換的私我空間。如布爾迪厄所述，「純凝視」（pure gaze）的「藝術之眼是歷史產物，而且透過教育而再製」。[註53]英國藝評家約翰・伯格（John Berger, 1926-2017）強調，畫家注視的絕不會「只是事物本身」，而是「事物與我們（畫家）之間的關係」。[註54]〈梅〉不再如傳統文人畫只是描繪象徵高潔意象的梅花。而是畫家滯居京都時，經觀察、凝視、選擇及寫生後，再產生純粹美感情愫而加以表現的景致。這種藉由藝術的再現手法，傳達畫家與注視事物之間精神與情感的迴響，正是呂鐵州從傳統邁向現代創作所學到的新慣習。雖然藝術之眼是在客觀社會時空中，透過日本藝術教育的規訓而再製文化，但畫家經主觀的構想，也表現出個人對生活空間、窗外梅樹的純粹美感意識。

▌ 花鳥畫創作語彙的挪用與調換

1930 年返臺後，呂鐵州以所習得的、新的藝術實踐方法，落實藝術再造的文化生產工作。從其寫生的題材，如臺灣郊野常見的鳥類（麻雀、藍鵲、白頭翁、烏秋、鷺鷥、夜鷺、雞、水鴨）、昆蟲（蝴蝶、蜜蜂、蚱蜢）和植物（月桃、薊、相思樹、棕櫚樹、蒲葵、蘇鐵、木棉花、筆筒樹、木瓜、竹子）等，幾乎都是日常生活環境中極易接觸的事物，也與昔日侷限於畫稿、畫冊或畫譜的形式化素材有所區別。換

言之，當呂鐵州開始運用現代寫實主義的知識與技法進行繪畫實踐時，他所關注與感興趣的，已由傳統文人畫遣懷抒情或民俗畫吉祥如意的表徵符號，轉換為生活中平凡但可感知的事物。傳統藝術施為者慣習性的凝視之眼，不是落在現實社會與生活空間，而是停滯在梅蘭竹菊、山水景物或道釋神仙等定型化、陳腐的象徵符號上。觀看慣習的改變，促使呂鐵州轉而選擇生活空間裡，平淡無奇但卻具有莫名熟悉感的自然與人文風土，作為注視與建立對話關係的事物。

呂鐵州和同時期的陳進、林玉山、郭雪湖等人，都是學習以現代藝術之眼去觀看並表現臺灣風土中常見的花鳥、風景或人物等。他們在藝術實踐過程中，不僅在「表現形式上踰越」傳統文人畫與民俗繪畫，同時在「主題與意義」上也踰越了傳統。[註55]超越傳統的表現形式與主題，可說是日本時代臺灣東洋畫家最卓越的成就。但論者往往單從外在結構論述的角度，質疑「表現強烈的地方色彩」的作品，蘊藏「政治意味」及「間接凸顯殖民地的治績」；或謂東洋畫是「創造出迎合臺展和府展評審的作品」，[註56]並質問其「正當性」何在？[註57]上述的論述觀點，都偏向於從殖民權力結構的分析，強調殖民宗主所主導的藝術機制對東洋畫家的掌控；但卻忽略畫家亦擁有主觀的知覺與個人的生活經驗；同時在不斷的實踐中，亦能跨越政治社會的結構性箝制。我們應該認知到，無論是日本的學院美術教育，或是殖民地官展「地方色彩」的政策，只是存在於日本時代藝術場域中的外在結構權力機制的規範與限制。在討論東洋畫家作品時，除了抽絲剝繭地釐析社會結構的權力機制與規範對畫家的影響之外，也必須考量處於社會中藝術施為者的應變策略與內在的情感思維。因為在特定時空下的藝術場域中，客觀的社會結構與主觀的心智結構是相互糾結、不可化約的。

呂鐵州的花鳥畫承襲現代圓山四條派畫風，以寫生為根柢，從寫實觀點出

52. 許嘉猷，〈布爾迪厄論西方純美學與藝術場域的自主化——藝術社會學之凝視〉，頁 377。

53. Pierre Bourdieu, *Distinction：A social critique of the judgment of taste*（R. Nice, Trans.）. London： Routledge & Kegan Paul.1984, p. 372-375；引自上註，頁 398。

54. 約翰伯格，《觀看的方式》，頁 11。

55. 此處借用布莉姬特・富勒（Bridget Fowler）評論馬內的繪畫革命之重要性，「不僅表現在形式的踰越上，還包括主題與意義之踰越」一語。（Bridget Fowler, *Pierre Bourdieu and Cultural Theory：Critical Investigations*. London： Sage, 1997, p115-127；引自許嘉猷，〈布爾迪厄論西方純美學與藝術場域的自主化——藝術社會學之凝視〉，頁 419。）

56. 郭繼生，〈1895-1983 的美術與文化政治：臺灣的日本畫／東洋畫／膠彩畫〉，《藝術家》第 250 期，1996，頁 340-363；收於郭繼生，《藝術史與藝術批判的實踐》，臺北市，國立歷史博物館，2002，頁 164。

57. 郭繼生，〈「真實性」的問題：日治時期臺灣日本畫／東洋畫的地方色彩〉，《藝術家》第 320 期，2002，頁 322-327；收於郭繼生，《藝術史與藝術批判的實踐》，頁 332。

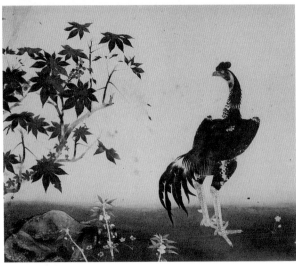

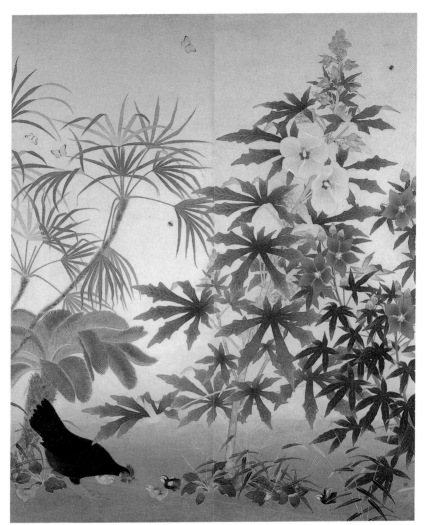

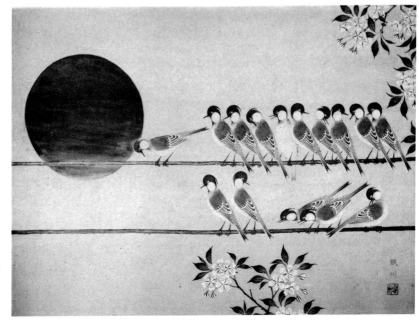

發，追求技藝的精鍊與意念的創新。返臺後，他先後以〈後庭〉（1931）^{（圖7）}、〈蓖麻與鬥雞〉（1932）、〈南國〉（1933）獲得獎賞。屢戰屢勝的佳績，可說都歸功於他精湛的寫實功力及縝密的創作構思。可惜這些得獎的巨作，現今都已佚失。現存數量不多的作品，如〈後庭〉的姊妹作〈蜀葵與雞〉（1931）^{（圖8，註58）}，在表現形式上，以精準、流暢的線條，變化有致的色調，高雅、細膩的色彩，疏朗、緊湊交錯的構圖，以及母雞、小雞間張力十足的敘事情節，顯示畫家運用習得的現代寫實語彙，將感悟自臺灣風土的景物與氛圍予以視覺化。在主題上，他選擇以蜀葵花、蓖麻、蘇鐵、蒲葵等具有地域性風土特質的植物，以及生活中習見的雞、蝴蝶、蜜蜂等家禽和昆蟲，經過重新組構後，再以藝術表現手法予以具現。在內容意義上，風土性強烈母題的選擇，除了反映畫家靈動地將傳統定型化花鳥符號調換為生活化事物，同時也展現畫家歷經寫生、凝視與對話的過程，最後選擇能和他產生共鳴的事物，作為傳達內在對自然的體悟與美感的意識。

　　鬥雞堪稱是呂鐵州稱霸臺灣東洋畫壇的代表性花鳥畫主題。1932 年他以〈蓖麻與鬥雞〉^{（圖9）}一舉奪下第六屆「臺展」特選及臺展賞，贏得官展審查委員及藝評家一致的讚揚。鄉原古統（1887-1965）評鑑此作，「瀰漫著澎湃的氣魄，表現出強而有力的男性特質」；^{（註59）}大澤貞吉讚譽他，「以精湛巧妙的手法，在現實的畫面上，將其對美的觀念生動地傳達出來」。^{（註60）}東洋畫一向給人細緻、陰柔的刻板印象，但此作運用精煉純熟的技法，將鬥雞威武雄強的氣魄與花卉纖細柔美的特質融合為一，將花鳥畫之美提升至出神入化的境地。〈蓖麻與鬥雞〉讓呂鐵州博得「臺展泰斗」的尊稱，^{（註61）}可見畫業如日中天的他，已能在東洋畫場域中展現雄厚的符號權力。

　　呂鐵州的鬥雞畫尚存幾件，例如年代不詳的〈青楓與鬥雞〉^{（圖10）}採傳統條屏式構圖，鬥雞睥睨遠望的眼神，光澤鮮亮的毛色，健壯有力的爪子，以及象徵戰功彪炳裸露的肌肉，散發著強悍的陽剛美。地面上柔美的松葉牡丹，反襯出鬥雞豪邁健壯的氣魄。青楓枝葉從右側延伸至左側，低垂籠罩於鬥雞頭頂，產生凝重、壓迫的空間感；圖案化的葉片，顯示此件後期作品，可能參酌福田平八郎晚期畫風，採局部抽象化手法，嘗試創新的表現形式。

　　呂鐵州後期戮力於繪畫語彙的革新，花鳥畫創作呈現出兩條不同的走向。第一，他參考現代日本畫壇（包括福田老師）的前衛畫風，挪借抽象的構成概念，進行實驗性形式語彙的探索。如前述〈青楓與鬥雞〉，以及〈旭〉^{（圖11）}、〈刺竹〉（1942）、〈刺竹與麻雀〉^{（圖12）}、〈蜘蛛〉^{（圖13）}等作，其主題、用筆、用色雖然延續精純、高雅的寫實畫風，但構圖上逐漸趨於平面化和幾何化。其中〈旭〉，在主題意義的表現最特殊，明顯受到殖民權力結構影響，隱藏象徵暴力的內化作用。1940 年是日本紀元 2600（にせんろっぴゃく）年，畫家將象徵日本的太陽及櫻花，分別配置於左上角、

右上角及底端中央偏右，呈現三角形穩定構圖；橫越中央由樹枝形成的兩條平行線（二線），取諧音「二千」（にせん），立於枝條上的白頰山雀，又名「四十雀」共十五隻，相乘剛好等於「六百」（ろっぴゃく）。因而兩線與四十雀的數字相加後，則是 2600 的總和。在此，統治者的象徵暴力藉由教育、文化，將合法化的知識與人文趣味介入畫家的創作實踐中；而施為者透過藝術冀想及象徵符號也傳達出對權力中樞的妥協與表態。

第二，後期呂氏嘗試運用重新評價過的文人畫元素，再賦予傳統水墨花鳥畫創新的風貌。返臺後，呂鐵州逐漸認知到傳統水墨畫符號資本，在臺灣社會中依然具有折服人的符號力量。雖然，現代寫實東洋畫是統治者掌控場域的象徵暴力；但臺灣漢人民間社團與菁英分子，依然偏愛水墨媒材與繪畫主題。因而如何靈活地調換、融合現代與傳統的繪畫資本，也是他努力思考及實踐的方向。從呂鐵州1932年〈虎〉，同年他與林玉山、郭雪湖合作的〈茶花、水仙與佛手柑〉，還有以鬥雞為主題的〈覓食〉（圖14）、〈鬥雞與竹〉（圖15），以及〈扶桑與烏秋〉等作，顯示他能夠自由地穿梭於傳統筆墨與現代寫實的造形語彙之間。以後期〈鬥雞與竹〉為代表，顯示呂鐵州在花鳥畫達到顛峰後，重新兼採傳統水墨語彙，作突破性的嘗試。此作以礦物彩細膩敷染鬥雞羽毛、頭部與腳爪，背景的竹子則以水墨暈染、留白及飛白的手法，表現墨竹勁挺、蕭瑟之姿。昂首的鬥雞，單足獨立、蓄勢待發的姿態，在筆墨酣暢修竹的陪襯下，更彰顯睥睨物表的威武英姿。

從呂鐵州後期水墨、礦物彩兼具的花鳥作品，明顯地可以看出，他或在個人內在求變意志的傾向中，或在外在藝術評論的壓力下，[註62] 經過評估與試練後，嘗試多面向的創作策略。而挪用、調換前衛的抽象形式，或重新賦予傳統水墨新的生命，以進行個人慣習性花鳥畫的改革，乃是他後期尋求突破寫實瓶頸的嘗試性實踐。

58. 〈蜀葵與雞〉是呂氏獲得第五屆臺展「臺展賞」〈後庭〉一作的姊妹作。原作已佚失，〈蜀葵與雞〉現為臺北市立美館之典藏品，並標名為〈後庭〉。但為區別原作與姊妹作，本文稱〈後庭〉的姊妹作為〈蜀葵與雞〉。

59. 鄉原古統，〈どの作品にも努力の跡が歷歷、東洋畫の特選について〉，《臺灣日日新報》，1932.10.27，第7版。

60. 鷗亭生，〈臺展の印象（六）──花形諸家の作品〉，《臺灣日日新報》，1932.11.3，第6版。

61. 平井一郎，〈臺展を觀る（下）──臺灣畫壇天才の出現を待つ！〉，《新高新報》，1932.11.11，第3版。

62. 當時「臺展」審查委員松林桂月、藝評家大澤貞吉等人，力主臺灣東洋畫家應擺脫「細密寫實」的「會場藝術」，追求「簡樸寫意」的「新文人畫」精神。（賴明珠，《日治時期臺灣東洋畫壇的麒麟兒──大溪畫家呂鐵州》，頁41-44。）

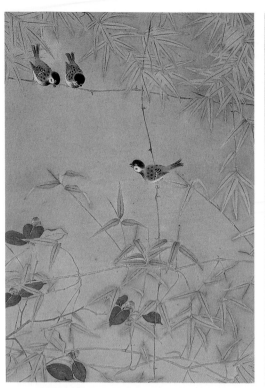

圖 13 ／呂鐵州　蜘蛛　年代未詳　礦物彩、絹　131.9×41.5cm
圖 15 ／呂鐵州　鬥雞與竹（原題：公雞）　年代未詳　礦物彩、水墨、絹　117×41cm
　　　　順益臺灣原住民博物館典藏（呂鐵州家屬提供）

12	12	13	15
14			

圖 12 ／呂鐵州　刺竹與麻雀　1942　礦物彩、絹　84.5×59.5×2cm　呂鐵州家屬收藏
圖 14 ／呂鐵州　覓食　年代未詳　礦物彩、水墨、紙　64×64cm　張英夫收藏

圖 16 / 呂鐵州　大溪　1933　第七回臺展東洋畫部

▌繪畫類型轉變的試驗——自然與人文風景的召喚

　　1930 年自日返臺後，呂鐵州擅長以寫生為手段，針對臺灣亞熱帶風土中常見花卉、植物、昆蟲及鳥禽等，進行觀察、凝視與寫生，以表現自身的體驗及感悟。他運用洗鍊造形、細膩筆法及沉著敷色，將所體悟的自然之美再現於畫作中。1930 年代前葉開始，除了花鳥畫領域的探索創新之外，他也大膽嘗試風景畫題材的拓展。例如，1933 年〈大溪〉[圖 16]一作，呂鐵州嘗試以鳥瞰大嵙崁溪兩岸田畦、臺地及遠山等元素入畫。他以寫實手法表現平遠遼闊的河岸風景，構圖則採傳統山水畫一河兩岸形式，展現出他企圖融合傳統與現代的創新意念。

　　為了開拓風景畫領域，他從 1930 年代初期開始四處寫生。除了故鄉大溪之外，他的足跡更遍及淡水、八里、龍潭、臺中、霧峰、神岡、大甲、北斗、彰化及嘉義等地。從他所遺留大量風景寫生素描，可以看出其用心之深、用功之勤。1930 年代以後，呂鐵州在「臺展」、「府展」中的風景畫作，包括〈秋近〉、〈村家〉、〈平和〉及〈南國四題〉等，都是根據戶外寫生所創作。不過這些參展的風景畫，給人花鳥畫與風景畫併合的印象，構圖縝密，描繪細膩，往往令人感到拘束且板滯。反倒是非官展畫作，較能表現疏朗空間，用筆、用色別具寫意之趣。例如後期所作〈北斗農家（水墨）〉[圖 17]，以傳統農村常見的鼓亭畚（穀倉）、編竹夾泥牆農舍、夾竹桃、木瓜樹、棕櫚樹及水井等元素組構畫面。整體色調淡雅，空間疏密有致，營造出春意盎然、恬淡幽靜的家園風光。另一作〈北斗農家〉中，畫家以充滿風土特色的符徵，召喚觀者對鄉居生活無限的遐想。[圖 18]

後期「南國十二景」系列之作，分別以造船所、聖蹟亭及戎克船等頗具臺灣風土特色的景物入畫。其中〈戎克船〉[圖19]，以航行於中國、日本、南洋一帶的貿易帆船為題材。戎克船因造型特殊，色彩鮮艷，從第一屆「臺展」起，許多臺、日籍畫家即相繼以它作為點景或主景。例如，郭雪湖 1935 年獲得第九屆臺展「朝日賞」作品〈戎克船〉，以極細膩的筆法，描繪波濤洶湧中，一艘三桅戎克船、四艘小舟及一艘竹筏，正在送貨、接貨、起錨、準備啟航的忙碌情況。郭雪湖以紀實手法表現濃厚的風俗畫風格，生動地紀錄下二十世紀前葉臺灣內陸河域船運的歷史圖像。而呂鐵州〈戎克船〉在素材呈現與情感表達上，則和郭雪湖取向不同。他將停泊於河岸邊的戎克船安排於前景；波平浪靜的河面連接至中景的米粉棚架、農舍、米粉工廠及遠處的農宅；遠景則為臺地與連綿山脈。彩繪的雙桅戎克船，主帆與副帆高掛捲起，船上杳無人跡，只有幾隻燕子穿梭於天空，表現出寂靜悠閒的氛圍。呂鐵州選擇將人文性古船、現代工廠及自然山景依序羅列的結構手法，顯示他有意連結不同時空的事物，傳達對歷史與環境變遷的感知與思索。

呂鐵州從花鳥畫轉型到風景畫的創作才剛起步，可惜天嫉英才，在新類型創作尚未累積出像花鳥畫質量均豐的成果；年僅四十三歲（1942）的他，即因心臟麻痺病發而撒手人寰。而其未竟之志，幸有弟子許深州於戰後繼續傳承發揚，並在人物畫與山岳畫領域，開拓出個人的獨特風格。

■ 東洋畫的民間傳習所——「南溟繪畫研究所」

呂鐵州於 1929 年首度獲得臺展特選，1930 年返臺後，又陸續奪得兩次臺展賞及一次特選。知名度打開後，大約從 1932 年開始，[註63] 即有學生遠從臺中、北斗來到他位於太平町五丁目八番地的住家學畫。[註64] 五丁目的畫室雖然寬敞，但西曬，白天光線太強不利於作畫；[註65] 1934 年 5 月太平町七丁目八十三番地的住家兼畫室落成後，[註66] 光線不足的問題得以解決。新畫室於 1936 年正式立案，並命名為

63. 佚名，〈アトリエ巡り（十二）一軍雞を描く呂鐵州氏〉，1932，呂鐵州剪報，出處不詳。（譯文參見賴明珠，《日治時期臺灣東洋畫壇的麒麟兒——大溪畫家呂鐵州》，頁 79。）

64. 根據報載，蘇淇祥於 1932 年 10 月，羅訪梅於 1933 年，黃寶福（1915-1939）於 1934 年 6 月進入呂氏畫室研習畫技。另外，林雪洲、廖立芳、陳宜讓、游本鄂，以及來自神岡的呂孟津，北斗的余德煌，進入畫室學習的時間並不確定。（同上註，頁 15、58-63。）

65. 佚名，〈アトリエ巡り（十二）——軍雞を描く呂鐵州氏〉。

66. 賴明珠，《日治時期臺灣東洋畫壇的麒麟兒——大溪畫家呂鐵州》，頁 15。

圖 19／呂鐵州　戎克船　c.1941-1942　設色絹本　51×63cm　呂鐵州家屬收藏

圖 20／呂鐵州　いかる黑頭蠟嘴雀（南溟繪畫研究所花鳥圖稿第十一頁）1936　顏彩、水墨、紙
　　　　38.5×26.5cm　國立臺灣美術館典藏（許深州家屬提供）

圖 22／許深州　閑日　1942　礦物彩、絹　75×135cm　國立臺灣美術館典藏（許深州家屬提供）

17		19
18		20　22

圖 17／呂鐵州　北斗農家（水墨）　c.1935-1942　彩墨、紙　53.5×66.5cm　呂鐵州家屬收藏

圖 18／呂鐵州　北斗農家　c.1935-1942　礦物彩、絹　51×64.5cm　私人收藏

圖 21 / 許深州　麵包樹　1936（圖片來源：財團法人學租財團編，《第十回臺灣美術展覽會圖錄》，臺北市，財團法
人學租財團，1937，東洋畫部，頁 3。）

「南溟繪畫研究所」。該年 4 月，臺北中學校畢業的許深州進入南溟畫室研習，並於
1938 年 8 月 1 日取得研究所東洋畫科第一號的畢業證書。[註67]

　　呂鐵州在五丁目畫室及「南溟繪畫研究所」的教學，利用鳥類標本、日本畫名
家今尾景年（1845-1924）的花鳥畫譜，[註68] 以及中國古代名家畫冊等，[註69] 傳授學
生現代花鳥畫的創作技法。從他所遺留，並作了編號註記的花鳥圖稿，[圖20] 可以想
像當年弟子們聚精會神，埋首苦練的情景。日本時代臺灣一直都缺乏專門美術學校，
呂鐵州的畫室及「南溟繪畫研究所」，恰好提供給有心向學者習藝的機會。他在
1930 年代所培育的幾位東洋畫家，如：林雪洲、羅訪梅（1889-1963）、呂孟津（1898-
1977）、余德煌（1914-1997）、游本鄂（1905- ？）及許深州等人，在官展中都有優異
的表現，宛然形成一個「呂鐵州ばり」（呂鐵州樣式）的花鳥畫派。[註70]

　　許深州，桃園市埔子人，本名許進，「深州」是他畫作落款的字號。許深州的
圖畫啟蒙者是桃園埔子公學校高等科老師簡綽然（1903-1993）。而他在中學時期目
睹呂鐵州〈南國〉一作深受感動，因而萌生學畫的興趣。[註71] 許深州入「南溟繪畫
研究所」僅半年，就以〈麵包樹〉[圖21] 入選第十屆「臺展」。之後，又持續以裝飾性
寫實花鳥畫入選「府展」五次。

　　許深州入選臺、府展的作品多已佚失，今僅存 1942 年第五屆「府展」〈閑日〉[圖
22] 一作。據其所述，〈閑日〉是二次大戰期間，他在妻子娘家桃園蘆竹赤塗崎所見農

村景色。當時正值戰亂時期，許氏偶然見到雞群棲息在乾樹堆上，原本緊繃心情頓覺舒散，有感而作此畫。[註72]〈閑日〉採對角線構圖法，雞隻、地面及乾樹枝，以筆墨兼採的技法，表現疏朗明快的視覺效果。足見跟隨呂鐵州兩年半的學習，再經過四年的自我磨練，許深州已從單純著重物象的客觀寫實，轉化為託物傳神的主觀寫實風格。

日人統治臺灣五十一年，從未考慮在臺創設繪畫專門學校。呂鐵州的私人畫室及「南溟繪畫研究所」，填補了這個缺憾，並發揮培養年輕花鳥畫家的功能。他所教育出來的眾多弟子當中，以許深州成就最高，影響也最深遠。許深州不但承襲呂鐵州現代花鳥畫的知識與技藝；並且能夠靈活運用東洋畫的符號資本，在戰後臺灣畫壇持續創作出，蘊含時代性、風土性及個人主觀情感的藝術襲產。

■ 在象徵權力角逐戰中進行花鳥畫的延續與開創

1946 年東洋畫被納編於「臺灣省美術展覽會」（簡稱「省展」）國畫部，本省傑出東洋畫家順勢取得「省展」國畫部審查的象徵權力。1949 年國民政府撤退來臺，外省藝術家開始對掌控國畫部審查權的臺籍畫家，展開一場象徵資本的爭奪戰。1951 年政戰學校美術老師劉獅（1910-1997），在公開的藝術座談會中，批判東洋畫家「拿人家祖宗供奉」，畫的是「日本畫」。[註73]而同樣任教於政戰學校的評論家孫旗（1924- ？），1952 年也在雜誌上撻伐東洋畫家「戀戀於日本畫風，……簡直有些奴性未除」。[註74]「五月畫會」成員劉國松（1932-），則於 1954、1955 年撰文，譏訕「日本畫不是國畫」，「日本畫」在省展「國畫部」得獎，是「天大的笑話」。[註75] 1959 年「五月畫會」另一成員馮鍾睿（1933-），也抨擊「臺陽美

67. 賴明珠，《優美・豪壯・許深州》，頁 25-26，及頁 26 圖版。
68. 同上註，頁 79-80，頁 80 圖版。
69. 呂曉帆，〈緬懷先父〉，《百代美育》第 15 期，1974.11，頁 36。
70. 鷗亭生，〈臺展の印象（六）──花形諸家の作品〉。
71. 雷田（賴傳鑑），〈陶醉於自然的許深州〉（藝壇交友錄之六），《藝術家》第 1 卷第 6 期，1975/11，頁 139。
72. 賴明珠，《桃園縣藝文資源調查──桃園地區美術家許深州先生研究調查》，桃園市，桃園縣政府文化局，2003，頁 21。
73. 廿世紀社，〈1950 年臺灣藝壇的回顧與展望〉，《新藝術》第 1 卷第 3 期，1951.1，頁 54。
74. 孫旗，〈「臺省七屆美展」透視〉，《新藝術》第 2 卷第 4 期，1952，頁 86。
75. 劉國松評論，引自蕭瓊瑞，〈戰後臺灣畫壇的「正統國畫」之爭以「省展」為中心〉，蕭瓊瑞，《臺灣美術史研究論集》，臺中市，亞伯，1991，頁 51-52、54。

圖 23 ／許深州　秋興　1947　礦物彩、絹　163.4×148.5cm　國立臺灣美術館典藏（許深州家屬提供）

圖 24 ／許深州　樹下殘艷　1952　礦物彩、紙　49×64cm　許深州家屬收藏

圖 25 ／許深州　枯木逢春　1966　礦物彩、絹　144×90cm　許深州家屬收藏

圖 26 ／ 許深州　鴛鴦　1957　礦物彩、絹　53×72.7cm　私人收藏
圖 27 ／ 許深州　鷺巢　1976　礦物彩、墨、絹　90×144cm　許深州家屬收藏
圖 28 ／ 許深州　鬥雞與羊齒蕨　年代不詳　60×40cm　礦物彩、絹　許深州家屬收藏

展」國畫部畫家，是「挾著日本畫往國畫裡擠」。[註76]可見來臺的外省畫家或評論家，其集體的論述策略，乃劃清「國畫」與「東洋畫」的界線。他們打著擁護「民族」與「國粹」的旗幟，[註77]形塑水墨畫才是「國畫」正統的、合法的代理者。戰後臺灣東洋畫家及評論家，雖然也積極地連結「東洋畫」與中國繪畫的歷史淵源，但終究不敵以「正宗」自居，以及挾水墨畫為唯一合法論的象徵暴力之抨擊。

戰後意識形態國家機器實施「去日本化」、「中國化」的文化政策，使得臺灣藝術場域的外在結構再度經歷巨變。東洋畫家在「省展」國畫部逐漸陷入邊緣化的困境。在這場被認為是「本省畫風與大陸來臺作家的畫風」，不可能「合流」[註78]的象徵權力角逐戰中，許深州的應變策略為何？他如何將手中的文化資本作適度的調換，讓自己在新的權力結構中站穩腳步？他如何持續創造「文化產品」，並與注視的事物產生對話？這些問題不僅是許深州必須面對，也是同時代臺灣東洋畫家／國畫第二部畫家必須作出應對的抉擇。

從1946年第一屆「省展」開始之前，許深州即逐漸從花鳥轉向人物題材的探索，並以人物畫在展覽中連續獲賞。人物畫的創作，將於下面章節討論，此處先析論戰後許氏具有傳承意義的花鳥畫作。許深州從早期到晚期，歷經多次文化資本（畫風、畫技及主題）的更替與調換，而花鳥始終是他鍾愛的創作素材。戰後他參加「省展」，以及「臺陽美展」、「青雲美展」、「長流畫展」、「臺灣省膠彩畫展」和「綠水畫展」等同人團體展，花鳥畫總是維持一定的展出比例。紹承呂鐵州的花鳥畫，乃是他創作的典範慣習，但他也不忘挪借現代繪畫語彙，重新賦予花鳥畫具時代意義的新面貌。

以第二屆「省展」作品〈秋興〉[圖23]為例，許深州以秋天田野常見番黍（高粱）、挑阿仔（開粉紅花，結子有苦味，具驅蟲效用）及茄子等植物，布局於田間小徑兩側。幽靜小路上，一隻黑身白腹貓，回首凝視茄子叢中跳出的蚱蜢。畫家藉由描繪剎那的動態，表現盎然的鄉野生趣。這種以寫實手法，捕捉住瞬間實在性與永恆之美，實乃延續自呂鐵州花鳥畫派的精髓。

第六屆「青雲美展」〈樹下殘豔〉[圖24]，以鄉村、海邊常見的黃槿樹（俗稱「粿葉樹」）為題材，描繪黃槿樹葉片、花朵落地的情景。紋路密布的老幹、虯曲盤錯的粗根，與鮮豔美麗花朵及翠綠葉片，形成強烈視覺對比。暗紫色土壤與粗黑線條樹根，將地上紫蕊黃花襯托地更嬌柔動人。畫家透過色彩與造形，營造黃槿花盛開零落的淒美意象，同時也傳達出「落紅不是無情物，化作春泥更護花」的人文意境。

第二十九屆「臺陽美展」〈枯木逢春〉[圖25]，以路旁所見枯朽楓香樹，在和煦陽光照耀下再度長出枝枒及嫩葉。畫家藉由描繪植物逢春再生的旺盛生命力，託寓身處絕境，但仍抱持重生的正向思考，實有自我鼓舞及勉勵東洋畫家諸友的隱晦意

涵。

　　從〈樹下殘豔〉及〈枯木逢春〉等畫作，顯見在 1950、60 年代，許深州不斷從寫生平凡事物中感悟人生哲理，並賦予花鳥畫深沉的人文思維。換言之，在步入壯年階段，雖然經歷社會結構的重組與外來的挑戰，許深州不但沒有放棄具有歷史傳承意義的慣習表現形式，還不斷錘鍊礦物彩的花鳥畫語彙，展現出人文性、思想性的符徵力量。

　　戰後許深州的花鳥畫創作，除了在思想內容上加以拓展之外，在技法、風格的實踐上亦勇於開創新局。例如，第十一屆「青雲美展」〈鴛鴦〉（圖26），以寫實、細膩技巧描繪棲息於岩石上的鴛鴦；背景岩石則採用明快線條與幾何切面的構成，並加入水墨、色彩互流互染的寫意手法，表現出西方立體分析、東方寫意和學院寫實等多元兼融的創作路線。1976 年〈鷺巢〉（圖27）以寫實手法，描繪竹林中母鷺哺育幼鳥的情景；並挪用日本流描（ながれえがき）法（註79）及嶺南畫派撞水法（註80），暈染竹幹、竹葉及鳥巢，將竹林中濕氣、熱氣和泥糞薰蒸的氣味具體地呈現在二度平面上。

　　晚期的〈鬥雞與羊齒蕨〉（圖28）則延續呂鐵州鬥雞主題的花鳥畫。此作運用慣習的裝飾寫實語彙，以精鍊的線條、色彩、造形及構圖，表現鬥雞鮮亮的毛色、雄赳氣昂的姿態，羊齒蕨柔美的線條，以及地面灑金的華麗氣派，彰顯出他晚期花鳥畫縟麗典雅的醇熟風格。

　　蘭花與牡丹是許深州鍾愛的兩種花卉主題，蘭花象徵蕙質蘭心、典雅高貴；牡丹則是富貴華麗、吉祥如意的符號。1994 年第四屆「綠水畫展」〈富貴長壽〉（圖29），即表現晚年的完熟畫風。畫家從 1980 年開始，經常到南投杉林溪、臺北故宮至善園等地寫生牡丹； 1982 年更遠赴韓國、日本，寫生不同品種的牡丹花。〈富貴長壽〉以五朵多重瓣粉紅牡丹及兩隻白頭翁組構畫面，蘊含富貴吉祥與白頭偕老的祥瑞象

76.　馮鐘睿之言，引自林惺嶽，《臺灣美術風雲 40 年》，臺北市，自立晚報，1987，頁 95。

77.　劉國松在 1950 至 1960 年代曾發表多篇文章，從「民族」與「國粹」的論點，大肆批判東洋畫家的創作，請參看廖新田，〈臺灣戰後初期「正統國畫論爭」中的命名邏輯及文化認同想像（1946-1959）：微觀的文化政治學探析〉，頁 165-166。

78.　孫旗，〈自由中國美術界回顧與前瞻〉，《新藝術》，第 2 卷第 2 期，1952，頁 9。

79.　所謂「流描法」，依據許深州的解釋，是將「各種顏色相互滲透，形成有趣的效果」，類似水墨畫的渲染法，不過卻是以墨混合礦物彩顏料，染描出兼具實在性與觀念性的色彩效果。（賴明珠，《桃園地區美術家許深州先生研究調查》，頁 70。）

80.　「撞水」、「撞粉」的技法，始創於嶺南派居巢（1811-1865）、居廉（1828-1904）兩兄弟。所謂「撞水」、「撞粉」，簡言之，就是在未乾的色塊上，用淨筆沾水或白粉點在顏色上，清水或白粉會把顏色排開，產生一種自然有趣的漬痕。畫家們常利用撞水、撞粉後形成的深淺不一、多層次顏色及天然輪廓線，表現渾然天成的明暗變化與紋理趣味。

徵意涵。此作主題雖回歸傳統花鳥畫的符號意旨，但用色、造形及構圖的形式語彙，仍傾向於現代寫實的風格表現。

　　從 1940 年代晚期起至 1990 年代，身為一位自主性強的藝術施為者，許深州始終堅守他在花鳥畫領域的創作。他不但賡續呂鐵州的形式語彙與題材內容，並且堅持要將這份蘊藏歷史文化意涵的襲產傳承給年輕畫家。1948 年他參與「青雲美術會」的創立，在「會則」中明訂：「國畫部」應包含「工筆畫、意筆畫、折衷畫」三種類型。(註81)「工筆畫」意指注重顏色表現的東洋畫，「意筆畫」是墨、彩兼具的寫意水墨畫，而「折衷畫」則為兼採西方現代主義表現手法的折衷國畫。可見 1940 年代晚期，臺灣東洋畫家對時代、社會變遷下所產生的不同慣習之繪畫傾向，皆能包容並給予尊重。雖然意識形態國家機器與社會言論機制，欲將「國畫」導向單一水墨畫的路徑。但許深州與同時代臺灣東洋畫家，則嘗試靈活地挪借現代繪畫語彙與傳統水墨慣習，致力於東西方藝術折衷形式的探索；並連結所觀照、選擇的自然事物，與個人的感知及思維，以進行花鳥畫傳承與創新的實踐路徑。在他們的努力開拓下，花鳥畫不

圖 29／許深州　富貴長壽　1994　礦物彩、絹　73×92cm　許深州家屬收藏

圖 31 ／許深州　新娘茶　1948　礦物彩、絹　121.5×67.2cm　順益臺灣原住民博物館典藏（許深州家屬提供）
圖 32 ／許深州　自立　1950　礦物彩、水干顏料、絹　135.8×86.2cm　國立臺灣美術館典藏（許深州家屬提供）
圖 33 ／許深州　青嵐　1953　礦物彩、絹　84×72cm　私人收藏（許深州家屬提供）
圖 34 ／許深州　淨境　1954　礦物彩、絹　150×93cm　臺北市立美術館典藏（許深州家屬提供）
圖 35 ／許深州　賞畫　1955　礦物彩、絹　134×91cm　國立臺灣美術館典藏（許深州家屬提供）

| 31 | 32 | 33 |
| 34 | 35 | |

再只是傳統慣習吉祥如意的符徵，或是現代裝飾寫實繪畫；而是能夠表現畫家內在情感與人文思想的「仲介」（agency）及「符號資本」。

■ 戰後在象徵權力競技場以人物畫脫穎而出

戰後初期，許深州在「省展」中得獎的作品都是人物畫。從形式風格來看，他顯然受到陳進美人畫的啟發。雖然他不曾說明自己與陳進的傳承關係，但是陳進為臺灣東洋畫壇風俗美人畫的翹楚，因而許深州以私淑方式，或趁陳進返臺時向她請益，應是極自然的事。許深州曾提到，戰後他曾協助陳進處理桃園土地徵收的事宜。可見陳進相當信任這位畫壇晚輩，才會拜託他幫忙解決私人財務問題。[註82] 許深州1943 年 10 月首次個展時，曾展出五十件作品，除了花鳥、風景題材之外，還包括人物的主題。[註83] 證明他開始學習陳進美人畫形式，應該是在 1942 年第五屆「府展」前後。由於戰前他已奠定人物畫基礎，故戰後方能在「省展」中以人物畫連續奪標，並開創個人繪畫事業的第一個高峰。

1946 年第一屆「省展」，許深州以〈觀猴圖〉[圖30] 獲得國畫部特選及第一席長官賞。〈觀猴圖〉描繪三位時髦、摩登婦女，結伴至圓山動物園觀賞籠中玩耍的猴子。他藉著籠內與籠外、觀看與被觀看，表現空間交錯的流動感；刻畫出臺灣民間俗諺「來去動物園給猴猻看」的意象，呈現詼諧、戲謔的大眾生活。之後，他又持續採用隱喻或托寓手法，先後創作〈新娘茶〉（1948）、〈何處去〉（1949）、〈春雨怨〉（1949）、〈自立〉（1950）、〈仙女送炭〉（1951）、〈青嵐〉（1953）、〈淨境〉（1954）、〈賞畫〉（1955）等，具有反映現實或警世作用的風俗人物畫。而這些以幽默借喻代替尖銳批判，蘊含濃厚人文思維的畫作，乃是許深州延續陳進「時代性」與「風俗性」兼容並蓄的創作方向，[註84] 並將個人寬宏醇厚的人格特質融入畫中。

第三屆「省展」獲特選及文協賞的〈新娘茶〉[圖31]，畫中美麗嫺靜的女性，端著紅漆茶盤，進行的是傳統訂婚儀式奉茶儀式。依照臺灣漢人習俗，準新娘必須配戴

圖 30 /

許深州　觀猴圖　1946　第一屆省展國畫部（圖片來源：藍蔭鼎主編，《臺灣畫報》，第 1 屆臺灣省美術展特刊號，臺北市，臺灣畫報社，1946）。

全套項鍊、手環及戒子，以祈求結婚後生活富貴美滿。〈新娘茶〉中，準新娘卻只戴一副金耳環，實有違常態。畫家的詮釋是：二戰末期，金飾被官方徵收，熔鑄為武器，導致戰後初期，準新娘無法遵守古禮配戴全套金飾。〈新娘茶〉藉由表徵、暗喻手法，不但彰顯臺灣社會傳統民俗文化，同時也披露社會、歷史的演變軌跡，使得「時代性」與「風俗性」得以在畫作中共存並立。

第五屆「省展」免審查作品〈自立〉（圖32），描繪從中國逃難來臺婦女，身穿棉襖衣褲，背著幼兒，帶著稚女，在街頭販賣《自立晚報》的大時代背景。許深州1948年開始任教於臺北市立女中（金華女中前身），當時學校收容許多離鄉背井的外省女學生。〈春雨怨〉描寫的即是外省女學生為了入學剪髮，流露出哀怨不捨之情。由於許深州經常接觸外省籍女學生與家長，因而得以近距離觀察，並且能設身處地體悟她們流離失所的諸多無奈。從〈自立〉的取材與命題寓意，顯見他不但觀察入微，並深入刻劃來臺外省族群的人生境遇。他運用細膩純熟的敷色技巧，流暢精準的線條；結合敦厚的心思，以及對社會變局的關懷，使得〈自立〉跳脫表象美人畫的侷限，展現畫家對離散族群困阨處境的真摯關切。

第七屆「青雲美展」作品〈青嵐〉（圖33），描繪農婦在田中除草，恰逢颶大風（起報頭）的情景。摘下斗笠的婦人，手中拿著一把稗草，頭部微仰，在勞動中仍不忘體驗自然的氣息。隨風飄揚的髮絲、偃臥的稻苗，形成律動般的節奏。畫家以流暢優美的線條、精準的造形及柔和的色調，表現他所熟悉臺灣農婦樂天知命、堅忍不拔的生活態度。

第九屆「省展」〈淨境〉（圖34），描繪前往桃園大廟景福宮進香的婦女。畫家藉由蟠龍石柱、石雕牆壁及書法廟聯的意象，形塑出純淨空靈的神聖空間，襯托出婦女虔誠聖潔的意象。〈淨境〉在宗教信仰題材的選擇與組構，寫實與寫意技法的並用，充分展現許深州具有融合現實世界與理想意境的高超手法。

第十屆「省展」〈賞畫〉（圖35），是許深州風俗美人畫系列的最後一件作品。〈賞畫〉描繪一位雅愛藝術的母親，帶著稚兒在展覽場欣賞畫作。小男孩一心想拉母親離開會場到外面玩耍，但專注於觀看畫作的母親卻原地不動。畫家巧妙地運用兒子拖拉母親形成的三角構圖，蘊釀一股戲劇般的張力。男童手、後傾身軀及一蹬一撐的腿部，

81.　呂基正、鄭世璠等編，《青雲畫展第40屆紀念》，臺北市，青雲美術會，1988，頁45。

82.　筆者2001年訪問許深州稿。

83.　桃園縣文獻委員會編，《桃園縣志卷五文教志》，桃園市，桃園縣文獻委員會，1967，頁221。

84.　有關陳進「時代性」與「風俗性」並重的創作特質，請參考賴明珠，〈「風俗」與「摩登」——論陳進美人畫中的鄉土性與時代性〉，《史物論壇》第12期，2011，頁41-71。

形成拉扯的動感。圓嘟嘟的臉龐，寫著不滿表情，極其生動地將一位健康、好動男孩的心情表現出來。而母親微揚的嘴角及不捨移步的肢體語言，則表現出沉醉於美的鑑賞之神情。

　　許深州大約花了十年時間鑽研人物畫，他對線條、色彩、明暗、空間及構圖等形式技法，可謂極盡精益求精的實踐功力。在風格表現上，他傳承陳進寫實、優雅的美人畫特質。在主題內容上，他兼顧時代與風俗人文意涵的傳達，完成一幅幅臺灣社會大眾的生命圖像。戰後首屆「省展」，因脫離異族統治，重回祖國懷抱，在邁向自由民主的欣喜氛圍中，他藉〈觀猴圖〉大膽表現詼諧、戲謔的社會寫實風格。1947年二二八事件爆發後，「臺陽美協」核心畫家陳澄波遇難，臺灣社會陷入混亂緊繃局勢，本省畫壇菁英心情跌入谷底。由於寒蟬效應的蔓延，許深州1947年之後的人物畫，少了批判社會的力道。但他悲天憫人的情懷，敏銳細膩的觀察，仍然刻劃出社會不同族群面對時代變局的浮生眾象，記錄下島上人民安天樂命、堅毅不拔的生命情境。

▍以西畫媒材記錄時代的變遷

　　許深州「私立臺北中學」畢業後，先後在桃園街役場、臺灣製糖株式會社及臺灣總督府擔任雇員，但工作性質和他原有的興趣不吻合。1944年，「私立臺北中學校」聘請他回母校擔任圖畫教師三年。1947年，因好友呂基正（1914-1990）的介紹，他進入臺灣省編譯館擔任助理編輯，負責教科書的插畫製作。不久，該館遭裁撤，又經楊雲萍（1906-2000）推薦，許深州轉任「臺北市立女中」美術教師長達九年（1948-1957）。因疲於臺北、桃園兩地奔波，1957年許氏申請轉任省立桃園高中美術教師，直至1980年退休。[註85] 由於他長期在中學及高中擔任美術教師，教的是素描、水彩等西畫媒材，因而創作許多素描、水彩畫及炭筆人體寫生。[圖36] 從這些帶有強烈學院風格的畫稿中，可以一窺許氏在杏壇琢磨西畫媒材的實踐歷程。尤其一系列水彩

85.　賴明珠編撰，〈許深州年表〉，賴明珠主編，《花香、人和、山頌——許深州膠彩畫紀念展》，桃園市，桃園縣政府文化局，2006，頁124-128。

風景畫，以他生活及教書的兩座城市為觀察對象，不但見證這一位東洋畫家在西洋繪畫場域的琢磨演繹，同時也記錄下臺北都會與桃園城鎮在時代變遷中的歲月風貌。（圖37）

水墨與現代主義的辯證對話

　　傳統文人畫注重墨色暈染與留白形式，並刻意壓抑裝飾性色彩。此種強調水墨寫意表現，在二十世紀前葉的日本美術學院中並非主流。許深州早期跟隨留日呂鐵州及陳進習畫，因而擅用流暢線條、鮮亮色彩及具象造形手法，強調現代寫實畫風的表現。

圖36 /
許深州　人體寫生　c.1950s-1970s
25×37cm　炭筆、圖畫紙
許深州家屬收藏

圖37 /
許深州　中山路土地公廟　c.1950s-
1970s 水彩、蠟筆、紙　36×43.8cm
許深州家屬收藏

圖38 /
許深州　月夜　c.1940s-1950s
礦物彩、水墨、絹　32×37cm
許深州家屬收藏

圖39 /
許深州　城門夜雨　1950
礦物彩、水墨、絹　41×53cm
胡江河收藏（許深州家屬提供）

1949年國府遷臺後，許深州必須面對「正宗」水墨畫挑戰。1950年韓戰爆發後，美國擴大對臺軍事、經濟援助，而歐美文化與現代主義風潮也逐步輸入臺灣。外在結構的重整，促使許深州不得不思考調換、修正慣習技藝與美學傾向，以應對變遷中的時空環境。從他活動領域與養成思維模式來看，「青雲美術會」、「臺陽美術協會」的前輩畫家，以及日本畫名家，是最能引起他共鳴並成為他調整藝術慣習的參考「典範」。

　　1946年「省展」開辦後，「臺陽美術協會」前輩，同時也是「省展」國畫部審查委員的林玉山、郭雪湖、陳進等人，紛紛進行慣習性繪畫形式的調換。林玉山第一屆「省展」作品〈柳陰繫馬〉（1946）表現「筆墨的詩意畫」；第三屆「省展」〈一林寒意〉（1948）筆法「很奔放」，〈塔山大觀〉則強調「南畫風的墨水畫」。[註86]林玉山在戰後初期所展現的寫意傾向，顯示他原本就具有掌控水墨媒材的能力。郭雪湖戰前也曾挪借日本「朦朧體」[註87]或「南畫派」[註88]形式，以表現現代寫意水墨畫風。他於第一屆「省展」展出〈驟雨〉及〈殘荷圖〉兩作。前者採朦朧體式，後者則運用沒骨寫意法，顯示郭雪湖也能在寫實與寫意畫風之間靈活轉換。而原本擅長美人畫，並被評論者質疑不會畫「山水菊竹」的陳進，[註89]戰後也開始試驗沒骨暈染水墨風景。例如，她在〈阿里山〉（1945）、〈日月潭〉（1950）、〈煙雨〉（1955）等作，嘗試運用渲染技法，描繪臺灣山岳、湖泊及香山故居景物，表現空靈縹緲寫意氣韻。

　　從這幾位東洋畫前輩積極探究水墨材質與形式語法的策略性調換，可一窺戰後遽變的政局中，「合法化」的水墨畫已成為意識型態下的「象徵暴力」，激發本省東洋畫家嘗試以水墨渲染技法進行創作型態的調整。1950年代的「省展」、「臺陽美展」及「青雲美展」中，許深州也採取現代、傳統折衷的微調方式，嘗試將寫實與寫意、礦物彩與水墨兼容並蓄，以回應外在的挑戰與內在自我變革的需求。

　　一件年代相當早的水墨畫〈月夜〉（圖38），畫家以寫意暈染手法，表現夜色下漁夫過橋回家的情景。〈月夜〉以深淺濃淡變化的墨色，描繪木橋、樹林及橋下竹叢，並以淡墨渲染月暈與天空，巧妙呈現萬籟俱寂、明月如水的詩情畫意。〈月夜〉的表現手法，明顯受到「朦朧派」畫家橫山大觀（1868-1958）的影響，猜測應是戰後初期，許深州在探索水墨材質時，嘗試挪借日本水墨畫典範的實驗性作品。

　　1950年2月第二屆「青雲美展」作品〈彩雨〉及〈暖日〉，亦以大膽、寫意的墨色表現，有別於他慣習的細膩寫實畫風。同年9月第三屆「青雲美展」作品〈碧潭煙雨〉、〈石門流筏〉及〈城門夜雨〉，仍採用水墨渲染技法，但在結體與空間營造上，則保留現代寫實造形特質。〈城門夜雨〉（圖39）一作，是許氏寫生臺北東門後的構想之作。畫家以純熟寫實技巧，描繪城門及燕尾屋頂。漆黑夜雨、烏雲籠罩天

空及環繞城門路樹，則以水墨技法表現酣暢淋漓的氣韻，以及氣勢磅礡的壯麗夜景。許深州自述，畫中「東門乃是臺灣的象徵，以表示當時臺灣畫家身處於風雨交加的惡劣環境」。[註90]〈城門夜雨〉採用寫實與寫意兼具形式語彙，表現獨特的造形美，並托寓畫家對現實社會無法言說的深沉感觸。此作中，許深州將眼前所注視景象與內心抽象意念相連結，並以藝術手法將思維轉化為具體的視覺意象。

　　1950年代晚期到1960年代中期，臺灣藝壇普遍受到歐美前衛繪畫風潮影響，許深州也從習慣的寫實畫風自我調整成兼採現代主義的折衷形式。如前述〈鴛鴦〉一作，即挪借立體派分析手法，並結合水墨與礦物彩技法，表現出變革的畫風。1962年〈池邊〉[圖40]，幾何抽象化的白鷺造形，水墨與金粉混合暈染的背景，營造出遼闊、冥想的空間。畫家運用現代主義的視覺語彙，表現簡潔、明快的造形特質，傳遞出主觀的、東方精神的謐靜美感。

　　1959年〈古白楊展望〉[圖41]以寫實手法，表現前景右下方山坡、松柏，以及中、遠景蒼翠山脈。前、後空間連貫起來的白雲，則以胡粉加礦物彩，表現雲氣飄渺、流動的視覺效果。許深州藉由高聳山岳，強調壯闊山體的量感；而變幻莫測的浮雲，則突顯宇宙氣象的虛幻。1959年〈白雲蒼山〉、1967年〈餘暉〉或〈餘暉夕照〉等作品，畫家則挪用幾何、平面化、抽象化及硬邊的現代主義形式，表現他所體悟雲／山、虛／實、空／有的辯證對話。例如，創作於1960年代的〈餘暉夕照〉[圖42]，畫家採用變形、銳角切割、幾何圓形等造形語彙，賦予雲、山、日強烈的視覺意象。右上角紅色圓形夕陽，是全幅墨色調中唯一的亮點，其圖案象徵的效果遠勝於寫實性敘述。

　　許深州1980年代初期的山岳畫系列，〈旭日玉山〉及〈旭日富士山〉也是以幾

86.　林玉山，〈藝道話滄桑〉，《臺北文物》第3卷第4期，1955.4，頁82、83。

87.　「朦朧體」是明治時代後半期發展出來的一種沒骨彩繪日本畫風。當時東京美術學校日本畫老師，如橫山大觀（1868-1958）、菱田春草（1874-1911）等人，在校長岡倉天心（1863-1913）領導下，受到「外光派」影響，捨棄傳統線描法，改以暈染方式表現空氣及光線的感覺。這種革新畫法，雖然被當時藝評家譏笑為「朦朧體」或「縹渺體」，但它對日後日本畫的現代化影響極大。（王秀雄，《日本美術史》（下冊），臺北市，國立歷史博物館，2000，頁48、50。）

88.　「南畫派」大約發展於江戶時代晚期，它以模仿18世紀時從中國傳入南宗文人畫為主。著名南畫畫家有池大雅（1723-1776）、渡邊崋山（1793-1841）、田能村竹田（1777-1835）、富岡鐵齋（1837-1924）等人。漢學修養深厚，被譽為「最後文人畫家」的松林桂月（1876-1963），則是二十世紀前葉日本南畫界重鎮。日治時期，松林曾四度來臺擔任臺、府展審查委員，並成為陳進業師，因而與臺灣畫壇關係匪淺。（楊孟哲，《日治時代（1895-1927）臺灣美術教育》，臺北市，前衛，1999，頁184。）

89.　中江，〈畫壇採訪記（五）──排除摹倣著重創造，美術應共時代齊驅，陳進女士提倡時代性〉，《全民日報》，1950.3.18，第6版。

90.　賴明珠，《桃園縣藝文資源調查──桃園地區美術家許深州先生研究調查》，頁64。

◆ 圖 40 ／ 許深州　池邊　1962　礦物彩、墨、絹　53×65.2cm　私人收藏
◇ 圖 41 ／ 許深州　古白楊展望　1959　礦物彩、絹　75.8×92.8cm　國立臺灣美術館典藏（許深州家屬提供）

圖 42 ／ 許深州　餘暉夕照　1960s　礦物彩、胡粉、墨、紙　42×58cm　蔡凱名收藏（許深州家屬提供）

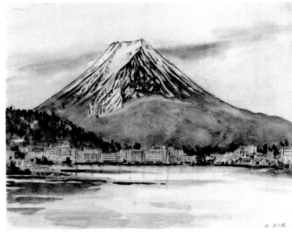

○ 圖 43 ／許深州　旭日富士山　1982　礦物彩、墨、金粉、絹　59×73cm　許宗和收藏
○ 圖 44 ／許深州　河口湖眺望富士山寫生稿　1982　水彩、鉛筆、紙　37×44cm　許深州家屬收藏

圖 45 ／許深州　旭日玉山　1981　礦物彩、水墨、金箔、紙　65×100cm　許深州家屬收藏

何構成手法，將山、雲、日組構成獨特視覺意象。富士山自古以來是日本文學家、畫家筆下神格化的國家象徵符號。近代日本畫家中，橫山大觀最熱中於描畫富嶽。大觀1940年〈日出處日本〉一作，以寫意、象徵手法，表現浮出雲海頂端的富嶽與東昇紅日。從畫題的命名來看，大觀所凝視的富士山被「再現」為日本的符徵，而太陽升起之地則意指日本。橫山大觀藉由國境內第一高峰與宇宙紅日並列的手法，傳達二戰時他個人及日本人對國家集體認同的愛國情操。

許深州1982年完成的〈旭日富士山〉[圖43]，在素材與表現形式和〈日出處日本〉有相似之處。但富士山頭以粗獷線條表現三峰造型，則強調現代主義的形式表現。〈旭日富士山〉是1982年許深州攀登富士山寫生後的創作，[圖44]他選擇以十多年前試驗的現代主義造形語彙，創作此幅帶有紀念性的畫作，或許有向私淑的日本畫大師橫山大觀致敬之意。而早一年的〈旭日玉山〉[圖45]，其形式構成又和〈旭日富士山〉近似，但表現的則是朝陽下臺灣巍峨玉山的雄壯氣勢。〈旭日玉山〉大抵受到大觀的啟發，但畫家將太陽與臺灣第一高峰並陳，彰顯出紅色日輪普照臺灣精神象徵的玉山，則傳達出他認同土地、尊崇自然的創作意念。銳利切面的玉山、平面化的太陽、彩墨暈染等折衷的形式語彙，正是他1960年代現代主義繪畫資本的再度調用。

1949年12月國民政府撤退來臺，壓制性地主導臺灣社會、文化的改造。1950年6月韓戰爆發，美國介入臺灣軍事與經濟的發展。這兩股強權勢力的導入，不僅影響臺灣政治、經濟領域，更促使文化、藝術場域的結構與機制的位移與重組。傳統寫意水墨在「中國化」與「去日本化」的「合法化」煙幕下，取得藝壇的「正統」地位與發聲權。評論家紛紛呼籲東洋畫家，應表現「國畫固有的情趣」，[註91]主張「胸中丘壑，總比眼前的實景多些紆迴開合之境」[註92]等論調。1940年代晚期開始，在象徵暴力環伺之下，許深州策略性地採納水墨技法，但仍堅持以寫實、寫意兼具的折衷形式，表現具有現代意識的美學傾向。許深州雖然不曾赴歐美習畫，但在1950年代晚期至1960年代中期，挪借日本前衛手法，嘗試與西方現代繪畫進行互動對話。許深州現代主義試驗之旅為期並不長，在面對外在國家機制與權力結構的變化，他適切地微調繪畫創作的語彙；但仍堅持與臺灣的自然風土進行內在的對話，並將其轉化為個人藝術表現的核心價值。

▌與山對話

許深州的花鳥畫乃繼踵戰前呂鐵州裝飾寫實畫風，人物畫則紹承陳進時代風俗美人畫風。花鳥畫及人物畫是他賡續前人足跡，並歷經長時間摸索經過轉換後，方開闢出自我獨特的藝術風貌。至於從1950-1990年代的山岳畫系列，則是他沉潛東洋

畫 / 膠彩畫數十年後，逐步鍛鍊出獨具個人特色的創作。

　　「日本山岳會」創始會員小島烏水（1873-1948）曾說，畫家唯有「己身埋沒於山谷中」，才能創作出感人而優秀的山岳畫。小島強調「回歸自然」登山寫生，才是山岳畫家的基本條件。（註93）許深州的登山經驗，可追溯到 1936 年中學畢業旅行登越阿里山。（註94）1940 年代為了蒐集風景素材，他也曾多次登上桃園縣內郊山。（註95）但是他真正專注於登山寫生，應該是加入「青雲美術會」之後。1948 年 10 月，許深州與王逸雲（1894-1981）、呂基正、盧雲生（1913-1968）、黃鷗波（1917-2003）、金潤作（1922-1983）、徐藍松（1923-）七個人，組成同人美術團體「青雲美術會」。（註96）因為呂基正的提倡與鼓吹，登山寫生幾乎是該會周末假日的例行活動。1955 年起，呂基正策劃了一系列攀登與寫生中央山脈、玉山和雪山等的活動。（註97）

　　日本時代山林資源開發與蕃界治理完全掌控於殖民者手中，當時山岳符號往往被統治者運作成，具有探險、理蕃、國粹、征服、休閒、強國強民多重性的政治意涵。（註98）長期滯留臺灣的日籍畫家，如：鄉原古統、木下靜涯（1887-1988）等人，發展出以高山或郊山作為創作對象；而臺籍畫家，如陳澄波、郭雪湖、廖繼春（1902-1976）等人，則以遠望的高山或郊山，表達藝術施為者與山脈的對話關係。他們都將山岳符碼轉變為個人內在情感的表現。（註99）

　　戰前，1915 年佐久間左馬太（1844-1915）總督兩次「五年理番計畫」完成後，臺灣登山道路修築工程也逐一完成，接著掀起一股「業餘登山的澎湃風潮」。（註100）戰後，1956 年 7 月，中部橫貫公路尚在闢建期間，師大老師林玉山及張德文（1919-1999）等人，率先帶領學生遠赴中橫、太魯閣一帶徒步旅行寫生。（註101）1960 年 4 月及 1966 年 5 月，中部及北部的橫貫公路相繼完工，不僅寫下臺灣山區交通進步的新史

91.　1960 年王白淵對許深州「青雲美展」〈北合歡山〉、〈奇萊山〉及〈白雲深處〉等山岳畫，評論曰：「已有國畫固有的情趣，從來硬板的表現已逐漸在溶解。」（王白淵，〈青雲美展評介〉，《中華日報》，1960.9.25；收於呂基正、鄭世璠等編，《青雲畫展第 40 屆紀念》，頁 68。）

92.　中道，〈一周藝評──青雲畫展〉，《新生報》，1970.4.19；收於呂基正、鄭世璠等編，《青雲畫展第 40 屆紀念》，頁 82。

93.　林麗雲，《山谷跫音──臺灣山岳美術圖像與呂基正》，臺北市，雄獅圖書，2004，頁 13-14。

94.　賴明珠，《優美‧豪壯‧許深州》，頁 25，畢業照。

95.　同上註，頁 93；賴明珠，《桃園縣藝文資源調查──桃園地區美術家許深州先生研究調查》，頁 90。

96.　呂基正，〈本會創設經過〉，呂基正、鄭世璠等編，《青雲畫展第 40 屆紀念》，頁 44。

97.　林麗雲，《山谷跫音──臺灣山岳美術圖像與呂基正》，頁 111-112。

98.　賴明珠，〈召喚山岳──近代臺灣山岳畫與張啟華的壽山圖像〉，潘播主編，《美學藝術學》，第 4 期，宜蘭縣，臺灣美學藝術學學會，2009.7，頁 72-78。

99.　同上註，頁 86。

100.　沼井鐵太郎，吳永華譯，《臺灣登山小史》，臺北市，晨星，1997，頁 75-76。

101.　徐國芳、戈思明主編，《觀物之生：林玉山的繪畫世界》，臺北市，國立歷史博物館，2006，頁 136-137。

● 圖46／許深州　山岳　1955　礦物彩、紙　42.5×58.5cm　國立臺灣美術館典藏（許深洲家屬提供）

頁，也再度鼓舞藝術家登山寫生的風氣。

　　山究竟有甚麼魅力，能吸引那麼多畫家甘願捨棄周末假日的休息時光，深入山林冒險寫生呢？許深州的好友，被譽為「山岳畫家」呂基正的表述，或許可以解釋登山寫生者內在的欲求吧！他說：「夜間寄宿山家，寂寂的欣賞夜之山林。翌晨……爭看日出時天光撒布山巔的奇幻景色。每周，每周，除了大雨，都要到山峰林壑，過足寫生的癮！」（註102）一般登山者想要征服高峰，或者登山攬勝，似乎都不是呂基正入山的目的。他置身於山峰林壑間，享受的乃是寂靜與奇幻景色所帶來的精神饗宴，還有能痛快寫生的滿足感。常年和呂基正結伴入山的許深州，想必也被山林獨特的魅力所吸引，終而登山寫生成癮吧！

　　根據許深州的寫生稿及山岳畫作，他畫過的山岳包括標高3700公尺以上的玉山及「五岳三尖一奇」。（註103）此外，阿里山、太魯閣、合歡山、南橫等高山景觀，虎

102.　中道，〈一周藝評——青雲畫展〉，頁82。

103.　「五岳三尖一奇」是指雪山、南湖大山、秀姑巒山、中央尖山及奇萊山。

頭山、月世界等郊山或特殊山岳景觀，以及日本富士山、中國黃山等山岳美景，都是他筆下的絕妙山景。這批以登山寫山為基礎，表現寫實或非具象風格的作品，是他與山對話的結晶。以下章節將探討，許深州山岳畫創作所欲傳達的內在感知與人文思維。

1949 年許深州參加第一屆「青雲美展」作品〈月下觀音〉，是他最早運用山岳元素的畫作。1951 年〈霓裳曲〉及〈仙女送炭〉兩件人物畫，則將觀音山營造為聖域靈山，藉以烘托仙女自太虛幻境下凡的想像空間。易言之，1940 年代晚期至 1950 年代初期，許氏僅將山岳元素當作輔助性的符徵，以形塑虛幻仙境或鋪陳神仙降臨的敘事背景。

1950 年 2 月許深州開始攀登阿里山寫生，一直到 1998 年停筆，留下「黃山」遺作。在將近五十年的山岳畫創作歷程中，他思索的不外乎：一、怎樣畫？二、要畫什麼？這兩個

🔵 圖 47 /
　　許深州　蒼山白雲　1955
　　第十屆省展國畫部

🔵 圖 48 /
　　許深州　太魯閣　c.1962-1963
　　顏彩、通草紙　26x14.1cm
　　許深州家屬收藏

主軸方向。怎樣畫？關乎技巧形式的表現，此部分前面探討花鳥畫、人物畫及現代主義繪畫的章節中，已分析過他如何運用各式材質，立體或抽象現代主義手法的挪借，以及表現多元、折衷的創新語彙。以下章節，將較著重於分析「要畫什麼」的議題，並剖析畫家在觀看山岳的實踐過程中，到底與所凝視的對象產生何種對話？並在山岳畫中傳達什麼樣的內在思維。

以許深州 1955 年的〈山岳〉及〈蒼山白雲〉作比對，可以看出他早期山岳畫傳達出不同的內在情感與思索。〈山岳〉[圖46] 是現存最早的山岳畫，他以寫實手法，描繪前景光禿的林木及枯黃坡地，中、遠景裸露的土黃色山脈，以及山巔翠綠的林木。畫家「己身埋沒」山峰林壑，「回歸自然」後，親眼目睹滿山枯黃景象，但遠山山頭生機盎然的林木，則「再現」自然界旺盛的生命力。〈蒼山白雲〉[圖47] 的表現意欲，則又不同。王白淵評論〈蒼山白雲〉，說：「前景左端之處的枯木，表現地相當好，餘音嫋嫋地接著無限的境界。但山上的色彩過多，容易使觀者眼花，應減少色種，使其發生餘韻與魅力。後景的白雲過於強烈而突出至前景，使全體畫面動搖不安」。[註104] 王氏所標舉「餘音嫋嫋」、「色彩過多」、「餘韻與魅力」的評判準則，顯然傾向主流水墨畫的美學觀。然而〈蒼山白雲〉是許深州以歷經自然界訓練過的藝術之眼，表現唯有身臨其境者，方能體會山林強烈色彩及飄動白雲直逼眼睛的強烈感覺。許氏運用客觀寫實與主觀構想的手法，在〈蒼山白雲〉中表現「己身埋沒」浩瀚山林的震撼感。如果單以水墨「餘韻與魅力」的鑑賞準則來評論，恐怕永遠也無法體會現代山岳畫的精神所在。

1970 年代中期，賴傳鑑評論許深州的山岳畫，「雖是寫生的，山勢卻有現代感，極富於個性。賦色濃厚艷麗而調和，創意很新」。[註105] 他強調許氏山岳畫從寫生出發，擅用礦物彩語彙，表現現代感與個人獨特的創意。不過若檢視許深州 1950-70 年代的山岳畫，事實上他早已超越寫實或賦色艷麗調和的慣習形式。例如前述〈白雲蒼山〉、〈餘暉〉、〈餘暉夕照〉、〈旭日玉山〉及〈旭日富士山〉，以及〈山谷雲瀉〉（1968）、〈北合歡山〉（1971）、〈樹冰〉（1974）、〈玉山連峰〉（1980）、〈玉山煙雲〉（1986）、〈東埔眺望〉（1987）等山岳畫，均兼採現代主義手法或東方水墨元素，進行創作慣習的調換與變革，而非拘泥於單一的裝飾寫實畫風。

許深州在創作思維方面，也常將個人對土地倫理、族群融合等具時代意識的人文思索，反映於山岳畫作中。下文將以「太魯閣」、「虎頭山」、「月世界」及「黃山」等系列山岳畫，釐析闡述許氏在觀看不同山岳時，藉由注視的山岳傳達與山對話的情感與思維。

許深州大約在 1959 年或更早時期，就已進入以險峻陡峭著稱的太魯閣峽谷寫生旅行。1960 年代初期〈太魯閣〉[圖48] 一作，即是依據入山寫生之稿所完成的小品畫。

據畫家所述，畫中他刻意安排兩位原住民婦女站在岩石上，眺望腳下深邃縱谷，述說族群土地淪喪的滄桑歷史。畫家帶領觀者一同進入他構想的世界，思索誰才是土地的最早居民。[註106] 而 1967 年〈太魯閣峽谷〉[圖49]，則以線條及墨色暈染技法，描繪山崖、峽谷、谿流的肌理、質感與明暗變化；並以撞水法呈現溪澗岩壁變化多端的漬痕與紋理。〈太魯閣峽谷〉運用寫意、寫實折衷的語彙，表現造物者鬼斧神工、雄渾壯闊之美。

這兩件太魯閣山岳畫，畫家都以登山寫生為創作根柢，並以山峰谷壑作為構思的對象。〈太魯閣〉以臨寫真物、組合物象的方式，將原住民與峽谷結合。而這種謬思的冀想，實蘊藏著許深州對社會人文的反思與人道關懷。〈太魯閣〉是畫家串連山岳、原住民及土地歷史脈絡的藝術實踐。而〈太魯閣峽谷〉則是畫家凝視山岳後，觸動內在情愫，再運用筆、墨、色等視覺元素，表現對山岳本質美的頌讚。

登山界習慣稱低於 1500 公尺的山為「低山」； 1500-3000 公尺為「中級山」；3000 公尺以上才稱為「高山」。[註107] 本文對山岳的定義，並不因高度而設限，只要畫家是以入山或登山寫生為基礎所創作者，皆稱之為山岳畫。許深州〈山路〉[圖50]一作，乃描繪尚未遭到人工破壞的桃園虎頭山美景。此作以畫幅底端往上連續蜿蜒的「之」字形山路為主動線，山徑小路與崖壁，將畫幅分成上右、下左兩個空間。畫家運用山崖與植被造型，表現簡約中帶韻律感的視覺效果。褐、綠、黑色調的層次變化，大塊色面的構成手法，以及寫意的撞粉形式，營造出舒緩的節奏，讓城市之肺的郊山，在蒼鬱山色中流瀉出渾厚舒暢的旋律。

月世界位於高雄市田寮區，原為 2-10 公尺的礫石或粉砂層丘陵。在歷經地殼變動及二仁溪侵蝕，山脊被沖刷、切割成光禿尖銳的奇特景觀。許深州於 1966 年夏天及 1974 年曾兩度赴月世界寫生。他運用水彩、蠟筆、水墨、簽字筆及鉛筆等混合媒材，將童濯靜杳、奇峭幽玄的月世界奇景，傳神地再現於紙上。第二十七屆「青雲美展」作品〈月世界〉[圖51]，融合勾勒、暈染、撞水、撞粉等東方繪畫技巧，以及西方非具象的造形手法，表現月世界獨特的山岳景象。山後初昇的白日，以幾何同心圓造形，表現日暈，是畫家特地置入的元素，以傳達他對宇宙洪荒、歲月流逝的深沉慨

104. 王白淵，〈省展觀感〉（一），《臺灣新生報》，1955、12、1，第 5 版；引自羅秀芝，《臺灣美術評論全集——王白淵》，臺北市，藝術家，1999，頁 183。
105. 雷田（賴傳鑑），〈陶醉於自然的許深州〉，頁 140。
106. 賴明珠，〈自然／觀照——論許深州繪畫的視覺語彙與文化內涵〉，賴明珠主編，《花香、人和、山頌——許深州膠彩畫紀念展》，頁 30-31。
107. 林玫君，〈日本帝國主義下的臺灣登山活動〉，國立臺灣師範大學體育學系博士論文，2004，頁 238、242。

⊙ 圖 49 ／ 許深州　太魯閣峽谷　1967　礦物彩、墨、麻紙　58×38cm　楊許敏花女士收藏
⊙ 圖 50 ／ 許深州　山路　1967　礦物彩、麻紙　82.5×56.6cm　國立臺灣美術館典藏（許深州家屬提供）

⊙ 圖 51 ／ 許深州　月世界　1974　礦物彩、灑金、麻紙　60.5×72.5cm　私人收藏（許深州家屬提供）
⊙⊙ 圖 52 ／ 許深州　月世界眺望　1974　礦物彩、灑金、麻紙　43.5×51cm　長流美術館收藏（許深州家屬提供）

嘆。另一作〈月世界眺望〉^{（圖52）}，除了表現巉峭山岳景觀之外，更賦予作品另一層人文歷史的意涵。許氏運用與〈太魯閣〉同樣的手法，在前景左側崖坡，添畫兩位原住民婦女及一隻白狗。右側婦女舉起右手，指著面前山谷，大聲吶喊：「這片土地是我們祖先住過的地方啊！」^{（註108）}許氏長年登山寫生所注視的山岳，「不只是事物本身」，而是他與山岳、土地及人民的內在對話。透過深入臺灣山峰林壑的體驗及寫生，身為藝術施為者的他，不斷反思環境變遷與人和山林的互動關

108.　賴明珠，〈自然／觀照——論許深州繪畫的視覺語彙與文化內涵〉，頁 32。

係。其山岳畫不只表現他對山的頌讚與內心情感，更傳達出他對山岳人文史的關懷與思索。

1977 年 9 月，許深州首度與畫友赴海外旅遊寫生，足跡遍及歐洲及東南亞各國。1981 年退休後，他到日本、韓國，以及中國敦煌、桂林和黃山等地旅遊寫生。在飽覽世界各國山光水色、奇花異卉的旅行寫生中，他同時也進行異國山岳主題的創作。其中 1980 年代「富士山」系列與 1990 年代「黃山」系列，分別代表許氏晚年醇熟時期不同取向的山岳畫實踐。「富士山」系列已論述如前，此處則討論「黃山」系列。

1994 年 3 月，許深州第三次進入中國，特地選擇明代遊記文學家徐霞客（1587-1641）評為「天下第一奇山」的黃山，進行登山寫生。高齡七十六歲的他，最後與青壯輩畫友順利完成登山寫生的挑戰。返臺後，許氏陸續完成〈餘暉（黃山）〉(圖53)、〈黃山遊〉（1996）、〈黃山圖〉等畫作。而〈山與雲〉（1998）則是他罹患巴金森症之後未能完成，始終豎立在畫架上的遺作。(註109)

許深州黃山行之後所完成的草圖、畫稿及大作，充分展現出他晚期馭繁為簡，造形純熟的功力。在「黃山」系列畫作中，他選取蒼松、巉岩及煙嵐三種元素，經組構後凸顯「天下第一奇山」的詭怪奇譎之美。〈餘暉（黃山）〉畫家以濃淡有致墨色，表現嶔崎嶙峋、層次分明山峰。雲彩以高彩度、高明度色彩，表現高空夕陽的燦爛光輝，同時反襯出暗色調的蒼松與山峰的雄闊壯麗。藝術家以簡約手法將物象提煉至最純粹的意象，並以單純色調統籌不同事物，表現浩瀚渾沌的山岳氣韻。〈黃山圖〉(圖54)則以寫實筆法呈顯前景中央巉岩上並立的蒼松，兩側峭壁與中景矗立的奇峰，則以線條表現山壁的塊面結構，並皴擦出岩石肌理感，形塑出黃山巉岏險峭的具體意象。

畫山成痴的許深州，曾邀約好友賴傳鑑於退休後一起漫遊歐洲，並赴阿爾卑斯山登山寫生。但賴傳鑑心裡想的卻是「靜靜地坐在巴黎路旁喝咖啡，欣賞巴黎的景色和美女」。(註110)可見兩位窮苦大半輩子的畫家，畢生的願望都是赴歐旅遊，只是各自內心想要觀看的事物不同。山岳確實有它獨特的魅力，召喚耄耋的老畫家攀爬險峻山岳，只為完成遠離塵囂、親炙山岳的夢想。黃山的詭怪奇譎吸引許深州入山尋幽，完成觀看、寫生的慣習；最後再運用各式表現技法，傳達他與山岳對話的感受與思維。可惜，黃山主題的探索才進行一半，許深州即因重疾而停頓畫筆。

身為山岳畫家的許深州，在創作思維上，一如他在花鳥畫或人物畫的領域，也嘗試將所注視的自然山岳與自我心靈作連結。評論者在定義山岳畫時，或謂「以大的筆觸與色塊」，表現「山岳的嚴峻感，偉大的量感，可怕的變幻與靈魂的安

息處」；^(註111)或謂「用畫刀粗獷的筆觸畫出高聳雲霄的山岳，畫出山的雄偉、豪壯」，^(註112)才堪稱是成功的山岳畫家。但對許深州來說，長年以山岳作為觀看、注視的事物，他想傳達的並非圍限於嚴峻、偉大、可怕、豪壯的陽剛情感的表現，而更重要的是潛藏於山岳符號中豐厚、深沉、母性特質的人文思維。

■ 結論

　　十九世紀晚期，臺灣傳統繪畫領域主要是由水墨畫與民俗繪畫所構成。日治初期出生的呂鐵州、林玉山及郭雪湖等人，透過漢人社會機制，從家庭教育、學徒教育或自我研習的鬆散結構中，獲得傳統繪畫的知識與技藝。1895 年臺灣改隸日本，殖民帝國以現代化美術教育機制、官展制度，以及「地方色彩」理念的推動，建立起由統治機器運籌帷幄的美術競技場域。二十世紀前葉，臺灣傳統畫家和出生於 1910 年代以後僅接受現代新式教育的畫家，因外在社會結構的重新組構，只得採取調換、修正繪畫舊慣習的策略，或重新學習現代東洋畫的造形語彙，以累積個人在新美術場域中競爭所必備的文化資本與符號資本。

　　現代化東洋畫強調觀察、寫生的概念，徹底改變臺灣畫家注視的對象與觀看的模式。作為傳統畫家，呂鐵州主要凝視的是職業畫師的粉本、木刻印刷畫譜或畫冊上的花鳥、人物及山水素材。學習現代東洋畫之後，呂鐵州轉而凝視生活中常見的動植物與臺灣風土景色，並嘗試具體化自我與觀看事物間的內在對話。傳統繪畫在鬆散的學習機制與不太嚴謹的慣習表意符號系統下，往往易流於僵化的形式語彙，缺乏與時俱進的創新內容。呂鐵州在殖民統治結構下，重新學習現代繪畫的慣習與美學傾向，並在官方掌控的藝術場域中與其他畫家競逐，以爭取象徵性的符號資本。他運用不斷錘鍊的風土之眼，選擇注視日常生活所見的花卉、蟲鳥、動物為素材，再運用精煉的寫實技法與純熟的構思能力，表現個人對生活、環境的感知與美感的意識。

　　戰後，臺灣由國民政府派來的官員與軍隊接管，東洋畫在新的官方展覽機制中被歸類為「國畫」。1949 年國民政府撤退來臺，大幅重整臺灣的政

109.　賴明珠，《桃園縣藝文資源調查——桃園地區美術家許深州先生研究調查》，頁 105。
110.　雷田（賴傳鑑），〈陶醉於自然的許深州〉，頁 140。
111.　王白淵，〈青雲美展評介〉。
112.　賴傳鑑，〈呂基正的山與咖啡〉，《藝術家》，第 1 卷，第 4 期，1975.9，頁 102。

圖 53 / 許深州　餘暉（黃山）　c.1994-1998　礦物彩、金粉、紙　44.5×64cm　許深州家屬收藏

治、社會及文化結構。在「中國化」的象徵暴力下，本省東洋畫家的文化資本與
符號資本之「法統性」，遭到強烈質疑與排拒。外省畫家及評論家，異口同聲強
調水墨畫的「合法性」凌駕於東洋畫，以礦物彩為主的東洋畫之發展因而受挫。
1950 年韓戰爆發後，在美援的特殊時空結構下，西方現代主義藝術湧入臺灣，也
對東洋畫的形式風格產生衝擊。

　　許深州戰前跟隨呂鐵州及陳進學習東洋畫的知識與技藝，從而取得藝術創作
的文化資本。戰後初期他以人物畫在「省展」國畫部中連連獲賞，確立了在臺灣
藝壇擁有象徵權力與創作的符號資本。但面臨意識形態國家機器及外在社會結構
的轉變，許深州與多數本省東洋畫家一樣，在承受「種種歧視」的劣境下，仍然
勇於調換策略，挪用水墨媒材、現代主義形式或拓展創作題材，以因應外在國家
機制與社會環境的挑戰，還有個人內在經驗和創新的需求。

　　呂鐵州的藝術觀看慣習，受到日本學院現代寫實之眼的薰陶，選擇注視南方
炎土「地方色彩」的事物，進行細膩、客觀的觀察與寫生，並完成個人對注視事
物美的感知與強調生命本質的視覺再現之實踐。許深州承繼呂鐵州的觀看慣習，
並長期觀照臺灣風土民情中的自然與歷史的發展脈絡。他以風土之眼，觀看生活

圖 54 ／許深州　黃山圖　c.1994-1998　礦物彩、金粉、紙　60×45cm　許深州家屬收藏

周遭的花鳥、人物、風景與山岳，並在策略性調換、選擇的過程中，不斷超越現有的表現形式及主題內容的侷限。透過藝術的實踐，許深州不但彰顯個人在社會變遷中樂觀、進取與堅毅不拔的精神；同時也傳達在風土之眼的觀看下，身為藝術施為者對自然、土地與人民的美感意識及人文思維。

第3章
風俗與摩登──
論陳進美人畫中的鄉土性與時代性 (註1)

■ 前言

　　1920年代中期赴日學習「東洋畫」，(註2)並自1920年代晚期起，相繼在臺灣和日本畫壇聲名大噪的畫家陳進，其一生創作乃以美人畫著稱。但晚期美人畫數量銳減，創作內涵也從早、中期對風俗意趣、現代摩登的追求，轉向個人潛修的宗教畫像或家庭生活紀錄的人物畫，旁及膠彩花卉與水墨風景創作。

　　對陳進美人畫作中具有「風俗」與「時代」特質的最早專論，當推1936年野村幸一發表的〈陳氏進論〉。他認為陳進從1927-1929年的作品，屬於「明治全盛時期的風俗畫類」，作品「創意不多」，卻有「浪漫氣息」。又說陳進1934-1936年入選日本「帝展」、改組「文展」的作品，展現「新鮮的幻想」及「個人的風格」，因此最具藝術價值。但野村卻嚴詞批判，陳進1932-1934年擔任「臺展」審查委員的作品，陷入「俗惡的地方色彩」，表現「低俗趣味」，並且「脫離時代性」。(註3)野村的觀點顯然將具有風俗趣味的地方特色，與他所認知風雅超俗的時代性對立起來。

　　1976年賴傳鑑（1926-2016）撰寫〈閨秀畫家之No.1──陳進〉一文，論及陳進戰前的風俗人物畫，構圖巧妙，筆法清新，「富於地方色彩」。戰後以「時髦婦女」為題材的人物畫，「注意風俗，流行的變遷」。文中強調陳進的藝術「反映時代的姿態，時代的變遷與自然的消長」，(註4)顯見作者注意到陳進人物畫與風俗、流行、時代及社會的密切關聯性。

　　1992年石守謙發表〈人世美的記錄者──陳進畫業研究〉一文，分析陳進早期繼承鏑木清方（1878-1972）系脈的「明治時世粧」典型及「浮世繪的風俗寫生精神」(註5)；並從1934年〈合奏〉一作開始，確立自我風格，全心投入探索兼具「超俗」、「完美」及「理想」特質的臺灣仕女典範。他強調陳進繪畫的「風俗」性格強烈，能敏銳地捕捉、記錄「流行之變遷」及「風俗之推移」，具體呈現出畫家所欲追求「時代的姿態」。(註6)在詮釋陳進戰後作品時，他將社會變局納入考量，提到1949年國

民政府遷臺後，在來臺大陸畫家「質疑」、「挑戰攻擊」下，臺灣畫壇進入「低氣壓」、「煩悶」的年代，而陳進的創作從此陷入「逆境中掙扎」。[註7] 石氏解析陳進後期「繪畫的重心轉向個人世界」，繼續在「紀實的基礎」上，尋求家庭生活中「不經意的美好」。他對於陳進從「社會轉歸到自己家中」的創作取向，另又歸結是陳進「放棄……追求新時代精神的『載道』任務」，回到「性之所近」的閨秀途徑。[註8]

　　對於陳進晚期放棄屬於社會的、大眾的、無名的（nameless）風俗美人畫，轉而追求私領域的生活紀實圖像，筆者認為除了社會變局、性別本質論的取徑之外，尚須回溯、檢視戰後臺灣風俗畫、鄉土畫頓挫的歷史脈絡，或許更能彰顯陳進晚期生活紀實人物畫背離「時代的姿態」之原委。

　　「風俗」與「時代」原本是兩個對立的概念。「風俗」是指在特定的「自然環境和歷史背景」中的生活，它與「風土」、「鄉土」、「傳統」的意涵重疊，但也常被連結到「落後」的負面意象。而「時代」則象徵「流行」、「摩登」及「進步」等現代文明理念。將「地方」與「時代」、「保守」與「前衛」、「傳統」與「現代」等對立的概念，熔於一爐的創作型態，可以說是臺灣近代美術家作品的特質。這些既衝突又融合的意象，持續不斷地出現在陳進早、中、晚期畫作當中，伴隨時代、文化的變遷在其作品中產生質變，卻也萃煉出她美人畫所折射出的五彩繽紛歷史光華。

　　「風俗」與「時代」的觀念如何在陳進的藝術歷程中展開，它們在她各個階段美人畫創作的發展中，如何醞釀成形？產生什麼樣的圖像意義？以及在戰後「低氣壓」、「煩悶」的年代，陳進在藝術實踐上又作了何種轉化？這些質變若從臺灣風俗繪畫、鄉土繪畫的歷史脈絡來觀看時，產生的又是何種社會文化蘊含，本文希望能一一探索陳進美人畫中所蘊藏這些與視覺文化相關的議題。

註釋：

1. 原文請參看賴明珠，〈「風俗」與「摩登」——論陳進美人畫中的鄉土性與時代性〉，《史物論壇》第12期，2011.6，頁41-71。
2. 「東洋畫」在戰前與戰後的臺灣，因不同時空因素，被稱為「日本畫」、「國畫第二部」或「膠彩畫」。（此段歷史的發展，請參看賴明珠，《桃園縣藝文資源調查——桃園地區美術家許深州先生研究調查》，桃園市，桃園縣政府文化局，2003，頁1-4。）
3. 野村幸一，〈臺灣畫壇人物論（4）——陳進論〉，《臺灣時報》第205號，1936.12；收入顏娟英編著，《風景心境——臺灣近代美術文獻導讀》（上冊），臺北市，雄獅圖書，2001，頁418-419。
4. 賴傳鑑，〈閨秀畫家之 No.1- 陳進〉，《藝術家》第10期，1976.3，頁105-106。
5. 石守謙，〈人世美的記錄者——陳進畫業研究〉，藝術家出版社編，《臺灣美術全集2陳進》，臺北市，藝術家，1992，頁20。
6. 同上註，頁20-22、24。
7. 同上註，頁24-26。
8. 同上註，頁26、29。

▌日本近代風俗美人畫的學習

1、早期的學院教育

　　陳進最早的繪畫啟蒙師，乃是臺北第三高等女子學校圖畫老師鄉原古統。客觀「寫實主義」的創作意識，則受到東京女子美術學校老師結城素明（1875-1957）的影響。因此她早期接受的是以「寫生」為創作手段，「捨棄線條，表現色面」，強化「現實般的空間感」，以及系統化「洋畫式的日本畫」訓練。（註9）

2、研習鏑木清方系脈的風俗美人畫

　　1929年東京女子美術學校畢業後，陳進在南畫名家松林桂月（1877-1963）引薦下，投入美人畫大師鏑木清方門下。（註10）除了每個月向鏑木請益一次外，每週又追隨師兄山川秀峰（1898-1944）及伊東深水（1898-1972）勤練創作技藝。（註11）

　　活躍時間橫跨明治、大正、昭和時期的鏑木清方，十三歲師事浮世繪系脈的歌川國芳（1797-1861）之弟子水野年方（1866-1908）。之後，又在梶田半古（1870-1917）、武內桂舟（1861-1943）、渡邊省亭（1851-1918）等人啟發下，跨足於插畫界及「上野畫家」競技（意指在上野公園舉行的「文展」及「帝展」的專業繪畫競賽）兩個領域之間。鏑木因為喜愛觀察、描繪「下町庶民」世界，故於1915年召集門下學生伊東深水、寺島紫明（1892-1975）組成「鄉土會」，作品洋溢著健朗的「庶民」及「生活」趣味，標榜現代風俗畫的特有面貌。由於清方本身熱愛文學，故畫作中亦融入「文明開化」以來革新的「文人性」風格。（註12）島田康寬曾將鏑木清方與追求「理想美」的京都女畫家上村松園（1875-1949），並列為日本「近代美人畫巨匠」。（註13）這兩位美人畫大師的共通處，是將現代的「寫實性」融入「固有的傳統繪畫」，營造出具有「新鮮真實感」的時代面貌。（註14）這種面對外來藝術的挑戰，嘗試融合風俗／開化、傳統／現代、理想／寫實的策略，實具有實驗、開創的精神，而其折衷、包容的藝術視野，也賦予傳統美人畫再生的活力。而這種將鄉土風俗與時代寫實兼容並蓄的創作手法，對想要建立自我獨特風格的陳進，實具有極大的啟示作用。

　　鏑木清方的美人畫主題與樣式，可上溯至浮世繪美人畫家鈴木春信（1725-1770）。（註15）鈴木以「錦繪」創新技法，畫出楚楚動人、柔弱纖細的美人，優美的詩情風格表現對後起之秀影響頗大。（註16）鏑木綜合梶田、武內、渡邊的現代風俗畫及鈴木的傳統詩意美人畫，不但展現洗鍊技巧，也強調鮮活的人間情趣之表現。其膾炙人口的作品，例如：〈一葉女史之墓〉（1902）、〈墨田河舟遊〉（1914）、〈黑髮〉（1917）、〈朝涼〉（1925）、〈築地明石町〉（1928）、〈道成寺・鷺娘〉（1930）、〈七夕〉（1930）等，皆具有意境清麗絕美，人文氣息醇厚的美人畫特質。

山川秀峰，京都人，師事池上秀畝（1874-1944）及鏑木清方，與伊東深水、寺島紫明並稱「清方門下三傑」。二十一歲（1919）時，就以〈振袖物語〉一作入選「帝展」，之後又以〈夢〉（1924）、〈安倍野〉（1928）、〈大谷武子姬〉（1930）等美人畫，在「帝展」中大放異彩。[註17] 據陳進的追憶，山川秀峰成名較早，住處和她相近，畫風「高尚、細緻，如大家閨秀」，因而她每星期都會到山川老師家中請益。[註18] 秀峰的美人畫富有沈著幽靜的特質，例如第十三屆「帝展」免審查作品〈序之舞〉（1932），與上村松園1936年同名之作相較，山川運用沉穩的灰藍、茄紫和芥綠色調，而上村使用丹紅、鮮綠、金銀高雅色彩，兩人運用顏色的特性，形塑出迥然有異的美人畫風格。從山川〈序之舞〉清雅脫俗的美，及刻意描繪具有時代特性圖案的和服，可以看出鏑木清方系脈代代相承的美人畫特質。而陳進早期美人畫顯然就是受到清雅脫俗取向畫風的影響。

　　伊東深水，東京人，家貧。十歲（1908）輟學進入印刷廠當排字童工；十三歲（1911）獲結城素明推薦進入鏑木畫室。[註19] 1915 年伊東初次入選「文展」，1922 年《指》獲得「平和紀念東京博覽會」二等銀賞獎，1927 年〈羽根之音〉獲第八屆「帝展」特選，並成為無鑑查畫家。[註20] 伊東以健康、性感，深具「現實感」特質的風俗美人，擄獲繁華都會大眾的心。[註21] 例如 1941 年於「新文展」展出的〈現代婦女圖〉，即一掃傳統「柔弱纖細」風格，刻劃出現代女性強健、活潑的嶄新面貌。[註22]

9.　　島田康寬，《近代日本畫——東西の巨匠たち》，京都市，京都新聞社，1989（3 刷），頁 167-170。

10.　田麗卿，《閨秀‧時代‧陳進》，臺北市，雄獅圖書，1993，頁 32。

11.　謝世英，〈陳進訪談錄〉，黃永川主編，《悠閒靜思—論陳進藝術文集》，臺北市，國立歷史博物館，1997，頁 131-138。

12.　島田康寬，《近代日本畫——東西の巨匠たち》，頁 184-189。

13.　同上註，頁 195。

14.　島田康寬，〈美人畫私考〉，アートワン編集，《近代日本畫に見る美人畫名作展——福富太郎コレクション》，京都，京都文化博物館，2000，頁 12。

15.　島田康寬，《近代日本畫—東西の巨匠たち》，頁 185。

16.　蘇啟明主編，《日本浮世繪藝術特展——五井野正先生收藏展》，臺北市，國立歷史博物館，1999，頁 115。

17.　楊孟哲，《日治時代臺灣美術教育》，臺北市，前衛，1999，頁 194。

18.　謝世英，〈陳進訪談錄〉，頁 137-138。

19.　鄭惠美，〈日本浮世繪美人畫對「陳進」膠彩畫風之影響〉，屏東師範學院視覺藝術教育研究所碩士論文，2002，頁 102。

20.　〈伊東深水〉，《ウィキペディアフリー百科事典》，http：//ja.wikipedia.org/wiki/%E4%BC%8A%E6%9D%B1%E6%B7%B1%E6%B0%B4，2018.3.3 瀏覽；《イマジン》，〈伊東深水の略歷‧畫歷〉，www.imagine.co.jp/ryakureki/itou_sinsui.htm，2010.5.2 瀏覽。

21.　アートワン編集，《近代日本畫に見る美人畫名作展—福富太郎コレクション》，京都市，京都文化博物館，2000，頁 110。

22.　竹田道太郎，《日本近代美術史》，東京，近藤，1969，頁 135。

1939年12月，秀峰、深水與清方其他學生合組「青衿會」，陳進受邀參加第一至五屆「青衿會展」（1940-1944），[註23]顯見她深得諸位老師的器重。根據陳進的回憶，她偏好秀峰雅逸細緻的畫風，但對深水「野豔、妖嬌，如藝旦」的大膽風格則未付諸實踐。[註24]唯一一次破例表現健康、自然、裸露女體的作品，是她戰後入選「日展」的〈洞房〉（1955）一作。

3、初試啼聲

　　陳進早期的美人畫作，從入選第一屆「臺展」的〈姿〉（1927），及獲得二、三、四屆「臺展」特選的〈野分〉（1928）、〈秋聲〉（1929）、〈若日〉（1930），以及〈蜜柑〉（1928，圖1）、〈其頃〉（1930）、〈逝春〉（1931，圖2）等作，皆以細膩寫實的筆法，沈著典雅的設色，描繪穿著和服的溫婉美女。再搭配美人服飾上精緻雅麗的花草、鳥禽圖案，以及周圍的庭院花草，或室內簡單的擺設，成功地營造出鏑木系脈纖細柔美、詩意盎然的風俗美人意趣。

圖1／陳進　蜜柑　1928　第二回臺灣美術展覽會東洋畫部

圖2／陳進　逝春　1931
第五回臺灣美術展覽會東洋畫部

此階段她的作品尚未展現自我風貌，但鏑木融合浮世繪風俗畫、近代木刻插畫及現代寫實技藝的折衷形式，還有兼顧鄉土生活趣味與時代人間意趣的創作手法，則是陳進下一階段演繹出成熟練達及自我主體風格的基礎。

臺灣鄉土摩登美人的形塑

陳進的老師鏑木、山川及伊東的美人畫，乃傳統浮世繪風俗畫與現代自然主義、客觀寫實精神的綜合體。此系脈美人畫創作，除了擷取傳統風俗畫的精髓，同時對時代意象、流行文化及大眾生活也都具有相當的敏銳度。他們透過女性的髮型、服飾、裝身配件、室內、室外擺設景物的變化，彰顯時代風貌與大眾文化的變遷。這種強調生活、現實與時代意味的創作態度，在陳進踏入成熟期階段時業已內化為她創作的思考模式。而 1929 年「臺展」中，陳進以無鑑查身分展出的〈黃昏庭院〉，從和服美人的母題轉換為滿州人華服的女性圖像，即透露出她下個階段改弦更張的新方向。

1、大正、昭和時期東京畫壇滿州服美人畫的流行風潮

根據宮崎法子的研究，1911 年中華民國革命發生時，大批清朝菁英帶著細軟從中國逃匿到日本，帶動日本的新一波風尚—婦女以穿著「滿州服」代替「漢服」的風潮。[註25] 藤島武二（1867-1943）1915 年第九屆「文展」作品〈香味〉，就是回應這股流行時尚的畫作之一。到了大正後半期，日本藝術圈對「支那服」（滿州服）的關切，已普及化為一種創作的風潮趨勢。例如：廣島晃甫（1889-1951）〈青衣之女〉（1919）、岸田劉生（1891-1929）〈穿著中國服的妹妹照子之像〉（1921）、小林萬吾（1870-1947）〈銀屏之前〉（1925）、[註26] 正宗得三郎（1883-1962）〈紅色中國服〉（1925）、小出楢重（1887-1931）〈周秋蘭立像〉（1928）等日本近代名作，都以穿著滿州支那服飾的女性入畫。[註27]

23. 涉谷區立松濤美術館、兵庫縣立美術館及福岡アジア美術館編輯，《臺湾の女性日本画家生誕 100 年記念──陳進展》，日本，涉谷區立松濤美術館、兵庫縣立美術館及福岡アジア美術館，2006，頁 179-180。
24. 謝世英，〈陳進訪談錄〉，頁 137。
25. Kaoru Kojima（兒島薰），"The Changing Representation of Women in Modern Japanese Painting", ed. by Yuko Kikuchi（菊池裕子），*Refracted Modernity：Visual Culture and Identity in Colonial Taiwan*, Honolulu：University of Hawai'i Press, 2007, p.120.
26. 同上註。
27. 天野一夫，〈アジアの女性像〉，豊田市美術館編，《近代の東アジアイメジ─日本近代美術はどうアジアを描いてきたか》，豊田市，豊田市美術館，2009，頁 61。

除了〈香味〉之外，藤島武二在 1920 年代的女性畫像，例如：〈東洋風尚〉
（1924）、〈芳惠〉（1926）、〈鉸剪眉〉（1927）等，也都以文藝復興古典風格的側
面像構圖形式，描繪穿著滿州服的模特兒。藤島在 1930 年所寫的〈足跡を辿り
て〉文章中說：「我在皮耶洛‧德拉‧法蘭契斯卡（Piero della Francesca）及達文
西（Leonardo da Vinci）的作品中發現『閑寂』，我覺得這種感覺與『東洋精神』
（tōyō seishin）相通。我想畫日本女人穿著中國服表現這種精神，而我已蒐集了五、
六十件中國服。」[註28]

天野一夫認為藤島武二的「東洋精神」，是從「帝國視線」出發。他批評藤
島追求的東、西兩洋「普世美」，是高踞於「與列強並肩的亞洲盟主」席位上，
說穿了只是另一種型態的「東方主義」。[註29] 他主張，以藤島武二為首的日本畫
壇，抱持「曖昧」、「異國」的「東亞圈一體化」論述，一方面「回歸祖先所在的『亞
洲』（アジア）現場」，一方面也「療癒了超越國家的『故鄉』」憂愁，[註30] 而
被理想化的亞洲則是日本邁向現代文化霸權的基礎。從這個觀點來看，滿州服女
性肖像顯然是被形塑成帶有「東方主義」的符徵。

2、《黃昏庭院》的轉折意涵

陳進 1929 年完成的〈黃昏庭院〉，描繪的是穿著傳統滿州服的美人。此作到
底採用何種凝視角度？是追隨大正、昭和初期東京的流行風潮？抑或是藤島武二
「帝國視線」的觀看？〈黃昏庭院〉和她純熟階段漢式、現代旗袍風俗美人畫，
甚至臺灣原住民美人圖，彼此之間又具有何種轉折關係？則是本節所欲探討的課
題。

1929 年 3 月陳進自東京女子美術學校畢業後，決定留在東京繼續奮鬥。她除
了為參加「帝展」而努力，也積極參與「臺展」的競賽，以鍛鍊更精純的繪畫技
藝。〈黃昏庭院〉與〈秋聲〉同時於 1929 年夏末，送回臺灣參加第三屆「臺展」。
獲得特選的〈秋聲〉，以精緻細膩技法，描繪美人獨立於秋花、芒草盛開的庭院。
美人回首凝望，若有所思的神情，傳遞出綿延不絕的幽思。〈秋聲〉傳達的依然
是鏑木派典雅幽遠、詩意翩翩的美人畫特質。然而〈黃昏庭院〉的滿州服美女，
並非鏑木系脈所專擅的題材，那麼她模擬、學習的對象究竟何在？

如前所述，大正、昭和年間滿州服女性圖像盛行於日本畫壇時，以此為素材
的畫家當中，廣島晃甫是唯一的日本畫畫家。廣島於 1919 年以〈青衣之女〉，勇
奪第一屆「帝展」日本畫部特選。[註31] 此作於京都展出期間，不幸遭人以黑墨
塗污。事件後，廣島應《中央美術》雜誌創刊人田口掬汀（1875-1943）之託，於

1921年完成另一件〈青衣之女〉。新的〈青衣之女〉[圖3]與「帝展」特選舊作，題材與構圖相似，描寫一位穿著滿州服女性，舉起握著石榴的右手，立於畫幅中間偏右。新作中將石榴樹與其他樹木，形構成弧形拱門狀；但舊作則為ㄇ字形樹木背景，服裝的款式及圖案也作了一些改變。〈青衣之女〉淺薄的空間，平面化的描繪，及外國女性的表現，據說受到印度、波斯細密畫（ミニアチュール）的影響。[註32]根據田口的記載，廣島在重製〈青衣之女〉的過程中，曾向「高島屋美術部」洽借模特兒要穿的滿州服。[註33]由此可見，1920、30年代的東京文化圈、時尚圈，對創作、收藏或展示傳統中國滿州服的風氣極為盛行，而藤島武二及高島屋百貨的收藏，即是其中的例子。

〈青衣之女〉遭塗黑事件發生後第6年，陳進抵達東京唸書。當時廣島晃甫在「帝展」中已躍居為重要人物，之後仍常發表滿州服女性畫像。雖然目前尚無證據顯

圖3／廣島晃甫 青衣之女 1921 礦物彩、絹布 164×90cm 東京國立近代美術館收藏

28. 3 Kaoru Kojima（兒島薰），"The Changing Representation of Women in Modern Japanese Painting"，p.124。

29. 天野一夫，〈アジアの女性像〉，頁61。

30. 天野一夫，〈序——日本近代美術の無意識としての東アジア〉，豐田市美術館編，《近代の東アジアイメジ—日本近代美術どうアジアを描いてきたか》，頁7。

31. 廣島晃甫，德島縣德島市人，1912年東京美術學校日本畫科畢業。第1、2回「帝展」相繼以《青衣の女》及《夕暮れの春》獲得特選，聲名大噪。後來歷任「帝展」、「新文展」審查委員。（Kotobank.jp編，〈島晃甫〉，《Weblio辭書》，http：／／www.weblio.jp／content／%E5%BA%83%E5%B3%B6%E6%99%83%E7%94%AB，2018.3.3瀏覽；〈廣島晃甫〉，《美術人名辭典》，http：／／kotobank.jp／word／%E5%BA%83%E5%B3%B6%E6%99%83%E7%94%AB，2018.3.3瀏覽。）

32. 文化廳及國立情報學研究所企劃，《青衣の女》，《文化遺產オンライン》，http：／／bunka.nii.ac.jp／heritages／detail／105019，2018.3.4瀏覽。

33. 田口掬汀曾在《中央美術》撰文記載事件的原委，並提到廣島晃甫重畫過程中，曾向高島屋美術部洽借滿州服給模特兒穿著。（《中央美術》，1922.3.11，頁118。）

示，〈黃昏庭院〉直接受廣島的影響，但1920年代晚期日本藝壇及收藏界對傳統滿清服飾的迷戀，對來自臺灣——文化根源與清朝連繫甚深——的陳進而言，多少也受到此股流行風潮的觸動。

〈黃昏庭院〉[圖4]描寫一位端莊秀麗美女，圓立領、寬袖，鑲滾花邊長衣，以及內搭素色滾邊長裙的滿洲服裝扮。女主人翁所穿尺寸甚大的繡花軟鞋，突顯她的健康「天足」所象徵的「現代化」意涵。昏黃暮色中，她獨坐芳菲繽紛的庭院，纖手拉著二胡，營造出典雅、悠閒、絃音繚繞的詩意情境。

天野一夫認為，大正、昭和時期日本畫家利用滿州服美人題材，運作「異國情趣」與「東方主義」的雙重凝視。[註34]至於身為被殖民的陳進，是否有意附和帶有政治意涵的「東洋精神」，此處尚乏足以說服人的直接證據。不過以陳進對流行時尚的敏感度，她嘗試將鏑木派優雅詩境與滿州服美人題材結合則是可以確認的。這種融合流行風俗與現代生活的創作取徑，則開啟她日後創作臺灣鄉土美人畫的契機。

陳進帶有鄉土色彩的創作觀，無疑是受到老師鏑木清方及松林桂月兩人的啟發。1915年鏑木清方為了倡導生活化、大眾化的創作內容，和學生共組「鄉土會」，師生集體進行東京都會生活百態的描繪。身為鏑木嫡傳弟子的陳進，「風俗」、「鄉土」或「大眾」等概念，實為貫穿她美人

圖4／陳進　黃昏庭院　1929　第三回臺灣美術展覽會東洋畫部

畫創作的重要思想。

除了來自鏑木風俗畫鄉土觀的啟發，松林桂月「鄉土藝術」的理念，對她也有一定的開示作用。陳進於 1928 年 10 月，初識來臺擔任「臺展」審查委員的松林桂月。松林日後來臺，也會到新竹香山和她的父親敘舊。東京女子美術校畢業後，陳進曾拜松林為師研習南畫水墨技法。但由於她偏愛美人畫，因而松林又將她推薦給鏑木。(註35) 由此可見陳進與松林之間的師生情誼匪淺。

松林桂月分別於 1928-1929、1934 及 1939 年，來臺四次審查「臺展」及「府展」。第一次來臺審查結束後，他曾發表感言說：「希望今後諸位能從臺灣獨特的色彩與熱情中擷取靈感，創作出優秀的作品。東京是東京、京都是京都、朝鮮是朝鮮，各有各的鄉土藝術，期待本島也能創作出屬於自己的鄉土藝術。」(註36)

1929 年二度來臺審查「臺展」，他再度闡述對「臺灣獨特鄉土藝術」的看法。他說：「作為東洋畫最大源頭的中國畫，和西洋畫比起來，具有相當特殊之處。……細分所謂的東洋，可分為滿鮮、日本、臺灣等不同種族。但若綜合其共同精神，統稱之為東洋，則明顯可看出，東洋的精神就是枯淡、風雅、風流、瀟灑、典雅等高尚的精神。」(註37)

松林將中國畫推崇為「東洋畫最大源頭」，並將滿州、朝鮮、日本、臺灣的「鄉土藝術」，都歸結為是東洋藝術的範疇。這與藤島武二的「東洋精神」，具有共通的時代性意義。但松林「鄉土藝術」的出發點，又與武二「帝國視線」的角度，以及殖民政府邊緣化殖民地的「地方色彩」論調，具有差異性。他所倡議的「鄉土藝術」，強調滿鮮、日本、臺灣處於平等的位階，並肯定各地都有「共相」與「殊相」兼具的東方藝術特質。(註38)

在〈黃昏庭院〉中，陳進挪借松林的觀點，嘗試再現臺灣福佬族群傳統服飾及南管二胡鄉土音樂的內涵，具體呈現臺灣「鄉土藝術」的視點。(註39) 她借用東京畫

34. 天野一夫在討論日本畫家筆下的亞洲女性圖像時，曾提出「亞洲的女性，第一層具有異國之趣（エキゾチシズム），被視為在他國盛開的珍奇花卉，第二層則是在東方主義（オリエンタリズム）中被凝視的對象」。（天野一夫，〈アジアの女性像〉，頁 61。）

35. 謝世英，〈陳進訪談錄〉，頁 136-137。

36. 松林桂月，〈東洋畫に就て〉，《臺灣教育》第 315 號，1928，頁 170。

37. 松林桂月，〈臺展審查に就ての感想〉，《臺灣教育》第 329 號，1929，頁 104。

38. 賴明珠，〈日治時期的「地方色彩」理念——以鹽月桃甫及石川欽一郎對「地方色彩」理念的詮釋為例〉，《視覺藝術》，第 3 期，2000，頁 49-51。

39. 賴明珠，《流轉的符號女性——戰前臺灣女性圖像藝術》，臺北市，藝術家，2009，頁 156-157。

家、鏑木清方、松林桂月等「日本人」的視線，並將之轉化為具有「臺灣人」主體觀看的視野。因此〈黃昏庭院〉是她在學習階段末期，以個人的「鄉土藝術」視點，跨越殖民官方「帝國之眼」或「地方色彩」理論的框架。^(註40)

3、凝視如實的鄉土藝術

論者多將陳進1932年作品〈芝蘭之香〉，定義為她轉向描寫臺灣主題的開端，^(註41)藉「地方色彩」的追求，凸顯「臺灣人主體性」，^(註42)或者「反映臺灣人在日治時期身份認同的含糊性」。^(註43)但陳進其實早在〈黃昏庭院〉一作，已表露對故鄉母土的衣飾、音樂等文化的凝視與再現。至於陳進為何沒有再接再厲創作鄉土美人圖像，卻要延遲三年後，才以〈芝蘭之香〉、〈含笑花〉、〈野邊〉、〈合奏〉、〈化妝〉等作品陸續出擊，其間實涉及權力結構及身份認同等多重的束縛，導致她歷經無法暢所欲畫的過程。

飯尾由貴子在分析陳進1930年代的作品，結論說：「陳進是社會菁英分子，……（早期）身為『日本人』她學到日本畫的表現技法，之後在身為臺灣人的認同中覺醒，我想在走向真正『鄉土色彩』表現的路途中，她恐怕也遭遇到各式各樣的糾葛與不安吧！」^(註44)

這種身經殖民現代化，但在認同上「糾葛與不安」，幾乎是多數被殖民臺灣知識分子都曾面臨的困境。1933年巫永福於短篇小說〈首與體〉，生動地刻劃臺灣青年留學東京時內心的煎熬與矛盾。小說中巫氏描述臺灣青年思想與身體分離的狀態，就如「首與體」處於「相反對立狀態」，並以埃及神話怪獸「史芬克司」作譬喻。^(註45)

陳芳明認為在東京的臺灣知識分子，往往受到「現代生活的引誘」，陷入「歷史與價值之間的嚴重衝突」。「故鄉的歷史經驗」乃是「原初人格的基礎」，但在日本殖民者所建構的現代化體制前，臺灣青年卻必須以抗拒之姿，排斥「『落後、劣等』的本土文化……，最後則無可避免走向分裂的道路」。^(註46)

在東京畫壇奮鬥多年的陳進，其親身經歷或許還不到分裂撕離的痛苦深淵。1920年代臺灣知識分子社會文化啟蒙運動濫觴於東京，並一路延燒回故鄉臺灣。人在東京的陳進，即使不是運動的成員，但是對臺灣青年冀望平等、要求生存的精神應該也有所感召，甚至對殖民霸權所論述的現代性產生質疑，對自我的認同便有了「糾葛與不安」。而〈黃昏庭院〉及三年後的〈芝蘭之香〉，即隱藏著她對故鄉母土重新定位、思考的心路歷程。

1932年陳進首度受聘為「臺展」東洋畫部審查委員，身為臺灣籍，資歷最淺，同時又是唯一的女性，送回故鄉展出的〈芝蘭之香〉，必然吸引大眾媒體的聚焦及故鄉人士的矚目。藝評家鷗亭生從技巧方面，批評此作：「人物的手指有如雕刻，

或說有些像玩偶般墮入單純的形式之美」。[註47]《臺灣日日新報》某記者，則從殖民霸權現代化觀點，指責此畫「題目明明是新嫁娘。又其裙下金蓮微露。非現代裝束。卻置有蝴蝶蘭。配景似覺不侔」。[註48]顯然「裙下金蓮微露」觸犯了官方嚴禁纏足的法令，故遭批判為「非現代」。四年後，野村幸一在《臺灣時報》撰寫「臺灣畫壇人物論」專欄時，砲火更猛烈，他批判陳進任審查委員的作品，如：〈芝蘭之香〉、〈含笑花〉及〈野邊〉，「落入俗惡的地方色彩」，「遠遠脫離時代性」，並「徘徊於低俗趣味」。[註49]

野村雖然沒有明確指出，何謂「俗惡的地方色彩」及「低俗趣味」，但陳進在〈芝蘭之香〉所畫的新娘，腳穿三寸繡花鞋，而非如〈黃昏庭院〉滿州服美女的天然足，恐怕才是此作遭重批的主因。日本時代纏足、留辮與抽鴉片，被總督府列為改革臺灣惡習的三要項，而本土菁英多數亦從現代化觀點著眼，主張廢除纏足。1900年大稻埕中醫師黃玉階創立「天然足會」，當時總督兒玉源太郎（1852-1906）及民政長官後藤新平連袂出席該會成立典禮。[註50]足見殖民時期臺灣知識分子確實難以抗拒，假「世界潮流」、「文明開化」說詞的殖民現代化論述。一旦進步與落後在知識論上形成高低位階，被殖民知識分子對帝國主義「現代化」的認同就更加強烈。

40. 張毓婷認為陳進中期（1932-1939）作品，「也自『地方色彩』的指導裡，找到重新審視族群的依據，以源自殖民者的異國情趣及文明觀來建構臺灣女性意象，完成了『悠閒』的殖民樂土想像。」（張毓婷，〈「悠閒」背後的真實—陳進日治時期女性形象畫作之研究〉，國立成功大學藝術研究所碩士論文，2008，頁104）此詮釋流於單從帝國主義觀點，詮釋「地方色彩」對殖民地藝術家的抑制，忽略了藝術創作者也有自我主體性。

41. 廖瑾瑗，〈木下靜涯（1887-1988）與臺灣近代畫壇——以臺展、府展的東洋畫部為中心〉，陳樹升總編，《膠彩畫之淵源、傳承及其影響學術研討會論文專輯暨研討記錄》，臺中市，臺灣省立美術館，1995，頁61；謝世英，〈後殖民解讀陳進繪畫〈芝蘭之香〉〉，李明珠主編，《悠閒靜思——陳進仕女之美》，臺北市，國立歷史博物館，2003，頁11；飯尾由貴子，〈陳進的女性像與鄉土色——1930年代的作品為中心に〉，收於澁谷区立松濤美術館、兵庫縣立美術館及福岡アジア美術館編輯，《臺湾の女性日本画家生誕100年記念—陳進展》，頁23。

42. 廖瑾瑗，〈木下靜涯（1887-1988）與臺灣近代畫壇——以臺展、府展的東洋畫部為中心〉，頁61。

43. 謝世英，〈後殖民解讀陳進繪畫〈芝蘭之香〉〉，頁14。

44. 飯尾由貴子，〈陳進的女性像と鄉土色——1930年代的作品を中心に〉，頁30。

45. 巫永福，〈首與體〉，張恆豪編，《翁鬧、巫永福王昶雄合集》，臺北市，前衛，1991，頁180、184。

46. 陳芳明，《殖民地摩登：現代性與臺灣史觀》，臺北市，麥田，2004，頁61。

47. 鷗亭生，〈第六回臺展之印象〉，引自顏娟英譯著，《風景心境——臺灣近代美術文獻導讀》（上冊），頁218。

48. 《臺灣日日新報》，1932.10.25，第4版，引自謝世英，〈後殖民解讀陳進繪畫〈芝蘭之香〉〉，頁11。

49. 野村幸一，〈臺灣畫壇人物論（4）——陳進論〉，收入顏娟英譯著，《風景心境——臺灣近代美術文獻導讀》（上冊），頁418-419。

50. 謝世英，〈後殖民解讀陳進繪畫〈芝蘭之香〉〉，頁13。

圖 5 / 陳進　芝蘭之香　1932
第六回臺灣美術展覽會東洋畫部

　　1929 年創作〈黃昏庭院〉時，陳進因受殖民進步觀洗禮，認同纏足是落後、有礙健康，故畫中滿州服美女是以「天然足」姿態現身。到了 1932 年創作〈芝蘭之香〉（圖5）時，她對鄉土的認同愈臻成熟，也對帝國權威的訓誡開始反思。畫中她嘗試描繪頭戴鳳冠，身穿紅、黑傳統服飾的新娘，靜坐在螺鈿黑漆公婆椅上。兩側花几上的素心蘭與地上的蝴蝶蘭盆花，傳統蘭花素材的採用，目的在托喻新娘的蕙質蘭心及溫婉風範。而被殖民者視為「落後」、「劣等」的福佬系漢族服飾及家具擺設，則是陳進經過考據研究後，刻意加以再現，（註51）並賦予發揚臺灣傳統文化的意涵。尤其「裙下金蓮微露」的處理手法，挑戰的是殖民霸權所建構「天然足」的進步觀。〈芝蘭之香〉畫作中，陳進對臺灣本土傳統福佬族群衣飾、家具、婚禮習俗的凝視與關照，不但對臺灣傳統文化核心價值重新予以省思，同時也彰顯畫家對鄉土藝術及個人身分的認同。同樣地，〈含笑花〉（圖6）與〈野邊〉所呈現的如實鄉土生活面貌，在殖民者「帝國凝視」下，是「俗惡的地方色彩」與「脫離時代性」；但在藝術家的觀照下，卻是「故鄉的歷史經驗」及永恆的生命記憶。

4、成熟期的鄉土風俗與時代摩登女性新形象

　　入選第十五屆「帝展」的〈合奏〉（1934），與入選「春季帝展」的〈化妝〉（1936），被公認是陳進美人畫成熟期代表作。論者就這兩件雙人一組的美人畫，從技術、內容及風格等已進行甚多討論。石守謙肯定〈合奏〉是「陳進自我風格成立」的標竿作品。他觀察到二位穿著旗袍並坐於螺鈿黑漆長椅的女性，「如孿生姊妹的處理」手法，與同年入選「帝展」榎木千花俊（1898-1973）的〈庭〉「如出一轍」。（註52）榎木千花俊是鏑木清方的學生，而雙人一組的構成形式，在近代日本畫史中

圖 8 / 1937 年 9 月 2 日《風月報》刊登身著摩登旗袍、俏麗短髮的稻江名妓照片。圖片來源：簡荷生編，《風月報》，第 47 號，臺北市，風月俱樂部，1937.9.2。

並非單例。例如黑田清輝（1866-1924）〈舞妓〉（1893）、湯淺一郎〈兩位朝鮮婦人〉（1914）、野長瀬晚花（1889-1964）〈臨海村莊的舞妓〉（1927）等，都是描寫年齡、社會位階相同的兩位女性的生活點滴。畫家們嘗試在雙人的表情、動作、衣飾、顏色，甚至內在細微情感的對照或互補中，呈現出更多層次的視覺效果。陳進的風俗美人畫，從早期「寬文美人」單人立姿構圖，[註53] 轉變為雙人組合的構成形式，除了豐富畫面敘述性的功能之外，則另有她突破個人藝術的企圖。

1920 年黃土水以〈番童〉入選「帝展」雕塑部，1926 年陳澄波以〈嘉義街外〉入選「帝展」西洋畫部，他們兩人分別代表臺灣藝術家首度進入殖民中央官展雕塑與西洋畫的競技場域。1934 年陳進以〈合奏〉一作，成為首位入選「帝展」日本畫部的臺灣畫家，頓時成為東京及臺北媒體爭相報導的對象。她在接受《萬朝報》訪問時，說：「臺灣是非常棒的地方，無論是誰都會將出生的故鄉視為好地方。這張畫是我上次回鄉時，以姊姊和一位好朋友為模特兒所畫的底稿之成果。」[註54]

二十七歲第一次入選「帝展」的光榮時刻，陳進仍不忘對日本媒體表達對故鄉眷戀的情感。《合奏》中兩位女性穿著打扮的描繪，正是她對故鄉這個「好地方」的移風易俗之觀察與體會。[圖7]

畫中她藉由兩位坐主（sitters）的服飾、髮型、鞋子、演奏樂器等細節的描寫，勾勒出 1930 年代臺灣摩登社會的流行風潮，與傳統音樂、服飾並存的生活文化面貌。燙捲髮，穿高衩旗袍及進口皮鞋，幾乎是當時摩登婦女的流行裝扮。[圖8] 依據吳昊的研究：1926 年上海都會區的時尚文化，「吸收了歐美女服講究曲線適體的剪裁特

51. 賴明珠，《流轉的符號女性——戰前臺灣女性圖像藝術》，頁 157-158。

52. 石守謙，〈人世美的記錄者——陳進畫業研究〉，頁 21。

53. 日本從寬永時代（1624-1644）的風俗畫發展到寬文時代（1661-1673），由歡樂群像的描繪轉變為單一美貌男女立姿的表現，而優雅立姿美人即是日本美術史所稱的「寬文美人」。（王秀雄，《日本美術史》（中冊），臺北市，國立歷史博物館，1998，頁 196、204。）

54. 〈帝展あすの畫聖群像，天才と努力，血と涙の精進，喜びの人を訪ねて，南海天才乙女，見事入選の榮え《合奏》の陳進さん〉，《萬朝報》，1934.10.13；收於《台湾の女性日本画家生誕 100 年記念——陳進展》，頁 172。

圖6／陳進　含笑花　1933　礦物彩、絹布　220×181cm　私人收藏

點，使旗袍收腰、縮短、高衩，突出女性胸、腰和腿部曲線美」。^(註55)這種凸顯腰身胸形的新款式旗袍，也是陳進美人畫中年輕、時髦女性的標準穿著。

　　至於齊耳「斷髮」或燙髮，也是陳進成熟期美人畫中常見的造形。1932年《三六九小報》刊載西河逸老一首〈毛斷女〉的絕句，詩曰：

　　　風潮競尚剪烏絲。藉口梳粧費片時。霧鬢煙鬟都不用。毳毳膏沐變蠻夷。^(註56)

圖 7 / 陳進　合奏　1934　礦物彩、絹布　177×220cm　私人收藏

詩名為「毛斷」，實有雙關之意，除了諧音摩登（modern）之外，亦有剪短長髮之意。
同一報刊另有一文，批評當時女性的燙髮行為，說：

> 西女之蜷髮。本由天然。……而我則反效之以為美。是東施效顰。適足增醜。
> 而不自知。[註57]

雖然衛道之士頻頻撰文，批判女性在風月場所及一般公開場合仿傚「蠻夷」風俗，
有違東方善良風氣。然而1930年代臺灣的摩登風潮及時代流變，似乎已是無法可擋

55. 黃耀賢，〈青樓敘事與情色想像──以《三六九小報》和《風月報》系為分析場域（1931-1944）〉，國立
暨南國際大學中國語文學系研究所碩士論文，2008，頁147。
56. 同上註，頁146。
57. 同上註，頁147。

的趨勢。

　　陳進本身也接納這種足以展現現代婦女之美的時尚裝扮。^{（圖9）}從她留下來的數組照片，可以看出她對燙髮、洋裝及帽子等代表現代文明的流行時尚的喜愛。^{（圖10）}因此 1930 至 1940 年代晚期，陳進的美人畫除了展現自覺的鄉土文化特質，也敏銳地捕捉時代的摩登訊息。她既肯定臺灣鄉土所孕育的歷史文化，也讚美現代文明所帶來的舒適宜人。鄉土風俗與現代摩登，猶如陳進美人圖像中的雙部曲。有時風俗與摩登齊鳴，如〈合奏〉中以傳統鄉土的「霧鬢煙鬟」、繡花綢緞鞋，對比現代摩登的「毵毵蜷髮」、高跟皮鞋。有時單獨奏鳴摩登都會風情，如〈手風琴〉中，以舶來手風琴、美人椅、靠墊，營造綺麗浪漫的摩登歐風。〈悠閒〉一作，詩才洋溢的蜷髮美人，橫躺於古色古香的紅眠床，瀰漫著悠緩典雅的東方韻味。但美人曲線畢露的撩人姿態，則又挑逗觀者怦然的感官心弦。1945 年〈婦女圖〉^{（圖11）}剛毅豪邁的美人群像，1947 年〈持花少女〉^{（圖12）}桀傲不馴的少女意象，以及 1955 年〈洞房〉健康開放的新娘造像，每一件美人畫都是她隨著時代步伐，精心形塑兼具時代風俗與現代況味的新女性形象。

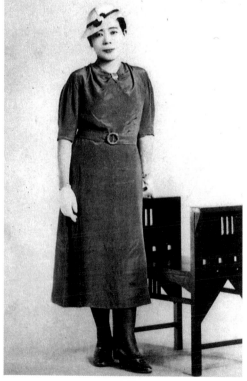

🔵 圖 9／陳進 1931 年穿著時尚洋裝，配戴洋帽、手套，腳穿高跟皮鞋，立於現代歐風木椅旁
🔵 圖 10／陳進 1934 年穿著和服，捲燙短髮，立於古典歐風美人椅旁

5、原住民風俗美人畫中的族群與文化觀看

　　1930年代下半葉，當陳進致力於打造臺灣新時代女性形象時，〈三地門社之女〉及〈杵歌〉，兩件以原住民風俗為題材之作，在她美人類型繪畫中表現出極特殊的族群與文化關懷。

　　1936年10月，陳進以〈三地門社之女〉[圖13]入選「秋季文展」，隔年3月她在《女子美術專門學校鏡友會會報》發表文章，談論製作此畫的緣由及過程：

> 去年秋天的文展出品的畫，是從前到現在感興趣的畫題稍微作了些改變，雖然企圖以蕃人來表現鄉土美，但所想的並不容易做到。特地到臺灣南端，去選擇看看有什麼現存的材料，可以加以變化作為這次創作的題材。從平地來，已經相當習慣一些東西，因而無法充分地收集題材或盡情地寫生。去年春天有帝展，因此秋天時任何東西都是零碎的，就沒有太用心。……底稿（下繪）是暑假時畫的，自私的行為，準備又不足，底稿也無法盡情地畫出來。大約是到了九月初才開始製作本畫，因而想說完成時間會晚於繳件截止的日期，出乎意料竟然比預定的時間還早完成，真的是很慶幸。……[註58]

　　文中陳進強調她之所以選擇「蕃人」的主題，是想改變「感興趣的畫題」，及已經「習慣」的題材，所指的就是「平地」漢人女性圖像。選擇到屏東教書，也是希望可以在原住民居住地區就近「收集題材或盡情地寫生」。她解釋自己「企圖以蕃人來表現鄉土美」，但原住民女性的「材料」對她而言，確實是具有挑戰性的新嘗試。

　　陳進於1934年返臺任教於高雄州立屏東高等女學校（簡稱屏東高女）。她是在學校對街的屏東公園，首次接觸到三地門下來的排灣族人。由於對「他們的服飾與風俗感到萬分好奇」，故興起到三地門社「進一步觀察」的念頭。[註59]陳進以「平地」漢人畫家的背景，捨棄一向嫻熟的題材，重新選擇身邊「現存的材料」，以不「習慣」的排灣族風俗服飾表現「鄉土美」，目的就是要進一步挑戰自我的極限。

　　由於陳進具有他族的身分，又是來自臺灣上層社會階級，因而〈三地門社之女〉的創作，難免牽涉到她對族群（原／漢）及現代化（原始／文明）的觀看等複雜意識問題。如果將陳進構思此作所收集的兩張排灣族照片、一張鉛筆素描、三張淡彩素

58。　文發表在1937年3月《女子美術專門學校鏡友會會報十六號》，頁118；收於ラワンチャイクン寿子，〈台湾の女性『日本画家』——陳進筆《サンティモン社の女》をめぐって〉，《美術史》第165冊，2008，頁174-175。

59。　江文瑜，《山地門之女——臺灣第一位女畫家陳進和她的女弟子》，臺北市，聯合文學，2001，頁49。

◆ 圖 11／陳進　婦女圖　1945　礦物彩、絹布　117×88cm　私人收藏
◇ 圖 12／陳進　持花少女　1947　106×79cm　礦物彩、絹布　私人收藏

描、小張草圖及底稿，[註60] 逐一和大作加以比對，可以很清楚地看出，她在取材、構圖、用色上表現出個人的觀點，與一般旅遊者追求的「異國情趣」，或殖民者論述的「地方色彩」，取向完全不同。

〈三地門社之女〉大作中，割捨掉〈參考照片一〉[圖14] 及〈素描稿一〉[圖15] 較具亞熱帶風土氣息的筆筒樹或棕櫚樹，取代以枝幹細長、葉片橢圓的喬木。此類樹木在〈含笑花〉及〈桑果〉（1939）等作中也曾出現，是屬於木蘭科（Magnoliaceae）的含笑花。陳進運用它從頂端舒緩伸長枝幹及疏朗葉片，營造出空靈寬闊的空間效果。它與羽狀複葉筆筒樹，或掌狀裂葉棕櫚樹不同，後兩者給人典型南國悶熱潮濕的自然氣候感受。陳進選擇以空疏、爽朗的小喬木，取代現實場域中密實、燠熱的灌木，顯然是考量將地域性色彩降低，以營造理想化的觀賞空間。

在衣服圖樣紋飾上，〈參考照片二〉[圖16] 中穿著菊花圖案長衣的母親，與戴著刺繡線球帽幼兒，乃是〈草圖〉[圖17]、〈底稿〉[圖18] 及大作中所描繪母子的原

60.　〈三地門社之女〉一作相關的照片、素描稿、草圖及淡彩底圖，請參看林育淳主編，《陳進百歲紀念展——赴日巡迴前展》，臺北市，臺北市立美術館，2006，頁 16、26、104-105。

⊙⊙ 圖 13 /
　陳進　三地門社之女　1936
　礦物彩、絹布　147.7×199.1cm
　福岡亞洲美術館典藏

⊙　圖 15 /
　陳進　三地門社之女素描稿一
　1936　顏彩、紙　31×73.5cm
　家屬收藏

⊙　圖 14 /
　三地門社之女參考照片一　家屬收藏

⊙⊙ 圖 16 /
　三地門社之女參考照片二　家屬收藏

型。照片二母親所穿菊花圖案長衣，到了〈素描稿一〉則改為漢化的右衽黑長衣。而〈草圖〉及最終的大作中，母親的漢化衣裳，又在衣襟及袖口部分增添排灣族特有的菱文、三角文刺繡貼飾，以彰顯該族融合漢族與保留本族的衣飾文化特質。

　　寫生稿、素描稿[圖19]、草圖、底稿及大作中，排灣族母親、抽煙斗婦人、女孩們與嬰兒，都表現出排灣族深色皮膚，以及配戴琉璃珠頸飾、胸飾、手環及銀製圈環等，該族人種及物質文化的特徵。大作中，母親左手背上的紋身圖紋，雖是微小的細節，但因具有族群辨識的符號作用，因此陳進也以極細膩的線描法呈現。然而紀實的技巧風格，還是會依據畫家的需求而加以調整。例如照片中排灣族婦女圓潤臉型、深邃雙眼、高凸顴骨、鼓圓鼻翼及厚實嘴唇等人種五官特徵，在寫生、素描過程中，陳進即逐步加以修改。最後進行大作時，則改成瓜子臉、微揚杏眼、薄唇挺鼻的面部特徵，成為融合漢族與原住民的理想型美人。大作中成年婦女們挺立、伸長的背脊，成熟端莊的面容，也和照片中稚嫩的姿容及拱縮的身軀，有所區別。

　　ラワンチャイクン壽子認為，陳進因處於被殖民、家長制社會女性、漢族菁英「三重『他者化』」的社會位階，因此創作〈三地門社之女〉時，乃將原住民「當作『必須加以教化、文明化的他者臺灣』的表徵」。[註61]她評論此作，追求的是殖民者觀點「地方色彩」的「他者色」，但也表現自覺「鄉土美」的「自己色」。[註62]對〈三地門社之女〉鄉土色的表現，筆者亦有同感：但對「地方色彩」的論點，則有不同的看法。

　　根據前述的比對，包括參考照片、素描稿、草圖、底稿及大作，陳進藉由背景樹木的取材、衣服的紋飾、五官的特徵及手背紋身等細節的變化，表現她特殊凝視角度下的「鄉土美」觀看。她排除代表殖民宗主國的菊花紋飾，改以結合漢人與排灣族特色的服飾，強調自覺性「鄉土美」的凝視觀點。舒緩、清朗的喬木枝葉，取代表徵南國濕熱氣候的筆筒樹、棕櫚樹。服飾色彩選擇低明度、低彩度的用色原則，顯示她的藝術實踐已跳脫殖民者「地方色彩」的論述，凸顯的是自我主體對「鄉土美」的體認。

　　ラワンチャイクン壽子以陳進來自「家族與日本知識分子或事業家，並列屬於殖民地菁英層級」，作為立論依據，認為〈三地門社之女〉所塑造的原住民圖像，受到「日本人的臺灣意象及原住民觀」，或「審查委員的評價和經驗」的影響，進行「『未開化』或『野蠻』的最低層存在」的描繪。[註63]但是陳進迢迢千里遠赴屏東教書，並利用空暇潛心於排灣族傳統服飾及生活習俗的鑽研和寫生。作品中她對該族物質文化及人倫精神，賦予正面的肯定與描繪，並將之轉化為美人畫的視覺表現。她將漢系美人的五官特徵與體態氣質，與原住民質樸膚色、赤腳習慣融合為一，乃是她內在自我與「他者」原住民的雙重疊合，呈現的是她「理想化」風俗美人的

典型。故批判她以「菁英層級」的高姿態，進行對「未開化」、「野蠻」原住民作「文明式」的凝視，顯然與事實不符。

陳進從 1934 年 11 月受聘為屏東高女美術教師開始，經常利用假日到對面屏東公園，或距離約 28 公里的三地門，進行排灣族人種特質與物質文化的觀察與寫生，並於 1936 年完成〈三地門社之女〉大作。雖然她謙稱是在匆促之間繳件，但她以客觀求是的田野調查精神，進行族群與文化的觀看。在歷經觀察、收集照片、素描寫生、起草構圖、製作底稿等冗長過程，最後才完成嘔心大作。〈三地門社之女〉絕非是一般旅遊者奇觀、異國情趣式的浮面描寫，也非中央對地方、菁英對邊緣、或現代對野蠻的視覺權力的表述。陳進所呈現的，乃是個人創作成熟期思索的藝術核心價值，亦即如何萃取蘊含臺灣母土獨特的元素，經統合後「再現」蘊含時代性的鄉土之美。

6、加入「臺灣文藝聯盟」以表達對「鄉土藝術」的堅持

追求風俗性鄉土美與摩登時代性，是戰前陳進美人畫成熟期所探索的創作目標。她從殖民馴化的明治風俗美人畫，回眸觀照故鄉風土民俗的覺醒過程，除了在畫作上實踐，也透過參與繪畫團體，表明對臺灣鄉土藝術的支持與認同。1934 年 5 月 6 日成立的「臺灣文藝聯盟」，乃是以「南音」、「東京臺灣藝術研究會」與「臺灣文藝協會」三大文藝團體為主幹所組成。[註64] 成員們自許為「臺灣知識分子的精神堡壘」，[註65] 並在創會宣言中倡議：

> 如今咱們的大會，雖是因為作家們的自覺，和大眾的對於作品的要求，而迫到不得不開的時期，可是為著客觀的情勢的成熟反之主觀的情勢的過於遲晚；……關於文藝大眾化—我們根據以上說來的情勢，當然是要創作跟著這種情勢，而富有特異性的作品，拿到大眾裡頭去；並且對橫在大眾眼前的各種問題，因要完成我們的積極的任務，必須使大眾能夠飽受一種新的刺激，因為我們如果沒有這樣做去，那麼我們就不能夠得著大眾的支持。[註66]

61. ラワンチャイクン寿子，〈台湾の女性『日本画家』——陳進筆《サンティモン社の女》をめぐって〉，頁 167。
62. 同上註，頁 172。
63. 同上註，頁 167-168。
64. 林以衡，〈分裂之後：試比較張深切與楊逵的文學思想在所屬刊物的實踐情況〉，《臺灣文學部落格》，2007，http：//140.119.61.161/blog/forum_stage.php？member_id=249，2010.11.28 瀏覽。
65. 賴明弘，〈臺灣文藝聯盟創立的斷片回憶〉，《臺北文物》第 3 卷第 3 期，1954.12.10，頁 61。
66. 同上註，頁 60-61。

圖 17／陳進　三地門社之女草圖　1936　礦物彩、絹布　40×33cm　家屬收藏
圖 18／陳進　三地門社之女底稿　1936　顏彩、鉛筆、紙　150×200cm　家屬收藏
圖 19／陳進　三地門社之女素描稿二　1936　顏彩、鉛筆、紙　28×25cm　家屬收藏

根據聯盟的創立宣言顯示，1930年代中葉臺灣文藝界業已意識到「文藝大眾化」的迫切性。1935年5月聯盟常務委員長張深切（1904-1965），在機關雜誌《臺灣文藝》發表〈臺灣文藝的使命〉一文，呼籲聯盟成員要在「新藝術和大眾之間……築橋」，以普及「新藝術的價值」。[註67] 這種緣起於文藝界，強調普羅大眾的重要性，高唱為人生而藝術的主張，獲得人在東京的王白淵及吳天賞（1909-1947）兩人的支持，並加入該會。[註68] 而當時任教於屏東高女的陳進，和「赤島社」、「臺陽美術協會」的創立會員，包括：李石樵、呂鐵州、林錦鴻（1905-1985）、郭柏川（1901-1974）、陳澄波、陳慧坤、倪蔣懷（1894-1943）、楊三郎、廖繼春、顏水龍（1903-1997）及藍蔭鼎（1903-1979）等人，也都加入該聯盟。[註69]

　　張深切對聯盟所推動的「大眾化」、「新文學」概念有所闡述，他說：

> 要把新文學來加以多少改造，切不可模做日本文學的偏重描寫主義，倒是要參考中國的舊文學形式，而配以蘇俄的新文學形式——描寫與情節併衡致重——才行。因為從來的日文異常纏綿。……他們的文章如若除去美文麗句外，內容帶（殆）無甚物，尤其是創作方面更有許多附贅懸疣，假使咱們一味模做他們的形式，臺灣文學終於會患成變態文學的。咱們應該要時時刻刻拿大眾為對象，建設咱們的文學成為臺灣民眾的文學。[註70]

這種排斥、抗拒日本「描寫主義」，及強調以「大眾為對象」的論點，與王白淵看法一致。王氏曾於《政經報》發表回憶錄，說：「以東京美術學校為中心的日本藝術，當然形成著日本上層階級的沙龍藝術，此種個人主義和民眾隔閡的藝術，一天一天不能使我滿足」。[註71] 但對大多數接受日本繪畫技藝訓練與美感薰陶，又大都來自資產階級家庭的臺灣畫家而言，或許較難引起他／她們反「沙龍藝術」的共鳴。

67. 張深切，〈臺灣文藝的使命〉，臺灣文藝聯盟編，《臺灣文藝》第2卷第5號，1935.5.5，頁20。

68. 王白淵、吳天賞兩人名列《臺灣文藝》創刊號〈文藝同好者氏名住所一覽〉表中。（臺灣文藝聯盟編，《臺灣文藝》創刊號，1934.11，頁88。）依據1934年5月6日通過的「臺灣文藝聯盟章程」第2章第2條：「本聯盟以贊同本聯盟之宗旨之臺灣文藝同好者而組織之」，故所謂「同好者」應即是會員或盟友。（賴明弘，〈臺灣文藝聯盟創立的斷片回憶〉，頁57-59。）

69. 〈文藝同好者氏名住所一覽（續）〉，臺灣文藝聯盟編，《臺灣文藝》第2卷第1號，1935.1，頁152-153。

70. 張深切，〈臺灣文藝的使命〉，頁20。

71. 王白淵，〈我的回憶錄（二）〉，《政經報》第1卷第3期，1945.11.25；譯文引自陳芳明，《殖民地摩登：現代性與臺灣史觀》，頁118-119。

普羅／沙龍與階級／民族的抗衡路線，最終促使「臺灣文藝聯盟」分裂，1935 年楊逵脫離聯盟，並於該年年底創立《臺灣新文學》雜誌，以貫策實踐「普羅化」、「大眾化」及「階級性」的文學理念。而 1936 年之後，《臺灣文藝》撰文者多為東京支部成員，張深切也無奈地表示「為適應時勢」，雜誌「不得不轉變為純文藝雜誌」。然而在「鄉土文藝」理念的推動與實踐上，《臺灣文藝》仍與《臺灣新文學》同步調，始終維持理想的初衷。對此張深切有感而發地說：

> 臺灣固自有臺灣特殊的氣候、風土、生產、經濟、政治、民情、風俗、歷史等，我們要把這些事情，深切地以科學的方法研究分析出來──觀察其所生、審其所成、識其所形、知其所能──正確底把握於思想、靈活底表現於文字，不為先入主的思想所束縛，不為什麼不純的目的而偏袒，只為了貫徹「真、實」而努力盡心，祇為審判「善、惡」而研鑽工作，這樣做去，臺灣文學自然在於沒有路線之間，而會築出一有正確的路線。[註72]

可見 1930 年代中期，縱使「臺灣文藝聯盟」成員在路線上意見分歧，但成員對深耕本土，表現「臺灣特殊」鄉土人文這一條「正確的路線」，卻是始終抱持不變的信念。

陳進於 1935 年 1 月加入「臺灣文藝聯盟」，雖然不曾積極參與聯盟活動，也不曾替機關雜誌製作插繪或撰寫文章。[註73] 但她在松林及鏑木「鄉土藝術」觀的啟發下，漸漸發展出自我主體的「鄉土愛」意識。藉由藝術的媒介，陳進表達出對母土文化的肯定與認同。她在成熟期所實踐的創作理念，基本上和「臺灣文藝聯盟」所提倡的「大眾文藝」、「鄉土文藝」，在精神層面上是契合的。由於陳進對「鄉土藝術」的堅持，使得身為殖民地高等女校教員的她，不怕招惹當局的「關切」，毅然加入以本土大眾文藝為訴求的組織。如果說加入「臺灣文藝聯盟」是她對鄉土認同的表態，那麼論者所描述：「在走向真正『鄉土色彩』表現的路途中」，內心的「糾葛與不安」，至此應該已經一掃而空。

1930 年代的臺灣文藝圈，無論是走「民族運動」路線或「普羅文化」路線，表現臺灣特殊鄉土性，乃是兩路人馬的理想共識。而戰後初期陳進的創作理念，也和戰前臺灣文藝界的「時代性」倡議產生共鳴。

▌戰後美人畫的挫折與再興

1、戰後初期臺灣文藝界對「時代性」的呼籲

1936 年 8 月陳鈍也在《臺灣文藝》發表〈與文學界為「敵」〉一文，抨擊該雜誌的純文藝化與失去時代感。他說：

> 《臺灣文藝》之所以不能刺激我，……反而透過自己的主觀扭曲了事
> 實。……西歐近代哲人說：「生活決定意識」，又說「經濟是一切文化的
> 基礎」，……文藝是一種生活現象，而且影響力很微小，……如果不能鉅
> 細靡遺又真實地寫生這種時代動態，賦予它一個「時代的定義」，就沒有
> 文學價值。(註74)

　　陳鈍也以帶有社會主義色彩及現實生活意識的論點，批評《臺灣文藝》缺乏
描寫「時代動態」及「定義」時代的文學作品。這種強調生活性的時代感，在陳
進1930、40年代描繪新潮服飾髮型、現代樂器或工業新產品等美人畫中，已反映
出她具有「定義」時代、捕捉時代脈動的敏銳度。

　　戰後臺灣歷經回歸祖國、政風貪腐、經濟凋弊、貧富懸殊的歷史震撼，臺
灣知識分子多數在失望中沈默了。「新新月報社」於1946年9月12日，在臺北
山水亭舉辦「談臺灣文化的前途」座談會。會中邀集王白淵、李石樵、王井泉
（1905-1965）、黃得時（1909-1999）等臺灣藝文界人士參與。與會者的共識為：
戰後臺灣面臨「社會不安」、「政治經濟措施不上軌道」、「用語不便」、「功
利現實風氣瀰漫」、「出版成本高漲」、「文化美術團體重建」等等問題。故眾
人的結論為：臺灣文化整體呈現「不振」、「睡眠」的狀態。(註75)

　　「臺灣文化協進會」1946年9月發行的《臺灣文化》創刊號內容，顯示戰後
初期官方代表對臺灣文化的發展方向，有兩種不同的聲音。一派主張「去殖民」，
強調「民族主義」藝術。代表人物為國民黨臺灣省執行委員兼宣傳處處長林紫貴

72. 張深切，〈對臺灣新文學路線的一提案〉，臺灣文藝聯盟編，《臺灣文藝》第2卷第2號，1935.2.1；收
　　於陳芳明等人編，《張深切全集·卷11》，臺北市，文經社，1998，頁179。
73. 例如，楊三郎〔創刊號（1934.11）封面〕、顏水龍〔第2卷第1號（1935.1）封面〕、李石樵〔第2卷第3
　　號（1935.3）封面〕及廖繼春〔第2卷第4號（1935.4）封面，第2卷第8-9合併號（1935.8）內頁插畫〕，
　　先後都曾替《臺灣文藝》的封面或內頁繪製插畫。吳天賞和顏水龍於1935年2月，曾參與東京支部的「第
　　1屆茶話會」。〔第2卷第4號（1935.4）〕另外，廖繼春、陳澄波、李石樵及楊三郎，也曾替「臺灣の美
　　術を語る」專欄撰寫創作隨筆文章。〔第2卷第7號（1935.7）；第2卷第8-9合併號（1935.8）〕。（以
　　上各期，請參見收錄於張星建編，第3卷《臺灣文藝》復刻本，《臺灣新文學雜誌叢刊》，臺北市，東方
　　文化書局，1981。）
74. 陳鈍也，〈文學界の「敵」として立つ〉（〈與文學界為「敵」〉），《臺灣文藝》第三卷第7、8號，
　　1936.8.28，頁61-63；趙勳達，〈《臺灣新文學》（1935-1937）的定位及其抵殖民精神研究〉，國立成功大
　　學臺灣文學研究所碩士論文，2003，頁212-213。
75. 新新月報社編，〈談臺灣文化的前途〉，《新新》第7期，1946.10；收於《臺灣舊雜誌覆刻系列2-新新》，
　　臺北市，傳文，頁5。

（1908-1970），他說：

> 臺灣經過了五十餘年的長期淪陷，日人曾以最大的努力來消滅臺胞的祖國
> 文化，以遂其同化臺灣的陰謀。因此，……臺灣的重建，需要臺灣的文化，
> 首先能夠返回祖國文化的範疇之內，特別一切言語、文字、文學、美術、
> 風俗、習慣，必須與祖國合流，必須全民族一致。[註76]

另一派，以臺北市市長兼「臺灣文化協進會」理事長游彌堅（1897-1971）為
代表。他呼籲體諒臺灣被殖民的過往歷史，並道出「光復」後臺灣知識分子內心
的焦慮與苦悶。他說：

> 從五十年的被壓迫生活，忽然變為自主獨立的生活，……一向做著日本菜的
> 名廚，忽然「味噌」「鰹節」變了「鹿筋」「熊掌」的時候，自然會感覺到「不
> 知如何是好」。這是臺灣文化界，光復以來的苦悶。不過這苦悶卻含蓄著，
> 無量的生長力，革命性。就是在醞釀著，新的臺灣，新的中國，乃至新的世
> 界的新文化的酵母。[註77]

文末游氏主張折衷的觀點，希望臺灣文化界能以「三民主義的文化」，建設臺灣「新
文化」，並將臺灣文化歸屬於「新中國」。

1950年3月《全民日報》記者中江於訪問陳進的報導，說：

> 她不斷地注意時代的趨好與風俗的推移。今日的世態，才是今日的表現，
> 才是今日的美術，由形形色色的風俗中，發現美的要素，……。時代與藝
> 術是有密切的連繫，新時代的美術應有新時代的表現，藝術是時代的鏡子，
> 美術最忠實照出時代的姿態，時代的變遷與自然的消長差不多可以反映出
> 來的。但美術並不是自然的奴隸，由美術家的見識，涵養和努力。另產生
> 一個新的世界出來，才有現代美術的意義。這樣的美術才有貢獻於文化的。
> [註78]

陳進抱持「注意時代的趨好與風俗的推移」之創作觀，提出「藝術是時代的鏡子」
之論點。陳進的「時代鏡子」論，恰好呼應陳鈍也在《臺灣文藝》的論述，強調
藝術應反映生活現實。可見寫生「時代動態」的概念，已成為戰後本省文藝家創
作的集體意識。故報導文中，陳進評論來臺水墨畫家「模倣古人的遺墨或摽竊自
然的片鱗」，是背離「新時代的藝術」。[註79]

七天之後，她應《全民日報》之邀，在「美術節特刊」上發表〈美術文化與
時代〉專文，進一步地闡述現代美術與時代的關係，她說：

> 本來文化是人類生活的綜合表現，美術是文化的一部門，高貴的結晶，人

類的生活要受自然環境和歷史背景的制約，其所產生創造的美術，總是脫不
了時代的影響的。無寧說唯其能夠忠實地把時代的姿態過了純粹的藝術精神
而表達出來，才有永遠的生命和永恆的價值。世界文化與日俱進，時代的前
進不斷地要求新時代的美的表現。我們對於美術，認為共時代齊趨的。但這
並不是應與世同浮沈之謂，我們不應忽略時代的潮流，更應認識時代精神，
和思索時代特色的所在，而努力創造富有生命的美的作品，來貢獻□高文化，
這樣才有現代美術的意義，也是美術建設新文化的途徑。^(註80)

陳進強調美術是文化「高貴的結晶」，現代美術家必須「認識時代精神」、「思索
時代特色」，方能創造出「富有生命的美的作品」。

　　陳進藉著受訪與發表專論，一再呼籲現代畫家應該探索反映時代的精神，她的
觀點也和同輩本省畫家的見解相通。例如郭雪湖也在「美術節特刊」，批評傳統水
墨畫的「山，水，花，鳥，梅，蘭，竹，菊的一套，若祇模倣先人的筆法為能事，
未免冒瀆了美術的精神與神聖」。他認為美術創作「應著重時代性，地方性，個性
之三因素」，才能「表現臺灣的鄉土性及二十世紀的現代性及作家獨特的風格」。^(註81)

　　同一特刊中，林玉山也發表〈美術的地方性與時代性〉一文，討論美術與地理
環境及時代的關係。他強調：

　　美術是地理的自然環境和時代的產物，……摹古臨帖只是學畫的一種過程，
　　而不能視為美術終極的目的，若非屏（摒）去畫人的舊習，別開生面，則國
　　畫在國際文化立場上，難免永遠地被看做個古董而已。^(註82)

　　向來並稱為「臺展三少年」的陳進、郭雪湖、林玉山，當時都是「省展」國畫
部的審查委員。郭雪湖提出「時代性，地方性，個性」，林玉山強調「地方性」與

76. 紫貴，〈重建臺灣文化〉，《臺灣文化》第 1 卷第 1 期，1946.9，頁 17。
77. 游彌堅，〈文協的使命〉，《臺灣文化》第 1 卷第 1 期，頁 1。
78. 中江，〈畫壇採訪記（五）——排除摹倣著重創造，美術應共時代齊驅，陳進女士提倡時代性〉，《全民日報》，1950.3.18，第 6 版。
79. 同上註。
80. 陳進，〈美術文化與時代〉，《全民日報》，「美術節特刊」，1950.3.25，第 4 版。
81. 郭雪湖，〈創造才是生命〉，《全民日報》，「美術節特刊」，1950.3.25，第 4 版。
82. 林玉山，〈美術的地方性與時代性〉，《全民日報》，「美術節特刊」，1950.3.25，第 4 版。

圖20／陳進　孔子祭　1946
第一屆省展國畫部審查委員作品

「時代性」，而陳進則獨倡「時代性」的重要。三人的共同體認是，臺灣新美術應以富有時代變遷、現實生活意涵的創作，抗衡背離「時代性」的傳統水墨畫。

在這種「新文化」改造工程的時代氛圍中，陳進完成〈孔子祭〉[20]（圖20）參加第一屆「省展」。此作中她描繪婦女們帶著小孩，絡繹不絕地湧進孔廟祭拜萬世師表。〈孔子祭〉記錄下，戰後漢文化復興的時代變遷現象。之後，陳進開始嘗試採用中國水墨技法，創作許多風景與花卉畫作。例如1945年〈阿里山〉、1950年〈日月潭〉、1952年〈指南宮〉、1956年〈夜梅〉、〈圓山所見〉、1960年〈神域〉（圖21）、〈太魯閣〉、〈柑橘〉等作品，即融合水墨寫意與膠彩寫實兩種技法形式，試圖反映她所體認的「新時代」特色。但她最拿手的細膩寫實美人畫，在戰後反而創作量銳減。

2、從時代性的追求退縮至私密記事的家居人物畫

風俗美人畫在陳進成熟期的創作中，原本是流行風潮、現代摩登的象徵。透過描繪美人摩登的穿著打扮，以及搭配生活環境、空間的鋪陳，即能傳達出畫家對鄉土藝術、流行風尚、時代變遷的觀察與思索。因而她筆下的美人畫往往蘊含有生活紀實的「鄉土美」，和「與日俱進」的「時代精神」。

然而戰後在「正統國畫」論爭中，具有東洋畫背景的陳進，採取了「時代性」訴求的應變策略，終究無法對抗水墨畫家猛烈的攻勢。當新崛起「現代畫」旗手，於1950年代晚期至1960年代取得壓倒性發言權，陳進和她同時代國畫「第二部」畫家（戰前的東洋畫家），乃在歷史舞臺上節節敗退。

陳進根基於現實生活「鄉土性」與蘊含現代意義的「時代性」美人畫，終因與國民政府中國文化政策及水墨風潮無法契合，創作數量日益減少。日後所出現，記錄親人誕辰、喜慶、結婚或生兒育女的生活記事畫，逐漸取代強調「鄉土性」

與「時代性」結合的美人畫。戰後帶有私密日記意味的家居人物畫，包括：〈嬰兒〉（1950，圖22）、〈小寶寶〉（1951）、〈小男孩〉（1954，圖23）、〈親情〉（1977）、〈新娘〉（1983）、〈母愛〉（1984）、〈兒童世界〉（1985）、〈慈愛〉（1989）、〈母與子〉（1993）、〈親子圖〉（1995）等人物畫，在表現親情中，亦透過服飾、孩童玩具、室內陳設，標幟出時代潮流的變貌。但因其觀察、記錄的是個人、家族的私密生活層面，對整體時代、社會的象徵意涵轉趨薄弱，也沖淡了她視覺語言中，原本飽滿、濃郁的「鄉土愛」與「時代精神」。

■ 結論

從 1920 年代晚期開始，陳進即運用在日本所學的細膩寫實、設色典雅技法創作美人畫，表現對生活所觀察體驗的「鄉土美」。她用以傳達對現存土地、歷史、人民所凝視的視覺語彙，乃承繼自松林桂月、鏑木清方的「鄉土藝術」觀，但也有她自己長期寫生現實世界的實踐心得。1935 年 1 月陳進與同輩藝術家一起加入「臺灣文藝聯盟」，再度展現她對當時臺灣文藝界「大眾文藝」、「鄉土文藝」創作理念的認同。

陳進美人畫成熟期所關切的另一個面向，則是如何表現流行風潮與現代摩登。早期她跟隨鏑木清方、山川秀峰及伊東深水，學習結合傳統浮世繪風俗與現代客觀寫實的繪畫技巧。其美人畫創作，除了擷取鄉土風俗畫的精髓，同時對時代、大眾、流行文化也都具有敏銳的洞察力。成熟期更透過自我主體的凝視，提煉故鄉女性髮型、服飾、裝飾配件及家具擺設等視覺元素，反映出現存鄉土「時代的趨好」與「風俗的推移」。

戰後面臨外省水墨畫家質疑「東洋畫」正統性時，她以具有現代意涵的「時代性」理論，為自己，也為臺灣東洋畫家的創作辯護。她呼籲「藝術是時代的鏡子」，應該映照「時代的姿態」，「共時代齊趨」，方能創造具有「時代特色」的「現代美術」。然而建構在現實土地意識的時代論，卻與退守臺灣的國民政府所主導的政策相抵觸。東洋畫背景的陳進與同輩臺灣畫家漸漸被邊緣化，最終讓出「省展」國畫部的舞臺。時局的逆轉與心境的淡薄，促使陳進停頓以美人畫探索現實存有「鄉土性」與「時代性」的藝術方向；改而創作不牽涉公眾領域、社會議題的家居人物畫。而原本衝勁十足、使命感強烈的臺灣第一女畫家，乃進入冬眠般退隱的狀態。直至 1980 年代初期，在新一波鄉土意識覺醒後，陳進和她那一代臺灣藝術家作品中的「鄉土性」與「時代性」，才再度被發現並重新被書寫。

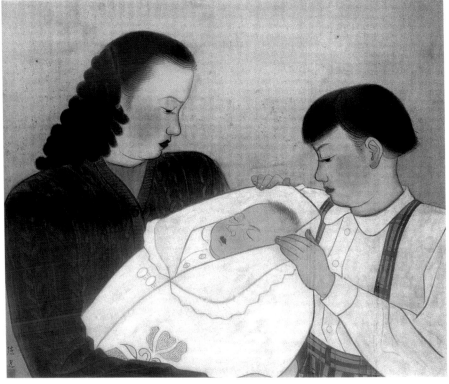

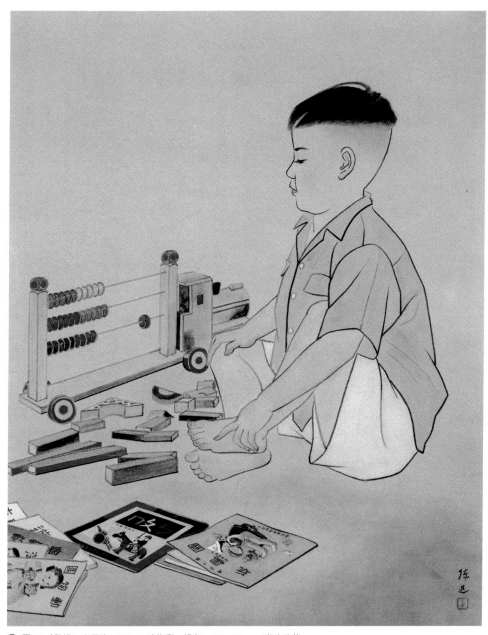

● 圖23／陳進　小男孩　1954　礦物彩、絹布　102×80cm　私人收藏

● 圖21／陳進　神域　1960　礦物彩、絹布　67×86cm　私人收藏
● 圖22／陳進　嬰兒　1950　礦物彩、絹布　48×55cm　私人收藏

第4章

召喚山岳──
近代臺灣山岳畫與張啟華壽山圖像^{（註1）}

> 我們喜歡將風景想像成，能夠補償我們的損失之物。在風景中我們尋找不再屬
> 於我們的東西；它是文明的避難所，在裡面可以體驗正在消失、被壓抑，或遺
> 忘於經濟、社會或所居住的私人世界。當人類的生活不再走向自然風景的情
> 況，風景可被慎重地探索、搜尋為一個理想的目的地。
>
> ──馬丁‧宛克（MARTIN WARNKE）^{（註2）}

▋ 前言

　　臺灣早期傳統水墨畫中的山水意象，原屬漢系文人畫家抒情、寄託心靈的理想
世界。唯因形式化、固著化後，不再觀照周遭自然風景，反而流為重覆模擬的死亡
繪畫。二十世紀初葉，在日本殖民臺灣引入「現代化」時代背景下，畫家紛紛放棄
模仿改用對物、對景寫生的寫實風格。隨著圖畫課程的普及和官方展覽機制的建構，
殖民者乃將「日本化」的現代繪畫延伸至全臺各地。1920年代中、晚期，在官展與「地
方色彩」政策性理念的推波助瀾下，^{（註3）}臺灣風土景色逐漸躍升為畫家主體對話的
客體。觀照自然風景，捕捉「『大自然』的精髓深味」，^{（註4）}乃成為二十世紀前葉
臺灣藝術家發現自然，並從周遭風景萃取創造靈感的新方向。

　　遠古時期神祕危險但又孕育生命的臺灣山岳，往往被原住民賦予威嚇震懾的超
自然想像，成為眾多族群起源、神話傳說的淵藪。進入明鄭、滿清統馭時期，在漢
文化言辭表述（verbal expression）系脈中，臺灣山岳被視為文人託興寄思的客體。例
如康熙晚期來臺文人陳夢林〈玉山歌〉，形容玉山：「帝天不許俗塵通，四時長遣
白雲封，……婆娑大樹老飛蟲，攢肌吮血斷人踪。自古未有登其峰……」。^{（註5）}而
嘉慶年間臺邑（臺南）詩人章甫〈望玉山歌〉，則描述此山：「須臾變幻千萬狀，
晶瑩摩蕩異尋常。四時多隱三冬見，如練如瀑如截肪；……可求猶是人間寶，爭似

此山空瞻望……」。[註6]兩位前清文人皆以詩歌文字，敘述臺灣最高峰可遠望不可近褻的神祕意象。

嘉慶17年（1812）噶瑪蘭通判楊廷理〈登員山〉，詩曰：「莫謂此山小，龜峰許並肩。千尋壓吼浪，一抹繞濃煙。蟠際看隨地，安排本任天……」。[註7]楊廷理描述宜蘭員山與龜山雖小，但在周圍平坦地勢的烘托下，卻也有拔地千尋、雲煙環繞的奇幻景色。光緒19年（1899）苗栗舉人謝維岳〈三臺疊翠〉，詩曰：「巍巍高巒鎮城東，入目悠然泰岱同。斜倚闌干閒眺望，滿山蒼翠夕陽中……」，[註8]描寫新竹縣東郊三臺山、五指山、雙峰山、筆架山及墨硯山等，連縣群峰，疊翠雲迷的雄闊氣象，堪與中土五嶽之首的岱嶽並駕齊驅。可見前現代時期，中土文士或本地文人不斷運用詩歌文辭，闡述他們對臺灣本地綿延不絕、高聳入雲山岳的情感。然而在視覺表述（visual expression）系脈中，流寓畫家或臺生畫家，卻對臺灣高山或舉頭可見的故鄉郊山，視而不見。在滿紙水墨雲煙中，各自描繪著臨摹自粉本、畫譜的形式化山水。

日人治臺後，石川欽一郎於1909年配合臺灣總督佐久間左馬太「理番事業」，進入南投番界山區寫生，[註9]臺灣山岳的形象（image）才首度以視覺表述的形式出現。換言之，從有清以來，在臺灣繪畫史上缺席了將近二百年的本土山岳視覺意

註釋：

1. 此文先發表於「臺灣前輩畫家張啟華紀念暨第6屆亞洲藝術學會臺北年會國際學術研討會」（賴明珠，〈召喚山岳——近代臺灣山岳畫與張啟華壽山圖像〉，潘播編，《殖民‧城市‧文化政策：臺灣前輩畫家張啟華紀念暨第6屆亞洲藝術學會臺北年會國際學術研討會論文集》。宜蘭縣：臺灣美學藝術學學會，2009.5，頁41-79。）之後又刊載於《美學藝術學》（賴明珠，〈召喚山岳——近代臺灣山岳畫與張啟華壽山圖像〉，潘播主編，《美學藝術學》第4期。宜蘭縣：臺灣美學藝術學學會，2009.7，頁68-105。）

2. Martin Warnke, *Political Landscape： The Art History of Nature*, Cambridge, Massachusetts： Harvard University Press. 1995, p145.

3. 有關「地方色彩」理念對臺灣近代藝術的影響請參看顏娟英，〈臺展時期東洋畫的地方色彩〉，雷逸婷執行編輯，《臺灣東洋畫探源》，臺北市，臺北市立美術館，2000，頁7-18；賴明珠，〈日治時期的「地方色彩」理念——以鹽月桃甫及石川欽一郎對「地方色彩」理念的詮釋為例〉，《視覺藝術》，第3期，2000.5，頁43-74；薛燕玲，〈日治時期臺灣美術的「地域色彩」〉，薛燕玲編，《日治時期臺灣美術的「地域色彩」》，臺中市，國立臺灣美術館，2004，頁16-44。

4. 20世紀初期日本的文藝理論家廚川白村（1880-1923），曾說：「歐洲文化泉源的希臘思想是以人為本位，以人為中心來看一切。……東方人自古以來，即對自然入於無我忘我的心境。……日本文學捕捉到『大自然』的精髓深味，所以和歌俳句的抒情詩人筆出」。（廚川白村，〈東西方自然詩觀〉，《出了象牙之塔》，臺北市，新潮文庫，1968，頁118、121。）

5. 廖雪蘭，《臺灣詩史》，臺北市，武陵，1989，頁108。

6. 同上註，頁150。

7. 同上註，頁142。

8. 同上註，頁220。

9. 顏娟英，《臺灣近代美術大事年表》，臺北市，雄獅美術，1998，頁16。

圖 1 / 加藤紫軒　群山層翠（內太魯閣所見）　1927
（圖片來源：臺灣日本畫協會編纂，《第一回臺灣美術展覽會圖錄》，臺北市，臺灣日本畫協會，1928，東洋畫部，頁 8。）

象，此時方獲得畫家作為主體言說、實踐的視覺媒介客體。到了 1927 年殖民政府主導的第一屆「臺展」中，更有：加藤紫軒〈群山層翠——內太魯閣所見〉[圖1]、腰塚籌岳〈高雄風景〉、木下靜涯〈風雨〉、藍蔭鼎〈北方澳〉、邱創乾〈崖〉、小島繁〈歸船〉諸作，[註10]將臺灣高山峽谷或近郊低山納為創作素材。而這種集體性以實體山岳入畫的創作取向，暗示著作為「文化符碼」的山岳，在殖民官展政策與「地方色彩」理念下，被實踐並衍化為新視覺「文化產物」。[註11] 20 世紀前葉殖民官方、媒體及畫家所「集體形構」（collective formation）的山岳意象，[註12]對臺灣視覺的「再現與象徵」（representation and signification）體系也產生結構性改變。[註13]

　　戰前日本殖民者將系統化的山岳圖像，建構為帝國文化的象徵性表意符徵（signifier）。然而山岳圖像對被殖民的臺灣畫家來說，其內在意涵與表現形式，究竟和外來的統治者存在何種文化上、認同上的差異性？戰後在受過日本、中國及西方多元文化衝擊的本土畫家筆下，其山岳圖像又展現何種不同的表徵意涵？本文即嘗試追溯臺灣山岳在殖民、近代化的背景下，如何被實踐為特殊表述符碼的脈絡；並探討戰後高雄畫家張啟華的壽山圖像，以釐析作為視覺表述符號的山岳圖像，在臺灣發展三十至四十年後所折射的深沉文化意涵。

▌帝國建構的臺灣山岳視覺表徵

　　臺灣的高山密度甚高，高度達 3000 公尺以上者計有二百多座。其中又以「五岳三尖一奇」最為高聳壯麗。所謂「五岳」乃指玉山、雪山、秀姑巒山、南湖大山及北大武山；「三尖」為中央尖山、大霸尖山及達芬尖山；「一奇」則指奇萊山。[註14]這些奇險的高山秘境，乃屬南島語族原住民散布的領域，但卻是日人眼中「前人

未開拓之境地」。日人領臺後運用軍事探勘、首登種種名義，將臺灣高山逐一列入帝國的實質版圖。治臺三十多年，一共踏勘出全臺「一萬尺以上的山有四十八座，八千尺以上的有一百餘座，而一天之內即可享登山之樂的山更是多不可屬」，並誇耀轄地臺灣「洵為天賜恩惠的山岳國度也」！[註15]

二十世紀前葉臺灣山岳被拓展為繪畫創作題材，乃是殖民政府「理番政策」、「學術探險」[註16]與「山岳寫生」[註17]結合下的產物。之後再透過「大眾登山」[註18]、「臺灣八景」[註19]、「國立公園」[註20]等公共議題的討論及圖像的宣傳，使得殖民山岳

10. 臺灣日本畫協會編纂，《第一回臺灣美術展覽會圖錄》，臺北市，臺灣日本畫協會，1928，無頁碼。

11. Griselda Pollock, *Vision & Difference：Femininity, Feminism and Histories of Art*, London and New York：Routledge, 1993（5th edition），p.12； Deborah Cherry, *Painting Women：Victorian Women Artists*, London and New York：Routledge, 1993, p.13.

12. 愛德華・薩依德（Edward W. Said）著，王志弘、王淑燕等人譯，《東方主義》。臺北縣新店市，立緒文化，1999，頁 32。

13. Deborah Cherry, *Painting Women：Victorian Women Artists*, p13.

14. 楊建夫，《臺灣的山脈》，臺北縣，遠足文化，2001，頁 97-125。

15. 臺灣山岳會創立委員，〈臺灣山岳會設立趣意書〉，《臺灣山岳》第 1 號，臺北市，臺灣山岳會，1927（昭和 2 年 4 月），頁 2。

16. 林玫君曰：「日治初期的登山活動是伴隨殖民擴張而來，不同於清朝時期的單純『望山』。透過『理蕃政策』與『學術探險』給予『正當化』、『合理化』。……科學調查活動是殖民者對權力的認知採取的政治理性，統治既是殖民的武器，也是帝國的工具。」（林玫君，〈日本帝國主義下的臺灣登山活動〉，國立臺灣師範大學體育學系博士論文，2004，頁 31-32、84。）

17. 日本內地登山寫生活動風潮與 1905 年「日本山岳會」的成立，以及石井鶴三、丸山晚霞、吉田博、武井真徵、足立源一郎等人，於 1936 年成立「日本山岳畫協會」有直接關係。而日本內地此股山岳寫生的思潮，隨著帝國的擴張也延伸至南國臺灣。（林麗雲，《山谷跫音——臺灣山岳美術圖像與呂基正》，臺北市，雄獅美術，2004，頁 15-16、25。）

18. 據生駒高常所述，日人治臺初期因山岳地區不平靜，當時出入一般番地仍有困難，故最多只能在近郊爬山。大正 4、5 年之交，民政長官內田嘉吉設立「臺灣登山會」並出任會長，號召臺北、基隆、淡水有志趣的官民，多利用假日至附近山嶺攀爬跋涉。（生駒高常，〈臺灣山岳會創立に際して〉，《臺灣山岳》，第 1 號，臺北市，臺灣山岳會，1927（昭和 2 年 4 月），頁 6。）此種不拘男女老少，不需特殊裝備，以近郊低山為目標的登山活動，即屬「大眾登山」的型態。昭和 4 年 5 月創刊的《臺灣山岳彙報》，即經常刊登此類「大眾登山」訊息。〔大橋捨三郎編，《臺灣山岳彙報》，第 1 年第 1 號，臺北市，臺灣山岳會，1929（昭和 4 年 5 月），頁 1。〕1931 年青木繁於〈大眾登山を想ひて〉一文中，闡述「大眾登山」可以「修養慰樂、相互扶持、溫暖友誼、提升智識以及涵養美的情操之目的」，說明登山是「追求勞苦後的快樂」，是最幸福愉悅的想像結果。（林玫君，〈日本帝國主義下的臺灣登山活動〉，頁 316。）

19. 1927.8.27 第 5 版《臺灣日日新報》，刊登票選「臺灣八景」及「臺灣十二勝」還有二「別格」的活動。隔年徵選出「八景」中有太魯閣峽、阿里山、八仙山、壽山；「十二勝」則有八卦山、草山北投、角板山、太平山、獅頭山、五指山；「別格」則為靈峰新高山。透過「八景」、「十二勝」、「別格」的票選及相關推廣活動，這些山岳名勝景點紛紛成為新一波休閒與登山熱潮的旅遊重心。（臺灣山岳會編，《臺灣山岳》，第 3 號，臺北市，臺灣山岳會，1928（昭和 3 年 7 月），頁 6。）

20. 臺灣總督府於 1933 年（昭和 8）6 月設置「國立公園調查委員會」，1935 年（昭和 10）10 月施行「國立公園法」，隔年（1936）開始預定以兩年時間，對新高阿里、次高太魯閣、大屯山彙三個候補地進行調查計畫。（中瀨拙夫，〈臺灣國立公園號の刊行に就て〉，《臺灣山林》，第 123 號，臺北市，臺灣山林會，1936.7，無頁碼。）

圖 2／岡田紅陽　玉山神社　1939　（攝影圖片來源：長崎浩編，《臺灣國立公園寫真集》，臺北市，臺灣國立公園協會，1939。）

文化的論述益加周延而豐富。無論是軍事的理番行動、科學調查的探險活動，或是從殖民母國延伸至殖民地臺灣的登山寫生風潮，處處可見殖民者透過帝國邊緣疆域的軍事踏勘、國土認知，以宣示日本帝國對臺灣的全面性佔領及統治。而以寫生及攝影為認知手段所實踐的山岳圖像，既是殖民統治者建構視覺論述的基礎，同時也是帝國領域擴張的象徵符碼。

　　臺灣山岳圖像肇始於日本時代，並由來臺日籍畫家或攝影家獨攬詮釋權，積極以高山峻嶺作為文化論述的實踐媒介。（圖2）根據湯瑪士・米契爾的「圖像理論」，山岳圖像作為一種「視覺及言辭的表達」（visual and verbal expression）符號，在統治階層的精細擘劃下，實可發揮「仲介」（agency）及「權力」（power）的論述效用。[註21]

1、山岳圖像與統治權力的關係

　　臺灣傳統水墨畫中，具體的臺灣山岳意象長期以來都被忽視。主因為十七至十九世紀來臺漢人的山水畫思想體系（ideology），早已定型化為死寂的形式語彙。畫家僅知拾取閩派、浙派或清初四王的牙慧，[註22]反而遺忘宋、元美學思想中「師法自然」的創作原則。進入二十世紀初期，臺灣山岳形象雖然首度被納入視覺圖像的表徵系統，但卻與日本殖民霸權政治緊密扣連。研究者林麗雲觀察到石川欽一郎、岡田紅陽（1895-1972）、那須雅城、藤島武二、鄉原古統、松ケ崎亞旗等來臺日籍藝術家，藉由水彩、攝影、油彩及膠彩等媒介，賦予山岳圖像「教育」、「觀光」、「愛國意識」、「土地認同」等多面向的意義。[註23]本文前面章節，筆者嘗試從後殖民角度回顧殖民時期，日本畫家如何運用臺灣山岳圖像建構起知識與權力表徵的歷史脈絡。二十世紀前葉臺灣山岳風景在殖民官員、藝評家及藝術家的集體運作下，已脫離傳統文人山水畫制式的抒情模式。透過山林知識的累積及圖像意符的操作，日本殖民階層逐步完成全面掌控臺灣山岳文化的論述權。

（1）山岳圖像的探險性與理番意涵

　　第一位進入臺灣高山寫生番界風景的石川欽一郎，其山岳畫的實踐，或許最能

彰顯殖民者以山岳為工具所形成的知識與權力的辯證關係。石川欽一郎於 1907 年 11 月來臺，擔任臺灣總督府翻譯官兼臺北中學、國語學校美術教師。[註24] 來臺第三年，為了配合第五任總督佐久間左馬太（1844-1915）所推動的「理番事業」，[註25] 石川於 1909 年 3 月左右，銜命進入中央山脈番界進行實景寫生。[註26] 從石川描述他與陸軍少佐護衛從埔里進入「番山」時，護送他們的，總計有少尉一名、士兵八名、警官十五名，以及好幾名挑夫。這麼戒備森嚴、龐大的隊伍，浩浩蕩蕩入山，究竟是為了「番地繪畫」或「打仗」，石川說連他自己也覺得「糊塗了」。[註27] 當然為了一項番界寫生任務，官方必須動員這麼多荷槍實彈軍警保護石川，主要是深怕高山「生番突擊」。完成番地繪畫後，同年 7 月底，佐久間總督將石川的〈南投番界寫生及沿道勝景〉水彩畫呈獻給明治天皇。[註28] 這種以軍事征服為動機的番界寫生，及為了獻畫於天皇而製作的山岳圖像，背後實隱藏著情資收集、國土占領等微妙的權力運作意涵。

1910 年 5 月 22 日，理番前進部隊發動討伐盤據大料崁溪上游泰雅族「交岸」番，[註29] 5 月 31 日石川欽一郎則伴隨佐久間總督巡視桃園、新竹等地隘勇線寫生。[註30，圖3] 石川前後兩次在軍警、部隊戒護下深入山區寫生，並非如江戶時代畫家是為了「了解山的美好」，或「享受登山的樂趣」；[註31] 而是身負重任，以水彩描繪番界實景，進行所謂情報資訊的收集任務。殖民地統帥命令隨軍畫家石川進行山岳圖像

21. W.J. Thomas Mitchell, *Picture theory：Essays on Verbal and Visual Representation*, Chicago：The University of Chicago Press, 1994, pp.5-6.

22. 有關臺灣早期山水畫師古模擬的風習，並普遍受浙派、閩派及清初四王影響的歷史，請參看林柏亭，〈中原繪畫與臺灣的關係〉，行政院文化建設委員會編，《明清時代臺灣書畫》，臺北市，行政院文化建設委員會，1984，頁 428；崔詠雪，《在水一方──1945 年以前臺灣水墨畫》，臺中市，國立臺灣美術館，2004，頁 25。

23. 林麗雲，《山谷跫音──臺灣山岳美術圖像與呂基正》，頁 31-60。

24. 顏娟英，《臺灣近代美術大事年表》，頁 13。

25. 佐久間左馬太總督的「理番事業」可分為前期理番（1906-1909）及後期「五年理蕃事業」（1910-1915）兩階段。執行「五年理蕃事業」期間，官方曾多次出動軍隊及警察，抽調軍伕，推進隘勇線，以示威武。「理蕃事業」推動時期，人力、物力之損失在所不惜，故佐久間又有「理蕃總督」之稱。（溫吉編譯，《臺灣番政志》，臺北市，臺灣省文獻委員會，1957，頁 747、764-771。）

26. 石川欽一郎，〈塔塔加的回憶〉，顏娟英，《風景心境──臺灣近代美術文獻導讀》（上），臺北市，雄獅美術，2001，頁 42。

27. 同上註，頁 43。

28. 顏娟英，《臺灣近代美術大事年表》，頁 16。

29. 溫吉編譯，《臺灣番政志》，頁 769-770。

30. 顏娟英，《臺灣近代美術大事年表》，頁 17。

31. 山崎安治《日本登山史新稿》記述：「江戶時代已經有很多醫師、文人、畫家和學者，了解山的美好，不帶宗教色彩來享受登山的樂趣。」（林玫君，〈日本帝國主義下的臺灣登山活動〉，頁 89。）

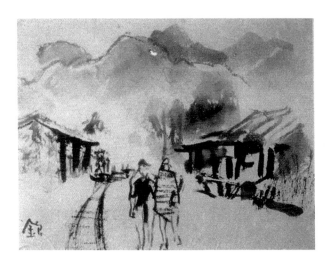

圖 3 / 石川欽一郎　角板山　年代未詳
（圖片來源：史壁正勝編，石川欽一郎畫，
《山紫水明集》，臺北市，秋田洋畫材料店，
1932，頁 22。）

繪製，以建構視覺性的地理
知識網絡，其目的是要確保
帝國統治權力順利佈達於番
界山區。

　　1896 年日人測量出玉山
高度 3950 公尺，遠比日本
聖峰富士山高出 174 公尺。
1897 年明治天皇諭令將玉山更名為「新高山」，以彰顯臺灣被納入帝國版圖的象徵
意涵。[註32]1923 年 4 月裕仁皇太子來臺巡視，再將臺灣第二高峰雪山（シルビヤ）
改名為「次高山」。[註33] 十幾年之後，總督伊澤多喜男（1924-1926 在職）將石川畫
的〈新高山圖〉呈獻給皇叔。昭和天皇就位大典時，臺北市又將石川另一幅畫作〈次
高山〉供獻到宮內，以作為祝賀之禮。[註34，圖4] 在伊澤總督、臺北市奉獻臺灣新高、

圖 4 / 石川欽一郎　次高山　年代未詳　33×50cm　水彩、紙　倪蔣懷家族收藏

次高山岳畫作的儀式中，臺灣第一、第二高峰被借用來指涉崇高威嚴的天皇及皇族，石川所形塑的臺灣山岳意象顯然成為天威、帝權的表徵符碼。

（2）山岳圖像的國粹與征服意涵

日本傳統山岳文化視山為具有「感化人類」靈性，「是地球上唯一的大靈場」。然而歷經近代科學「探險」及「國家公園化」後，山岳的神秘面紗被層層揭開，變成「鍛鍊與修養身心不可缺少的自然大運動場」。[註35]《臺灣登山小史》作者沼井鐵太郎認為：「登山是表現今日社會文明國的事實」；[註36]而桑原武夫則說：「登山是文化的行為，只有文明人會做的事情」。[註37]換言之，山岳及登山活動在現代日本文化論述中，已剝除前現代宗教、玄學的外衣，轉變成為現代文明國家朝氣、明朗、健康的表徵。

然而高山國臺灣，因原住民世居山中與日本殖民等因素，早期島內攀登山岳的限制甚多。日人領臺後，視山地為潛伏「生番突擊」的危險區域，除了警備警察，或跟土地、森林、樟腦等職務有直接關係者始能入山；至於其他人士則嚴禁踏入山區工作或活動。1915年總督府理番事業底定，登山道路修築工程逐一完成後，才掀起一股「業餘登山的澎湃風潮」，而1921-22年則被視為臺灣登山史的重要分界點。[註38]山地行政、治安措施陸續完成後，「臺灣山岳會」於1926年11月8日創立，[註39]象徵殖民地山岳知識及登山活動邁入「文明化」與「國家化」的進程。

「臺灣山岳會」成員中具有畫家身分者，包括1927-1930年擔任幹事及評議員的石川欽一郎，[註40]以及1928-1930年滯臺期間成為「特別會員」的那須雅城。[註41]至於替「臺灣山岳會」機關雜誌《臺灣山岳》繪製創刊號封面的鄉原古

32. 戴寶村，〈玉山地景與臺灣認同的發展〉，臺灣歷史學會編輯委員會編，《國家認同論文集》，臺北縣板橋市，稻鄉，2001，頁130-131。

33. 臺灣世新報社編，《臺灣大年表》，臺北市，南天書局，1994（1938），頁134-135。

34. 倪蔣懷，〈恩師石川欽一盧先生〉，《臺灣教育》，1936.11；譯文收於顏娟英，《風景心境——臺灣近代美術文獻導讀》（上），頁412。

35. 臺灣山岳會創立委員，〈臺灣山岳會設立趣意書〉，頁2。

36. 沼井鐵太郎，〈登山家への希望〉，《臺灣山岳》，第5號，1930.9（昭和5年9月），頁152。

37. 桑原武夫，《登山の文化史》，東京，平凡社，1937，頁9；引自林玫君，〈日本帝國主義下的臺灣登山活動〉，頁322。

38. 沼井鐵太郎，吳永華譯，《臺灣登山小史》，臺北市，晨星，1997，頁75-76。

39. 生駒高常，〈臺灣山岳會創立に際して〉，頁6-7。

40. 《臺灣山岳》，第1號，頁167；林玫君，〈日本帝國主義下的臺灣登山活動〉，頁213。

41. 林玫君，〈日本帝國主義下的臺灣登山活動〉，頁216。

圖 5／鄉原古統　新高山　刊印於 1927 年 9 月《臺灣山岳》第二號封面
國立臺灣圖書館藏書

統，[註42] 目前未見登錄於會員名冊中，因而他是
否是會員尚無法確認。[圖5] 石川雖列名於「臺灣山
岳會」中，但他參與此會的活動並不明顯，此節將
以和該會關係密切的那須雅城為例，分析在「文明
化」、「國家化」過程中，那須的山岳圖像如何被
賦予「國粹」理念與「征服」意涵。

　　那須雅城出生於高松神社主祭的家庭，[註43] 是
近代日本畫家橋本雅邦（1835-1908）的入門弟子。
來臺之前曾遠赴日本信濃、北海道、朝鮮、中國等
地，進行山岳大川的寫生旅行。[註44] 他曾立下宏願，要「注入真秀國（指日本）的
生命於筆端，試畫出讓國人驚嘆稱奇之作」。[註45] 1928 年他首度以〈高嶺之春〉、〈深
山之秋〉[圖6] 入選第二屆「臺展」，兩作皆以「細密纖巧」手法，[註46] 描寫春、秋
不同季節新高山的景致。那須擅長以細膩寫實或兼用傳統「狩野派」技法，表現山峰、
積雪、雲海及森林等題材。由於他專擅以山岳素材入畫，故獲得「臺灣山岳會」的
認同，不僅將他列為「特別會員」，還經常邀請他列席舉辦演講或示範山岳畫創作。[註
47] 滯臺期間他先後以新高山、日月潭、太魯閣等山岳勝地作為繪畫主題；1930 年遊
歐之後，又持續以描繪歐陸第一聖峰——阿爾卑斯山的畫作參加「臺展」。[註48，圖7]

　　1920 年代那須雅城足跡遍及日本、朝鮮及臺灣，據其自述，他是抱持著「天下
探勝」的態度，[註49] 從事山林「秘境」的描繪創作，並將其定位為個人「責任感與
義務的表現」。[註50] 他曾自我期許，若能到巴黎藝術之都：「將致力於日本美術精
粹之發揚」，並誇口「惟有日本的藝術才能成為淨化世界藝壇的清流」。[註51] 那須
將登山攬勝、山岳寫生與日本藝術使命三者連結為一的理念，應當是受到恩師橋本
雅邦及費諾羅莎（Ernest Fenollosa，1853-1908）、岡倉天心（1889 年出任東京美術學
校校長）等人「國粹主義」思想的啟發。[註52] 1930 年 6 月他在臺北鐵道旅館舉行「外
遊後援畫會」後，[註53] 赴歐進行阿爾卑斯山攀登寫生的冒險、創作活動。他企圖追
溯「近代登山」的西方源頭，[註54] 並透過客觀寫生，將個人山岳創作與民族的國粹
論述媒合。誠如研究近代英國登山運動的彼得・韓森（Peter H. Hansen）所述：「登
山活動是男子氣概和運動優越性」的象徵。英國登山者在維多利亞女王時期（1819-
1901）所開創的「阿爾卑斯的黃金時代」（1854-1865），[註55] 則是近代征服山岳運
動的實踐與重塑「帝國形象」的霸權象徵。[註56] 而那須雅城決心遠征歐、亞山岳，

以貫徹「乾坤為我家，喜馬拉雅山及阿爾卑斯山為我枕頭」的遠大志向，[註57] 透露出他以山岳圖像為實踐意念的媒介，及欲結合「國粹主義」與愛國情操的心理情境。如果將他的登山活動、山岳繪畫放在「國粹主義」歷史系脈下來檢視，其筆下雄壯、美麗的山岳圖像，洵為挾「文明」之名所塑造的帝國霸權符徵。

（3）山岳圖像的休閒與強國強民意涵

　　1927 年 7 月日本內地如火如荼展開「日本八景」、「二十五勝」及「百景」票選活動。同年 6、7 月「臺灣日日新報」也推動票選臺灣勝景的活動，並於 8 月 25 日由審查委員選出兩「別格」、「臺灣八景」及「十二勝」。[註58] 臺灣二十二處的勝

42. 鄉原古統以白色的新高山主峰、東峰與墨黑的樹海相襯的封面設計，從 1927 年 4 月《臺灣山岳》創刊號，至 1928 年 7 月第 3 號，都使用同一張圖稿為封面。自第 4 號開始，則改用石川欽一郎的〈次高山〉繪圖。

43. 佚名，〈旅の父と子〉，《皇國の道》（原為《輝く日の丸》），第 5 號，臺北市，臺灣總督府文教局學務課，1942，頁 44。

44. 大橋捨三郎編，《臺灣山岳彙報》，第 1 年第 2 號，臺北市，臺灣山岳會，1929.6（昭和 4 年 6 月），頁 1。

45. 佚名，〈旅の父と子〉，頁 45。

46. 《臺灣日日新報》，1928（昭和 3）.11.11 日，第 7 版。

47. 林玫君，〈日本帝國主義下的臺灣登山活動〉，頁 216、230。大橋捨三郎編，《臺灣山岳彙報》第 1 年第 1 號，頁 1；《臺灣山岳彙報》第 1 年第 2 號，頁 1-2；《臺灣山岳彙報》第 1 年第 3 號，1929（昭和 4 年 7 月），頁 1-2。

48. 那須雅城從第 2-10 回「臺展」，除了第 5 及第 9 回末送件，其餘都以山岳畫作參展。（參看各回「臺展」東洋畫部入選圖錄。）

49. 那須雅城，〈太魯閣禮讚〉（一），《臺灣山岳彙報》第 1 年第 2 號，頁 2。

50. 那須雅城，〈太魯閣禮讚〉（二），《臺灣山岳彙報》第 1 年第 3 號，頁 2。

51. 佚名，〈旅の父と子〉，頁 44。

52. 「國粹主義」乃為受聘為東京帝大教授費諾羅莎，於 1888 年演講中正式提出。他以日本文化為核心價值的訴求理論，獲得高徒岡倉天心的認同。兩人堅持宣揚日本藝術的價值，主張結合日本傳統藝術與西方藝術，進而發展新興的日本藝術。呼應他們理念的畫家，包括後來任教於東京美術學校日本畫科的狩野芳崖及橋本雅邦。這幾個人即是當時近代日本「國粹主義」的核心運動者。〔青柳正規等著，《日本美術史》，東京都，新集社，2000，頁 158；王秀雄，《日本美術史》（下），臺北市，國立歷史博物館，2000，頁 17。〕

53. 《臺灣日日新報》，1930（昭和 5）.6.22，第 6 版。

54. 「近代登山」意指 1786 年登上阿爾卑斯山白朗峰之後的西方登山活動。它是透過科學了解山岳，為登山而登山，與過去登山活動侷限於生存、宗教和軍事的目的不同。（林玫君，〈日本帝國主義下的臺灣登山活動〉頁 11、85-86。）

55. 所謂「阿爾卑斯的黃金時代」是指從 1854 年阿弗烈得‧威爾斯（Sir Alfred Wills, 1828-1912）成功攀登維特洪峰（Wetterhorn），以迄 1865 年愛德華‧溫巴（Edward Wymper, 1840-1911）首登馬特洪峰（Matterhorn）發生山難為止。在這十年期間，阿爾卑斯山共有 20 座 4000 公尺以上的高峰陸續被征服。（林玫君，〈日本帝國主義下的臺灣登山活動〉，頁 86。）

56. Peter H. Hansen, *British Mountaineering, 1850-1914*, Harvard University Ph.D, 1991. 引自林玫君，〈日本帝國主義下的臺灣登山活動〉，頁 6-7。

57. 佚名，〈旅の父と子〉，頁 46。

58. 臺灣山岳會編，《臺灣山岳》第 3 號，頁 130、134-135。

⊙ 圖 6／那須雅城　深山之秋　1928　東洋畫　（圖片來源：臺灣教育會編，《第二回臺灣美術展覽會圖錄》，臺北市，
　財團法人學租財團，1929，東洋畫部，頁 7。）
⊙ 圖 7／那須雅城　西歐アルプス、マッターホルンの圖（西歐阿爾卑斯山馬特洪峰之圖）　1932　東洋畫　（圖片來源：
　財團法人學租財團編，《第六回臺灣美術展覽會圖錄》，臺北市，財團法人學租財團，1932，東洋畫部，頁 44。）

景當中，計有十二處屬於山岳景點，顯示全島無論高、低海拔山峰，都已被納入殖
民官方所規劃的觀光旅遊路線。透過報章媒體的介紹，以及各地觀光旅遊團體的宣
傳運作，山岳旅遊及休閒的風氣乃逐漸普及全臺各地。隨著山岳景點交通、宿泊、
設施規劃藍圖的實現，大正年間興起於日本內地的「國立公園」（National Park）理念，
趁勢也成為另一波殖民山岳論述的操作主軸。

　　國家公園的概念濫觴於十八世紀末期的美國，它強調應經由政府的保護與經營，
以維繫足供後世子孫永續享用的自然資源。1872 年美國境內「黃石國家公園」的成
立，樹立世界第一座國家公園的楷模。（註59）明治維新以後，推行西化運動的日本
於 1911 年指定日光為「帝國公園」，之後又於 1921 年選定十六個國立公園候補地。
1931 年「國立公園之父」田村剛（1890-1979）博士所起草的「國立公園法」誕生，

五年後（1936）即指定富士、日光等共十二座國立公園。^{（註60）}

　　在殖民地臺灣，總督府勤務金平亮三（1882-1948，後任中央研究所林業部長）於 1923 年提議保存臺灣的「史跡、名勝及天然紀念物」；^{（註61）}1927 年則指出臺灣應設立國立公園，以作為「行樂、保健」之用。^{（註62）}而 1924 年來臺的林學博士本多靜六（1866-1952）也倡議廣設「郊外公園、山林公園及國立公園」。^{（註63）}1928 年至 1932 年，為了落實國立公園的政策，總督府殖產局邀請田村剛來臺，進行新高山、阿里山、大屯山及太魯閣等地的調查研究。^{（註64）}1933 年 6 月「國立公園調查委員會」成立，1935 年 10 月「國立公園法」公告施行，^{（註65）}1937 年 12 月總督府正式宣布新高阿里山、次高太魯閣及大屯山彙，為臺灣三座國立公園的預定地。^{（註66）}至此臺灣山岳則乃被形塑為國民「身心鍛鍊場」、「遊樂地」及「大公園」的意象，擔負起田村剛所定位「保健、修養及教化」等強國強民的歷史任務。^{（註67）}

　　1930 年代晚期至臺灣登山寫生的「山岳畫家」丸山晚霞（1867-1942），其筆下的山岳圖像實與殖民山岳政策和文化論述緊密相扣，展現出殖民山岳論述新發展階段的視覺性表徵。長野縣出身的水彩大師丸山晚霞，自幼即在山岳包圍的環境中成長。據其所述，他於 1900 年之前曾和山岳畫家吉田博（1876-1950）攀登槍ケ嶽，比「日本阿爾卑斯之父」英國登山家瓦登・威斯頓（Walton Weston, 1861-1940）早五年登上槍ケ嶽。^{（註68）}1931 年丸山為了攀登阿里山進行寫生及研究高山植物，於 2 月至 3 月來臺旅遊。^{（註69）}滯臺時期他受邀為「臺北放送局」（廣播電臺）及「臺灣山岳會」，講述有關臺灣的山林風景，^{（註70）}並舉行個展。1934 年 3 月至 5 月他二度來

59.　林玫君，〈日本帝國主義下的臺灣登山活動〉，頁 265-266。

60.　中瀨拙夫，〈臺灣國立公園號的刊行に就て〉，無頁碼。

61.　金平亮三，〈天然保護區域の設置を望む〉，《臺灣山林會報》第 2 號，1923.3，臺北，臺灣山林會，頁 2-7。

62.　金平亮三，〈臺灣八景と國立公園〉，《臺灣山林會報》第 27 號，1927.9，臺北，臺灣山林會，頁 2-5。

63.　本多靜六，〈文化生活と公園〉，《臺灣日日新報》，1924 年 1 月 9 日，第 8 版。引自林玫君，〈日本帝國主義下的臺灣登山活動〉，頁 271。

64.　同上註，頁 271-272。

65.　中瀨拙夫，〈臺灣國立公園號の刊行に就て〉，無頁碼。

66.　林玫君，〈日本帝國主義下的臺灣登山活動〉，頁 272-273。

67.　1934 年田村剛撰文提及：「為了國民的保健、修養及教化，國家應該策劃設立國立公園，以俾永遠保護、利用具有代表性的優異風景區」。（田村剛，〈國立公園としての新高阿里山〉，《新高阿里山》，創刊號，嘉義市，阿里山國立公園協會，1934，頁 6。）

68.　丸山晚霞，〈我所見過的臺灣風景〉，《臺灣時報》，1931 年 8、9 月；譯文收於顏娟英，《風景心境──臺灣近代美術文獻導讀》（上），頁 92。

69.　同上註，頁 84-92。

70.　青木繁，〈附記〉（附於丸山晚霞，〈私の見た阿里山〉一文間），《新高阿里山》創刊號，嘉義市，阿里山國立公園協會，1934，頁 14。

臺，先後造訪花蓮太魯閣、嘉義、臺中等地，[註71]並且完成數幅阿里山風景之作，以供「阿里山國立公園協會」刊印於宣揚國家公園政策的雜誌上。

1933年「國立公園調查委員會」尚未成立之前，嘉義市官紳、旅遊業者為了爭取設置國立公園的資格，於1931年4月組成「阿里山國立公園協會」。[註72]從1934年6月迄1935年8月，總計出版會誌《新高阿里山》共五期。會誌中分別刊載專家學者對國立公園的看法，或讚揚新高、阿里山的特殊地理，豐富的動、植物生態及全臺唯一高山鐵道等特徵，以凸顯新高、阿里山具有作為國立公園的優越條件。前四期會誌的封面及內頁彩繪，都商請丸山晚霞設計及繪製，以達到圖文並茂的宣傳效用。依據「阿里山國立公園協會」會長川添修平（嘉義市尹）所言，會誌欲「報導新高、阿里山的原始形貌，介紹其真實價值給天下，故依春夏秋冬四季出刊」。[註73]因此丸山晚霞在《新高阿里山》的封面及彩繪內頁中，分別以「旭日晨曦」、「雪霽餘暉」、「朝陽雲海」、「夏日雲山」等主題，表現四季更迭下阿里山變化多端的自然景致。此外，第2期內頁〈阿里山的石楠花〉[圖8]，第4期封面〈石楠花〉及內頁〈阿里山的緋櫻與石楠花〉等作品中，丸山特地以阿里山盛產石楠花及緋櫻等高山植物為創作素材，營造高山花園、高山公園文明、繁榮的現代意象。

臺灣總督府企圖將國立公園規劃成為結合休閒、遊樂、保健、修養及教化的多功能場域。而丸山所形塑，四季繽紛、花海如茵的山岳意象，正好吻合「國立公園」政策所欲傳達文明繁榮的理想意境。換言之，若將他的山岳圖像置放於殖民文化政策脈絡中剖析，它們已超脫前期理番、探險、國粹或征服的暴力強權姿態，進而迂迴曲折轉向健康、明朗、文明的強國意象。

然而就在宣布三座國立公園名單的同一年稍早，盧溝橋事變（1937年7月7日）爆發，開啟中、日間長達八年的戰爭，臺灣國立公園的建置計畫因戰事而延宕。隨著軍國主義赤焰的燃燒，臺灣山岳瞬間又被轉化為「銃後」勞動、行軍的訓練場。無論近郊的「低山」、「中級山」或3000公尺以上的「高山」，[註74]在「皇民化運動」的喧騰聲中，再度回歸為天皇、皇國的符號。畫家筆下的山岳圖象，尤其是內地第一高峰富士山，頻頻出現在教科書、官方出版刊物上，以及「聖戰美術展覽會」中，[圖9]傳遞效忠天皇和愛國奉獻的情操，在煙硝瀰漫中山岳的威權象徵意涵也隨之升高。

2、山岳圖像所體現的地方色彩理念

如上所述，山岳的視覺意象在近代臺灣發展的過程中，明顯與殖民統治階層的文化論述與文化實踐環環相扣。同時我們亦不能忽略，從「臺展」開辦之前即已醞釀的「地方色彩」（ローカルカラー，local color）的視覺文化口號，對山岳圖像的製造所產生的影響力。

「地方色彩」這個名詞於「臺展」實施後，廣泛地被審查委員、藝評家及藝術家所使用。當時就連從日本來的藝壇人士，都知悉此一理念在臺灣殖民官展中被奉為圭臬的現況。[註75] 在此之前，以在臺日籍美術家、審查委員為中心的臺灣藝術圈，分別以「此一風土所醞釀的藝術品」、[註76]「有特色的南方藝術」[註77] 或「臺灣獨特的色彩與熱度之鄉土藝術」[註78] 等詞彙，形容臺灣特殊人文、地理、風俗民情醞釀而生的地域性藝術。「地方色彩」的概念，在殖民官員、畫家、評論家及記者等集體的形構下，轉化為具有權力表徵的文化策略論述。這種以日本為中心的文化論述，將臺灣自然風土定位為具有主／客、高／低的隸屬結構關係，[註79] 其論述的模式恰如薩依德所批判西方帝國對東方「策略形構」（strategic formation）的過程，[註80] 只是如今改由東方日本帝國在殖民地臺灣進行文化霸權的論述。

　　雖然「地方色彩」的闡述帶有濃烈的帝國統制意味，然而論者也普遍認為，「地方色彩」理念存在著二律相悖的矛盾性，因而在實際推行後具有交錯複雜的特質，很難以單向的政治角度作解讀或詮釋。[註81] 而這種追求「臺灣特色」、「南國風土」的視覺創作觀點與表現方式，直到戰後仍持續影響臺灣藝術家對人、自然與土地的觀

71. 顏娟英，《臺灣近代美術大事年表》，頁 138。
72. 川添修平，〈創刊の辭〉，阿里山國立公園協會編，《新高阿里山》創刊號，嘉義市，阿里山國立公園協會，1934.6，頁 3。
73. 同上註。
74. 登山界習慣稱都市近郊，低於 1500 公尺的山為「低山」；1500-3000 公尺為「中級山」；3000 公尺以上為「高山」。（林玫君，〈日本帝國主義下的臺灣登山活動〉，頁 238、242。）
75. 賴明珠，〈日治時期的「地方色彩」理念——以鹽月桃甫及石川欽一郎對「地方色彩」理念的詮釋與影響為例〉，頁 46。
76. 石川欽一郎，〈臺灣方面の風景鑑賞に就て〉，《臺灣時報》，大正 15 年 3 月號，1926.3，頁 58。
77. 鹽月桃甫，〈臺展洋畫概評〉，《臺灣時報》，1927 年 11 月號，頁 21。
78. 松林桂月，〈東洋畫に就て〉，《臺灣教育》第 315 號，臺北，臺灣教育會，1928.11，頁 170。
79. 賴明珠，〈流轉的符號女性——臺灣美術中女性圖像的表徵意涵，1800s-1945〉，《臺灣美術》第 64 期，2006，頁 68。
80. 愛德華．薩依德著，王志弘、王淑燕等人譯，《東方主義》，頁 27。
81. 例如廖瑾瑗於 1995 文章中討論到殖民官方賦予「地方色彩」理念政策性的功能，而此理念對臺灣東洋畫家產生「二律背反」效用。（廖瑾瑗，〈木下靜涯與臺灣近代畫壇——以臺、府展的東洋畫部為中心〉，《膠彩畫之淵源、傳承及其影響學術研討會論文專輯》，臺中市，臺灣省立美術館，1995，頁 55-57。）王淑津 1997 年文章中則提出類似看法，她說：「『地域色彩』是日據時期臺灣美術的核心理念，……所謂『鄉土藝術』或『地方色』在殖民政權的主導下，其實具有雙重意義」。（王淑津，〈高砂圖像——鹽月桃甫的臺灣原住民題材畫作〉，《何謂臺灣？——近代臺灣美術與文化認同論文集》，臺北市，行政院文建會，1997，頁 118-119。）筆者也於 2000 年論述中舉例說明，「地方色彩」理念促使持有創作自覺的臺灣畫家，「創作出生活化、在地化主題的繪畫，反映出他們對鄉土風光及本土人文歷史文化更深沉的體會。」（賴明珠，〈日治時期的「地方色彩」理念——以鹽月桃甫及石川欽一郎對「地方色彩」理念的詮釋為例〉，頁 72-73。）

圖 8／丸山晚霞　阿里山石楠花　1934　水彩、紙
（圖片來源：阿里山國立公園協會編，《新高阿里山》，第二號，嘉義市，阿里山國立公園協會，1934.10，內頁　國立臺灣圖書館藏書）

圖 9／華山登　富嶽圖　1938
（圖片來源：刊印於 1938 年《臺北州委託圖畫教育之實際》國立臺灣圖書館藏書）

圖 10／鄉原古統　紅頭嶼之圖　1923
（圖片來源：刊印於 1925 年《在臺の信州人》黑白圖版（一）國立臺灣圖書館藏書）

8
9　10

照。因而，討論戰後臺灣畫家如何觀看（view）及表述（express）山岳意象時，戰前「地方色彩」理念的演變與實踐，誠為不可忽略的重要環節。

在眾多倡議「地方色彩」觀念的日籍藝術家當中，擔任過「臺展」、「府展」審查委員的鄉原古統和木下靜涯（1887-1988），兩人都長期致力於臺灣山岳題材的創作。從兩人論述與創作中或可略窺，當時日籍畫家如何在山岳畫創作中具體實踐「地方色彩」理念。他們的山岳圖像創作，與前述將山岳圖像與權力論述結合的日籍畫家，在理念上存在差異性，亦頗值得吾人深思與探究。

（1）來自土地——臺灣山海圖像

鄉原古統於 1917 年三十歲時來臺，先後擔任臺中中學、臺北第三高等女學校、臺北二中及私立臺北高等女子學院的圖畫科教師。滯臺十九年期間，他曾主導「臺灣日本畫會」（1926 年 12 月創立，不久改名「臺灣日本畫協會」）[註82] 及「栴檀社」（1930 年 2 月創立）[註83] 等日本畫、東洋繪畫團體的創立。自 1927 年「臺展」開辦以來，他也一直擔任東洋畫部審查委員，直至 1936 年離臺。

鄉原古統來臺之前受東京美術學校業師寺崎廣業（1866-1919）影響，擅長於精細華麗的古典山水界畫及花鳥人物畫。[註84] 來臺後他曾於 1922 年與油畫家鹽月桃甫（1885-1954）舉行聯展，展出十多幅日本畫。當時鄉原的作品被評論為：「擷取四条派表現之處令人深感興趣」。其中〈新高山之圖〉及〈紅頭嶼之圖〉[圖10]，雖強調以「真實的筆法」入畫；[註85] 但對山岳圖像的處理顯然仍拘囿於「四条派」（即四條派）的形式語彙。

1927 年「臺展」開辦後，鄉原古統以評審委員身分，展出風格絢爛華麗的花鳥、人物畫，或四條派寫生風景畫。而第四、五、八、九屆「臺展」的「臺灣山海屏風」系列，則是他最為後人所讚賞、[註86] 最具開創性的山海景觀畫作。1930 年第四屆「臺展」的〈臺灣山海屏風—能高大觀〉，高 172 公分，寬 746 公分，以六曲一雙的巨大屏風形式呈現，企圖捕捉中央山脈的脊背—能高越嶺，磅礡壯闊的山岳氣

82. 廖瑾瑗，〈畫家鄉原古統——臺展時期古統的繪畫活動〉，《藝術家》第 297 期，2000.2，頁 458-459。
83. 《臺灣日日新報》，1930（昭和 5）.4.6，第 4 版。
84. 廖瑾瑗，〈畫家鄉原古統〉，《藝術家》第 292 期，1999.9，頁 370、372、374。
85. 廖瑾瑗，〈畫家鄉原古統〉，《藝術家》第 294 期，1999.11，頁 293。
86. 例如日本學者矢島太郎、佐藤玲子等人，於撰述文章中推崇「臺灣山海屏風」系列為「臺展的代表」。（廖瑾瑗，〈畫家鄉原古統〉，第 292 期，頁 364。）

勢。鄉原在此作中，大膽嘗試以轉折的線條與多層次皴擦的墨色，表現山岳的體積量感和稜脈的動勢走向。〈臺灣山海屏風─能高大觀〉雖然被當時評論者，譏諷為：「是一幅沒有完成的習作」，[註87] 但是鄉原在作品中表露出強烈的創新意圖，以求擺脫昔日精細華麗但卻瑣碎柔弱的弊病。隔年（1931）第五屆「臺展」〈臺灣山海屏風─北關怒潮〉，出自同樣理念，以濃淡墨色描寫臺灣東北角「蘭陽八景」之一「北關海潮」。此作，他以線條及墨色的變化，表現介於天海交界北關險境，在驚濤拍岸中所產生震撼迫人的浩瀚氣象。

自「臺展」開辦以來，鄉原氏對當局所提倡的「地方色彩」理念闡述並不多。1930 年他曾於媒體發表「臺展」審查感言：認為林玉山「特選」之作〈蓮池〉與郭雪湖「臺展賞」之作〈南街殷賑〉，前者「取材自這個土地」；後者「表現出地方色彩，並且將不易處理的熱鬧市街處理得很好」。[註88] 評論中他點出了風土、民俗與「地方色彩」的連結關係。1933 年他又發表另一篇短文，說：

> 幾座峻峰秀逸挺拔，宛若青色螺貝點綴於萬頃煙波中。天邊蒼鬱樹木四時常綠，佳花芳草四季盛開。不愧我臺灣蓬萊仙島之名，洵為別有洞天之地也。在如此豐美的自然懷抱中，照理應當孕育出特異性質的藝術。[註89]

可見在他的認知中，臺灣擁有「秀逸挺拔」、「四時常綠」、「豐美的」自然景觀，依照常理應當可以培育出特殊的風土藝術。文中他追溯了數位臺灣歷史上留名的書畫家，認為他們沒有畫出蓬萊仙島「特異性質」景色；因此他慨歎「斯道蕭沉寂寞」。結論時他強調，傳統「詩文、書畫」是「東洋精神的奧妙精髓」，是未來臺灣書畫發展的重心。[註90] 可見鄉原有心綜合東方詩文、書法與繪畫，以舖陳出臺灣美術未來可行之路，並藉此將心中概念式、特殊風土的臺灣藝術予與具體化。

87. N生記，〈臺展を觀を〉，《臺灣日日新報》，1930 年（昭和 5）11.3，第 6 版；譯文引自顏娟英，《風景心境──臺灣近代美術文獻導讀》（上），頁 205。

88. 鄉原古統對媒體發表有關第四屆「臺展」的談話，刊登於《臺灣日日新報》，1930（昭和 5）.10.30，第 1 版；譯文引自顏娟英，《風景心境──臺灣近代美術文獻導讀》（上），頁 492。

89. 鄉原古統，〈臺灣の書畫に就て〉，《臺灣教育》第 374 號，1933.9，頁 83。

90. 同上註，頁 83-85。

91. 鷗亭生，〈臺展の印象（六）──花形諸家の作品〉，《臺灣日日新報》，1932.11.3，第 6 版。

92. 鷗汀生，〈今年の臺展（二）──努力の作『夕照』、寫生より寫意へ〉，《臺灣日日新報》，1933.10.30，第 2 版。

93. 同上註。

94. 林鹿二，〈臺展漫評──東洋畫を觀る〉，《臺灣日日新報》，1934.10.29，第 3 版；譯文引自顏娟英，《風景心境──臺灣近代美術文獻導讀》（上），頁 292。

○○ 圖 11-1 / 鄉原古統　臺灣山海屏風—木靈之一（右屏）　1934　圖片來源：財團法人學租財團編，《第八回臺灣美術展覽會圖錄》，臺北市，財團法人學租財團，1935，東洋畫部，頁 47-1。

○ 圖 11-2 / 鄉原古統　1934 臺灣山海屏風—木靈之二（左屏）　1934　圖片來源：財團法人學租財團編，《第八回臺灣美術展覽會圖錄》，臺北市，財團法人學租財團，1935，東洋畫部，頁 47-2。

　　而「臺灣山海屏風」系列正是他嘗試將此「特異」風土景觀具體視覺化的實踐案例。藝評家大澤貞吉雖然批評鄉原的〈玉峰秀色〉（1932）一作，手法「保守」、「細緻」，[註91]〈玉峰秀色〉和〈端山之夏〉（1933）都「敗在山骨的皴法上」，[註92]然而他仍然推崇鄉原是一位「描繪山岳頗具信心的畫家」。[註93]1930 年代前期，為了彰顯所體驗到的蓬萊仙島自然特質，鄉原又相繼於第八、九屆「臺展」中以〈臺灣山海屏風—木靈〉[圖11-1、11-2]、〈臺灣山海屏風—內太魯閣〉兩大鉅作參展，相繼以高山樹海、峽谷湍流形塑臺灣豐富獨特的地貌意象。雖然〈臺灣山海屏風—木靈〉被林鹿二（1908-？）批判右屏「較佳」，左屏「技法有些渾濁」；[註94]〈臺灣山海

屏風—內太魯閣〉被立石鐵臣（1905-1980）形容為「奔流好像沒有出聲，只是用筆的墨色散漫地映入眼簾」。[註95] 但年輕一輩的非難與針貶，似乎並未動搖他創作臺灣山海圖像的信心。

現今回顧鄉原古統四組「臺灣山海屏風」力作，再參照他對臺灣「地方色彩」的認知，則他所創作的〈能高大觀〉、〈北關怒潮〉、〈木靈〉、〈內太魯閣〉等山海圖像系列，不正一一體現他所觀察領會的「峻峰秀逸」、「萬頃煙波」、「樹木常綠」、「佳花芳草」的臺灣殊異勝景嗎？而他以渾厚筆法，燦燦墨色所表現的臺灣山岳、海洋、森林、峽谷的獨特景觀，也體現了他所追求的「東洋精神的奧妙精髓」。二十世紀前葉鄉原以一位長期寄寓畫家的身分，透過親身觀察、寫生及觀照臺灣山海景色，並嘗試以視覺符碼表達對土地的認同。他所遺留大幅聯屏「臺灣山海屏風」系列圖像，則是他傳達對第二故鄉情感的視覺語彙媒介。

（2）在地情感——淡水郊山圖像

1918 年三十一歲來臺的木下靜涯，評論者形容他和鄉原古統宛如「車之雙輪」，透過「臺展」和「栴檀社展」的推動，兩人全心全意為臺灣東洋畫壇付出無悔的貢獻。[註96] 木下與鄉原同樣來自以日本阿爾卑斯山景觀著稱的信州（長野縣）。1903 年他曾追隨東京「四條派」名家村瀨玉田（1852-1917）習畫，1909 年則加入京都竹內栖鳳「竹丈會」，[註97] 故作品傾向於強調寫生的自然主義風格。早期所作〈靈峰富士之圖〉（1906）及〈農村風景〉（1914），[註98] 即以沒骨、暈染技法描繪富士山及農舍風光，表現出雅逸輕淡的文人抒情畫風。

來臺初期木下靜涯行蹤飄忽，1923 年 4 月之前曾應臺南市之邀，製作兩件《番界繪卷》呈獻給訪臺的裕仁皇太子。[註99] 同年 6 月則將長野縣本籍遷到臺北淡水。[註100] 雖然《番界繪卷》所畫內容無法確認，但是 1920 年代初期，他或許和鄉原古統、鹽月桃甫等人一樣，也被番界原始、神秘特質所吸引入山寫生。[註101] 1927 年開始他和鄉原一起受聘為「臺展」東洋畫部審查委員及幹事。1936 年鄉原離臺後，木下成為臺灣東洋畫壇唯一領導者，並擔負起 1938 年改制後「府展」的審查重責，直至 1946 年被遣返回日本。

滯臺二十八年的木下靜涯，一生最精華的創作歲月都在臺灣度過。同為滯臺東洋畫家村上英夫（無羅），稱許木下善於運用：「『待水』暈染技巧，描寫朝霧、晚霞、風雨、水流、波浪及空氣等天地自然景象」；而「以淡水為中心的水墨小品」，尤其深獲他的激賞。[註102] 而木下靜涯以淡水對岸觀音山、近郊大屯山，或高聳新高山、阿里山所創作的山岳作品，清一色都以四條派朦朧、暈染的技法，表現「豐富趣味」、[註103]「靈氣」[註104]、「生氣」[註105] 或「詩情豐富」，[註106] 故深獲時人的嘉許。

然而木下的山岳圖像在「地方色彩」論述脈絡中，所實踐的又是何種視覺性的詮釋意涵？他的山岳作品對戰後臺灣山岳畫家又有何種影響力？

　　「臺展」開辦以來，多數殖民高官、內地來臺審查委員、藝術家及評論家，大多從統治觀點討論「中央」與「地方」，「帝國」與「邊陲」的從屬關係；只有少數如松林桂月，則從推崇「鄉土藝術」的平權視野，他們各自展開對「地方色彩」口號的思辯與論述。[註107]木下靜涯與鄉原古統，雖然和石川欽一郎一樣，都掌握有「臺展」的審查實權；但相形之下，前兩位日籍畫家對殖民文化的論述則較少，所能發揮的影響力相對也比後者小。鄉原古統離臺後，木下成為官展東洋畫部唯一滯臺審查委員及領袖人物。他在 1937 年「臺展」面臨「改組」時，曾被質疑「退步」、或該「覺醒」。[註108]為了回應種種議論與批判，他在《臺灣新民報》發表〈世外莊漫語—臺展回顧〉一文，說：

> 看臺展的作品不免會感覺或模倣日本內地展覽會的作品，或粗製濫造，許多作品都無法令人敬佩，這也是事實。這是因為參展者很多人並不是真正認真地創作，而是為了參加展覽而創作的人，……美術是神聖的，……像展覽會參展作品那樣地塗抹顏色、構圖，這是研究中的一個手段或一個階段，最後的目標還是日本畫的精神，一定要脫離色彩及形狀的模倣達到入神三昧的境

95.　立石鐵臣，〈第九回臺展相互評——西洋畫家的東洋畫批判〉，《臺灣日日新報》，1935.10.30，第 6 版；譯文引自顏娟英，《風景心境——臺灣近代美術文獻導讀》（上），頁 241。

96.　村上無羅，〈木下靜涯論——臺灣畫壇人物論（3）〉，《臺灣時報》第 204 期，1936.11，頁 119。

97.　廖瑾瑗，〈木下靜涯與臺灣近代畫壇——以臺、府展的東洋畫部為中心〉，頁 47、50。

98.　圖片參照上註頁 48、49 之圖 1、圖 3。

99.　村上無羅，〈木下靜涯論——臺灣畫壇人物論〉，頁 120。

100.　廖瑾瑗，〈木下靜涯與臺灣近代畫壇——以臺、府展的東洋畫部為中心〉，頁 51。

101.　鹽月桃甫於回憶文中提到，他於 1921、1922 年左右與鄉原古統及友人三人同行，第一次搭船到花蓮港內太魯閣探險寫生。他說，在美崙山丘前「二、三十人的蕃人群，突然撥草出現，這是有生以來第一次見到蕃人群。我聽過很多關於他們獵人頭的可怕故事，所以當場嚇了一跳。」（鹽月桃甫，〈內太魯閣行——東臺灣旅行的懷想〉，《臺灣時報》，1939.10；譯文引自顏娟英，《風景心境——臺灣近代美術文獻導讀》（上），頁 77-78。）

102.　村上無羅，〈木下靜涯論——臺灣畫壇人物論〉，頁 123-124。

103.　鷗亭生，〈第一回臺展評〉，《臺灣日日新報》，1927.10.30，第 2 版；譯文引自顏娟英，《風景心境——臺灣近代美術文獻導讀》（上），頁 188。

104.　漢文記者，〈第二回臺灣美術展覽會——會場中一瞥作如是我觀〉，《臺灣日日新報》，1928.10.28，漢文第 2 版；譯文引自顏娟英，《風景心境——臺灣近代美術文獻導讀》（上），頁 194。

105.　立石鐵臣，〈第九回臺展相互評——西洋畫家的東洋畫批判〉，頁 240。

106.　村上無羅，〈木下靜涯論——臺灣畫壇人物論〉，頁 121。

107.　賴明珠，〈日治時期的「地方色彩」理念—以鹽月桃甫及石川欽一郎對「地方色彩」理念的詮釋為例〉，頁 46-52。

108.　木下靜涯，〈世外莊漫語——臺展回顧〉，《臺灣新民報》，1937.1.15；譯文引自顏娟英，《風景心境——臺灣近代美術文獻導讀》（上），頁 532。

界才行。^{（註109）}

　　他以「臺展」東洋畫領導者身分吐露心聲，承認許多畫家是以輕率、散漫、應付的態度參展。他認為此類創作者，普遍未能體會「美術是神聖」的道理；並語重心長地警惕，若僅知模倣「色彩及形狀」，是永遠也無法到達「入神三昧」的至高「境界」。

　　1939年在另外一篇發表於《東方美術》的〈臺展日本畫的沿革〉，木下又提到：

> 臺展的日本畫部分看來宛如植物園的圖錄。有很多人懷疑指導者的方針到底
> 是不是有問題？不過很專心地將此特殊地方的珍奇植物寫生下來，也是非常
> 難得的，東京來的審查委員也是每個人都很讚賞。……許多人為了參加展覽
> 而創作，因此臺展內容落入會場藝術式的形象，這也是自然的現象。^{（註110）}

　　雖然他對外界批評「臺展」日本畫（東洋畫）流於「植物園的圖錄」，承認此乃實情；但也不厭其煩地解釋其因，乃是在臺灣「以專門畫家立身的人一位也沒有」。實施十屆的「臺展」及才一屆的「府展」，在欠缺立志作專業畫家的大環境中，只能以「寫生」的基礎功夫，搭配「地方色彩」的方針來推動。在先天條件不良下，他認為「臺展」落入「會場藝術」的窠臼是難以避免的結果。因而他呼籲當局應每年召開「畫家座談會」，並將「中央畫壇的代表作品借展來臺」，以彌補臺灣畫壇發展上的不足。^{（註111）}

　　「臺展」初辦時，木下靜涯對於「地方色彩」文化政策的看法如何，目前尚無文本可供對照分析。但他在晚期檢討「臺展」東洋畫僅知模倣「色彩及形狀」，並流為「會場藝術」時，對「專心地將此特殊地方的珍奇植物寫生下來」的導向，也僅能自我調侃說「東京來的審查員也是每個人都很讚賞」。

　　在欠缺早期木下對「地方色彩」的文字論述下，筆者嘗試以他的淡水郊山及高山圖像，探索木下如何在個人視覺表徵系脈中落實「地方色彩」理念。從圖像的象徵意涵，解析其山岳作品所體現對人、土地與山脈倫理的觀照，或許可以彰顯他如何實踐「地方色彩」的視覺理念。

　　木下靜涯從第一屆「臺展」（1927）起至第六屆「府展」（1943），總計十六次

109.　同上註。

110.　木下靜涯，〈臺展日本畫的沿革〉，《東方美術》，1939.10；譯文引自顏娟英，《風景心境——臺灣近代
　　　美術文獻導讀》（上），頁275。

111.　同上註，頁274-275。

官展全未缺席。其中除部分重彩花鳥畫之外，其餘多數都是水墨或設色水墨風景之作。若依山岳主題分類，大抵可分為淡水居處周圍的「郊山」，以及阿里山、新高山等 2000 公尺以上「高山」兩種山岳畫。

　　屬於第一類的淡水郊山風景，包括第一屆「臺展」〈風雨〉、第三屆「臺展」〈雨後〉（1929）及第六屆「府展」〈雨後〉（1943），都以濃淡有致、微妙水墨技法，表現空間感與變幻不定的氣候。木下靜涯以承襲自竹內栖鳳「四條派」寫意、寫實並融的風格，表現淡水一帶河、海交界及觀音山景觀。他擅長描繪雨季來臨時，大地風雨交加、濕潤多霧的自然特質，營造蕭瑟、寂寥的東方詩情。第二屆「臺展」〈大屯晴嵐〉（1928）^{（圖12）}、第三屆「府展」〈滬尾之丘〉（1940）及第四屆「府展」〈砂丘〉（1941），則以細膩寫實筆法描繪雨後初晴的大屯山，淡水河岸起伏有致的山脈、梯田或砂丘風光，充分表露個人對生活土地的濃郁情感。

　　木下開始創作臺灣高山圖像的年代顯然比其他畫家晚，從第八屆「臺展」〈番

圖 12 ／木下靜涯　大屯晴嵐　1928　第二回臺灣美術展覽會東洋畫部

山將霽〉（1934）、第九屆「臺展」〈雲海〉（1935）到第一屆「府展」〈新高清晨〉（1938），我們才看到他嘗試以阿里山、新高山為主題入畫。可見他觀照到「山岳國」的高山景觀特質，已是在「臺灣八景」、「大眾登山」等山岳活動及論述推展到最高潮的時候，而「國立公園」政策也已進入積極規劃之際。

據文獻記載，木下靜涯可能在1938年左右加入「臺灣山岳會」為會員。[註112]換言之，他比為理番目的而入山的石川欽一郎，或為寫生進入番區的鄉原古統、鹽月桃甫等人，都還要晚踏入番界高山地帶蒐尋畫材。因而〈番山將霽〉及〈雲海〉兩作，從取材與描繪角度來看，可能是參考照片所作，故立石鐵臣批評〈雲海〉的構圖經營有缺陷。[註113]直等木下加入「臺灣山岳會」之後創作的〈新高清晨〉，方以「熟練技法」，描寫「稜稜山骨」，表現「自在」山景。[註114]易言之，木下在歷經登山寫生磨練後，運用嫻熟寫實功力，才成功地描繪出山岳的肌理量感，以及山谷中盤桓的雲霧水氣。他透過變幻多端的天候氣象與渾厚棌實山體的客觀再現，帶領觀者進入一個內化的山岳世界。

木下靜涯在高山圖像的創作上晚至1930年代中、晚期才起步，因而在

圖 13／木下靜涯　淡水　年代未詳
127×41.5cm　私人收藏

形塑個人視覺語彙方面難以超越鄉原古統。然而以寓居地域淡水郊山為主題的圖像，卻展現出具有個人特質的視覺語彙。他不斷嘗試以不同技法，表現淡水河左右岸山脈風光，以及臨海砂丘獨特景觀。歷經長期觀察、體驗及寫生，他將淡水變幻不定、多風多雨、雨霧晴嵐交替更換的天候特質，生動地體現在其淡水郊山圖像中。^{（圖13）}在追求「脫離色彩及形狀的模倣」以「達到入神三昧境界」的過程中，木下靜涯始終抱持「美術是神聖」的嚴謹態度，企圖以淡水郊山圖像表達對此「特殊地方」的在地情感。他的淡水郊山圖像突破了官方運作「地方色彩」口號的權力象徵，並將其置放在自我生活的「脈絡（context）與習性（habit）」中。^{（註115）}淡水郊山圖像脫離政治權力的約束，回歸個人、在地的情感領域，成為他與寄寓生活空間對話的表述媒介。而這種以熟悉、內化的山岳意象，作為藝術家與土地對話的情感仲介，對戰後臺灣本土山岳畫家則帶來莫大的啟發。

■ 戰後張啟華壽山圖像

　　戰前臺灣因處於殖民帝國所建構的特殊權力結構中，番界、山區的山岳圖像乃被運作成具有「探險」、「理番」、「國粹」、「征服」、「休閒」、「強國強民」及「地方色彩」等多重政治意涵。然而在「地方色彩」理念的基礎上，長期滯居臺灣的日籍美術家，如鄉原古統與木下靜涯，卻發展出以高山或郊山圖像傳達人與土地、山脈對話的視覺表徵模式，將權力符碼轉化為個人在地情感的媒介。

　　日人治臺時期，由於山林資源的開發與番界的治理完全由殖民者掌控，欲進入高山番界工作、旅遊或寫生，則非等閒人物可輕易入山。因而臺籍畫家如陳澄波、郭雪湖、廖繼春等人，雖也有山岳作品，但往往僅止於描繪遙望的高聳玉山，或低矮的圓山、淡水等郊山，以再現故鄉或「臺灣八景」的名勝景觀。至於能親身踏勘番界山區從事觀察、研究及寫生的臺籍畫家，大概也只有藍蔭鼎一人而已。

　　藍蔭鼎年少時在羅東公學校代課，因偶然機會獲得石川欽一郎賞識並收為門徒。石川於1932年離臺後，他即步上恩師後塵，成為臺灣水彩畫壇的「獨守孤壘」者。

112. 林麗雲，《山谷跫音──臺灣山岳美術圖像與呂基正》，頁46。
113. 立石鐵臣，〈第九回臺展相互評──西洋畫家的東洋畫批判〉，頁240。
114. 鷗汀生，〈第一回府展漫評〉（東洋畫），《臺灣日日新報》，1938.10.24-29日，第3版；譯文引自顏娟英，《風景心境──臺灣近代美術文獻導讀》（上），頁263。
115. W.J.T.Mitchell, *Picture theory：Essays on verbal and visual representation*, p.345.

（註116）1933年藍蔭鼎應總督府理番課長鈴木秀夫之邀，負責為原住民編寫專用教科書。同年12月，他「在教育課、警務課和各地派出所人員協助下」，（註117）進入番界山區「研究原始藝術」。（註118）1935年他相繼完成總督府警務局出版的《教育所圖畫帖》一至四冊，圖畫帖中的教案，包括「原畫」及「指導要旨」全由藍氏一手插繪及編寫。（註119）而他入山所畫的〈從合歡眺望新高山〉（圖14）一作，不但成為「始政四十週年紀念博覽會」宣傳明信片；（註120）同時也成為臺灣總督府警務局理番課所屬「理番之友」出版品《臺灣番界展望》插圖，以宣揚殖民政府理番治積的豐功偉業。（註121）藍蔭鼎的山岳圖像，基本上還是歸屬於「理番治積」與「番地教育」的脈落，因而其山岳畫作沒有脫離殖民帝國所建構權力論述的範疇。而以下所要討論戰後初期山岳畫概況及張啟華的壽山圖像，則與鄉原及木下類似，是以山岳意象做為個人情感仲介此歷史脈絡的延續。

1. 戰後臺灣山岳畫的發展概況

日治晚期第一個以臺灣人為主的登山團體「萬華登山會」，1940年在臺北市有明町成立。（註122）臺灣總督府所主導的「臺灣山岳會」隨著大東亞戰爭的動員，於1941年12月停止一切山岳相關活動。戰後，臺北市參議會議長周延壽（1900-？）和蔡禮樂、謝永河等人，於1947年5月發起組織「臺灣省山岳會」，接管了因戰爭而停頓的「臺灣山岳會」，並成為「中華民國山岳協會」的前身。（註123）在藝壇中，最早響應登山活動為1948年成立的「青雲美術會」。此會在呂基正的提倡與鼓吹下，每逢假日會員相約至臺北郊外或鄰近山區寫生。呂氏早期曾跟隨臺大、中研院等學術研究單位入山寫生，後來他所主導的「青雲美術會」則在臺北中華基督教青年會、救國團及省立博物館等單位協助下，攀登中央山脈、玉山、雪山等高山進行寫生。（註124）呂基正及許深州兩位「青雲」會友的山岳畫最具個人特色，且在戰後臺灣畫壇獨領風騷。（註125）

1960年4月中部橫貫公路及1966年5月北部橫貫公路完工通車，象徵日本殖民時期「理番道路」走入歷史，（註126）取而代之的則是貫通東西，具有休閒、登山及經濟產能的現代交通網絡從此打開。臺灣中央連綿高聳山彙的串連，不僅寫下交通進步的史頁，同時也醞釀出戰後畫家入山觀察、寫生及山岳畫創作的風氣。例如1956年7月開工的中部橫貫公路，興築期間師大教師林玉山、張德文等，率先帶領學生遠赴中橫、太魯閣一帶，進行徒步旅行寫生活動。（註127，圖15）從1950年代晚期開始，許多「臺灣省美術展覽會」（簡稱「省展」）參展畫家，也相繼選擇中部、北部橫貫公路沿線山岳景觀，作為繪畫創作素材。可見便利的交通，確實帶動一股新的登山寫生風潮。（註128）西畫家、水墨畫家、膠彩畫家及攝影家們，紛紛進入阿里山、太魯閣、玉山、

雪山、奇萊山或南湖大山，捕捉雄偉壯闊、變幻多端的山岳意象。此種群體畫山的現象，顯示戰後臺灣山岳將再度成為視覺藝術表徵系脈的重要媒介。山岳圖像創作者，乃依個別感受與領悟進行山岳符號的詮釋與論說。誠如研究「言詞與形象」（word and image）關係的湯瑪士·米契爾（W.J. Thomas. Mitchell, 1942-），他引用納爾遜·古德曼（Nelson Goodman, 1906-1998）的「表述理論」說，圖像的：「象徵類型（symbol types）的區別變得非常重要地嵌在功能運作（function）、脈絡與習性中，它不再是本質（essences）或絕對類別（absolute categories）的問題」。[註129] 戰後臺灣山岳圖像的創作研究才剛開始，眾多不同類型不但值得細加深究；而如何爬梳山岳圖像所象徵

116. 1936 年川平朝申於《臺灣時報》發表〈藍蔭鼎論〉，讚揚藍氏於老師石川離臺後，「在臺灣畫壇獨放異彩，繼續為臺灣水彩畫壇獨守著孤壘」。（顏娟英，《風景心境──臺灣近代美術文獻導讀》（上），頁 406、408。）

117. 吳世全，《藍蔭鼎傳》，南投市，臺灣省文獻委員會，1998，頁 22。

118. 顏娟英，《臺灣近代美術大事年表》，頁 135。

119. 藍蔭鼎編寫、繪畫，《教育所圖畫帖》，臺北市，臺灣總督府警務局，1935，無頁碼。

120. 《臺灣日日新報》，1935.10.13，第 6 版。

121. 鈴木秀夫，《臺灣番界展望》，臺北市，理番之友，1935，60、61 頁之間彩圖。

122. 沼井鐵太郎，吳永華譯，《臺灣登山小史》，頁 293。

123. 有關「中華民國山岳協會」發展歷史沿革，請參看「中華民國山岳協會」網站。網址 http://www.mountaineering.org.tw/mountaineering-c/modules/tinyd0/index.php?id=7，2009.4.15 瀏覽。

124. 林麗雲，《山谷跫音──臺灣山岳美術圖像與呂基正》，頁 91、111。

125. 例如王白淵評論呂基正山岳畫作，說：「呂氏素來被稱為山岳畫家，確實他的山岳畫有他獨得的風格。《南山》一作所表現的，山岳的嚴峻感，偉大的量感，可怕的變幻與靈魂的安息處，這是山岳給我們的一切」。〔王白淵，〈青雲美展評介〉，《中華日報》，1960.9.25；引自呂基正、鄭世璠等編，《青雲畫集第 40 屆紀念》，臺北市，青雲美術會，1988，頁 68。〕另外顏娟英〈展覽會上的畫家──呂基正〉（藝術家雜誌社編，《臺灣美術全集 21 呂基正》，臺北市，藝術家，1998）及林麗雲《山谷跫音──臺灣山岳美術圖像與呂基正》兩書，對呂氏山岳畫的成就亦多所論述。至於許深州的山岳畫，筆者認為能：「靈活地將水墨的因子融入原本的膠彩因子之中，運用虛實交錯的手法，企圖表現出臺灣山嶽崇偉峻拔的『實象』，及天空中捉摸不定、變化萬千的『虛象』。……能自由自在地將所感受到臺灣高山之雄偉與靈秀，陽剛與陰柔兼融之氣作完美恰當地詮釋」。（賴明珠，《桃園縣藝文資源調查──桃園地區美術家許深州先生研究調查》，桃園市，桃園縣立文化局，2003，頁 95、99。）

126. 林日揚，〈北臺灣的時光走廊──北橫公路臺七線〉，《經典》第 105 期，2007 年 4 月； http://www.rhythmsmonthly.com/?p=4688，2018.3.11 瀏覽；林日揚，〈斷裂的長廊──中部橫貫公路〉，《經典》第 111 期，2007 年 10 月，http://www.rhythmsmonthly.com/?p=4963，2018.3.11 瀏覽。

127. 林玉山暑期曾與師大師生組成太魯閣探勝寫生團入山寫生。（國立歷史博物館編輯委員會編，《觀物之生：林玉山的繪畫世界》，臺北市，國立歷史博物館，2006，頁 136-137。）另外林玉山的學生吳長鵬也曾回憶，就讀師大時曾跟隨林玉山、張德文老師入山寫生的往事。（賴明珠，〈彩墨耕耘現真趣──論吳長鵬從傳統水墨畫至現代彩墨畫的發展〉，《臺灣美術》，第 62 期，2005，頁 81。）

128. 王耀庭於 1990 年發表的文章提到，中部橫貫公路開通後，「省展」審查委員黃君璧、張穀年、傅狷夫，以及其他水墨畫家如：江兆申、張大千等人，都曾以中橫公路景點，包括梨山、合歡山、天祥或太魯閣入畫。（王耀庭，〈懷鄉大陸與臺灣山水〉，郭繼生編，《當代臺灣繪畫文選 1945-1990》，臺北市，雄獅美術，1991，頁 372-378。）

129. W.J.T.Mitchell, *Picture theory：Essays on verbal and visual representation*, pp.6, 345.

● 圖 14 / 藍蔭鼎　從合歡眺望新高山　1935　水彩、紙　（圖片來源：臺灣總督府警務局理番課，《臺灣番界展望》，臺北，理
　番之友，1935，頁 60。）

● 圖 15 / 林玉山　橫貫公路寫生隊　1959　彩墨、紙　國立臺灣美術館典藏（林玉山家屬提供）

的意涵、文化論述或認同等議題，則值得吾人持續探究。

2. 張啟華與劉啟祥在創作上的互動

　　張啟華（1910-1987）是第一位赴日習藝的高雄油畫家。東京「日本美術學校」
留學期間（1927-1933），他曾參加過三次「獨立美術協會展」（簡稱「獨立展」）與
兩次「槐樹社展」，[註130] 也曾於 1933 年入選「臺展」。雖然有優異的藝術學、經歷
背景，返臺後他卻因繼承岳父家族事業，必須掙扎於現實生活與藝術理想的拉鋸中。
張啟華於參與創會的「臺灣南部美術協會」（此會展覽簡稱「南部展」）二十一週年

130.　林曙光，〈文化沙漠裡的奇葩──張啟華〉，《三信塔》第 6 期，高雄市，三信出版社，1977，頁 33。

131.　張啟華，〈畫筆點滴〉，《第 21 週年南部展》，1973；收於林保堯，〈臺灣美術的「高雄者」──張啟華〉，
　　　藝術家出版社編輯，《臺灣美術全集張啟華 22》，臺北市，藝術家，1998，頁 49。

132.　例如 1955 年跟隨張啟華習畫的張金發受訪時說：「當時有人稱他為瘋啟華，或是摳啟華，但他既沒瘋也並非
　　　真的小氣，只是不喜愛受束縛，愛穿著輕鬆到處去走……」，甚至連他的太太「在家裡也戲稱他為瘋子」。（連
　　　子儀，〈張啟華繪畫作品研究〉，國立高雄師範大學美術系碩士班理論組碩士論文，2007，頁 130、132。）

（1973）紀念展時，曾撰寫回顧文章〈畫筆點滴〉，自我剖析說：「回顧這幾達半世紀的美術研究生活，仍覺徘徊摸索於庸俗領域，毫無領悟拔萃可言，深覺虛度此生，自愧怫如。……然懷抱著堅定而熾烈的信心，跨著踏實的步伐，不顧暮年之將盡，不顧一目之已瞎，忍著喪失可愛子女的悲痛，背荷世俗重擔，跋渡喜、怒、哀、樂、苦甘、辛辣的人生，一步步地與「南部展」同道藝友攜手努力耕耘美的園地，直到此生的盡頭。……以余之見「靈肉一體至境」仍為藝術家、作家、宗教哲學家所日夜探討求真得窺其堂奧者，則眼界大開，胸襟遼闊，藝道必超凡精進。」^(註131)

顯然張氏掙扎於生活與創作中，對藝術的見解與同時代的人也存在某些差距。戰後他事業與創作並進及種種特異行事作風，^(註132)雖然無法得到一般人的接

受與體諒。但因領悟到「靈肉一體」的藝術「至境」，故終其一生以「背荷世俗重擔」，追求「藝道必超凡精進」的自我期許。

他的山岳畫創作範疇，包括劉啟祥故居小坪頂，以及馬頭山、旗山、甲仙山等郊山，還有一生精粹所在的「壽山」系列，乃是他「喜、怒、哀、樂、苦甘、辛辣人生」的寫照，也是他追求「靈肉一體」、精神與物質合一的視覺化象徵。以下筆者將以張啟華1950-1970年代山岳畫作，尤其是代表他一生創作結晶的壽山圖像為主軸，探討他山岳召喚（interpellation）、與山對話（dialogue）所欲傳達的深層意涵，以及他在臺灣山岳畫系脈中的定位。

1933年張啟華自日返臺後，迎娶高雄財力雄厚資產家林迦（1888-1972）長女林瓊霞（1911-1976）為妻。林迦在地方上素有「打狗拓荒者」稱號，在他刻意栽培下，女婿張啟華被延攬到投資土地建設的「興業信用組合」工作。[註133] 戰後1947年1月「興業信用組合」改制為「高雄市第三信用合作社」，張氏連任理事二十七年。1958年「高雄市第三信用合作社」創辦「三信高商」，他亦榮膺為董事。[註134] 而林迦與日人合資的戲院，戰後更名為「壽星戲院」，林迦接任董事長之職，張啟華則受聘為經理。[註135] 由於岳父龐大企業亟需張啟華協助與經營，因而他所熱愛的繪畫創作只能暫時擱置。直至好友劉啟祥（1910-1998）於1948年遷居高雄三民區，他才「重溫舊誼，終日相隨與伴，或闊論美術，共同習作」。[註136]

張啟華在〈畫筆點滴〉中回憶他於弱冠之年，以〈噴水〉一作入選第一屆「獨立展」（1931）；同年劉啟祥也入選「二科會展」。[註137] 因而在留日臺籍先輩藝術家籌辦的慶功宴上，兩人首度相識，「從此友誼倍增，情至無所不談」。[註138] 張啟華與劉啟祥同齡，都出生於1910年，也大約都在1920年代晚期至1930年代初期，在東京地區完成美術教育。[註139] 但因畢業後劉啟祥繼續前往法國深造，奠定日後成為南臺灣藝壇領導者的根基。張啟華1933年返鄉後結婚，並承擔起家族企業經營擴充的重擔，因而自慚「徘徊摸索於庸俗領域，……『美的真諦』祂仍遠遠地，高高地，隔在閃爍的天邊仰止莫及」。[註140] 因此當劉啟祥從日本返臺，並於1954年定居高雄大樹鄉小坪頂後，張啟華猶如尋覓到領航燈塔，頻繁地到小坪頂寫生創作，後來則轉為純粹與劉啟祥談畫論藝。[註141]

張柏壽描述小時候隨隨父親到小坪頂拜訪世伯的經過，他說：「有時包車，有時……坐公路局車到鳳山，再轉客運車，到大樹鄉的九曲堂村下車，換小火車到劉家附近，然後再走路去」。由於換車、等車很花時間，所以他們父子往往早上5點就起床準備，快到10點才抵達劉家。[註142] 可見張啟華當時抱著宛如朝聖心情，不辭辛勞、長途跋涉到小坪頂，真摯地向好友問藝。劉啟祥曾和其子劉俊楨提到，張啟華「作畫前會先打大筆觸、大概的草稿，然後便會和他討論，研究這幅作品要怎麼完成」。

^(註143)顯見從 1940 年代晚期至 1950 年代張啟華重拾畫筆期間，摯友劉啟祥確實帶給他創作上許多啟發與影響。

　　劉啟祥早期是以人物畫及風景畫在「二科展」及「臺展」中崛起。1954 年定居大樹鄉小坪頂之後，他開始以高雄縣近郊旗山、馬頭山、甲仙山為尋幽踏勝的景點，並於 1950 年代晚期以山體、山勢作為探索立體塊面分析的元素。例如 1955 年〈馬頭山〉、1957 年〈鳳梨山〉及大約創作於 1959 年的〈馬頭山〉、〈山壁〉、〈山〉等畫作，他嘗試以郊山為題材，探索現代主義理性分割的形式語彙。中部橫貫公路開通後第二年（1961），他也帶領學生穿越中央山脈到東部太魯閣寫生旅行。^(註144)往後足跡更踏遍太魯閣、玉山、阿里山、墾丁大小尖山及梨山等峽谷山區。曾雅雲認為，劉啟祥藉著山岳寫生與創作「想表現實際對談過的臺灣中部山巒之雄奇偉岸氣勢，刻畫出那屬於溫帶的寒冷感覺」。^(註145)而劉啟祥在自述文章中則說：

> 風景和人物都是一種模特兒，它們能引發靈感，但不是靈感的本身。靈感滋長的速度或快或慢，若慢得讓你覺察不出，此時最好暫時擱筆不畫。……記憶，尤其是對自然界諸種色澤與光線的記憶，將在我的藝術中扮演重要的角色。^(註146)

133. 林曙光編，《林迦翁行狀》，高雄市，三信出版社，1973，頁 15-16。
134. 同上註，頁 36-37。
135. 同上註，頁 17。
136. 張啟華，〈畫筆點滴〉，頁 49。
137. 依據顏娟英的研究，劉啟祥是在 1930 年，比張啟華早一年而非同年，以《臺南風景》入選「二科會展」。（顏娟英，〈南方的清音——油畫家劉啟祥〉，藝術家出版社編，《臺灣美術全集 11 劉啟祥》，臺北市，藝術家，1993，頁 20。）
138. 張啟華，〈畫筆點滴〉，頁 49。
139. 張啟華於 1928 年至 1933 年在東京池袋區「日本美術學校」習畫；〔有關張啟華何時入「日本美術學校」就讀，共有兩種說法。林保堯及連子儀皆引用長榮中學（原私立臺南長老教中學）校友資料，推測張啟華應當是在 1929 年進入「日本美術學校」讀書；（林保堯，〈臺灣美術的「高雄者」——張啟華〉，頁 20-21；連子儀，〈張啟華繪畫作品研究〉，頁 28-29）然而林曙光、鄭水萍及顏娟英，（連子儀，〈張啟華繪畫作品研究〉，頁 28-29。）及張氏摯友鄭世璠（鄭世璠，〈人和藝術〉，《張啟華畫集》，高雄市，畫家屬自印，1982，頁 3。）都說他是在民國 16 年（1927），進入「日本美術學校」研習。依張啟華自述，只提到：「余年十八，負笈東渡進入東京日本美術學校」，（張啟華，〈畫筆點滴〉，頁 49）而「日本美術學校」本科需唸滿五年，則張氏應當是 1928 年（實歲 18）長榮中學未滿一年即負笈東瀛，而於 1933 年唸完五年畢業較合乎情理。因而也才會有 1931 年「留日第三年」獲得「校際展覽會首獎」的事蹟。劉啟祥則是在 1928 年至 1931 年於東京神田區「文化學院」美術科習藝。（顏娟英，〈南方的清音——油畫家劉啟祥〉，20。）
140. 張啟華，〈畫筆點滴〉，頁 49。
141. 連子儀，「劉俊楨訪談紀要」，〈張啟華繪畫作品研究〉，頁 144。
142. 連子儀，「張柏壽訪談紀要」，〈張啟華繪畫作品研究〉，頁 128。
143. 連子儀，「劉俊楨訪談紀要」，〈張啟華繪畫作品研究〉，頁 145。
144. 顏娟英，〈南方的清音—油畫家劉啟祥〉，頁 292。
145. 曾雅雲，〈生命之歌——劉啟祥的繪畫藝術〉，《劉啟祥回顧展》，臺北市，臺北市立美術館，1988，頁 10。
146. 曾雅雲編輯，劉耿一設計，《劉啟祥畫集》，高雄市，高雄市政府，1985，頁 10。

可見對山的「色澤」、「光線」及「溫度」的記憶，乃是劉氏山岳畫表現的重心。至於如何以山為媒介，捕捉「自然」所引發的「靈感」，寫生則是受過近代學院訓練老一輩畫家的不二法則。高屏地區的山巒海岬，以及中央山脈、太魯閣的高山峽谷，都是劉啟祥藝術實踐的重要仲介。他強調透過「記憶」去捕捉剎那湧現的「靈感」，經過重新組構編碼後，方能完成具個人藝術特色的風景意象。

　　劉啟祥強調對「自然界諸種色澤與光線」的「記憶」之寫生觀，乃是延續戰前日本二科會、西歐後印象派美術風潮的創作觀。他既重視實證客觀精神，同時也強調個人特質表現。這種強調自我對圖像的詮釋觀，對受到「二科會」支脈「獨立美術協會」影響的張啟華，[註147] 也頗能引起共鳴。張啟華早期參加日本「獨立展」與「槐樹社展」的作品，清一色都是風景畫。1952 年他和劉啟祥等人共組「高雄美術研究會」，即以此為契機重啟戰後參與同人畫展及官方競賽展的大門。1963 年，距離他戰前第一次個展（1932）三十一年之後，張啟華因累積一定創作量，才籌畫舉行第二次個展。在個展中，他展出囊括了歷年來參與「省展」、「紀元展」、「臺陽展」及「南部展」的作品，總計達 87 件。[註148] 當時靖江於《臺灣新聞報》評論說：

> 〈文廟朱壁〉、〈左營農舍〉、〈椰樹村屋〉等，將地方色彩與情調表現無遺。……風景中的〈綠山〉與〈一號山〉上可以看出光在時間上所賦予的色彩變化。另外第三號〈山〉和一幅山景〈黃昏〉，遠看似乎用筆很細緻，實際上則是形成於奔放利落的刀下。[註149]

　　而顧獻樑（1914-1979）於參觀張氏個展時，也表示對〈孔廟〉、〈山〉等作品所表現「彩色簡潔」、「氣質高貴」甚為激賞。[註150] 另一位評論者古愚則謂：「張先生的主題作品當以用山為主題者最為明顯，……設色變化無窮，似乎未受個性所束縛」。[註151]

　　從上述評論，筆者又歸納出幾個提問。第一、張啟華在描繪具有「地方色彩與情

147.　「獨立美術協會」重要成員里見勝藏（1895-1981）及小島善太郎（1892-1984），原本都是「二科會」會員。（王秀雄，《日本美術史》（下冊），頁 194-195。）因而「獨立美術協會」可說是從「二科會」衍生出來的派系。

148.　林曙光，〈文化沙漠裡的奇葩——張啟華〉，頁 35。

149.　靖江，〈結實而豐富的畫展——看張啟華的新舊作品〉，《臺灣新聞報》，1963.3.3；收於林保堯，〈臺灣美術的「高雄者」——張啟華〉，頁 50。

150.　林曙光，〈文化沙漠裡的奇葩——張啟華〉，頁 35。

151.　古愚，〈張啟華個展觀感〉，《臺灣新聞報》，1963.3.6；收於林保堯，〈臺灣美術的「高雄者」——張啟華〉，頁 51。

調」的山岳風景時，他對光影、色彩等形式語彙，一如劉啟祥，亦相當用心及重視。作品中他也刻意營造劉啟祥式「彩色簡潔」、「氣質高貴」等典型特質。這種挪借自劉啟祥氏的形式風格，在張啟華往後的山岳圖像中是否產生轉變？日後他是否形塑出個人獨特的表現語彙？第二、張啟華的山岳主題圖像於 1960 年代初期，已相當受到時人的注意與肯定。如果說山岳圖像從 1950 年代晚期開始，就已成為他的一種表述語言，那麼作為象徵符碼的壽山圖像為何會出現在他創作的中、晚期？壽山在他的召喚下，讓他本身與山、土地產生對話，經過這種內化的儀式，壽山符號是否隱藏畫者所欲表白的內在訴求？壽山圖像在臺灣山岳圖像表述系脈中，究竟又具有何種凸顯的歷史意義？這些設問，是以下章節想繼續探討的議題。

3. 張啟華壽山圖像的意涵

張啟華一生中有許多系列性的探討畫題，例如臺南孔廟、(圖16) 廚房死禽、小坪頂、貓鼻頭及東港風景等，在取材、用色及構圖方面都受到劉啟祥影響，並以此為基礎延展出個人風格。他尊劉氏為師，就如劉啟祥留法時於羅浮宮臨摹馬奈、塞尚（1839-1906）的心情般，真誠地尋求內心最崇高的典範。戰後時期他以中南部山岳

圖 16／張啟華　文廟朱壁　1958　油彩、畫布　95.5×129cm　高雄市立美術館典藏（張啟華文化藝術基金會授權）

為命題的系列畫作，例如甲仙山^(圖17)、塔山、大小尖山等山岳圖像，也都可以看見劉啟祥的影子。^(圖18)

1960年代初期之後，劉啟祥經常遠赴太魯閣、玉山及梨山等地旅行寫生。^(圖19)張啟華因為事業繁忙無法抽空同行，故僅能以最熟悉、最有感觸的都會山岳——壽山，持續探索山岳主題。據鄭水萍的研究：

> 塞尚的〈聖維多利亞〉系列給他不少啟示，……對塞尚的深入探索，張氏要等到劉啟祥來高，才慢慢開始。……張氏一九六〇至七〇年代的壽山——都會系列，使他與劉啟祥的題材分流。……此期張氏透過鄭世璠好不容易訂閱到《みづゑ》、《アトリエ》，……他們幾乎同時以獨立展林武黑邊方格風格，開拓南北現代都會描繪之濫觴」。^(註152)

要言之，從1960年代開始，張啟華藉助大量閱讀日文雜誌、畫冊，並援引西方塞尚及日本「獨立展」畫家林武（1896-1975）等人畫作，作為個人山岳命題創作的思考路徑。^(註153)從此展開以壽山為心中「聖維多利亞」或「富士」聖山意象的鑽研探索之旅。^(註154)壽山符碼經過他多年的摸索與沉潛，終於發展出一種具有獨特風格及論述力量的圖像語彙。

張啟華最早以故鄉都會風景作為題材的作品，當屬1931年獲得「日本美術學校」競賽銀賞的〈旗后福聚樓〉。^(圖20)此畫以港邊大馬路為中軸線，畫面中的路上行人、福聚樓前工人和街尾寫生者，營造出港都富庶繁榮的生活情景。左邊海岸舟楫輻湊、帆影翩翩，右側大片白牆的建築聳立。整體來說，穩定結構、細膩色調與線條特質，表現出張啟華早年留日時期的創作受到佐伯祐三（1898-1928）的影響。^(註155，圖21)只是佐伯祐三援引法國尤特里羅（M.Utrillo,1883-1955）形式，描繪都會風光的視覺表現系脈，在張啟華返臺後並未持續發展。直到1950年代晚期，他嘗試將壽山與高雄都會意象結合時，才融匯日本、西方及本土多樣元素，並開拓出一條獨特自我的路線。

1959年〈港都〉一作描寫夕陽餘暉下，海灣與港口建築群明暗、寒暖的對比色調，以及微妙的光影變化，將高雄港都的自然山觀與人工建築，調合成令人神迷的場景。遠處對峙的壽山及旗後山，宛如海岸堡壘般守護著黃昏的港都。^(圖22)1960年〈港都暮色〉，則將重心位移到壽山對岸的港口景色，近景參差羅列的建築群，在橙黃暮色下，宛若正和遠處壽山及山下哨船頭紅牆白瓦建築喃喃互訴。^(圖23)這兩張以港邊建築群與山岳對談的圖像，宣告闊別二十八年後，張啟華再度以城鎮風光、白牆建築及粗獷黑色線條的形式語彙重新出發。

1960年至1963年「山之組曲」系列，以綠色、褐色、深紅色主觀的色調，奔放俐落的刀法，以及簡約大膽的構圖表現壽山意象，則是他探索內心「聖維多利亞」

的序曲。[圖24] 1960 年〈壽山〉一作，如〈文廟朱壁〉的用色哲學，他以單一朱紅色調統馭建築、山岳與天空，再以粗黑線條、白牆及綠樹形構微妙的色彩變化與韻律動感。此作乃是他首度嘗試結合仰視的壽山與鳥瞰的都會景觀，之後即密集地展開人、山岳與都會的對話。[圖25]

1961 年〈高雄風景〉採俯瞰角度，畫面前、中景為密集群聚的高樓洋房，壽山則坐落於畫幅頂端偏左，右側天空微露曙光，晨曦為城市披上一層金色面紗。建築群屋頂線與山稜線，一致微微向右傾斜，形成一種微妙的動態節奏。[圖26] 此種特殊的表現方式，亦見於張啟華所收藏林武的畫冊中。[圖27] 由此可見，1960 年代初期張啟華在發展都會壽山圖像過程中，嘗試吸納佐伯祐三、林武及塞尚等東、西方養分，融匯後再轉化為自我對故鄉的內在情感表達。

從 1960-70 年代壽山圖像在張啟華的視覺表現中，其所蘊含的確切象徵意義為何呢？由於張氏並未留下太多「言詞」文本，因而我們只能透過壽山圖像，並結合壽山自然、人文歷史，進一步探索此系列山岳畫在其晚期視覺表徵中所蘊藏的意涵。

位於高雄市西邊鼓山區的壽山（今之「柴山」），稜線約呈南北走向，標高 365 公尺。稜線以東之坡度較和緩，以西則地形陡峭。形成於第三紀最晚期上新世（距今約 300 萬至 180 萬年前）的壽山，[註156] 主要由珊瑚礁、石灰岩等所構成，昔日有「猴山」、「打狗山」、「鼓山」等稱呼。壽山西臨臺灣海峽與旗後山對峙，因形勢險要而成為高雄的天然屏障。[註157] 日人治臺時期，為了國土保安及經濟開發目的，總

152. 鄭水萍，〈畫家張啟華與高雄白派區域風格的形成初探〉，《高雄歷史與文化》，第 1 輯，高雄市，財團法人陳中和翁慈善基金會，1994，頁 363-367、381。

153. 「張啟華文化藝術基金會」保存張氏生前所收藏《みづゑ》、《アトリエ》等美術雜誌，以及許多日本印製的名家畫冊，塞尚和林武的畫集亦在其中。可見張啟華在山岳題材的探索過程中，確實受到來自西方與東方畫家在形式與風格上的影響。

154. 從 1885 年起塞尚即多次以聖維多利亞山（位於其故鄉艾克斯附近）為題材，運用複雜的筆觸與色調，探索繪畫中體積、平面與透視的關係。〔貝爾納‧埃蒂娜（Edina Bernard），黃正平譯，《西洋視覺藝術史——現代藝術》，臺北市，閣林國際圖書，2003，頁 7-8。〕林武則有「都會與山」系列及〈金時山〉、〈赤富士〉等山岳作品傳世。（連子儀，〈張啟華繪畫作品研究〉，頁 78、163；鄭水萍，〈畫家張啟華與高雄白派區域風格的形成初探〉，頁 364。）

155. 佐伯祐三擅長於描繪貼滿廣告的建築牆面，及瀰漫著孤寂感的城鎮，作品畫風深受巴黎畫家弗拉曼克（M. Vlaminck,1876-1958）、尤特里羅等人影響。他於 1926 年與前田寬治（1896-1930）、「二科會」的里見勝藏、小島善太郎等四人，創了「一九三〇年協會」。1930 年因痛失佐伯與前田兩位大將，原會員里見勝藏、小島善太郎乃與林武、三岸好太郎等人，另組「獨立美術協會」。（王秀雄，《日本美術史》（下冊），頁 194-195。）

156. 維基百科網站，「壽山（高雄市）」，『地理環境——地形結構』，https://zh.wikipedia.org/wiki/%E5%A3%BD%E5%B1%B1_（%E9%AB%98%E9%9B%84%E5%B8%82），2018.3.12 瀏覽。

157. 鄭水萍主編，《壽山記事》，高雄市，高雄市立中正文化中心管理處，1995，頁 16-17。

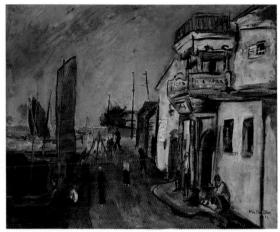

圖17／張啟華　甲仙六命山　1963　油彩、畫布　79×63.5cm　高雄市立美術館典藏（張啟華文化藝術基金會授權）

圖18／劉啟祥　甲仙山景　1961　油彩、畫布　41×32cm　私人收藏

圖19／劉啟祥　山　1967　油彩、畫布　45.5×38.5cm　劉啟祥家族收藏

17	20
18	21
19	22

圖20／張啟華　旗后福聚樓　1931　油彩、畫布　79×98.5cm　高雄市立美術館典藏（張啟華文化藝術基金會授權）

圖21／佐伯祐三　裏街的廣告　1927　油彩、麻布　60.4×73cm　京都國立近代美術館典藏

圖22／張啟華　港都　1959　油彩、畫布　65×80cm　高雄市立美術館典藏（張啟華文化藝術基金會授權）

圖 23 / 張啟華　港都暮色　1960　油彩、畫布　59×71cm　臺北市立美術館典藏
（張啟華文化藝術基金會授權）

圖 24 / 張啟華　山之組曲（一）　1961　油彩、木板　10×14.5cm　高雄市立美術館典藏
（張啟華文化藝術基金會授權）

圖 25 / 張啟華　壽山　1960　油彩、畫布　52×64cm　高雄市立美術館典藏
（張啟華文化藝術基金會授權）

圖 26 / 張啟華　高雄風景　1961　油彩、畫布　90×72cm　高雄市立美術館典藏
（張啟華文化藝術基金會授權）

圖 27 / 林武　風景　年代不詳（刊印於張啟華遺留的美術出版社出版的《林武（畫集）》中）

督府於 1908 年在「打狗山」造林，同時又讓淺野株式會社在此建造全臺第一座水泥工廠。[註158] 1912 年日方在山上興建「打狗金刀比羅神社」，奉祀大物主命與崇德天皇。1920 年 5 月官方將北白川宮能久親王奉祀於此，並改名為「打狗神社」；同年 12 月再改為「高雄神社」。[註159] 1923 年 4 月 16 日裕仁皇太子來臺視察；21 日抵達高雄駐蹕於打狗山要塞貴賓館；29 日皇太子誕辰時，高雄州廳下令將此山改名「壽山」以茲祝賀。[註160] 之後，日方陸續在此建置壽山館、皇太子行啟紀念碑及壽山紀念公園。[註161] 至 1927 年票選「臺灣八景」時，壽山即與基隆旭岡、阿里山、鵝鑾鼻等名勝同列為八景。從山名的變更與建設，可見此山在 1920 年代已逐漸被形塑為殖民地的神聖地標與觀光景點。1931 年瀋陽事變後，壽山雖轉型為軍事要塞，但其山腳下哨船町、西子灣海水浴場，以及山腰的高雄神社，仍是市民、遊客絡繹不絕的遊樂地及參拜景點。1933 年高雄市役所為了宣傳港都的建設及景觀，委託來臺審查「臺展」的小澤秋成（1886-1954），製作十張一套的風景繪葉書，將港口、碼頭、西子灣海水浴場、哨船町等景點一一入畫，[註162，圖28] 但也刻意避開山上敏感的要塞建設。

戰後爆發二二八事變（1947）時，高雄市要塞司令彭孟緝因壽山形勢險要，特下令強化此區的駐兵與武器設施。1954 年國民政府依據「要塞堡壘地帶法」，將壽山宣布為軍事禁區，一般民眾不得隨意進入。[註163] 1968 年臺灣省民政廳長陳武璋（1915-1984）為了替當年總統蔣介石祝壽，又將壽山改名為「萬壽山」。[註164] 壽山在不同時期的更名，見證歷來統治者操控山岳符碼為權力象徵的史實。

在近、現代臺灣史上，壽山隨著政權的更迭陸續被賦予保安、經濟、宗教、皇權、觀光及軍事等多重政治功能。然而早在近代政府運作之前，壽山即因豐富生態及重要地理位置，成為高雄人生活網絡的核心地標及精神象徵。張啟華出生於前鎮區捕魚、養豬商賈之家，[註165] 成家立業後一直都在高雄經商、投資，堪稱是一位道道地地的高雄人。1940 年代為了個人的創作，也為了推動高雄地區的藝術活動，他說服劉啟祥移居高雄。兩人於 1952 年與同好共組「高雄美術研究會」，隔年又結合「臺南美術研究會」、嘉義「春萌會」及「春辰會」，組成「南部展」，致力於推動南臺灣美術文化的發展。[註166] 劉俊楨曾說：「那時候推動高雄美術，啟華先生豐富的地方人脈給予許多幫助，父親當時也是因為啟華先生的關係，才與高雄地方人士比較熟悉。……藝壇好友一起吃飯，因為啟華先生的經濟較好，所以大都是他請客，……哥哥（劉耿一）和我的展覽，還有張金發先生的展覽，啟華先生也會特別關注」。[註167] 因此如果說劉啟祥是南部藝壇的精神領袖，那麼張啟華無疑是背後最大的贊助功臣。張啟華於〈畫筆點滴〉中提到：

「南部展」會員人數與年俱增，眼看年青（輕）的一代水準漸進，層次增厚，

> 暗自慶幸成就的豐碩，「南部展」藝友的長年努力，確已提高了南部地區的美
> 術水準，同時在「南部展」的衝擊下也促成了其他同道團體的成立，誠為可喜
> 現象。^(註168)

顯見他念茲在茲，始終默默奉獻，無悔付出，為的是促進南部畫壇美術文化的提升。
因而他以高屏、臺南地區鄉野城鎮風光入畫的緣由，與其說是事業繁忙無暇遠遊寫
生，還不如說是對成長、生活的南臺灣風土感情深厚。因此當劉啟祥從 1950 年代晚
期，開始勤於奔波在中南部高山及東部峽谷旅遊寫生，並將山岳視為「引發靈感」
的符徵時；張啟華反而安於畫室，靜謐地捕捉哺育、滋養他的壽山，以及涵養無數
高雄人生命的都會風景。1960、70 年代當他重新釐定創作目標時，瀨南街住家四樓
畫室外的永恆故鄉──都會高雄，及心靈聖山──壽山，即成為他朝夕傾吐心曲、
沉思冥想的最佳對象。

　　1961 年〈高雄風景〉^(圖29)中，觀者的視線越過陽臺圍牆，往前沿著白色建築物
形成的動線，在畫面中心點可找到一座尖塔狀教堂建築，塔尖則直指壽山山稜。1966
年〈高雄風景〉^(圖30)及 1973 年〈都會風景〉^(圖31)尖塔建築指向壽山聖稜的意象重
複出現。可見張啟華有意透過連結尖塔聖殿與壽山的雙重影像，賦予後者崇高、神
聖的象徵意涵，因而壽山所指涉（signify）的乃是作者內心的聖靈之山。

　　從 1908 年淺野株式會社在壽山設立水泥廠，到戰後「臺灣水泥公司」接管，並
持續擴大挖採砂石的面積。這座張啟華心中的聖山，在歷經五十餘年摧殘，山體早已
被刨掉一大半。1961 年〈山〉^(圖32)一作中，張啟華刻意將都會建築群的屋頂線壓低
至畫幅 1/4 低處；中景碩大的壽山山體則占據 1/2 畫面，被鑿空的山麓則以濁白色調

158. 同上註，頁 23。
159. 《臺灣老照片數位館》，〈各地神社導覽〉，『高雄神社』，http：//proj1.sinica.edu.tw/photo/subject/2_
　　　temple/intro-08.html，2018.3.12 瀏覽。
160. 李欽賢，《臺灣的風景繪葉書》，臺北縣新店市，遠足文化，2003，頁 118-119。
161. 鄭水萍主編，《壽山記事》，頁 9、23。
162. 李欽賢，《臺灣的風景繪葉書》，頁 106-107。
163. 鄭水萍主編，《壽山記事》，頁 25-26。
164. 維基百科，「壽山（高雄市）」，『名稱』，https：//zh.wikipedia.org/wiki/%E5%A3%BD%E5%B1%B1_
　　　（%E9%AB%98%E9%9B%84%E5%B8%82），2018.3.12 瀏覽。
165. 林曙光，〈文化沙漠裡的奇葩──張啟華〉，頁 32。
166. 劉啟祥，〈序〉，張金發、劉耿一編，《第卅九年南部展畫集》，高雄市，臺灣南部美術協會，1991，頁
　　　2；林佳禾，〈美術行者──張啟華（1910-1987）〉，林佳禾編著，《捐贈研究展：美術行者──張啟華
　　　（1910-1987）》，高雄市，高雄市立美術館，1999，頁 16。
167. 連子儀，「劉俊楨訪談紀要」，〈張啟華繪畫作品研究〉，頁 144。
168. 張啟華，〈畫筆點滴〉，頁 49。

表現被摧殘的意象；頂端 1/4 則為蒼白色調的天空與雲朵。畫家以粗率斷續的線條，凌亂急促的筆觸，刻畫出高雄地標及精神聖山遭到人為破壞的歷史烙痕。1964 年〈山之組曲（壽山）〉及 1965 年〈高雄風景〉^{（圖33）}，描寫因經濟、都市發展而受傷的壽山，在現代化、富庶的都會中掙扎。畫家無意隱瞞物質文明與精神生活衝突的現實，正如他強調「靈肉一體」的創作觀。他體驗到傷痕累累的壽山，造就了繁華富裕的都會文明，就如他背負龐大家族企業的「俗世重擔」，卻也讓他「胸襟遼闊」、「超

		31	
28			
29	30	32	33

圖 29 至圖 33 由
張啟華文化藝術基金會授權

圖 28 ／小澤秋成　壽山的散步道路　1933
圖 29 ／張啟華　高雄風景　1961　油彩、畫布
115.5×89.5cm　高雄市立美術館典藏
圖 30 ／張啟華　高雄風景　1966　油彩、畫布
129.5×96.5cm　高雄市立美術館典藏

圖 31 ／張啟華　都會風景　1973　油彩、畫布
79.5×64cm　高雄市立美術館典藏
圖 32 ／張啟華　山　1961　油彩、畫布
35.5×43cm　高雄市立美術館典藏
圖 33 ／張啟華　高雄風景　1965　油彩、畫布
49×59.5cm　高雄市立美術館典藏

163

凡精進」，更進而窺得藝術「堂奧」。1967 年畫在木板上的〈山〉^{（圖34）}，殘白的山容與簡約、雄渾的山體結合，宛如畫家進入「靈肉一體」、物質與精神合一「藝術至境」的自我寫照。

　　1962 年〈高雄風景〉^{（圖35）}一作中，他將巍峨的壽山推遠拉高，讓繁榮茂密的都會建築，盤據大半個空間。同年〈山〉^{（圖36）}，則將山岩裸露，山腰被挖空的壽山，以特寫鏡頭拉近，讓它和所守護的都會一前一後，唱出自然與人工共譜的悲愴交響曲。在 1961 年〈高雄風景〉中，他首度將住家私密陽臺的局部，納入都會、山岳的前景空間裡，形成自然、人文與我的三部曲。1966 年《都會風景》、1967 年〈風景〉^{（圖37）}、1969 年〈風景〉、1974 年〈眺望〉^{（圖38）}及 1975 年〈眺望〉等作品中，都可以看到張啟華將畫室陽臺欄杆、屋牆、柱子、陶甕、椅子、桌子或喇叭等元素，置入畫面前景，標誌著畫家親身與山岳、都會對談的象徵符號。畫家雖然未出現在畫面中，但隨著暗喻符徵的強化與出現，「無影勝有影」的視覺表述效用也隨之增強。張啟華運用自我、都會、山岳三重符號的層層疊合，成功地賦予壽山都會圖像更強烈的視覺論述力量。

▌結論——壽山圖像的歷史意義

　　十九世紀末葉日本統治「高山國」臺灣，1897 年「新高山」的賜名，象徵日人征服與統轄殖民地最高的山岳。二十世紀初期在臺灣總督府理番政策下，番界探險及實景寫生成為殖民者以山岳圖像為權力符號的濫觴。1921-22 年臺灣山地行政、治安措施完成後，統治者仿傚西方文明國進行臺灣山岳首登、征服等活動，宣揚日本帝國霸權對臺灣全面性統治的表徵意志。在「國粹主義」與「愛國情操」文化論述操作下，山岳圖像變成貫徹帝國榮耀的視覺性產物。1927 年「臺灣八景」的票選與之後觀光旅遊路線的規劃，賦予山岳圖像「休閒」及「強國強民」的統治意涵。1935 年「國立公園法」的頒布，山岳圖像則轉變成「健康」、「明朗」、「文明」的現代國家表徵。然而 1937 年盧溝橋事變爆發後，在「皇民化運動」、「聖戰」號召下，山岳圖像則被塑造為天皇、聖朝的權力符徵。

　　在美術政策上，1927 年「臺展」開辦時，殖民朝野咸奉「地方色彩」口號為藝術論述的指導方針，其影響力廣泛地在「臺展」、「府展」、「學校美展」^{（註169）}中擴散蔓延。此種強調「風土特色」、「南方異彩」，以日本內地藝術為中心的論述，將臺灣自然風土定位為隸屬於「中央」的「地方」風格，實為帝國霸權所集體形構的視覺文化策略。自然界中的山岳，原本是生活於其周遭子民的共同資產與集體生活記憶。山岳不僅滋潤養育生命，更成為族群神話、鄉土文化根源的「記憶地點」。

（註170）然而殖民者的文化論述，卻以權力手腕，賦予山岳圖像多重的政治性功能，反而加深山岳與人民、土地的隔閡。

這種人與土地、山岳的疏離關係，又因視覺藝術創作者對土地、山海、峽谷產生認同，而拉近人（藝術家）與山岳的心靈距離，進而促使山岳圖像的視覺表徵意涵產生變化。當人與山岳對話的模式建立後，不但消解山岳圖像的政治權力象徵，藝術家筆下的山岳乃成為土地認同及情感寄寓的符碼。

戰後臺灣遙遠、危險的高山險岳，隨著中橫、北橫交通網絡的建立，藝術家普遍不再視入山寫生為畏途，因而開啟戰後新一波的山岳繪畫風潮。張啟華的精神導師兼摯友劉啟祥，隨著此波風潮，展開以雄壯險峻的太魯閣、玉山、阿里山為靈感及記憶淵藪的創作旅行。然而受林武及塞尚等東西方繪畫形式、觀念影響的張啟華，卻轉而在故鄉高雄港都與精神地標壽山中，「探索、搜尋」到心靈的「避難所」及藝術「理想的目的地」。（註171）而摸索、沉潛二十多年的壽山圖像，不但是他生命的「記憶地點」，更是他樹立自我風格的根源與基礎。

1959 年壽山首度在張啟華的繪畫中出現，港口與壽山並陳，凸顯高雄港都的地域特質及壽山守護港都的明確意象。1960-1963 年「山之組曲」系列中，單一、碩大壽山主題的出現，宣告壽山將如塞尚「聖維多利亞」般，成為他往後探索、研究的創作主題。1960 年代初期，他開始將俯瞰的都會景觀與仰視的壽山連結起來，永恆的故鄉高雄及心靈皈依的壽山，遂成為他晚期創作沉思及對話的私密對象。他「召喚」孕育高雄人生命泉源的壽山，將其形塑為聖殿靈山，並以之為媒介，將自己與自然、都會文明交匯融合。他將壽山擬人化為自己，藉著都會中的山岳，訴說自己在物質文明與精神生活的衝突中，追求「靈肉一體」的藝術境界。

從日治初期山岳被統治者開發為視覺表徵的符號開始，臺灣山岳圖像始終承載著沉重的權力符徵功能。直至日治中晚期，部分認同臺灣為第二故鄉的日籍畫家，開始以山岳表達個人與土地間的情感，山岳圖像才轉變成鄉土認同的意

169. 全臺州級及郡街庄級學校圖畫競賽展，亦普遍受「地方色彩」原則指導，以「表現地緣性鄉土特色的風景及靜物為主要的創作內容」。（賴明珠，〈臺灣總督府教育機制下的殖民美術〉，李賢文、石守謙、顏娟英等人編，《何謂臺灣？近代臺灣美術與文化認同論文集》，臺北市，行政院文化建設委員會，1997，頁213-214。）

170. 法國史學家 Pierre Nora 在調查法國國族神話的相關地點時，發現多處是重要的國族藝術品所在，因而提出「記憶地點」的觀念。（Sergiusz Michalski，〈藝術史，其方法與國族藝術之問題〉，曾曬淑主編，《藝術與認同》，臺北市，南天書局，2006，頁 52。）

171. Martin Warnke, *Political Landscape：The Art History of Nature*, p145.

象。戰後臺灣藝術家歷經不斷摸索，逐漸確立以山岳作為表述鄉土情感、土地倫理的媒介，山岳圖像因此成為心靈故鄉與母親大地合一的象徵符碼。張啟華的壽山圖像，不但是他個人尋覓心靈「避難所」與藝術「理想的目的地」的最終歸宿；同時也象徵著山岳圖像脫離權力象徵的枷鎖，回歸到人與自然對話的藝術訴求。

圖 35 ／張啟華　高雄風景　1962　油彩、畫布　44.5×52cm　高雄市立美術館典藏
圖 36 ／張啟華　山　1962　油彩、畫布　64×79.5cm　高雄市立美術館典藏
圖 34 ／張啟華　山　1967　油彩、畫布　25.5×19cm　高雄市立美術館典藏
圖 37 ／張啟華　風景　1967　油彩、畫布　43.5×36cm　高雄市立美術館典藏
圖 38 ／張啟華　眺望　1974　油彩、畫布　115×71cm　高雄市立美術館典藏

| 35 | 34 | 38 |
| 36 | 37 | |

圖 34 至圖 38 由張啟華文化藝術基金會授權

第5章
「農村化」的鄉土藝術──
楊英風《豐年》時期版畫創作中的
鄉土意涵^(註1)

█ 前言

　　楊英風（1926-1997）長期以來是以雕塑創作聞名於國內、外藝壇。至於他創作於1950年代的版畫作品，則較少引起注目與評論。探究其因，大抵為：數量少，^(註2)作品多數刊載於農業推廣雜誌《豐年》，以及楊英風本身視早期版畫為一生藝術的起步階段，故《豐年》時期版畫創作難以成為藝文界討論的焦點。

　　1970年代在外交連連遇挫中，具有危機意識的知識分子，藉由「反帝反資」的論述，在「東方」與「西方」，「傳統」與「現代」，「民族性」與「國際性」的二元辯證中，展開一場「回歸鄉土」的理念之爭。在這股鄉土回歸熱潮中，楊英風在1979年接受謝里法（別名呂理尚）訪問時，他對鄉土運動回應說：那是一批「年輕的朋友們」（指「倡導鄉土文藝的青年作家」）所「宣傳出來的」。至於他在1950年代編輯《豐年》雜誌的鄉土題材作品，他說：「對我自己來講，那時期只是一個階段，絕不是最好的」。^(註3)換言之，在1970年代晚期，楊英風對自己早期版畫，僅僅定位為早年階段性的試驗作品。

　　1977年「鄉土文學論戰」白熱化期間，鄉土派的文學主張被反鄉土者，抨擊為左翼的「工農兵文藝」或分離的「臺獨」意識。^(註4)1978年1月「國軍文藝大會」中，國防部總政戰部主任王昇（1915-2006），最後對「鄉土文學」提出官方拍板定案的界定，揭櫫：「鄉土之愛，擴大了就是國家之愛，民族之愛，這是高貴的情感。不應該反對。」^(註5)換言之，意涵極為混雜的「鄉土」詮釋權，^(註6)再度從文化人手中被收回，並納編在「國家」、「民族」的大一統概念之下。

　　「鄉土」定義的言論競逐，因官方的介入轉趨噤聲。1979年「美麗島事件」爆發後，「本土論」者，如葉石濤（1925-2008），於1980年代晚期宣告放棄框限於「中國」，有淪為邊緣化、地方化之虞的「鄉土」命名。^(註7)隨著臺灣進入所謂「多元化」、「後現代」的時代及解嚴，1990年代「鄉土」的定義，依然是各界（包括文學界、

藝術界與商業市場）所爭相競逐與想像的場域。而楊英風 1950 年代所鐫刻的版畫，在時空的轉變下，卻成為 1990 年代初期以來消費市場炙手可熱的「鄉土版畫」。

　　1990 年 10 月 6 日，楊英風在木石緣畫廊舉行版畫及雕塑個展。創作自序中，他以眉批方式，將 1950 年代鄉土系列的版畫及雕塑，定位為蘊藏著「寫實、鄉土、氣息草根」等特質。他回溯此段創作歷程，「由鄉土轉向民族，風格由寫實而抽象」，乃是他「擴大藝術創作視野的重要基石」。[註8] 而人在紐約的忘年之友謝里法，則以「最本土的意識形態，最前衛的藝術理念」來評價楊英風此時期的木刻版畫，並推崇他以「手中的一支雕刀」，「見證」戰後二十年臺灣人的生活。[註9] 在此楊英風與謝里法所使用的「鄉土」或「本土」，其意涵為何？它們與 1979 年兩人在紐約促膝夜談時的「鄉土」概念，是否存在著時空轉移而產生的差異性？1950 年代正值「戰鬥文藝」、「反共懷鄉」口號甚囂塵上，楊英風替「中美合作」的《豐年》雜誌所刻

註釋：

1.　原文請參看賴明珠，〈「農村化」的鄉土藝術：楊英風《豐年》時期版畫創作中的鄉土意涵〉，黃瑋鈴執行編輯，《百年雕塑——楊英風藝術及其時代國際學術研討會會議論文集》，新竹市，財團法人楊英風藝術教育基金會，2012.9，頁 157-193。

2.　從 1951 年 7 月 15 日《豐年》第 1 卷第 1 期起，到 1961 年 12 月 16 日《豐年》第 11 卷第 24 期為止，楊英風除了替該雜誌繪製「漫畫與封面設計外」，該刊「各欄所用的插圖，標題圖案等等，有一半都是他的作品。」（豐年編輯，〈編者與讀者〉，《豐年》第 6 卷第 9 期，1956.5.1，頁 3。）這段期間他以版畫型態製作的封面與與插圖，粗估大約有 30 多張。這些版畫的尺寸，有的只有一張郵票那麼大，足見他早期版畫的創作目的，應用性大過於藝術性。

3.　呂理尚（謝里法），〈法界‧雷射‧功夫——與楊英風紐約夜談〉（上、下），《藝術家》第 45-46 期，1979.2-3；收於楊英風，《牛角掛書——楊英風景觀雕塑工作文摘資料簡輯》，第 3 版，臺北市，楊英風美術館，1992（1986），頁 83、87。

4.　林巾力，《「鄉土」的尋索——臺灣文學場域中的「鄉土」論述研究》，國立成功大學臺灣文學研究所博士論文，2008.12，頁 298。

5.　曾祥鐸，〈參加國軍文藝大會的感想〉，《中華雜誌》第 175 期，1978.2，收於尉天驄編，《鄉土文學討論集》，臺北，遠景，1978，頁 848。

6.　根據林巾力的分析，1977 年至 1978 年「鄉土文學論戰」期間，贊成派者對「鄉土」一詞就有三種詮釋角度，例如，王拓以「風土」觀來定義「包括了鄉村，同時又不排斥都市」的「現實主義」文學。陳映真將「鄉土文學」界定為「描寫『現代化』沖激下當前臺灣農村中的人的處境及內容的文學」；尉天驄所建構的則是「國家」意識濃烈的鄉土論，雖然反買辦、反崇洋媚外，但對「分裂」思想與「地方主義」亦駁斥到底。反對派陣營，如銀正雄則批評鄉土文學作家「表達仇恨、憎惡等意識型態」，這樣的轉向「接近於 30 年代『注定要失敗』的普羅文學」；朱西甯則譴責：「鄉土文藝是很分明的被侷限在臺灣的鄉土」，他強調文學應回歸「精純的中國文化」，而非臺灣「『民間低層次文化活動』之混合體」。（林巾力，《「鄉土」的尋索——臺灣文學場域中的「鄉土」論述研究》，頁 300-308。）足見在這場「鄉土」定義的競逐論爭中，各家對「鄉土」的觀看與想像既曖昧又混雜。

7.　「本土論」代表者葉石濤認為：「鄉土文學的名稱已被丟棄，改稱為臺灣文學了，呈現多元和薪新面貌」。（葉石濤，《臺灣文學史綱》，高雄，春暉，1987，頁 150。）

8.　楊英風，〈走過從前，精益創新〉，楊英風，《楊英風版畫，雕塑展：鄉土系列——本土的情，前衛的心》，臺北市，木石緣畫廊，1990.10.6，無頁碼。

9.　同上註。

繪，以農村生活為記錄對象的版畫，又展現出何種政經、社會與時代美學的特質？並且折射出何種的「鄉土」觀看與想像？如果我們將楊氏當時對「鄉土」的經驗感知和視覺性的詮釋，放回整個臺灣視覺藝術史系脈來看，他所呈現的「鄉土」凝視，究竟與戰前臺灣藝術家所定義的「鄉土藝術」，是否有思考脈絡上的傳承，或者是斷層的關係？

對於以上的提問，本文將先追溯戰前臺灣文藝界如何爭逐界定「鄉土」的概念，再討論戰後《豐年》雜誌編輯方向與楊英風版畫間的結構性關係。楊英風此階段以臺灣農村風土為主題的版畫，在當時「戰鬥木刻」、「反共懷鄉」藝術政策下，其所突顯的鄉土意涵又有何特色？最後，本文將回顧楊氏在不同階段，其鄉土觀看所凝塑的文化詮釋與想像，究竟和前一代臺灣藝術家對鄉土的觀照存在什麼樣的差異？

■ 戰前臺灣「鄉土藝術」及「文藝大眾化」的想像

「鄉土」一詞，有出生的「故鄉之土」，與都會相對的「鄉村之土」，或者非關現實土地的「精神之土」等多重的意涵。「鄉土」已成一個專門的術語，使用者大都預設一個存在的空間界域，並在自我與空間互動的過程中，指向各種不同的想像與情感層次。「鄉土」成為臺灣知識分子「情感聯繫與依附」的「關照場域」（field of care），[註10] 大約始於 1910 年代晚期，乃由匯聚在東京異鄉的臺灣青年，將故鄉臺灣視為共同的精神母土與情感投注的心靈歸屬（belonging）空間。

1918 年第一次世界大戰結束後，民主主義、自由主義思潮從歐洲興起並向外擴散。帝國強權所屬殖民地受「民族自決」風潮影響，紛紛揭舉抵殖及獨立的旗幟。1919 年年底，臺灣民族運動領袖林獻堂與蔡惠如等人，在東京號召臺灣留學生組成「啟發會」，1920 年改稱「新民會」。由於「新民會」成員多數是學生，故又另組「臺灣青年會」，標舉「涵養愛鄉的心情，發揮自覺精神，促進臺灣文化的開發」為創會宗旨。[註11] 此段簡短的「愛鄉」宣言，無疑將身處他鄉的臺灣殖民地青年與遙遠的母土故鄉，做了精神與情感的連結。

除了右翼民族運動者、文化運動者之外，熱中於馬克思主義研究的許乃昌、楊逵、楊雲萍、林朝宗等人，在東京也組織了一個左翼團體──「臺灣新文化學會」。他們於 1927 年 3 月發表一篇〈檄文〉，說：

> 離開鄉土，遠在海外遊學的胸腔裡，經常往來的浮雲，是不是懷鄉及思念其將來溫暖的心情？尤其是想到在所謂殖民政策之下，鄉土一天一天地荒廢下去的同胞內心，不知又作何感想？況且充滿著熱血和熱情，純真青年學徒的胸中又是如何？[註12]

從社會主義理想青年熱情、激越的言論中，突顯身體在故鄉與殖民母國間往來移動，而「自我」所心繫與懷念的「關照場域」，卻是在日漸「荒廢」的「鄉土」。左翼知識分子熱切又焦慮的思鄉之情，映照出受「殖民」環境箝制的他們，對「將來」的歸屬依然還是託寄在「鄉土」中。

在美術的場域中，1915年遠赴東京學習雕塑的黃土水，他在1922年3月發表〈出生於臺灣〉一文，提到：

> 生在這個國家便愛這個國家，生於此土地便愛此土地，此乃人之常情。雖然說藝術無國境之別，在任何地方都可以創作，但終究還是懷念自己出生的土地。我們臺灣是美麗之島更令人懷念。[註13]

黃土水由衷地表達對出生之地、故鄉之土的本能之愛。文中他雖以責備口吻，批評臺灣藝術「幼稚」，感嘆多數人「對美是何物一點也不了解」，只「因襲傳統惡劣而保守的一面」；但他仍期待這片「充滿了天賜之美的地上樂土」，未來能「產生偉大的藝術家」。[註14]

比黃土水晚到東京的陳植棋及陳澄波，1925年尚是東京美術學校一、二年級的學生。當時他們曾提議籌組「春光會」，但因黃土水反對而作罷。[註15]之後兩人返臺，號召留日及島內青年畫家組成「七星畫壇」（1926-1928）[註16]與「赤陽洋畫會」（1927-1928）。1929年春天，兩個畫會合體為「赤島社」。其成員於1929年8月31日首展之前，向媒體發布畫會〈宣言〉，曰：

> 忠實反應時代的脈動，生活即是美，吾等希望始於藝術，終於藝術，化育此島為美麗島。愛好藝術的我們，心懷為鄉土臺灣島殉情，隨時以兢兢業業的傻勁，不忘研究、精進。赤島社的使命在此，吾等之生活亦在此。且讓秋天

10. 人文地理學家段義孚認為，「地方之愛」（Topophilia）一詞指涉「人與地方的情感聯繫」，這種聯繫，這種依附感，乃是地方做為「關照場域」（field of care）的基礎。〔提姆‧科瑞斯威爾（Tim Cresswell）著，徐苔玲、王志弘譯，《地方：記憶、想像與認同》，臺北市，群學，2006，頁35。〕

11. 王詩琅譯，《臺灣社會運動史——文化運動》（《臺灣總督府警察沿革誌，第2編，中卷》），臺北縣板橋市，稻香，1988，頁43-45、49-51。

12. 「臺灣新文化學會」於1926年1月左右在東京成立，並接受帝國大學「新人會」的指導與定期聚會。（同上註，頁66-67。）

13. 黃土水，〈出生於臺灣〉，《東洋》第25年第2、3號，1922.3；引自顏娟英譯著，《風景心境——臺灣近代美術文獻導讀》（上），臺北，雄獅圖書，2001，頁127。

14. 同上註，頁128-130。

15. 謝里法《日據時代臺灣美術運動史》，臺北市，藝術家，1978，頁265。

16. 「七星畫壇」成立的時間眾說紛紜，或謂1924，或曰1925。而《臺灣日日新報》記載，「七星畫壇」首展日期為1926年8月28日至31日，（顏娟英，《臺灣近代美術大事年表》，臺北市，雄獅圖書，1998，頁82。）但因為畫會的組成往往早於首展，故創立時間應早於1926年8月。

的臺展和春天的赤島展來裝飾這殺風景的島嶼吧！[註17]

〈宣言〉大膽地揭示，這群以東京美術學校留學生為主幹的青年畫家們，以凝視、關照的視線，主張「忠實反應時代的脈動」與「生活」，拉近藝術與「時代」、「生活」的距離。在歷史使命的定位上，他們強調「心懷鄉土」，甚至不惜為心靈歸宿的「鄉土臺灣」，進行壯烈儀典式的「殉情」。[註18]

陳澄波、陳植棋等殖民地青年，於1920年代離開牢籠般、被殖民的故鄉，前進到繁華、自由、現代化的東京都會區。[註19]遠在異鄉學畫，反而激發他們回首故鄉、關懷臺灣的本能情感。這種將自我、故鄉土地與歷史使命連結為一的精神意向，促使離鄉畫家開始思索自己與所屬地方的依存關係與記憶中的生活經驗，並誓言藉由「殉情」式的藝術「實踐」，來建構和「想像」未來「美麗」的故鄉「島嶼」。[註20]

大約與臺灣留學生本能性地將自我關照的視線聚焦在故鄉，並把心靈所屬歸依在「鄉土」想像的同時，殖民政府也積極地爭奪「鄉土」的詮釋權。據詹茜如的研究，臺灣總督府從昭和初期就由臺中州率先開始推動鄉土教育，實施的方法包括：鄉土田野調查、各科教材鄉土化及鄉土讀本編寫等。[註21]初期「鄉土教育」是以學童的生活為中心來定義，但隨著時局的變化，「愛鄉」則被擴大為「愛國家」。1939年進入「皇民化」運動階段後，鄉土讀本上反覆催眠的無非是「皇國與日本精神」的發揚。[註22]這與1927年「臺展」開辦後，將「南國美術」、「地方色彩」（ローカルカラー）口號，論述成殖民藝術指導方針，其操作模式有異曲同工之處。

臺灣種族、宗教、生活（包括物質與精神）、社會慣習的殊異性，早在日人治理初期，即已成為其挾現代知識、科學精神在新附土地展開調查與記錄的工作，以作為殖民政府統治臺灣與立法的參考依據。[註23]而臺灣自然風土與人文生活的差異性，在多位往返殖民地的日籍畫家旅遊散記中，則以比較的觀點加以描繪和論述。[註24]因而「臺展」開辦後，在「南國美術」、「地方色彩」的導向下，臺灣鄉土相對於「中央」，乃被邊緣化為被支配的「地方」，並淪為殖民霸權主導的美術論述主軸。

然而正如研究者林巾力所強調，「鄉土」這個符號本身：「隱含的意義縫隙，提供人們一個尚待填補的話語空間。……『鄉土』往往因論者的場域位置與實踐需要而被賦予不同的指涉內涵。」[註25]

我們可以從陳植棋及陳進等人的藝術實踐過程，清楚地看到，他們從自我的視點，賦予「鄉土」符碼迥異於殖民者的界定與指涉。

如前所述，陳植棋與「赤島社」畫友堅持藝術應與「時代」、「生活」及「鄉土」建立對話的關係。他們的「鄉土」指涉，乃是可以和生活空間連結的實質「地方」（place）。「鄉土」的意義對他們而言，既可縱向與抽象的精神、歷史連結，又能

橫向與具體社會、人群相互隸屬、建構。

　　以陳植棋完成於 1927 年油畫〈觀音〉為例，他從臺灣民間庶民生活的宗教信仰切入，擇選觀音神像、觀音扈從獼猴像、竹編謝籃及祭品柿子等，具有濃厚鄉土意味的物體，作為創作的素材。藉由個人的感知經驗為媒介，他企圖運用人文性的視覺符號，探索臺灣人集體性的記憶與精神。從藝術的實踐中，陳植棋創造出足以貫串歷史時代、社會生活及鄉土精神意涵的視覺表述作品。（圖1）

　　同樣於 1925 年到東京習畫的陳進，早期作品受其美人畫老師鏑木清方影響，融合浮世繪風俗畫、近代木刻插畫及現代寫實等折衷形式，表現纖細柔美、詩意盎然的日本風俗意趣。（註 26）此外，鏑木派系對「風俗」、「鄉土」或「大眾」等概念的強調，亦影響她將觀看視線從帝國日本回歸到鄉土臺灣。（註 27）例如 1932 年〈芝蘭之香〉，陳進嘗試描繪臺灣傳統社會福佬系漢族服飾及家具擺設，並以「裙下金蓮微露」的處理手法，（註 28）挑戰殖民霸權所建構「天然足」的進步觀。其觀照的視域，翻轉

17. 臺南新報記者，〈畫家聯合向臺展對抗，組赤島社本島畫壇烽火揚起〉，《臺南新報》，1929.8.28；引自葉思芬，〈英雄出少年——天才畫家陳植棋〉，《臺灣美術全集 14 陳植棋》，臺北市，藝術家，1995，頁 48-49。

18. 賴明珠，〈陳植棋「鄉土殉情」意識溯源〉，《臺灣美術》第 86 期，臺中市，國立臺灣美術館，2011.10，頁 72。

19. 同上註，頁 62。

20. 有關地方實踐與地方想像的概念，法國哲學、歷史學者迪塞陶（Michel de Certeau, 1925-1986）在《日常生活實踐》一書中提到：「地方是空洞的格網，實踐發生其上，但空間卻是由實踐創造出來的東西。」而英國人文地理學家提姆・科瑞斯威爾（Tim Cresswell）則主張：「將地方設想成是被操演（performance）和實踐（practice）出來的，有助於我們以徹底開放而非本質化的方式來思考地方，人群不斷透過實踐來爭鬥和重新想像地方。」（提姆・科瑞斯威爾（Tim Cresswell）著，徐苔玲、王志弘譯，《地方：記憶、想像與認同》，臺北市，群學，2006，頁 66-67。）

21. 詹茜如，〈日據時期臺灣的鄉土教育〉，國立師範大學歷史研究所碩士論文，1992，頁 29-30。

22. 林巾力，《「鄉土」的尋索——臺灣文學場域中的「鄉土」論述研究》，頁 54-55。

23. 臺灣總督府於 1902 年成立「臨時臺灣舊慣調查會」，先後對漢人及蕃族進行巨細靡遺的生活慣習基礎調查。（中央研究院民族學研究所編輯委員會譯編，〈編序〉，《番族慣習調查報告書，第 1 卷，泰雅族》，臺北市，中央研究院民族學研究所，1996，頁 3-4。）

24. 這些日籍畫家從 1908-1929 年之間，以比較分析的角度所撰寫的遊記散論，請參閱顏娟英譯著《風景心境——臺灣近代美術文獻導讀》（上），所收石川欽一郎、三宅克己、石川寅治及川島理一郎等人的文章。

25. 林巾力，《「鄉土」的尋索——臺灣文學場域中的「鄉土」論述研究》，頁 1-2。

26. 賴明珠，〈「風俗」與「摩登」——論陳進美人畫中的鄉土性與時代性〉，《史物論壇》第 12 期，臺北市，國立歷史博物館，2011，頁 46-47。

27. 同上註，頁 50-51。

28. 《臺灣日日新報》佚名記者，曾從殖民霸權現代化觀點，指責《芝蘭之香》，「題目明明是新嫁娘。又其裙下金蓮微露。非現代裝束。卻置有蝴蝶蘭。配景似覺不佯」。（《臺灣日日新報》，1932.10.25，第 4 版；引自謝世英，〈後殖民解讀陳進繪畫〈芝蘭之香〉〉，李明珠主編《悠閒靜思——陳進仕女之美》，臺北市，國立歷史博物館，2003，頁 11。）

⊙ 圖 1 ／ 陳植棋　觀音　1927　油彩、畫布　45×53cm　畫家家族收藏
⊙ 圖 2 ／ 陳進　芝蘭之香（草圖）　1932　礦物彩、絹布　41×29cm　畫家家族收藏

「帝國凝視」的角度，「重新審視傳統文化的核心價值」，並將「『故鄉的歷史經驗』
及永恆的生命記憶」作為個人藝術實踐的價值取向。（註29，圖2）

　　除了在藝術實踐上回溯「鄉土」作為個人「情感聯繫與依附」的「關照場域」；
在具體行動上，陳進和「赤島社」、「臺陽美術協會」成員，如：陳澄波、李石樵、
楊三郎、廖繼春、顏水龍、郭柏川及呂鐵州等人，也於 1935 年 1 月正式加入創立於
1934 年 5 月 6 日的「臺灣文藝聯盟」。（註30）這批臺灣藝術精英，藉由替聯盟的機關
雜誌《臺灣文藝》製作插繪或撰寫文章，（註31）表達出對聯盟所倡議「文藝大眾化」
概念的認同。（註32）可見將文藝與普羅大眾連結，視社會群眾為創作意向（intention）
的思索核心，乃是 1930 年代中晚期臺灣文藝菁英的集體共識。

　　1937 年蘆溝橋事變爆發後日本進入戰時體制，隨著「皇民化」運動如火如荼地

展開，臺灣人固有的語言、生活、教育及宗教信仰都受到箝制。1940 年 10 月，日本第二次近衛文麿（1891-1945）內閣扶植的極右政治團體「大政翼贊會」，藉口政治改革「須要以國家傳統為鑑」，強調日本真正的文化傳統「存在於地方文化之中」，大力提倡「地方文化振興」運動。根據林巾力的分析「標舉鄉土傳統的地方文化政策」，最終的目標是企圖將「地方」概念「變成為國家統治與民眾動員上無比便利的官方意識型態」。[註33] 當時臺灣美術工作者在「聖戰」總動員的時局中，遊移在「時局」、「地方」與「鄉土」等政治性或啟蒙性的「意義縫隙」

間，並運用個人畫筆實踐他／她們對時代／鄉土、歷史／環境、時間／空間的多元定義與指涉。

29. 賴明珠，〈「風俗」與「摩登」——論陳進美人畫中的鄉土性與時代性〉，頁 54。

30. 臺灣文藝聯盟編輯，〈文藝同好者氏名住所一覽（續）〉，《臺灣文藝》第 2 卷第 1 號，1935.1，頁 152-153，引自張星建編，《臺灣文藝》，第 3 卷，復刻本，收於《臺灣新文學雜誌叢刊》，臺北市，東方文化書局，1981；賴明珠，〈「風俗」與「摩登」——論陳進美人畫中的鄉土性與時代性〉，頁 61-62。

31. 賴明珠，〈「風俗」與「摩登」——論陳進美人畫中的鄉土性與時代性〉，頁 63。

32. 「文藝大眾化」的議題，正式揭櫫於「臺灣文藝聯盟」的成立宣言中。（賴明弘，〈臺灣文藝聯盟創立的斷片回憶〉，《臺北文物》，第 3 卷第 3 期，1954.12.10，頁 60-61。）而聯盟的常務委員長張深切於〈臺灣文藝的使命〉一文中，也呼籲聯盟的成員，要在「新藝術和大眾之間……築一個堅固壯麗的大橋」。他勉勵文藝工作者，「不要祇為滿足自己的意象而執筆，最要緊的還是要把大眾為對象，來完成咱們的啟蒙工作，這樣做去，所謂文藝大眾化才能達到目的」。（張深切，〈臺灣文藝的使命〉，《臺灣文藝》，第 2 卷第 5 號，1935.5.5，頁 20。）

33. 林巾力，《「鄉土」的尋索——臺灣文學場域中的「鄉土」論述研究》，頁 156-157。

■ 《豐年》雜誌的角色設定與編輯取向

1、戰後初期的「鄉土」意符

　　1945 年日本戰敗，國民政府在美國協助下接收臺灣。陳儀在 1945 年 8 月 29 日，正式被任命為臺灣省行政長官。他在 1945 年 3 月所擬定的〈臺灣接管計畫綱要〉中提到：「接管後之文化設施，應增強民族意識，廓清奴化思想」。[註34] 故 1946 年 2 月，陳儀在全臺中學校校長會議上，公開指示：「臺胞過去受著日本之奴化教育，其所施之愚民政策不使大眾對政治正確認識……。本省過去日本教育方針旨在推行「皇民化」運動，今後我們要針對而實施『中國化』運動。」[註35] 研究者丸川哲史認為，剛剛脫離日本帝國「總力戰」體制枷鎖的臺灣人，在新執政當局「臺人奴化論」觀點下，隨即面臨「去殖民地化」及「祖國化」（中國化）兩項大課題。[註36]

　　在「回歸祖國」的氛圍中，臺灣文學工作者將自我與他者的對話，從臺灣與日本轉換為臺灣與中國的位域建構與指涉想像。以具指標意義的文學家葉石濤為例，1948 年 4 月 16 日他在《新生報》「橋」副刊發表〈一九四一年以後的臺灣文學〉，說：

> 戰爭使祖國文化無法直接交流，於是臺灣文學貧血的的現象，使它表面上變成了一個小的一區域，或者屬於日本文學控制下的一種鄉土文學，……這時的作品既沒有良好的土壤因此是蒼白的枯萎的作品。……更沒有抒事詩風的偉大現實性。只是一些營養不足的消極的寫實主義或亞熱帶風土主宰的浪漫的作品。[註37]

在面對「去殖民」、「祖國化」政治、文化的壓縮時空，葉石濤將 1941 年以來的臺灣「鄉土文學」，以自我批判的語調，形塑為「貧血的」、「蒼白的」、「枯萎的」、「營養不足的」負面意象。

　　另一位作家阿瑞（劉慶瑞，1923-1961），也在「橋」副刊撰寫〈臺灣文學需要一個「狂飆運動」〉，指出「鄉土文學」的弊端，並強調創造性的「個性」，他說：「『所謂臺灣文學』的觀念易陷於『鄉土文學』之弊，……我並不是說，我們要脫離一切的時空的束縛，而逍遙於夢幻的仙境，我只指出幾點時空束縛的弊害，而為了避免這種弊害，主張暫時忘記社會及歷史的累積，盡力發揮個性的創造精神而已。」[註38]

　　戰後初期，《新生報》「橋」副刊戮力於省內外作家的合作，臺灣作家多數乃以「否定日本」、「否定鄉土」的角度，建構自我、鄉土與祖國之間的觀看視線。戰前原本富含時代／鄉土、歷史／環境，以及時間／空間意涵指涉的鄉土臺灣符碼，戰後初期卻因「論者的場域位置與實踐需要」，被視為阻礙「時空」之拓展，以及新「社會及歷史」的腫瘤。因而鄉土臺灣乃成為戰後「『去殖民』工程中必須加以

改造的對象」。^(註39)

在美術場域中，「否定日本」、「否定東洋畫」的「正統國畫之爭」，亦從戰後一直纏鬥到 1977 年。最後將象徵「社會及歷史」遺毒的「東洋畫」一詞，重新命名為「膠彩畫」之後，才為論戰劃下休止符。在「回歸」與「建設」國家的歷史框架中，「鄉土」再度被收編到體制內，「臺灣藝術」則被冠上「鄉土藝術」的稱呼，成為「中國藝術」的旁支。進入冷戰時期，在美國與國民政府聯手動員下，臺灣被符碼化為「反共抗俄」的堡壘。「地方」指涉的是「鄉土臺灣」，並在中國、美國文化的夾縫中，淪為沉默的、附屬的文化支流之載體。

2、《豐年》雜誌扮演的角色與編輯取向

二次大戰結束後，中華民國與美國於 1945 年 10 月組成「中美農業技術合作團」，1948 年 7 月 3 日兩國政府在南京簽定「中美經濟援助協定」，同年 10 月 1 日「中國農村復興聯合委員會」（Sino-American Joint Commission on Rural Reconstruction）（簡稱「農復會」）在南京成立，^(註40)農復會則於 1949 年 8 月底遷臺。1950 年 6 月韓戰爆發，美國擴大對臺的軍事與經濟援助，使得國民政府在臺灣的統治逐步穩定下來。《豐年》雜誌於 1951 年 7 月 15 日創刊，最初是由「美國經濟合作總署」（後改為「美國安全總署」）中國分署、美國新聞處及農復會合作籌辦，經費來自美援的經濟項目下。1953 年《豐年》已步上常軌，鑑於雜誌內容多以農業生產技術報導為主，乃改由農復會新聞處接手經營管理。1963 年美援停止後，則由蔣夢麟（1886-1964）規劃成立的「財團法人豐年社」，繼續經營《豐年》雜誌的編輯與出版事宜。^(註41)

農復會在美援挹注下，積極從事「復興農村和改善農民生活的工作」，並展開

34. 同上註，頁 175。
35. 陳翠蓮，〈去殖民與再殖民的對抗：以 1946 年「臺人奴化論」論戰為焦點〉，《臺灣史研究》第 9 卷第 2 期，2002.12，頁 148-149。
36. 丸川哲史，〈「去殖民地化」與「祖國化」：從《新生報》「橋」副刊的論爭談其意涵〉，黃俊傑編著，《光復初期的臺灣思想與文化的轉型》，臺北市，臺灣大學出版中心，2005，頁 280。
37. 葉石濤，〈1941 年以後的臺灣文學〉，《新生報》，「橋」副刊，1948.4.16，收於曾健民編，《1947-1949 臺灣文學問題論議集》，臺北，人間，1999，頁 73-76。
38. 阿瑞（劉慶瑞），〈臺灣文學需要一個「狂飆運動」〉，《新生報》，「橋」副刊，第 114 期，1948.5.14，第 4 版；收於曾健民編，《1947-1949 臺灣文學問題論議集》，頁 90。
39. 林巾力，《「鄉土」的尋索——臺灣文學場域中的「鄉土」論述研究》，頁 193。
40. 黃俊傑，《農復會與臺灣經驗（1949-1979）》，臺北市，三民，1991，頁 32、42、46。
41. 《豐年簡介——歡迎光臨豐年社》，「豐年簡介」，〈豐年五十年〉，http：//www.harvest.org.tw/public/Attachment/511248512771.pdf，2018.3.14 瀏覽。

「與世界其他民主國家共同的安全和對抗共產極權國家的侵略」之合作方案。^(註42)
根據歷史學者黃俊傑的分析，在傳播農業政策與農業知識上，農復會居於「國家」
與「社會」之間扮演兩種「歷史角色」。它一方面是「國家」通往農村「社會」的
管道；另一方面它也是農村「社會」的代言人。^(註43)遷臺後，在「反共抗俄」政策
主導的威權體制下，「國家」的集體性往往凌駕「社會」的自主性。而農復會能否
始終維持中立的技術官僚立場，盡責扮演「國家」與農村「社會」的溝通協調角色，
或者淪為替政策辯護的宣傳配角，這是我們在討論農復會機關誌《豐年》編輯取向
時，可以一併思考的問題。

　　據「豐年社」〈豐年五十年〉的記載，《豐年》半月刊的問世，乃是當時美國
新聞處處長許伯樂（Robert Sheeks）的構想。許伯樂認為，在民生艱困的年代，臺灣
需要一份農業雜誌從事農業推廣及農民教育工作。於是在美國經濟合作總署中國分
署、美國新聞處及農復會的合作下，豐年社於1951年成立，同年7月15日發行《豐
年》半月刊。^(註44)當時農復會主委兼《豐年》雜誌發行人蔣夢麟，在創刊號〈發刊詞〉
開宗明義說：

> 這個刊物作為一座橋樑，把農村所要知道的各種事物和新聞帶給本省四百萬
> 生活在農村的同胞。像農業指導，衛生常識，各種有關婦女、兒童和教育等
> 新的設施，趣味的故事和新聞摘要等。^(註45)

很明顯地作為農復會之喉舌，《豐年》雜誌最初設定自己，扮演的是「國家」與「本
省四百萬生活在農村的同胞」之間的溝通「橋樑」。《豐年》不但要肩負起，將政
府的農業政策與現代農業知識傳遞給臺灣農村社會；同時也希望將農民的心聲，透
過《豐年》這座橋回傳給中央政府。早期《豐年》半月刊在編排上，採取專欄形式，
前後分為：「臺灣消息」、「臺灣消息譯文」、「世界動態」、「政府法令」、「科
學常識」、「農村指導」、「家庭與婦女」、「小朋友」、「漫畫」、「廣告」及「通
訊」等十一項類別。日文版的「臺灣消息譯文」，以及簡單易懂的「漫畫」專欄，
並配以份量甚多的寫實風格插繪及照片，目的是希望讓有語言隔閡的臺灣農村同胞，
能以《豐年》作為交流的橋樑。而《豐年》確實也透過簡易、明白的圖文，將國內
外訊息、政令宣導、現代農業知識，以及改善農村的生活常識，迅速、準確地傳達
到廣泛的農村社會裡。^(圖3)

　　早期《豐年》的專欄內容與編排，以極大篇幅報導「三七五減租」、「公地放
領」、「耕者有其田」等政府的土地改革政策，並強力宣揚「反共抗俄」的基本國策，
難脫以宣導、指導、啟蒙的姿態，介入被邊陲化、低落化的臺灣農村社會。例如《豐
年》第2卷第13期「臺灣消息」欄，宣告「扶植自耕農」方案，經審查會議通過的

條文內容及具體的實施辦法。^(註46)《豐年》第 2 卷第 18 期「綜合消息」欄，報導中國國民黨中央改造委員會決議，從 1953 年 1 月 1 日起實行「限田政策」（即「耕者有其田」），並將決議文內容刊載於報端。^(註47)足見農復會仍藉由這份機關誌，將國家的土地政策、農業改革方案，廣為向臺灣農村「社會」作政令式的宣達。

內政部部長黃季陸（1899-1985），也曾假《豐年》刊物一隅發表政令式言論，他說：「今日臺灣已經成為亞洲反共抗俄的一座堅強堡壘。臺灣要求進步必先要工業化，要工業化，必先解決土地問題。解決了土地問題，才能使這個反共基地在亞洲擔負其任務。」^(註48)而 1954 年 12 月 16 日《豐年》第 4 卷第 24 期，也曾以官方的立場報導：「中美防禦條約簽訂後，北自韓國南到奧地利（澳洲）及紐西蘭之間，已鑄成一條反侵略的鎖鏈，其中尤以中美之一環最為堅強。中美共同防禦條約特別標明抵抗『共產』顛覆等字，為本條約中一個極有意義的特點」。^(註49)「反共抗俄」是冷戰時期的國際產物，同時也是國民政府的既定國策，這些官方意識除了透過《豐年》的專欄文字頻頻出現，也以漫畫的視覺形式傳播至臺灣農村的各個角落。

換言之，農復會寄望能扮演兩種歷史角色的初衷，在《豐年》實踐的過程中，事實上是偏向於「『國家』通往農村『社會』的管道」的傳聲筒角色，至於擔當「『農村』社會』的代言人」的疏通角色，則顯然是被漠視了。1951 年 10 月 1 日《豐年》第 1 卷第 6 期，增設「讀者園地」專欄，後來又新闢「編者與讀者」專欄，^(圖4)在編排上才稍稍平衡雙向溝通的目標。然而立於橋樑另一端的「本省四百萬生活在農村的同胞」，也就是農復會想要「改善」、「復興」的鄉土對象，則遭逢何種凝望的視線與社會文化的想像？此部分將於下下節中討論。

42. 蔣夢麟，〈給農友們介紹中國農村復興聯合委員會〉，《豐年》第 2 卷第 3 號，「農民節副刊」，1952.2.1，頁 14。

43. 黃俊傑，《農復會與臺灣經驗（1949-1979）》，頁 272。

44. 《豐年簡介——歡迎光臨豐年社》，「雜誌園地」，〈豐年半月刊簡介〉，http：//www.harvest.org.tw/Articles/MagazineIntro?unitId=193，2018.3.14 瀏覽。

45. 蔣夢麟，〈發刊詞〉，《豐年》創刊號，1951.7.15，頁 2。

46. 豐年社，〈有自耕力在鄉地主准其保留水田兩甲，不在鄉地主土地則由政府收購〉，《豐年》（創刊周年紀念）第 2 卷，第 13 期，1952.7.1，頁 2。

47. 豐年社，〈國民黨中央改造委員會決議——定明年 1 月起實施限田政策〉，《豐年》第 2 卷第 18 期，1952.9.15，頁 2。

48. 黃季陸，〈實行限田政策可促成工業化〉，《豐年》第 2 卷，第 18 期，1952.9.15，頁 2。

49. 豐年社，〈中美共同防禦條約順利簽訂完成〉，《豐年》第 4 卷，第 24 期，1954.12.16，頁 3。

50. 「六不」內容是：「不專寫社會的黑暗、不挑撥階級的仇恨、不帶悲觀的色彩、不表現浪漫的情調、不寫無意義的作品、不表現不正確的意識」；「五要」則是：「要創造我們的民族文藝、要為最受痛苦的平民而寫作、要以民族立場而寫作、要從理智裏產生作品、要用現實的形式」。（張道藩，〈我們所需要的文

⬤ 圖 3／藍蔭鼎　閱讀豐年　1952　水彩、紙　原作尺寸不詳（圖片來源：豐年社編，《豐年》，第 2 卷第 14 期，臺北市，豐年社，1952.7.16，封面。）

⬤ 圖 4／1956 年 3 月 1 日，《豐年》第 6 卷第 5 期，第 3 頁「編者與讀者」專欄，敘述該社月報會議上討論到，運用多色印刷封面，雖然增加成本，卻也讓訂戶數目增加。下面的〈封面說明〉，則引用夏菁〈水牛〉新詩，以詮釋楊英風所雕製木刻版畫〈水牛〉。（圖片來源：豐年社編，《豐年》，第 6 卷第 5 期，臺北市，豐年社，1956.3.1，頁 3。）

■「戰鬥文藝」時代氛圍與《豐年》的「鄉土」想像

1、「戰鬥文藝」時代氛圍

　　國府尚未遷臺之前，「中國國民黨中央委員會」文化運動委員會主任委員張道藩（1897-1968），於 1942 年 9 月 1 日在《文化先鋒》創刊號發表〈我們所需要的文藝政策〉，闡述以三民主義作為國家文藝創作的指導方針。文中條列「六不」，以駁斥毛共文藝工作者大肆渲染的黑暗、罪惡、悲慘、痛苦的階級仇恨意識；並提出「五要」，鼓吹文藝家應從「民族」、「平民」、「理智」、「現實」的角度進行創作。(註50) 張道藩乃中國國民黨文藝事業與政治宣傳的擘劃者，來臺後，其文藝思想理念即成為 1950、60 年代臺灣文藝政策的主軸。

　　1950 年 3 月蔣介石指示張道藩成立「中華文藝獎金委員會」（簡稱「文獎會」），並提供高額獎金及稿費，藉以鼓勵軍民創作帶有反共抗俄意涵，與發揚國家民族意識的文藝作品。(註51) 同年 5 月 4 日，又成立「中國文藝協會」（簡稱「文協」），

高唱「以反共抗俄為己任，口誅筆伐，不遺餘力，以喚醒陷溺的人心，發揚民族正氣」。[註52] 1953 年 11 月 14 日，蔣介石在中國國民黨第 7 屆三中全會閉幕典禮中，講述〈民生主義育樂兩篇補述〉。隔年 2 月至 4 月，張道藩即在《文藝創作》月刊連載〈三民主義文藝論〉，闡述文藝創作與三民主義的密切關係。而國民黨的文藝政策，也由「民族文藝」轉化為全面性的「三民主義文藝」。[註53]

　　1949 年國共內戰的慘敗，隨國民黨政府遷臺的兩百萬軍民，在逃離故鄉、別離親人、失去資產的歷史變革下，他們的反共意識是深沈的，具有切膚的傷痛，因而在面對中國共產黨時，內心充滿同仇敵愾的戰鬥意識。1949 年《民族報》副刊編輯孫陵在「民族副刊」創刊號上，發表〈文藝工作者的當前任務—展開戰鬥反擊敵人〉一文，引起藝文界普遍性迴響，「戰鬥」一詞遂開始被頻繁提出與討論。[註54] 1954 年「中國青年寫作協會」（簡稱「作協」）[註55] 第一次全體會員大會，由「作協」發起人高明再度提出「戰鬥文藝」一詞，並稱「戰鬥文藝就是爭生存的文藝」。同年 10 月 29 日，國民黨第 7 屆中央委員會會議，擬定了〈現階段展開文藝戰鬥工作要點〉，強調要「加強對共匪的鬥志，以促進文化動員工作的實施」。[註56] 12 月 25 日國民黨中央宣傳指導小組會議中，蔣介石宣布七項重點工作，最後一項就是「展開反共戰鬥文藝工作」。[註57] 之後《幼獅文藝》、《文壇》、《軍中文藝》、《文藝月報》、《文藝創作》、《創世紀》等黨、政、軍出版的文學刊物，相繼都策劃以「戰鬥文藝」為題旨的專輯或座談會。[註58] 當時擔任立法院院長兼中國國民黨組織委員會委員的張道藩，於 1956 年 1 月 1 日發表〈戰鬥文藝新希望〉一文，說明蔣介石

　　　　藝政策〉，《張道藩先生文集》，臺北市，九歌，1999，頁 597-627。）

51.　沈孝雯，〈鐵血告白：遷臺初期文藝政策下的美術創作（1949-1984）〉，國立臺灣師範大學進修推廣部美術研究所藝術行政暨管理碩士論文，2007，頁 25。

52.　同上註，頁 22。

53.　封德屏，〈國民黨文藝政策及其實踐（1928-1981）〉，淡江大學中國文學學系博士班博士論文，2009，頁 94。

54.　同上註，頁 99。

55.　中國青年寫作協會創立於 1953 年 8 月，在當時救國團主任蔣經國支持下，由高明、馮放民等人發起成立，第 1 屆總幹事為劉心皇。該協會標榜創立宗旨為：團結青年作者，培養青年文藝興趣，提高創作水準，發揮文藝力量。在 1950、60 年代的特殊氣氛中，「作協」一度是倡導「戰鬥文藝」的掌旗者，並於 1954 年創辦機關誌《幼獅文藝》。（陳樹升，〈從寫實到抽象：試論方向的藝術創作及其時代〉，黃鈺琴編，《由簡化繁——方向作品捐贈展》，臺中市，國立臺灣美術館，2009，頁 11；《中國青年寫作協會》，〈源源本本〉，2001，http：//blog.roodo.com/amcw/archives/cat_242634.html，2018.3.14 引用。）

56.　封德屏，〈國民黨文藝政策及其實踐（1928-1981）〉，頁 99。

57.　同上註，頁 99-100。

58.　沈孝雯，〈鐵血告白：遷臺初期文藝政策下的美術創作（1949-1984）〉，頁 121。

「向全國文藝界發出『戰鬥文藝』的號召，是確認贏得一場戰鬥，必須徹底動員精神與物質的一切力量，而文藝是戰鬥的號角，攻心的主要武器」。(註59) 由黨、政領軍的「戰鬥文藝」運動，乃以毛共俄軍為標靶敵人。身居「反共堡壘」的臺灣文藝家，在總力戰的動員下，即須義無反顧投入「反共文藝」陣線，貢獻所有「精神與物質」的力量。

從《豐年》雜誌各項報導專欄、小說及漫畫，帶有濃厚的反共抗俄色彩，以及頻繁報導「自由中國」與美國在政治、軍事、經濟、農業、教育方面的合作訊息來看，《豐年》所反映的是，在臺灣的中華民國已成為美國「反侵略鎖鏈」中極其重要的一個環節，因而以「抵抗『共產』顛覆」，不但是國民政府「總力戰」的國家政策，同時也是冷戰時期以美國為首的國際軍事任務。

張道藩曾於 1967 年闡述在「總體戰」（總力戰）體制下，文學、美術必須與戰鬥結合的理論。他說：「文藝工作是攸關國防民生的大事，而現代總體戰爭，又難以明確劃分平時和戰時，所以文藝一方面屬於民生系統，要使娛樂與教育結合，一方面又屬於國防系統，要使娛樂與戰鬥結合。……在文藝方面亟需培養的，除了文藝理論和批評的人才外，……在美術部門，最主要的是漫畫人才和雕塑人才。」(註60)

在 1950、60 年代臺灣的美術場域中，「反共文藝」、「戰鬥文藝」多由政戰系統的「政工幹校」美術科（後改為「政治作戰學校」藝術系）擔負起「藝術宣揚政治理念」的思想教育工作。例如曾任該科主任的梁鼎銘（1898-1959），以及其胞弟梁又銘（1906-1984）、梁中銘（1906-1994），都曾配合反共國策繪製過大量的歷史紀實「戰鬥畫」。(註61) 政戰學校藝術科系在訓練學生的過程中，特別強化人物寫生、漫畫及木刻版畫的創作，其著眼點即是認為，在物資艱困的總力戰中，大量、快速繪製人人易懂的美術文宣品，將有助於全面性心理戰及宣傳戰的推動。然而人類學者李亦園曾明白指出，在這種「泛政治主義」的環境與氣氛中，「以一統的意識來統籌文化眾多面向的做法」，長期下來反而「對文化的發展造成相當負面的影響」。(註62)

2、反共懷鄉

在「反共文藝」、「戰鬥文藝」口號震天價響的年代，眾多隨國軍撤退來臺的中土美術家，如美術史學者王耀庭所分析，因「生不逢時，亂離顛沛，流落他鄉思鄉的情懷，與年俱增」，(註63) 故常於書畫作品中傳遞綿延不絕的鄉愁之思。他列舉溥心畬（1896-1963）、黃君璧（1898-1991）、張大千（1899-1983）、劉延濤（1908-1998）、傅狷夫（1910-2007）等水墨名家作品中的題跋，多有客居臺灣、緬懷故國的詩詞，(註64) 傳達出宛如東漢王粲〈登樓賦〉所述，「悲舊鄉之壅隔兮」、「情眷眷而懷歸兮」、「雖信美而非吾土兮」等，懷鄉、懷土的嘆息之音。

🔴 圖 5 / 朱為白　竹鎮歡喜圖（局部）　1977　木刻版畫　63×212.5cm　國立臺灣美術館典藏

　　而具有同樣背景的版畫家，如：方向（1920-2003）、陳洪甄（1923-）、陳其茂（1926-2005）、朱為白（1929-2018）[（圖5）]、江漢東（1929-2009）、吳昊（1932-2019）、李國初（1932-1988）等人，也曾以兒時記憶或故鄉風土作為懷鄉之作的題材。1953年 11 月 22 日至 24 日，「作協」曾替方向及陳其茂舉行「木刻藝術展覽」。「作協」在展覽目錄中提到：

> 木刻畫之所以在現代又復興盛行起來，是由於它最能配合政治和軍事宣傳，具有高度的戰鬥性。為藝術而藝術的觀念，早就已經落伍了，在反共抗俄的階段中，我們不但要使一切藝術都為宣傳而服務，並且更要進一步地創新民族藝術。木刻版畫富有高度的戰鬥性，我們便應普遍提倡，使它在宣傳上發揮更大的效用。這就是本會主辦木刻藝術展覽的目的和意義。[（註65）]

此段論述，完全契合「作協」發起人高明「戰鬥文藝」的理論，明白地揭示木刻版畫具有「政治和軍事」的「宣傳」效用。據記載，「木刻藝術展覽」共展出方向和陳其

59.　張道藩，〈戰鬥文藝新希望〉，《文藝創作》第 57 期，1956.1.1，頁 1-6。

60.　沈孝雯，〈鐵血告白：遷臺初期文藝政策下的美術創作（1949-1984）〉，頁 22-23。

61.　賴明珠，《簡練・玄邈・林克恭》，臺北市，行政院文化建設委員會，2011，頁 42。

62.　李亦園，〈臺灣光復以來文化發展的經驗與評估〉，邢國強編，《華人地區發展經驗與中國前途》，臺北市，國立政治大學國際關係研究中心，1988，頁 415。

63.　王耀庭，〈懷鄉大陸與臺灣山水〉，郭繼生主編，《當代臺灣繪畫文選，1945-1990》，臺北市，雄獅圖書，1991，頁 352。

64.　同上註，頁 352-363。

65.　陳其茂，《版畫研究：研究報告展覽專輯彙編》，臺中市，臺灣省立美術館，1994，頁 26。

圖 6 / 方向 文藝戰士 1951 木刻版畫
20.8×16.3cm 國立臺灣美術館典藏

茂三十七幅戰鬥版畫，二十三幅詩情木刻，以及三十幅風土版畫。[註66]

方向在「木刻藝術展覽」展出的版畫，目前筆者尚未找到原本畫冊。但從國立臺灣美術館的典藏品中，可看到方向 1953 年之前的三十七幅木刻版畫，其中屬於反共戰鬥題材計有十八幅[圖6]，民俗風土題材則有十七幅，浪漫詩情題材僅有二幅。抗戰期間，方向曾替川、桂、湘、贛等地報章雜誌製作木刻版畫。二十九歲時（1949）隨軍來臺，他被分派戍守金門，負責文藝宣傳工作，始終不曾離開軍職的戰鬥崗位。1951 年政工幹校在北投成立，方向被延攬到該校傳授木刻技法。[註67] 在三軍統帥「戰鬥文藝」號令下，他在政工幹校也展開宣揚國軍英勇，鼓舞軍民士氣的「戰鬥木刻」教學。

對於戰鬥版畫的創作主旨與表現精神，方向在 1955 年《戰鬥木刻》一書序文，作了明確地闡述，他說：

> 木刻藝術……是大眾的藝術，……它富有戰鬥性格，它是戰鬥藝術的尖兵，是時代的前哨！……我們為了爭自由，反侵略，更為了復興中華，反攻大陸，迎接勝利，我們應該提倡戰鬥文藝，更應該竭力來提倡木刻藝術，把木刻運動推展到自由中國每一個角落裡去，甚至伸展到鐵幕裏去，使它成為一支反共抗俄的敢死隊。「戰鬥木刻」創刊的目的，就是本著這種高度的革命戰鬥精神而創辦的。[註68]

至於對風土版畫的詮釋，他在 1971 年「中華民國版畫學會」舉辦的「第一屆全國版畫展」畫冊〈序〉文中，指出：

> 今後的中國版畫發展方向，我們願意提出兩個努力方向：一是民族風格，一是中國氣派。世界任何藝術必有其時間和空間的限制。所謂「民族風格」，即有在民族精神之把握……亦即以民族精神之光明面為版畫本質。所謂「中國氣派」，即是中國人的生活風格，亦以整個中國人之生活風格的把握為主，

不以特殊現象為表現主體，此亦藝術表現一般之本意。^{（註69）}

在此，方向所謂的「民族風格」，即是國民黨文藝政策所推動的「民族文藝」，也是「戰鬥木刻」所欲彰顯爭生存的「民族精神之把握」。而「中國氣派」，則是將個人的、「特殊的」生活經驗的「主體表現」，化約、提升為整體「中國人之生活風格」，所強調的是集體性的民族氣派。從方向思考風土版畫的轉折脈絡，我們可以看出，1970年代初期，歷經西方現代主義沖擊，對已邁入知天命之齡的版畫家而言，唯有跳脫早期（40、50年代）寫實的戰鬥木刻及紀實的風土版畫，方能蛻變成為強調「精神性」、「整體性」、非「特殊」性（普通性）及超越時空的抽象性創作。

早期同樣以替雜誌鐫刻鄉土版畫為主的楊英風，1950年代晚期也受到現代主義的啟蒙，他的版畫也是從對鄉土民俗的紀錄，轉變為對民族文化、東方精神的強調。下一節將透過楊氏發表於《豐年》的作品，討論他和前一代「本土」系脈畫家，對「鄉土」的詮釋與想像有何差異性？

■ 楊英風《豐年》時期版畫中的「鄉土」詮釋與想像

1、中美合作的《豐年》雜誌對「鄉土」的想像

從1951-1963年的《豐年》雜誌內容，可以看出中、美兩國政府在軍事防衛、農業技術、工業建設、衛生改善及農業教育等各方面，都有密切的合作關係。美國安全總署在1952年發表過一本《給予有聲譽的龍之燃料》的小冊子，文中提到：「美國在和平期間的投資已得到補償——中國軍隊已比三年前得到更良好的裝備，聯繫及訓練。他們當前的士氣極為旺盛。臺灣本身作為一個戰略基地，對共匪的野心，已提供一個可怕的打擊」。^{（註70）}足見當時中華民國與美國的合作共識，是要充實「中國軍隊」的「裝備，聯繫及訓練」，並將臺灣建設成一個足以打擊共匪的「戰略基地」。而蔣介石在《豐年》發表的總統文告，也強調：「我們在反共陣營中所負的任務，特別艱鉅，一方面我們要確保反共抗俄戰爭的勝利，必須鞏固臺灣的基地；一方面

66. 同上註。

67. 陳樹升，〈從寫實到抽象：試論方向的藝術創作及其時代〉，頁10。

68. 方向，〈談「戰鬥木刻」〉，习平編著，《戰鬥木刻》第2版，臺北市，同德書局，1982（1955），頁23。

69. 方向，〈序〉，中國版畫集編輯委員，《中國版畫集》，臺北市，中華民國版畫學會，1972，頁5。

70. 豐年社，〈美國經濟援助臺灣已經產生圓滿結果〉，《豐年》第2卷第14期，「綜合消息」欄，1952.7.15，頁3。

我們站在太平洋民主陣營的前哨，必須保障集體安全的鎖鑰。」^(註71)換言之，在中美合作的總力戰體制下，寶島臺灣被部署為象徵意味濃厚的軍事性「反共堡壘」。

被兩大強權戰地化的鄉土臺灣，「從事農業者有百分之七十」，被形容為「鄉村都是文盲，因此沒有完善的農業，科學的知識」。^(註72)農復會農民組織農村青年改進專家白仁德（A. J. Brundage），於 1952 年在臺灣「發動農村青年四健運動」，強調以「增進農業的生產和養成優秀的公民」為追求目標。^(註73)他從現代農業專家的觀點，引進美國四健運動的經驗，以改造不科學、不完善的臺灣農村青年。根據白仁德的說法：「美國的四健會工作，已成為自由世界國家裡青年（限於 10-20 歲）最大的自動結合」。^(註74)換言之，四健運動除了有改造、啟蒙的作用，同時也被放在冷戰時期美蘇對立（自由與鐵幕、民主與獨裁）的論述脈絡中。而《豐年》也常以指導者、啟蒙者姿態，灌輸農民要改正傳統迷信、奢侈浪費的生活習俗。例如《豐年》第 2 卷第 7 期「臺灣消息」欄，登出〈改善民間拜拜習俗，節省婚壽喪葬浪費，各機關各界人民務須執行遵守〉宣導文，鼓勵人民革除「拜拜」的奢侈「習俗」。^(註75)《豐年》第 2 卷第 13 期「農村兒童」欄，刊登〈可笑的迷信——神魚〉一文，以諷刺的語調，敘述某魚販將賣剩的魚丟到樹洞中，愚昧村民在不知情況下，竟將剩魚神化而加以燒香祭拜。^(註76)這種以誇大、醜化、譏諷手法，描繪臺灣農村鄉民的例子，頻繁出現於「臺灣消息」、「科學常識」、「農村指導」及「漫畫」等專欄中，無疑形塑出與現代、都市對立的農村社會的負面意象。從 1950-60 年代初期《豐年》文字書寫與圖像媒介的投射下，清楚映照出，在中、美兩大強國的觀看視線下，臺灣鄉土社會乃是落後、蒙昧、待啟蒙的區域性「地方」。而這不科學、不完善的「農村」地區，必須經過中美雙方合作，聯手改造，方能將其馴服為科學化、現代化的反共基地。

2、楊英風《豐年》時期的漫畫、插繪與鄉土版畫

《豐年》於 1951 年 7 月 1 日出刊，在當時反共抗俄、總力戰的體制下，漫畫家或插繪家大都配合官方政策進行構思與圖案繪製。例如朱嘯秋（1923-2014）的漫畫《大禿子有條牛》，就是以大陸反共民謠：「大禿子有條牛，二禿子有簍油，打鑼開會來鬥爭，遷去了牛，倒去了油，都是犯罪該殺頭！都是犯罪該殺頭！」^(註77)為架構，製作六格漫畫，以傳達陷於鐵幕中大陸農民難逃被鬥爭、被殺頭的下場。^(圖7)創作的動機當然是希望藉由淺顯易懂的漫畫形式，激起《豐年》讀者同仇敵愾的反共意識。又如漫畫家劉成鈞作品〈好男兒報國在今朝〉，右側畫一名國軍雙手掐住匪共脖子，左腳踏著俄共的身體，下方書寫「前線努力殺敵」。毫無疑問，它所傳達的是反共抗俄的戰鬥意識。左側畫一名農夫雙手抓緊米袋，左腳踏住麥粉袋，下

圖 7 /
朱嘯秋
大禿子有條牛
1952 漫畫
（圖片來源：豐年
社編，《豐年》，
第 2 卷，第 13 期，
臺北市，豐年社，
1952.7.1，頁 11。）

圖 8 /
劉成鈞
好男兒報國在今朝
1955 漫畫
（圖片來源：豐年
社編，《豐年》，
第 5 卷，第 6 期，
臺北市，豐年社，
1955.3.16，頁
13。）

方書寫「後方加緊生產」。左右合
觀，正是表現軍、農一條心，前方
殺敵、後方生產的總力戰的宣傳作
品。(圖8)

　　楊英風因非屬軍隊或政戰系
統出身，也無親身打戰的經驗，因
而他替《豐年》雜誌所繪製的漫
畫、插繪或版畫，幾乎都沒有像方
向、朱嘯秋、劉成鈞等人的「戰鬥
木刻」、「反共八股」的型式。他的連續漫畫，例如以市井小民為主角的「竹桿七
矮咕八」，以及膾炙人口以農村男女為主角的「闊嘴仔及阿花仔」，多以無厘頭、
逗趣的橋段，表現臺灣農村俗民大眾的生活趣事。而定位為農村漫畫的「闊嘴仔與

71.　蔣介石，〈總統書勉同胞厲行戰時生活發揚法治精神〉，《豐年》第 5 卷第 2 期，1955.1.16，頁 3。

72.　蔡金捆，〈本省農業與豐年報〉，《豐年》第 2 卷第 14 期，1952.7.15，頁 12。

73.　白仁德，〈臺灣四健運動〉，《豐年》第 2 卷第 18 期，「豐年畫報」，1952.9.15，頁 13。

74.　白仁德，〈四健運動在美國〉，《豐年》第 2 卷第 18 期，「讀者園地」，1952.9.15，頁 12。

75.　豐年社，〈改善民間拜拜習俗，節省婚壽喪葬浪費，各機關各界人民務須執行遵守〉，《豐年》第 2 卷第 7 期，
　　　1952.4.1，頁 2。

76.　豐年社，〈可笑的迷信——神魚〉，《豐年》第 2 卷第 13 期，1952.7.1，頁 10。

77.　朱嘯秋畫，《大禿子有條牛》，《豐年》第 2 卷第 13 期，1952.7.1，頁 11。

◉ 圖9／楊英風　闊嘴仔與阿花仔（127）　1960　漫畫（圖片來源：豐年社編，《豐年》，第10卷，第17期，臺北市，豐年社，1960.9.1，頁25。）

◉ 圖10／楊英風　吃拜拜　1955　木刻版畫　46×34cm（圖片來源：豐年社編，《豐年》，第5卷，第17期，臺北市，豐年社，1955.9.1，頁16。）

◉ 圖11／楊英風　稻煙間作　1952　木刻版畫　29×21cm　財團法人楊英風藝術教育基金會提供照片

阿花仔」，則經常成為宣導國家政令的載體。例如1960年9月1日刊登於《豐年》第10卷第17期的「闊嘴仔與阿花仔」，描繪闊嘴仔在拜拜時，大魚大肉地吃，又猛灌黃湯，最後導致狂吐住院。而阿花仔心誠則靈，只以清淡蔬果祭拜，所以平安無事。（註78）在此，楊英風運用對比手法，向廣大的閱讀農民，傳遞政府所欲宣導的節約拜拜概念。這種總動員體制下，實施節約生活的題材，也曾出現在他的版畫創作當中。例如1955年9月1日他替施翠峰撰寫的「風土與生活」專欄（註79）〈中元普度〉一文，鑴刻木刻版畫〈吃拜拜〉，即是描繪中元普渡時，農村民眾不惜典當家產，大肆祭拜，暴飲暴食，招致樂極生悲的結局。（註80）

　　除了少數幾張帶有政令宣導文教作用之外，楊英風《豐年》時期的版畫大抵可分為三種類型。第一種，時間涵蓋較長，大約是刊印於第1卷（1951）至第8卷（1958）

中的：〈賣雜細〉、〈豐收〉、〈豐年〉、〈嬉春〉、〈光復節〉、〈神農氏〉、〈稻煙間作〉[圖11]、〈後臺〉[圖12]、〈土地公廟〉、〈勤讀（或稱「悠遊」）〉、〈糕仔金紙〉、〈舞龍〉、〈水牛〉、〈媽祖〉、〈浸種〉等。這一類作品以木刻版居多，僅〈光復節〉、〈舞龍〉、〈媽祖〉屬於玻璃版，題材多為臺灣農村景物或民俗慶典，並且都以寫實風格創作。第二種，散布在第4卷（1954）至第9卷（1957）之間，如：〈五穀豐登〉、〈孝順〉、〈三羊開泰〉、〈恭賀新禧〉、〈神荼鬱壘〉、〈財神〉[圖13]、〈勤讀

牧童〉、〈伴侶〉、〈日出而作〉等。此類作品運用中國剪紙的陽刻形式，再巧妙融入平面化、簡化、幾何化的現代手法，營造出結合傳統與西方現代主義的風格特質。雖以現實物象為創作內容，卻傾向表現具有民族文化通性的精神面向。第三種，為1958-1962年的抽象風格版畫，如〈力田〉、〈漏網之魚〉、〈雛鳳〉、〈天時〉、〈豐實的歡欣〉、〈節慶的喜悅〉、〈太空蛋〉、〈森林〉、〈生命智慧的凝結〉、〈生命的訊息〉、

78. 阿英仔（楊英風）畫，〈闊嘴仔與阿花仔（127）〉，《豐年》第10卷第17期，1960.9.1，頁25。
79. 施翠峰從1955年7月16日起至1956年12月16日止，替《豐年》所闢的「風土与生活」專欄撰文，敘述臺灣民眾的風土習俗與傳說故事。插圖部分，則由楊英風運用水彩、水墨、鉛筆或簽字筆，以速寫或漫畫的型式繪製，總計1年半期間共創作34幅插繪。（施翠峰，〈八戒後裔〉，「作者附言」，《豐年》第6卷第24期，「風土與生活（34）」，1956.12.16，頁16。）
80. 楊英風畫，《吃拜拜》，《豐年》第5卷第17期，1955.9.1，頁16。

圖 13 / 楊英風　財神　1956　木刻版畫
（圖片來源：豐年社編，《豐年》，第 6 卷，第 1 期，
臺北市，豐年社，1956.1.1，封面。）

〈生命初放的茁壯〉、〈文化的起源〉、
〈抽象〉系列[圖14]等。這類型抽象版
畫乃採用系列探索的型態，版種極為
多元，包括：蔗板、木板、紙板、複
合版等，多數發表在國際性大型展覽
會、「現代版畫展」或其他文學性雜
誌上。此階段版畫大都已脫離現實物
象的描繪，嘗試運用抽象的文字、符
號、線條、色彩等純粹造型元素，表
現藝術家對人類、生命、文化與宇宙
的思索。而這類型的版畫，顯然已脫離對現實鄉土世界的情感依附與寄託。

3、楊英風對「鄉土」的詮釋與想像

楊英風於 1990 年曾分析其一生創作風格，說：「我的創作歷程由鄉土轉向民族，
風格由寫實而抽象」，[註81] 我們從他 1951-1962 年《豐年》時期的版畫創作，確實看
到他的思考歷程與藝術實踐的落實與吻合。然而他對「鄉土」的詮釋與想像，到底
展現什麼樣的思想轉折與變化呢？他在 1976 年 2 月接受謝里法訪談時，對當時一群
「年輕的朋友又正倡導鄉土路線的文藝」頗有微詞，並批評「評論家……先有了路線，
再找一個人去走他的路線」是不對的。[註82] 他對自己及弟子朱銘，從寫實鄉土轉向
抽象，目的是「不停地求進步，不停地求轉變」，他強調他和朱銘都從「自己過去
的鄉土區域性的感受中超越了」。[註83] 顯然 1970 年代中期，他的認知是，區域性鄉
土寫實版畫或雕塑有其侷限性，必須加以捨棄和超越。

隔年他在《聯合報》發表〈版畫與生活──看「中外當代版畫聯展」〉，再度

81.　楊英風，〈走過從前，精益創新〉，無頁碼。
82.　呂理尚（謝里法），〈法界・雷射・功夫──與楊英風紐約夜談〉，頁 88。
83.　同上註。

提出傳統版畫具有區域性限制的看法，他說：

> 版畫是「民間性」的，是「生活性」的。……在廣大的民間代代流傳、使用
> 著。……刻畫的大都是民眾所熟悉的事物，因此也表示著濃厚的「地方性」、
> 「環境性」，擴大來說那就是「民族性」。……
>
> 凡是版畫，都是很有地域性的，有些技巧、材料、方法我們沒有，有些境況
> 我們無法表達。……這個就是我們的區域性的限制。[註84]

事實上，我們從他 1958 年左右開始創作大量的抽象版畫，並積極參與現代版畫團體、
國際性展覽的創作活動，可以看出他積極尋求脫離「鄉土區域性」的束縛，並轉向
形而上、超越時空的國際語彙的創作方向。

然而到了「多元化」、「後現代」的 1990 年時，楊英風對這批早期的鄉土創作，
不再抱持排拒的態度，而是將其視為個人「藝術創作視野的重要基石」，是一個階
段性的試驗。[註85] 1996 年，他在另一篇文章〈區域文化與雕塑藝術〉中，對「鄉土
區域」的意涵，則有層次分級的界定與想像，他說：

> 「區域文化」：指某特定地區的自然景觀、物產、人物、宗教、宗旨、生活與
> 習慣之特性；甚至地理沿革、職官、教育、經籍、歷史事件、文藝表現等。前
> 者屬民間文化，通常表現於生活民俗活動，包含外地引進在當代流行更迭的社
> 會現象；後者則為根脈延伸的母體文化，是經過日積月累、甚至消化外來文化
> 的優點融合於當地特性，自在於現時生活與現代化社會活動體系，屬於境界高
> 雅、繼往開來精神的精緻文化。區域文化的範圍小自機構、社區、縣、市、省
> 等地方；大可至國家、東方、西方為單位。惟精緻文化普及深入民間，才能提
> 昇真正道地的本土性區域文化。[註86]
>
> ……於豐年雜誌任美術編輯的十一年，因工作機緣深入鄉間，引所思所見為
> 創作題材，對臺灣早期的農村生活民俗風情作一系列詳實的紀錄。[註87]

進入晚年階段，楊英風將早年《豐年》時期紀錄臺灣農村民俗風情的創作，定
義為「紀錄」的、「基石」的層級。這一類以「特定地區的」自然風土、生活習俗為
描繪對象的創作，是屬於本土性、區域性的「民間文化」。而居於其上的「母體文
化」，則是指高據「國家、東方」更高、更廣泛層級。它含括了國家歷史、地理沿革，
教育典章，以及民族文藝活動等，乃屬於「境界高」、「精神」層次的「精緻文化」。
在其界定中，唯有位居上層的「精緻文化」普遍滲透到下層的「民間文化」，代表
本土性、區域性的「民間文化」，方能被改造和提升到較高的層次。

我們可以看到楊英風在歷史與社會的變革中，他對「鄉土」的觀看角度，也隨
之轉換而產生差異性的視線。1950 年代，在「反共文藝」、「戰鬥木刻」口號響遍

雲霄的冷戰時期，他因工作機緣，乃以「詳實的紀錄」臺灣農村的心情，凝視「鄉土臺灣」。1954 年之後，他的關照視域，從區域性「鄉土臺灣」轉向民族的、道統的「鄉土中國」。1958 年加入「現代版畫會」，以及 1959 年參與顧獻樑、劉國松等人籌組的「中國現代藝術中心」之後，讓他更極力地想要掙脫「鄉土臺灣」所象徵的「社會歷史」的積累包袱，以利於走向國際性的造型語彙世界。1970 年代中期，當媒體評論界高喊「鄉土路線的文藝」時，他關照的場域仍聚焦在超越現實（時空）、形而上、天人合一的抽象境域。但是到了 1980 年代晚期，當本土論者葉石濤提出「鄉土文學的名稱已被丟棄，改稱為臺灣文學了，呈現多元和嶄新面貌」的說法時，楊英風則重新調整「鄉土」論述的結構，將重心從國際化移回東方文化。1990 年代中期，當他將視線拉回到「區域文化」場域時，乃將「區域文化」二分為「民間」及「母體文化」的雙重論述架構。在此新的定義與詮釋中，記錄鄉土臺灣的農村題材版畫，乃被歸類為本土的、區域的「民間文化」；而強調形而上、天人合一的抽象版畫，則是「境界高」，隸屬東方、精神層次的「精緻文化」。換言之，在時空的變革中，楊英風的「鄉土」視線乃是雙重的，居於上方的是象徵「母體文化」的「鄉土中國」，居於下方的是則是代表「民間文化」的「鄉土臺灣」。

▌結論

　　王白淵在 1946 年 2 月 10 日的《政經報》發表〈在臺灣歷史之相剋〉一文，他從左翼社會主義觀點，闡明戰後臺灣社會發展所遭逢相剋、矛盾的歷史境遇。他說：

> 臺灣之光復，實係五十年來未曾有之激變，因此亦難免經過種種波折。臺省
> 自接收開始以來，已閱四個多月，然萬事還在渾沌之中，沒有一部門上軌
> 道，……其根本原因可歸於從前的中國和臺灣的社會範疇之不同。……
> 臺灣雖在日本帝國主義高壓之下，竟在高度工業資本主義下，過著半世紀
> 久之生活。因此其意識形態、社會組織、政治理念，均屬於工業社會之範

84. 楊英風，〈版畫與生活——看「中外當代版畫聯展」〉，《聯合報》，1977.7.17，第 9 版；收於蕭瓊瑞主編，《楊英風全集》第 15 卷，文集 III，臺北市，藝術家，2008，頁 181。

85. 楊英風，〈走過從前，精益創新〉，無頁碼。

86. 楊英風，〈區域文化與雕塑藝術〉，《區域文化與雕塑藝術》，臺北市，楊英風美術館，1996.11.17，頁 6-7；收於蕭瓊瑞主編，《楊英風全集》第 13 卷，文集 I，臺北市，藝術家，2007，頁 327。

87. 同上註，頁 328。

疇。當然臺胞本身不能說是工業民族，但是亦不能說是農業社會的住民，（畢）竟受過近代高度資本主義深刻之洗禮。⋯⋯

中國在八年抗戰中，當然許多地方，有相當地（進）步，但還脫不離次殖民地之性格，帶著許多農業社會的毛病。⋯⋯接收臺灣，就是接收日本，從低級的社會組織，來接收高級的社會組織，當然是不容易的。⋯⋯

臺省現在所表現的種種政治姿態，無不出於這個根本的相剋，但是這個問題係全國性的問題，不能只在臺灣解決，和整個中國歷史發展階段有關。因此我們需要把眼光放大，看看全中國歷史之進軍，而凝視全世界歷史之演變，⋯⋯。（註88）

王白淵和楊英風一樣出生於臺灣，也都擁有日本和中國經驗。他在國民政府接收臺灣四個月後，即以「凝視全世界歷史」的角度，審視、分析在時空壓縮下，接受過「近代高度資本主義深刻之洗禮」的臺灣社會，與尚未脫離「次殖民地之性格，帶著許多農業社會的毛病」的中國社會，在歷史際遇下重逢了。面對一個「低級的社會組織」、「根本的相剋」的中國社會，他諄諄告戒臺灣人，「在許多地方，或者會退步，因為海水不由你一部分特別高」，但為了保護「祖宗埋骨之地，山明水秀，人傑地靈」的臺灣，他提醒「臺胞需要冷靜」，並「向大局努力才是」。（註89）

戰後在「回歸祖國」、重建社會的集體願望下，臺灣知識分子為了顧全大局，選擇放棄 1930 年代以來所凝聚的鄉土主體意念。以臺灣「鄉土」作為創作意向，以故鄉「臺灣島」作為「情感聯繫與依附」的「關照場域」的感知與思維，一併暫且擱下。此時，政治形式上臺灣已成為中國的一部分，「鄉土」也被收編納入國家底下的一個「地方」。

在中美聯手合作的反共抗俄總力戰體制下，臺灣被形塑為「文盲」居多，缺乏「完善農業」、「科學知識」、無知、迷信的農村型態社會，以裨於接受外來「現代化」、「科學化」政經團體的指導與啟蒙。被「農村化」的鄉土臺灣，只是冷戰時期兩大強權眼中的「戰略基地」、「反共堡壘」，以及兼具補給效益的「後方」。這樣的觀看視線，確實與王白淵等臺灣知識分子在戰後初期所認知，臺灣是「意識形態、社會組織、政治理念，均屬於工業社會之範疇」的「高級的社會組織」，存在頗大的落差。

在英才早逝油畫家陳植棋及「赤島社」畫友的的藝術觀中，故鄉臺灣是他們內心所屬及依存的地方。他們誓言將以「殉情」的精神實踐藝術，並建構自我與鄉土臺灣的連結關係。在陳進的關照視線中，她翻轉殖民帝國的凝視角度，重新肯定傳統臺灣漢人、原住民文化，並將其萃煉成個人藝術實踐的核心價值所在。陳植棋和陳進等戰前臺灣前輩畫家，他們在「鄉土」的認同中，找到面對或消解日本帝國所

建立的「現代化」的壓迫，並賦予「鄉土臺灣」歷史時代、社會生活及在地鄉土精神的豐富視覺意涵。

在楊英風的藝術觀中，「鄉土臺灣」代表的則是區域性的「民間文化」。他擔任《豐年》美術編輯時所創作的臺灣早期農村生活版畫，乃是寫實的、紀錄的「階段性」藝術。鄉土版畫的創作，是他邁向形而上抽象版畫的「基石」。在他的認知中，唯有將象徵「母體文化」的「鄉土中國」概念普及到地方性的「鄉土臺灣」，才能提昇本土的區域文化。可見歷經時空轉移的背景，楊英風對出生「鄉土」的看法，已和臺灣意識強烈藝術家的鄉土觀產生差異性。

1920 年代以來，臺灣美術歷經「地方色彩」、「反共文藝」、「現代主義」、「鄉土運動」及「後現代」等諸多階段，在時空轉換的交錯期，美術家對鄉土的凝視，乃是錯綜複雜的。誠如地理學家大衛・哈維（David Harvey）「時空壓縮」（time-space compression）論所說：「空間與時間客觀性質的變革過程，使得吾人有時是以激進的方式，被迫去改變我們向自己再現世界的方式」。他認為，人類在面對時空的壓縮外力時，往往會擇取兩種路線，一種是「國際主義的（internationalist）」，一種是「地方化的（localized）」。[註90] 陳植棋、陳進等人，在戰前面對日本殖民所帶來的時空壓迫，他們的對應之道，乃是以鄉土臺灣抗衡帝國帶來的現代化與邊緣化危機。鄉土在他們的詮釋與想像中，乃具有確立自我主體文化的精神意涵，鄉土是他們得以託付所屬、立足發聲的核心價值所在。

戰後楊英風在國民政府與美國聯手營造的「反共文藝」、「現代主義」氛圍中，他選擇站在「現代化」、「科學化」、「國際主義」的角度，以冷靜、紀錄的視線觀看「地方化的」鄉土臺灣。解嚴後，在本土化、多元化時代來臨時，楊英風轉而以「鄉土中國」居高的視線，睥睨「鄉土臺灣」。本土性、區域性的鄉土「民間文化」，必須經過他所認同高層次「精緻文化」的洗禮，方能被改造和提升。他的鄉土凝視與想像已脫離出生地臺灣，走向遙遠並與現實隔離的「文化祖國」。他與戰前陳澄波、陳植棋、陳進等人，將故鄉臺灣視為共同的精神母土，以及情感投注的心靈歸屬空間之鄉土觀看，實為難有交集的兩種關照視線。

88.　王白淵，〈在臺灣歷史之相剋〉，《政經報》第 2 卷第 3 期，1946.2.10，頁 7；收於陳才崑譯，《王白淵・荊棘的道路》下冊，彰化市，彰化縣立文中心，1995，頁 270-271。

89.　同上註，頁 272。

90.　David Harvey, *The Condition of Postmodernity : An Enquiry into the Origins of Cultural Change*, Oxford : Basil Blackwell, 1989, p.240；轉引自林巾力，《「鄉土」的尋索──臺灣文學場域中的「鄉土」論述研究》，頁 18-19。

第6章

風格遞嬗中的主體性──
在具象與抽象中抉擇的賴傳鑑^(註1)

▌ 前言

　　賴傳鑑是臺灣戰後「省展」、「臺陽展」崛起的實力派油畫家。最難得的是，身處戰後文化、語言斷層的變局，他是唯一能運用穩健的畫刀及文筆，奮鬥不懈的本土籍藝術家。戰前他透過「講義錄」自習畫技，戰後初期則跟隨臺灣第一代畫家學習油畫，承繼臺灣繪畫「現代化」（modernization）第一波的系脈，被美術史家稱為「本土第三代西畫家」。1950年代「立體派」理念輸入國內，當時他追隨恩師李石樵步伐，投入現代畫語彙的實驗；1960年代則轉而探求單色調半抽象畫的表現形式；1970年代臺灣本土意識覺醒與文化主體認同增強之前，賴傳鑑早已從追逐外在形式的技法，轉向題材與思想內容的深化。本文嘗試釐析賴傳鑑畫作與詩文的雙重文本，探索戰爭中成長的本土第三代畫家，在面臨第二波藝術「現代化」議題時，他是如何挪用西方現代主義（modernism）的形式語彙？同時也探討他如何透過視覺藝術與社會、時代進行對話？以及覺悟到處在「現代化」迷思中，唯有維護主體性才能讓藝術永續存在。

▌ 「戰中派」畫家的歷史定位

　　戰前時期現代化的美術教育首次是由日本殖民統治者引入臺灣，因而在回顧臺灣第一波美術現代化歷史時，「殖民」、「西化」、「地方色彩」等諸多外在因素，乃不能不列入思考。戰後在政權移轉當中，國民政府實施「去殖民化」、「中國化」的教育文化政策，以及依賴「美援」的策略，導致戰後臺灣第二波美術現代化運動，轉而以傳統中國藝術和歐美現代繪畫，作為學習傚法的核心。1970年代之後，隨著「鄉土文學」運動號角的吹響，以及1980年代解嚴前後「本土意識」、「臺灣主體」論述逐漸強化，所謂「美術現代化」議題，才由外來統治者的詮釋角度，翻轉為在

地主體性的觀點。

油畫家賴傳鑑於日本統治中期出生（1926）於中壢，其所受公學校、公學校高等科及商業學校教育，乃屬於日本規訓下的基礎與專業知識。文學與美術方面的知識與技能，則是郵購日本函授學校出版的「講義錄」，在家自修學習而來的。[註2] 雖然他曾赴日兩年多（1943-1946），但恰逢二次大戰，因而無緣進入私人美術補習班或公立美術學校研習。[註3] 戰後返臺，他透過向第一代油畫家李石樵、廖繼春等人問學請益，[註4] 完成初期「印象寫實」技法風格的臨摹與練習。之後隨著年齡，人生歷練，以及藝術視野的拓展，他的繪畫語彙從「立體」、「抽象」到「綜合」風格，一步步向前邁進，[註5] 終而融貫鑄造出蘊涵時代與社會特質的自我風貌。

1975 年賴傳鑑曾引用外國藝評文字，將臺灣藝術家分為「戰前派」、「戰中派」及「戰後派」三種類型。依其解釋，「戰中派」乃指在「物質缺乏」、「盟軍轟炸」的廢墟中成長的一代。[註6] 他們沒有「戰前派」輝煌的畫展勳績與畫會活動的紀錄，也沒有「戰後派」在安穩中接受完整教育的幸福。他認為，自己和林顯模（1922-2016）、張炳南（1924-）、何肇衢（1931-）、吳隆榮（1935-）等人，從「省展」、「臺陽美展」中奮鬥崛起，乃是臺灣「戰中派」的代表畫家。

依成長的年代來說，賴傳鑑確實屬於「戰中派」世代；若依繪畫風格的傳承來說，他則屬於戰前第一、第二代的後繼者，所以是「本土第三代」。戰後「本土第三代」藝術家，因為和日本時代第一、第二代維繫密切的傳承脈絡，因此他們在風格形式的抉擇與轉變歷程，和同時代來自中土的「異鄉型」畫家，展現截然不同的演變脈絡。[註7]

屬於「戰中派」的賴傳鑑，其藝術風格的遞嬗與轉變，基本上承繼自第一、第二代，但在西潮一波一波襲來的過程中，他對外來現代形式語彙的挪用與抉

註釋：

1. 本文於 2006 年 9 月於「區域與時代風格的激盪──臺灣美術主體性學術研討會」中發表，2007 年 1 月刊登於《臺灣美術》季刊。（賴明珠，〈風格遞嬗中的主體性──在具象與抽象中抉澤的賴傳鑑〉，《臺灣美術》第 67 期，2007.1，頁 74-91。）

2. 賴明珠，〈渡越荒漠──戰後臺灣西畫家賴傳鑑〉（臺北市政府文化局專業藝文美術類調查研究補助），臺北市，臺北市文化局，2006.12，頁 9。

3. 同上註，頁 9-10。

4. 同上註，頁 17。

5. 倪再沁，〈序〉，卓蘭交編，《賴傳鑑回顧展──創作 50 年的歷程 1948-1998》，臺中市，臺灣省立美術館，1999，頁 3。

6. 雷田（賴傳鑑），〈林顯模的美女〉（藝壇交友錄之五），《藝術家》第 5 期，1975.10，頁 58。

7. 有關戰後臺灣「故鄉型」與「異鄉型」畫家在作品中所表現的集體記憶、慾望和意識形態之差別，請參看賴明珠，〈異鄉／故鄉：論戰後臺灣畫家的歷史記憶與土地經驗〉，白適銘計畫主持人，《『視覺、記憶、收藏』──藝術史跨領域學術研討會大會論文集》，臺中，國立臺中教育大學，2006.5，頁 251-268。

擇，則又潛藏個人內在的欲望與需求。透過探討「戰中派」實力型畫家賴傳鑑的畫作與文字，或能追溯在戰火中成長，並於戰後面臨第二波美術「現代化」歷程的本土「戰中派」藝術家們，如何翻轉移植而來的現代藝術形式，並將其轉換為具有臺灣主體訴求的視覺實踐。

▌ 賴傳鑑繪畫風格的遞嬗

身兼美術史家與藝評家，賴傳鑑堪稱是史觀意識最強烈的「戰中派」畫家。他對自己創作的衍化與變遷，也擁有高度自覺的歷史分期觀。在 1983 年自編畫集中，他將 1948-1983 年作品，分為早期的「印象寫實風」，遷居竹北的「立體派」，以及 1960 年代初期轉向「半抽象」的三個畫風期。(註8) 1999 年他發表〈沒有終站的旅程／回顧展感言〉於回顧展專輯中，剖析 50 年來創作的三階段變遷。他說：

> 從 40 年代的 realistic 的作風到 50 年代導入 cubism 的理念，我的繪畫表現形式的變遷，一直沒有離開色彩空間的造形及色彩機能與感情的探究與嘗試。至於反映 60 年代潮流的，探求抽象化的表現形式作品，又仍由這種造形的思考推進使然，並非一味追隨模仿流行的形式。……我的作品的表現形式，始終是具象或半抽象，可以說是屬於新具象繪畫的範疇。(註9)

賴傳鑑不諱言自己在造形語彙的探究摸索中，挪借西方現代主義「表現形式」，強調自己「並非一味追隨模仿流行的形式」，而是思考「色彩空間的造形及色彩機能與感情」的繪畫本質。

2004 年「八十歲回顧展」時，他再度為一生繪畫作完整分期，一、「印象寫實——摸索的時期」（1948-1957）；二、「立體派的影響——竹北時期」（1957-1962）；三、「半抽象時期——美術與文學的際會」（1962-1972）；四、「新題材的嘗試——綜合時期 I」（1973-1990）；五、「綜合時期 II」（1991-2004）。(註10) 顯示他在思考創作分期時，不單只是考量視覺形式的衍變，同時也關照到時代的遞變與個人生命的歷練。

此章節，筆者將參考賴傳鑑的分期，回顧其各個轉變階段，如何挪用西方「現代化」視覺形式，並形塑出兼具個人與時代性的造形語彙。

1、印象寫實摸索期（1948-1957）——「戰中派」的歷史繼承

依據賴傳鑑的自我闡析，從 1948-1957 年他的繪畫乃歸屬於「印象寫實」風格，也就是日本或臺灣近代美術史所稱的「外光派」。王秀雄（1931- ）曾對「外光派」

的特色及其在日本的發展，作過肯綮中的的論述。他說：

> 黑田清輝留學巴黎十年，他所師事的……柯蘭教授。……雖然是屬於學院派，
> 然而也採納了印象派的色彩。畫面上雖沒有印象派的強烈筆觸和色彩分割、點
> 描等，可是陰影處再也不是傳統學院派的褐色，而是充滿了青與紫等。具有傳
> 統學院派的結實素描與清晰輪廓，又具有印象派似的亮麗色彩，這是一種折衷
> 的印象派。……黑田清輝所帶回來的是這種「外光派」的西畫。……於是「外
> 光派」的西畫就成為東京美術學校西畫科的主要風格，同時接納黑田清輝的建
> 議而舉辦的「文展」，其審查委員也都是「外光派」的教授，所以外光派無形
> 中也成為「文展」的主流，而終於形成了日本的學院主義。(註11)

　　二次大戰烽火中赴日的賴傳鑑，錯失進入美術學校的良機，無法像第一、第二代臺灣畫家接受學院訓練。然而早期他利用「講義錄」學習日本學院畫風，返臺後又拜第一代畫家李石樵為師，因而他早年摸索階段的畫風，實融合寫實與印象派的折衷形式，依循的正是「外光派」的繪畫路徑。早期作品，如：〈老門依然〉（1948）(圖1)、〈初夏〉（1952）(圖2)、〈裸女〉（1956）、〈秋裝〉（1957）等，大都著重於形體構成、輪廓描繪，和琢磨光線、色彩、空間等造形元素。顯示他一脈相承「外光派」，接續戰

圖1／賴傳鑑　老門依然　1948　油彩、帆布
45.5×37.9cm　畫家家族收藏

8.　賴傳鑑，《賴傳鑑畫集》，中壢市，畫家自印，1983，頁14、38。
9.　賴傳鑑，〈沒有終站的旅程／回顧展感言〉，卓蘭姿執行編輯，《賴傳鑑回顧展——創作50年的歷程1948-1998》，臺中市，臺灣省立美術館，1999，頁12。
10.　賴傳鑑、賴月容總編，《創作八十年回顧展——賴傳鑑畫集》，桃園市，桃園縣政府文化局，2005，目錄頁及頁16。
11.　王秀雄，〈臺灣第一代西畫家的保守與權威主義〉，《中國‧現代‧美術——兼論日韓現代美術國際學術研討會論文集》，臺北市，臺北市立美術館，1991，頁139。

前第一、二代西畫家承繼自日本的學院畫風。他的創作從一開始就和臺灣本土第一波「現代化」美術系脈緊密連結。

2、立體風格嘗試期（1957-1962）——與擬真傳統告別

1953 年遷居竹北以後，賴傳鑑說他開始「有意識的嘗試改變表現形式」。^(註12)例如 1955 年〈肖像〉^(圖3)，脫離客觀「擬真的」（mimic）形式手法，轉而以主觀的色彩、造形及空間構成畫面。19 世紀「寫實主義」，藉由揚棄「傳統」、「幻想」的主題，擁抱現實感官世界存在的具象事物，宣告與過去強調宗教、神話的傳統切割，邁向「現代的」、「科學的」視覺革命新領域。^(註13)賴傳鑑在探索客觀寫實告一段落後，因受到塞尚（1839-1906）、莫迪里亞尼（1884-1920）、布拉克（1882-1963）等「現代主義」的衝擊，對寫實主義「轉譯」（translate）可視、可觸之物的「外象」（appearances）^(註14)產生理念的動搖。他在 1983 年創作自述說，〈肖像〉是受到「莫迪里亞尼的影響」。^(註15)畫面中，他將模特兒脖子拉長表現，背景採 3/4 的分割手法，並在牆面部份運用「新印象主義」（Neo-impressionism）的「點描」技法。〈肖像〉一作的造形手法、色彩表現及空間構成，明顯轉借秀拉（1859-1891）、莫迪里亞尼、塞尚及馬諦斯等「後印象派」及「現代主義」畫家的形式技法。顯示 1950 年代中期，他開始思索脫離客觀自然的模倣，轉而追求主觀構成的視覺意象。

1957-1962 年之間，在李石樵的影響及個人對布拉克的傾心，賴傳鑑全神貫注於立體主義的探索。^(註16)從色面分割形式語彙的鑽研，到採用室內靜物的題材，都可以看到布拉克對他的影響。1957 年〈魚的靜物〉^(圖4)，是他進入立體風格最早的作品。他為這件作品寫了一首短詩：

> 買了二條魚　放在窗邊餐桌上
>
> 窗外　天氣爽朗
>
> 藍天上的浮雲　像布拉克的雲—妳說
>
> 我說　像魚！
>
> 讓我多了幾條魚！^(註17)

如日記般的敘事詩，道盡貧賤夫妻生活的辛酸與心靈的怡然自得。在畫家的造形世界中，桌面寫實的魚恰好與天空幻想的魚，呈現對話的形式。透過視覺意符與語言書寫的對照，畫家曖昧、隱喻的心象，託寓了 1950 年代臺灣社會經濟的實況。桌面上魚、陶瓶，和窗外樹叢，以具象形式表現；但桌面、牆面的幾何分割形式，以及圖案化的白雲，則在造形上加入立體風格變因。

1961 年〈五月〉^(圖5)，貓頭鷹及乾枯的向日葵延續寫實手法；但前景桌面、水果盤、煙斗，及背景牆壁，則以色面分割語彙表現。零散信件，以立體派實物「拼貼」

（collage）的技法強化畫面效果。據他所述，貓頭鷹和向日葵都是學生送的，是竹北教書生活點滴的紀念物，以之入畫，用以象徵生命中單純而美好的記憶。這種以寫實的視覺符號記錄生活，並隱喻對過往緬懷的心情記述，凸顯他所抱持「我畫故我在」的美學哲思。^{（註18）}

寫實主義（realism）之父庫爾貝（Gustave Courbet, 1819-1877）曾說：「我堅信繪畫基本上是一種具象藝術（concrete art），因而只能由描述真實（real）、存在（existing）的事物所組成。……不可見、不存在的抽象之物（abstract object），並不屬於繪畫的領域（domain of painting）。」^{（註19）}

在 19 世紀中晚期「寫實主義」盛行時，庫爾貝將傳統繪畫中「不可見、不存在」的事物稱為「抽象」，並宣告它「不屬於繪畫的領域」。然而在二十世紀初期藝術形式革新之後，所謂「抽象藝術」已是前衛藝術的代名詞，它泛指新發展出來的「立體主義」、「未來主義」、「極限主義」及「構成主義」等革命性的藝術派別。它們所建立複雜關連的新美學體系，都採取捨棄模擬自然寫實的形式，並致力於從文藝復興以降的傳統視覺藝術框架中掙脫，以達到充分表現創新的極致。

賴傳鑑 1950 年代中晚期投入立體主義的探索，也可以說是進入「抽象」的探險行列。此時期，「畫室」系列是他極為喜愛的主題。從 1957 年〈畫室 I 〉、1962 年〈畫室 II 〉、1962 年〈畫室（布拉克頌）〉系列連作，可以觀察到他漸緩的變革步伐。

〈畫室 I 〉^{（圖6）}中，賴傳鑑嘗試使用明亮、溫暖的幾何分割色面，但仍保留界定物象的線條，以連結遠近透視的空間關係。〈畫室 II 〉^{（圖7）}他刻意模糊物象與物象的分界，物與物重疊、穿透的表現，破除了傳統的透視法。畫面彩度、亮度的壓抑，中間近似色調（related colors）的表現手法，以及採用特定創作素材，在在顯示他向早期分析立體派（analytic Cubism）汲取養分的轉折軌跡。

〈畫室（布拉克頌）〉^{（圖8）}色彩則驟然一亮，強烈紅色與對比藍色所構築的色面，透露出他由早期「分析」轉向晚期「綜合」立體（synthetic Cubism）的跡象。後

12. 賴傳鑑，《賴傳鑑畫集》，頁 14。

13. Horst de la Croix and Richard G. Tansey, *Art Through the Ages*, San Diego & New York, Harcourt Brace Jovanovich（HBJ）Inc., 1986，p. 836。

14. Ibid, p. 839。

15. 賴傳鑑，《賴傳鑑畫集》，頁 14。

16. 同上註，頁 22。

17. 賴傳鑑、賴月容總編，《創作八十年回顧展──賴傳鑑畫集》，頁 26。

18. 賴傳鑑，〈沒有終站的旅程 / 回顧展感言〉，頁 12。

19. Horst de la Croix and Richard G. Tansey, *Art Through the Ages*, p.839.

圖 2 ／ 賴傳鑑　初夏　1952　油彩、畫布　80.3×65cm　畫家家族收藏
圖 3 ／ 賴傳鑑　肖像　1955　油彩、畫布　45.5×38cm　畫家家族收藏
圖 4 ／ 賴傳鑑　魚的靜物　1957　油彩、畫布　37.9×45.5cm　畫家家族收藏

			5	
2	3		7	6
4				8

圖 5 ／賴傳鑑　五月　1961　油彩、木板　53×72.5cm　臺北市立美術館典藏並授權
圖 6 ／賴傳鑑　畫室 I　1957　油彩、畫布　53×45.5cm　畫家家族收藏
圖 7 ／賴傳鑑　畫室 II　1962　油彩、三夾板　73.8×116.5cm　國立臺灣美術館典藏（賴傳鑑家族提供）
圖 8 ／賴傳鑑　畫室（布拉克頌）　1962　油彩、畫布　74.5×137cm　高雄市立美術館典藏（賴傳鑑家族提供）

期綜合立體主義傾向追求「裝飾性」（decorative）而非「絕對空間意義」（exclusively spatial significance），「混合的形」（mingling of form）變得「更自然天成」（more spontaneous），顏色更強烈，肌理更多樣。[註20]創作者因而更能表現出自由、多元的樣式，個人化的視覺意象特徵因此突顯。

〈畫室（布拉克頌）〉從一般習慣的平視視角轉成俯瞰視角，畫家帶領觀者鳥瞰畫室中的圓桌、水果盤、向日葵、瓶花，以及左側的畫架、調色盤和印刷品等物件。畫家透過居高俯視不同時性的多視點，呈現與西方傳統單一視點不同的移動視角。前景似鳥的飛行物，運用弧形線條表現出從右前方向左後方旋轉的律動感。觀者的目光無形中隨之移向畫面左上角印有英文「BRAQUE」字樣的印刷物，點出此畫的副標題「布拉克頌」，傳達畫家對立體派開山祖師的敬意。

在技法上，賴傳鑑以強烈、熾熱的紅、黃為主色調，陪襯以暗沉的藍、紫色。長方形、圓形、三角形的構成，架構出平行、重疊、交錯的色面，再以畫、刮、留白的微妙線條，統合整體畫面的結構。豐富色感、明暗變化、空間層次，經過他一步一步解放，最後重組成個人化的「圖面真實」（pictorial reality）。[註21]在自覺意識下，他從「分析」過渡到「綜合」立體派的實踐，藉著自主性的挪用，終而匯萃為個人的意念、思想和情感之表達，並形塑出一種獨特的視覺韻律感。

1962年正式邁入下一個半抽象階段之前，賴傳鑑曾一度擺盪於抽象立體與具象寫實之間約一年多。此時他戮力於各種語彙的練習與運用，嘗試將「庭院」視為另一探究主題。1962年〈山居〉[圖9]，玻璃窗外圓球狀的樹叢，以及由上垂下的金黃、翠綠色樹葉，賴傳鑑運用立體派造形語言，進行有如藝術史家埃蒂娜・貝爾納（Edina Bernard）所分析：「形狀的解構，使之成為許多系列多面體、複雜的不對稱體以及平面的結合，直角線和對角線主導整個畫面，……透過動態與多視點共存的原則，使這些結構具有生機」。[註22]但是描繪室內抱貓女孩時，他又以寫實手法，鋪展浪漫抒情的山居生活。畫中女孩抱著代表「家」的「貓」，居住在庭院寬敞，窗明几淨，內有圓桌、金魚缸、水果盤、馬克杯擺設的室內，象徵她在山中別墅過著無憂無慮生活。畫家自嘲地說，畫中表現的是「可笑」、「奢侈」的「夢想」，「是生活在窮苦中的自我安慰，蒼白的浪漫蒂克」。[註23]他揉合了具象與抽象的雙重形式語彙，表達真實與虛幻並存的和諧矛盾。

1962年〈庭園〉[圖10]，賴傳鑑嘗試運用交叉橫斷塊面手法，解構視覺三度空間，再透過線條的補強和近似顏色的微妙變化，表現畫面層次、色感豐富的節奏效果。半抽象半具象的構成，讓觀者依稀可辨識出桌子、金魚缸、白鴿、綠茵、及樹木等所組構的畫面。桌上的印刷物原本採用實物拚貼，後來因「貼紙油垢班班」，才撕去以油彩重畫。[註24]此作充分利用立體派解構空間的概念，及實物裱貼的技法，在

題材選用上則受到馬諦斯、布拉克的影響。但畫面中獨特的色彩表現，象徵和平的白鴿，以及「TAIWAN」英文字樣的加入，則是他個人主觀經驗與對變動中社會時代的感情表徵。可見，賴傳鑑在挪用西方現代語彙過程中，仍保有自我的意識空間，並透過視覺符碼的抉擇，傳遞個人與社會對話的內在思維。

3、半抽象「單色調」的探索（1962-1972）

德國哲學家及藝術史家沃林格（Wilhelm Worringer, 1885-1965）在 1908 年《抽象與移情》一書中說：「原初的直覺傾向於純粹抽象，因為那是在混亂而黑暗的形象世界中，唯一寧靜的港灣。它從自身出發，出於一種本能的需求，創造了幾何的抽象。」[註25] 這種強調直覺、本能，排拒客觀、現實的新美學觀，將前衛藝術導向更抽象、更純粹的視覺形式。立體派新秀璜‧葛利斯（Juan Gris, 1887-1927）說：「塞尚把瓶子轉化為圓柱體，我則從圓柱體出發並創造出個別的特殊類型。我從圓柱體創造出一個瓶子——一個獨特的瓶子。塞尚走向建築，我則遠離它。這就是為何我使用抽象（顏色）構成來調整我的作品，而這些顏色即佔據了物體的形。」[註26]

與畢卡索同樣來自西班牙的葛利斯，似乎預見了立體派技巧終將演化為「絕對的抽象」（an absolute degree of abstraction）。[註27] 藝術史家柯洛依斯（Horst de la Croix）及唐瑟（Richard G. Tansey）曾對分析立體派畫家色彩日趨「單色調」（monochrome）發表看法，說：

> 理性的分析立體主義藝術家，遵循「智性的」、「邏輯的」理論從事繪畫創作，此派不同畫家的風格卻變成幾乎無法分辨（indistinguishable）。……尤其是過度關切純粹形式（pure form）的分析立體派畫家，他們開始忽略顏色（neglect color），因而他們的繪畫幾乎變成單色調。……使用更強烈顏色，允許更自由表現的「綜合立體主義」遂應運而生。[註28]

20. Ibid, p.902-903.
21. Ibid, p.901.
22. 埃蒂娜‧貝爾納（Edina Bernard）著，黃正平譯，《西洋視覺藝術史——現代藝術》，臺北市，閣林國際，2003，頁 39。
23. 賴傳鑑，《賴傳鑑畫集》，頁 32。
24. 同上註，頁 34。
25. 埃蒂娜‧貝爾納（Edina Bernard）著，黃正平譯，《西洋視覺藝術史——現代藝術》，頁 70。
26. Horst de la Croix and Richard G. Tansey, *Art Through the Ages*, p.905-906.
27. Ibid., p.906.
28. Ibid., p.902-903.

◐◯ 圖 9 / 賴傳鑑　山居　1962　油彩、木板　80×116.7cm　臺北市立美術館典藏並授權
◐　圖 11 / 賴傳鑑　漁（Ⅰ）　1962　油彩、畫布　38×45.5cm　賴傳鑑家族收藏

　　涉足立體主義技法之後，賴傳鑑於 1962-1972 年也進入所謂「半抽象」的「單色調」時期。1962 年離開竹北返回中壢任教後，他對原本沉醉的立體形式開始進行調整。而直覺的抽象理念，剛好符合他對轉型的欲求，故逐漸轉向分析立體派「單色調」純粹形式的摸索。

　　賴傳鑑從 1962 年「紅色調」系列的「漁」、「牧」、「鹿苑」等主題畫作，到 1967 年以後「白色調」系列的「馬」、「蝴蝶」、「湖」等創作，是他在「半抽象時期」朝向「智性的」、「邏輯的」單色調發展的藝術實踐。他嘗試運用統整的單色調、線條等本質元素，追求「純粹形式」的圖面構成。

　　1962 年〈漁（Ⅰ）〉^{（圖11）}是他「紅色調」系列的第一幅作品。隔年，他又以黃褐色調創作〈漁（Ⅱ）〉，勇奪第 26 屆「臺陽展」第二名。這兩件趨於近似色彩的單色調構成，畫家以微妙的色感、層次與肌理等形式變化表現，再以簡單線條勾劃

出人物、漁穫、漁船或海邊的隱約意象。由於畫面純粹由色彩及線條，作直覺、本能的組構，而曖昧、隱約的視覺符號，反而留給觀者更多想像空間。

1963年茶褐色調的〈鹿苑〉（圖12），在光影明滅中，透過奧妙線條與顏色的烘托，身上帶斑點的梅花鹿依稀可辨。1964年〈月〉、1965年〈鹿苑（2）〉等，在半抽象構成中，隱藏於點線面之間的意象，蘊藏著無盡的探索樂趣與神秘的美感經驗。

同屬於「紅色調」的「黃昏（牛）」連作，則是對已逝年少無憂歲月的追憶。1965年〈黃昏（牛）〉（圖13），描繪他少年時與同伴，奔跑嬉戲於草地上，親睹牧童趕牛回家情景。（註29）那一幕是他腦海中永恆的意象，也是消逝純真歲月的象徵。這種將過去的經驗、記憶，轉化為以「形」、「色」、「線條」構成的抽象形式，乃是賴傳鑑「單色調」系列慣用的表現手法。他運用簡約、凝鍊的意象，表現個人記憶的重組，並將其轉變為具有歷史性與普遍性的人文圖像。

賴傳鑑試驗分析立體派紅、褐「單色調」二、三年之後，接著又探索白、灰色調，以深化他對抽象色彩的研究向度。他在創作分期自述中，將1960年代後半期至1970年代前期所出現朦朧白色的作品，都歸類為「白色調半抽象」。（註30）1966年〈春遊〉（圖14）是「白色調」系列「馬」主題的早期作品。〈春遊〉自述中，他說：「夢求自己的生活中所缺乏的，是出於浪漫的感傷吧。我喜愛馬，而夢想騎馬到野外，悠閒地走在森林中的小徑。這是想溶入自然的孤獨的心靈。」（註31）這種追尋「浪漫的感傷」，與企求從大自然中獲得「孤獨心靈」慰藉的心理歷程，正是藝術家透過動物擬人化的替代（displacement）作用，具有精神療傷的儀式象徵。白色、純潔的馬，與赤裸、簡化的男體，互伴共遊於曠野。人與馬的合一，人彷彿幻化為森林精靈，悠遊在無拘的想像世界。藝術家運用抽象的形色，構築「圖面真實」，實現童年以來寤寐冀求的欲望幻境。

「蝴蝶」系列也是他在白色調時期探究的題材，其中〈少女、貓、蝴蝶〉（1967）（圖15）堪稱代表之作。賴傳鑑解析此作，以「近於單色調的，類似色的色層造成朦朧之美」；（註32）並「把幾種素材併湊在一起構成，可以說是把記憶或回憶的景色、事物抽樣的組織，而表現一種意念或散文式的主題的作品」。（註33）白色、灰色、米黃、鵝黃、橘色等「單色」、「類似色」群聚構築的圖面，以微妙色層，細膩肌理與隱約線條，探索抽象語法與意念的有機連結。畫面右側少女與貓，是他反覆練習的素材，用以象徵平和快樂「家」的意象。左下側能羽化並穿梭於凡塵與仙境的蝴蝶，一如馬的題材，也是畫家擬人化的象徵符碼。蝴蝶暗喻人幻化成仙，穿越時空，並將已逝綺麗、永恆的記憶，串連成永存的封印。模糊、朦朧的單色調、近似色調的色彩表現，則符合緬懷記憶、回溯光陰的浪漫抒情格調。

1971年〈湖畔〉（圖16），構圖上分成上面為湖光山景，下面為湖畔裸女兩部分。

在白色、粉黃、灰藍、灰紫塊面色彩的堆疊組構中，畫家運用色彩寒、暖的變化，與強化的線條輪廓，表現橫躺裸女、飛翔雙鴿及遠處湖邊岩石。柔和的晨曦，清澈的空氣，以及寂靜飛過的鳥禽，共同譜奏「箱根望葦湖的記憶」交響曲，傳遞一種「浪漫蒂克的幻想」。(註34)〈湖畔〉是畫家追憶1944年搭乘「登山電車」，轉乘「蘆之湖」遊輪的情景，(註35)他企圖召喚過往的深層記憶，並藉此暗喻自己身心嚮往的烏托邦。

二十世紀歐美抽象主義藝術，凡著重於情感表現，一般泛稱為「抒情的抽象」或是「熱抽象」；而著重於理念的表現，則稱為「理性的抽象」或是「冷抽象」。賴傳鑑單色調時期的抽象作品，喜愛以線條、色調鉤勒隱約物象，再搭配詩文書寫，傳遞敘事或抒情的意念。這和第一、二代臺灣本土畫家，如廖繼春、李石樵、李澤藩、鄭世璠（1915-2006）等人的抽象畫，同屬於「熱抽象」系脈。他們都肯定繪畫具有承載哲思、情感及記憶的功能，對徹底捨棄自然物象的「冷抽象」通常淺嚐即止。由於對在地人文風土的鍾情，他們晚期的創作往往也從非具象調整回具象領域，並與1970年代興起的新寫實、鄉土寫實風潮合拍。而這種對具象形式的再探索，賴傳鑑在紅色、白色單色調半抽象時期也出現徵兆。

1965年〈九份之屋〉(圖17)是以寫生為本，(註36)再運用主觀形、色構成圖面。濃烈暗沉的顏色與平面化的造形，表現出從自然抽離後的主觀性具象風格。同年〈九份春霖〉(圖18)，速寫午後放晴的山城景象。畫家以白、灰色調，傳達水霧茫茫的濕氣感；而粉藍、橙黃色調，則表達雨過天青、陽光穿透的清新感。在層疊色面之間，他運用大量線條界定物象，表露出從抽象又轉向主觀寫景的意向。這種強調主觀顏色與造形的構成，表現抽象與具象混合的折衷形式，乃是他跨入下一個風格階段的試驗之作。

1967年〈市場〉、〈養鳥的少女〉及1969年〈市場〉，乃是賴傳鑑紅色時期「市場」主題的系列作品。1969年〈市場〉(圖19)的創作自述中，他對「市場」主題的源起與隱喻功能，作了相當完整的剖析。他說：

29.　賴傳鑑、賴月容總編，《創作八十年回顧展──賴傳鑑畫集》，頁54。
30.　同上註，頁37。
31.　賴傳鑑，《賴傳鑑畫集》，頁50。
32.　同上註，頁56。
33.　同上註。
34.　同上註，頁66。
35.　同上註，頁78。
36.　同上註，頁46。

圖 12 ／ 賴傳鑑　鹿苑　1963　油彩、木板　53×45.5cm　畫家家族收藏
圖 13 ／ 賴傳鑑　黃昏（牛）1965　油彩、畫布　65×91cm　畫家家族收藏
圖 14 ／ 賴傳鑑　春遊　1966　油彩、畫布　65×80.3cm　畫家家族收藏

12	15		
13	14	16	17

圖 15 ／ 賴傳鑑　少女、貓、蝴蝶　1967　油彩、畫布　80×65cm　臺北市立美術館典藏並授權
圖 16 ／ 賴傳鑑　湖畔　1971　油彩、畫布　80.3×100cm　畫家家族收藏
圖 17 ／ 賴傳鑑　九份之屋　1965　油彩、畫布　24.3×33.4cm　畫家家族收藏

把自己生產的拿來展示，默默等客人光顧。人家不曾想到他們付一番心血，只挑選他們展示的商品，討價還價。

小時候有空常向市場跑，因為那裡有賣糖、賣冰、扭麵粉人的，還偶爾會有賣鳥、賣花的人，還有打拳頭賣膏藥，唱山歌的人……。這些排地攤的，點綴了南國的情調。

……等顧客的一種無可奈何的表情，與在亞熱帶的陽光下，近於中午的，安閑，沉悶的，南方市場的空氣或氣氛。……那是從小刻印在我腦海裏的印象。[註37]

從文字的詮釋，賴傳鑑很清礎表白，「市場」主題乃源自兒時逛傳統市集的記憶總合。熾熱黃、橘、褐近似色調的運用，強化他對故鄉「亞熱帶」、「南國」地域特色的印象。百般無奈地枯等客人光顧，以及商品任人挑剔削價的小販心酸，何嘗不也是畫家本身心情的寫照。籠中嚮往自由飛翔的鳥兒，側頭背對畫面的無奈裸男，正面向前撫髮弄姿的裸女，還有滿地任人挑揀殺價的蔬果，具體而微地映照出藝術家無可奈何的心情。從抽象回復到具象，拋開前衛的魔咒，畫家似乎更能落實地運用主觀的寫實語彙，紀錄個人的記憶與情感，並且表現永恆不滅的南國鄉土色彩。

4、綜合時期（1973-2016）——群聚符號的象徵意涵

1973 年以後，賴傳鑑的創作進入「綜合時期 I」（1973-1990）及「綜合時期 II」（1991-2016）的階段。「魚」、「湖」、「馬」、「牛」、「裸女」、「鹿」、「鴿子」、「蝴蝶」等素材，是他從印象寫實、立體到半抽象時期，就不斷反覆實驗的元素。這些系列群聚的題材，隨著時空的衍進，轉變成具有個人或社會文化象徵意涵的符號。

（1）視覺符號的群集組構

寫實的鱸魚，可以是現實生活中餐盤內的食物，也可以是生活困頓的符徵。水缸中抽象化的金魚，是追求浪漫悠閒生活的暗喻符碼。池塘中半具象的游鯉，則變成「魚」、「湖」、「池」諸元素群聚的集體構成之一。賴傳鑑藉由拼湊不同時空的多重意象，將潛藏於過去、現實及幻想中的影像、意念，重新組構成內在、永恆的「真實圖面」。

1977 年〈游鯉〉[圖20]，樹蔭、池塘以單色調、簡約形象、色塊分割重疊技法構成，但水池中優游鯉魚則以半具象手法表現。1980 年〈游鯉〉及〈春至水暖魚先知〉、1989 年〈游鯉〉、1998 年〈游鯉（夏）〉、2000 年〈水暖鯉騷〉、2002 年〈春光鯉影〉及〈涼意（晚夏午后）〉、2003 年〈春池游鯉〉等作，都是以具象與抽象融匯的綜合形式，將鯉魚和池塘等元素連結。

據賴傳鑑所述，因為他成長於「陂塘之鄉」的桃園臺地，自幼對水塘、水中倒影具有鄉愁情懷。晚年時期，他常將鯉魚、湖泊和池塘加以聚合組構。[註38] 湖、池在其潛意識裡，幻化為對已逝美好時光的象徵。他也非常喜歡把童年朝夕接觸的陂塘，和馬、裸女、鴿子、蝴蝶、或水禽組合成群聚型的結構，以傳達他對過往記憶與夢想的回溯和緬懷。

1977 年參加第八屆「全國美展」〈湖畔〉[圖21]，頭戴遮陽帽的裸女與白馬，共同倘佯、憩息於靜謐的森林湖畔。代表春天的裸女與「浪漫蒂克」的白馬，以具象手法表現其造形與光影的變化；草原、森林、湖泊則以主觀的暗色調和幾何色面重新組構。現實與夢境交疊穿插，片段記憶與理想幻象匯聚同一畫面。畫家透過重組視覺符碼，構築心中浪漫永恆的烏托邦，托寓遠離塵囂、重返心靈故鄉的欲望。

1983 年 100 號巨作〈三人行〉[圖22]，以粉紅、粉紫、粉藍色調和白色調，營造「浪漫蒂克」氛圍，這幾乎已成為他晚期畫作的風格特質。近景三位赤身少年，或騎或牽白馬涉溪，中景樹叢與遠景原野，宛如畫家為少年建構的優游仙境。賴傳鑑運用純潔白馬、純真少年和清澈溪水等意象，並賦予這些符號承載想像的功能，帶引觀者進入聖潔、無垢的心靈殿堂，藉以忘卻人世的傷痍和苦痛，重返無憂無慮的美好世界。

（2）主體性強烈的視覺語彙

賴傳鑑曾經評介布拉克晚期系列連作，包括：「畫室」、「腳踏車」、「驟雨」、「鳥」等作品，帶有「田園的詩趣」，傾向於表現「東方哲學精神」中「恬淡、沈靜、寡默的意境」，是一種精神內斂的藝術。[註39] 因而他極為推崇布拉克的畫作，並且經常以這類型的題材入畫。其他題材，例如「馬」受到高更影響，「馬戲團」有畢卡索影子，「池塘」則讓人聯想到莫內。這些元素幾乎都挪借自西方現代藝術；但最後卻變成他個人獨特的視覺組構元素。1970 年代當他強烈意識到，模仿「現代主義」樣式，將失去「土壤」及「自己的個性」，有如「無根」的「浮萍」流離失土。[註40] 在這種尋根、溯源的主體認同下，他開始積極在宗教信仰、鄉土環境及東方文化中，尋找適宜的題材。晚期賴傳鑑即以「佛陀傳」、「農村」、「鴛鴦」等系列連作，

37.　同上註，頁 60。

38.　賴明珠，〈渡越荒漠——戰後臺灣西畫家賴傳鑑〉，頁 107。

39.　賴傳鑑，《巨匠之足跡》，臺北市，雄獅圖書，1976，頁 179-180、183。

40.　雷田（賴傳鑑），〈從「臺陽」的歷程談時代樣式——寫於 40 屆臺陽展前夕〉，《雄獅美術》第 79 期，1977.9，頁 34-36。

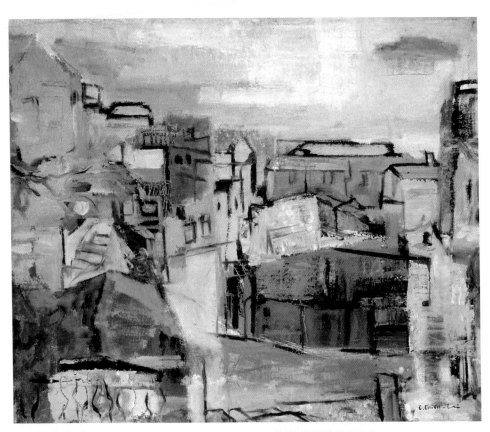

圖 18 ／ 賴傳鑑　九份春霖　1965　油彩、畫布　45.5×53cm　畫家家族收藏
圖 19 ／ 賴傳鑑　市場　1969　油彩、畫布　80.3×116.8cm　畫家家族收藏

圖 20 ／ 賴傳鑑　游鯉　1977　油彩、畫布　91×116.8cm　畫家家族收藏
圖 21 ／ 賴傳鑑　湖畔　1977　油彩、畫布　88×113cm　畫家家族收藏
圖 22 ／ 賴傳鑑　三人行　1983　油彩、畫布　112×162cm　畫家家族收藏

| 18 | 20 | 21 |
| 19 | 22 | |

創造出兼具「地方」、「鄉土」、及「民族」色彩的語彙，進行主體性強烈的視覺文化創作。

「佛陀傳」系列，乃取材自釋迦牟尼佛一生故事的題材。賴傳鑑因父母篤信佛教，幼年時期常出入中壢元化院禮佛、拜佛。(註41)1960年代晚期，他定期收看NHK製作的佛教紀錄片。1970年代他兩度重遊日本，對京都、奈良名寺古剎及日本各地美術館的佛教藝術詳加研究。1979年撰寫的《佛像藝術》，是他探究東方宗教藝術與哲理的論述成果。在視覺語彙表現上，早在抽象時期1966年〈鹿野苑〉及1967年〈初轉法輪〉兩作中，賴傳鑑已嘗試將現代主義形式與東方宗教素材融匯為一，尋求時代性、世界性與地域性共存的可能。1971年〈出城〉、1973年〈菩提樹下〉、〈逾城出家〉、1977年〈逾城出家〉、〈夢象投胎〉及1995年〈佛提迦雅幻想〉等作，都屬於晚期綜合風格「佛陀傳」的連作。

獲得第二十六屆「省展」優選〈出城〉(圖23)，描述的是尚未悟道的悉達多王子。為了尋找超脫生老病死之道，悉達多決定離開皇城。畫中悉達多穿著白衫，左手持白蓮，右手舉起作揮別狀。右側侍從「車匿」跪地規勸太子，勿獨自前往山林。悉達多周圍環繞的白鴿，暗示得道後祥和聖境的到來。遠處宮城，則是太子捨棄浮華俗世的象徵。畫家將佛教主題帶入西方視覺表現形式中，彰顯的是東方主體精神的視覺實踐。

早在1970年代「鄉土文學」風起雲湧之前，賴傳鑑即以九份、北埔等具有地方特質的小鎮，作為入畫題材。1960年代中晚期，他在參與日本國際大展時，即有意識地以具有「南國」、「亞熱帶」特質的「市場」連作，凸顯臺灣特色的地域性視覺符號。1970年代中晚期的「農村」系列作品，他選用牛、火雞、廟宇、後巷等鄉土性素材，但其表現手法則和「鄉土寫實畫家」取徑不同，標幟出色彩強烈的個人風格。

1976年〈廟之一角〉(圖24)參加隔年東京「亞細亞美展」。此作以北埔大廟與後巷為主題，廟宇、天空及路面以粉黃色作塊面構成；房舍、路樹則以粉綠、粉紅、粉紫色面組構；最後再以墨綠、靛藍、黑色塊面或線條，強化物象和光影效果。中間色調、低彩度的色彩表現，是畫家晚期獨特、主觀的表現語彙，迥異於戀舊、客觀的鄉土寫實風格，傳達出淡雅、東方審美觀的綜合語彙。右下角簽名款下方，書寫「Formosa」字樣，既利於辨認來自臺灣的身份，同時也是畫家對故鄉認同的表白方式。之後〈後巷〉(1990)、〈後巷(北埔)〉(1990)、〈臺中霧峰故居〉(1992)、〈淡水後巷〉(1998)、〈鄉道斜陽〉(1998)、〈秀巒幽徑〉(2002)等作，也都以具象與抽象揉合的形式，表達他對故鄉、土地、歷史的情感與關懷。

1980 年代賴傳鑑開始發展出「鴛鴦」、「荷花」、「蓮花」等相關的系列連作，此乃「湖」、「池」、「魚」系列的延伸。他在 2005 年〈秋塘雙鴛〉創作自述中說：

> 游鯉系列之前，我喜歡畫水池。因此游鯉系列也可以說池畔題材的延長，因此，由畫池景發展到，凡是與池有關的蓮花、池中鴛鴦等都可稱為池塘系列。
>
> 錦鯉、荷花、蓮花、鴛鴦都是國畫常見的傳統題材。西畫卻很少人畫，除了莫內畫水蓮外，難得一見有人畫這種題材。[註42]

1983 年他曾說，在油畫中嘗試鴛鴦等國畫題材，「除了拓展題材的意義」，也企圖「以國畫的陳腐題材，表現新的構成與現代感」。[註43]可見他的鴛鴦、荷池、蓮池等系列，是以傳統「國畫」（礦物彩及水墨畫）為參考，謀求表現與西方人不同的現代東方美學。1980 年〈鴛鴦〉、1984 年〈秋塘雙鴛〉[圖25]、1993 年〈荷塘雙鴛〉、1993 年〈水蓮〉等畫作，在形式語彙上，他仍採具象與抽象融合手法；但在素材運用上，則將水池、鴛鴦、蓮花作「新的構成」，以創造蘊含東方特質的現代畫。

從壯年跨進老年，賴傳鑑的創作隨著內在需求與外在社會文化環境的變遷，逐漸走向具象與抽象融合的綜合形式，也從強調現代主義形式，轉而強化個人內在生命記憶與社會歷史的探索。檢視賴傳鑑晚期的文字論述與視覺作品，可以清晰地看出，晚期他一方面持續早、中期的主題，作有機群聚題材的重新組構；一方面則彰顯東方主體美學的特色。此外，他也嘗試另闢蹊徑，進行現代東方油畫視域的拓寬，以及主體文化認同的再確認。

▎ 賴傳鑑對「現代化」所提出的批判性主體觀

賴傳鑑在視覺圖像與詩文書寫中，傳達他對自己各個階段風格演變的脈絡與畫作中蘊藏的內在情感和思維。綜合時期（1973-2016）畫作，更強調對主體文化的認同。本章節希望能再透過賴傳鑑的文字論述，探究他如何透過自我抉擇，鎔鍛出獨特的形式與內容，並表達他對主體（subject）自覺的欲望需求（demand of desire）。拉岡（Jacques Marie-Émile Lacan, 1901-1981）的「欲望」論述，探討主體的欲望與他者（other）之間的複雜關係。他認為，人由「需要（need）」到「欲望」再到「需求

41. 賴明珠，〈渡越荒漠——戰後臺灣西畫家賴傳鑑〉，頁 109。
42. 賴傳鑑、賴月容總編，《創作八十年回顧展——賴傳鑑畫集》，頁 104。
43. 賴傳鑑，《賴傳鑑畫集》，頁 118。

圖 23 / 賴傳鑑　出城　1971　油彩、畫布　91.5×119cm　國立臺灣美術館典藏（畫家家族提供）

（demand）」的轉化，是伴隨主體的形成和語言的掌握而來的。[註44] 1950-70 年代抽象表現與具象寫實風潮，交互衝突激盪的「現代化」過程中，賴傳鑑身為「本土型」（the indigenous）代表畫家，他又是如何和「異鄉型」（stranger）「五月」、「東方」畫會諸子，在心態上與視覺表現形式上，呈顯出歧異性（diversity）？而這種風格的差異（difference），其背後又蘊藏什麼樣的歷史意涵？

　　研究者謝里法於《日據時代臺灣美術運動史》一書中，將崛起於「臺展」（1927-1936）的臺灣前輩藝術家，包括東洋畫家：林玉山、郭雪湖、陳進、呂鐵州、陳敬輝五人，以及西洋畫家：李石樵、陳澄波、楊三郎、陳清汾、李梅樹、廖繼春六

44.　羅秀美著，《隱喻‧記憶‧創意：文學與文化研究新論》，臺北市，萬卷樓，2010，頁 45。

圖 24 ／ 賴傳鑑
廟之一角　1976
油彩、畫布
60.5×72.7cm
畫家家族收藏

圖 25 ／ 賴傳鑑
秋塘雙鴛　1984
油彩、畫布
73×91.5cm
國立臺灣美術館典
藏（畫家家族提供）

人，尊崇為「臺灣新美術的先驅者」，並將他／她們定位為「第一代」畫家。而「遲至『府展』期間才出人頭地」，同時在「藝術上意見」與「第一代」有差距者，如張萬傳（1909-2003）、陳德旺（1910-1984）、洪瑞麟（1912-1996）、廖德政（1920-2015）等人，則將之歸類為「第二代」。(註45)另一研究者王家誠（1932-2012），在論述臺灣省立美術館（今國立臺灣美術館）所典藏前輩藝術家油畫作品風格時，則承繼謝里法的斷代標準，並將出生於 1920 年代的畫家，包括本土成長的鄭世璠、賴傳鑑，以及戰後自中國流徙來臺的李德（1921-2010）、席德進（1923-1981）、郭軔（1928-）等人，歸類為「第三代」前輩藝術家。(註46)王家誠歸納「第三代」前輩藝術家的共同特點為，一、生長於中日戰爭和第二次世界大戰陰影下，備嘗艱辛；二、由於名畫畫冊和藝術資訊的發達，這些後起之秀的藝術家視野逐漸放開；三、他們在各種現代流派之間學習探索比前輩方便，因此畫風變化的幅度較大。(註47)

在臺灣美術現代化的演變過程中，戰前第一代與第二代之間，存在的是藝術意見與權威抗衡的理念爭執。然而戰後「本土型」第三代與「異鄉型」和與戰前世代間的差異，則因師承背景、創作觀念與文化認同的落差，產生分歧性。本土籍臺灣第三代藝術家，及戰後隨國民政府來臺的外省年輕藝術家，他們對所謂「傳統」的評價，以及對「現代主義」的追求，也存在不一樣的觀點。賴傳鑑從 1960 年代開始所書寫的評介文章，相當程度代表戰後臺灣本土第三代，在西方「現代主義」衝擊下集體的回應與對主體籲求的理念。

畫家兼藝評家林惺嶽（1939-）在回溯 1950-70 年代臺灣藝壇活動時說，「抽象主義的狂潮，並沒有動搖西方從文藝復興到二十世紀之間，漸漸累積起來的堅實繪畫傳統」。(註48)然而「50 年代生長於臺灣的新生代改革者，對 30 年代左右的大陸美術改革運動，既不嚮往也不尊重，甚至斷然的予以全盤否決，認為那一代人的努力是交了白卷」！(註49)此處他所指的「新生代改革者」，指的是 1950、60 年代抽象狂潮襲捲臺灣時竄紅的「五月畫會」領導者劉國松等人。他批評以劉國松為代表的「新生代改革者」，是以「風行國際的抽象主義為全新的出發點，來擷取舊傳統合乎抽象主義的成份」，並以之重塑「現代中國畫」。然而「他們矢志建立的『新傳統』」，不過是另一個「現代的權威主義」。他認為這些「新生代改革者」，並非立基於上一代的成就，而是挾「西化史觀」的浪潮，淹沒了「大陸及臺灣在過去半個世紀的美術運動的成就」！(註50)而劉國松所抨擊的保守威權主義者，矛頭主要指向「省展」、「教員美展」的評審委員，及「臺陽美術協會」「三位一體」的臺籍第一代前輩畫家。(註51)

劉國松等「異鄉型」年輕藝術家對「傳統」的解讀有兩種：一種是他們所排斥、抗拒的「省展」、「教員美展」、「臺陽美展」評審團所建立的威權傳統。一種則

是他們極力想發揚，並視之為現代化根柢的優良傳統—水墨繪畫。而他們對「現代」的定義，是指「大量地吸收東方文化與哲學思想，以至變了其實證的傳統精神與極度寫實的繪畫作風。……即在使繪畫擺脫一切外來的束縛而獨立。換言之，即在求『純粹繪畫』——抽象繪畫的建立」。(註52) 而這也是為何林惺嶽批判劉國松將「現代主義」窄化為「水墨」的「抽象畫」，並在「美術革新運動還未拓出康莊大道之前」，即已墜入「新教條主義的狹谷」。(註53)

　　而代表戰後臺灣本土第三代藝術家的賴傳鑑，對「傳統」與「現代」的看法，顯然與劉國松所代表的「異鄉型」藝術家觀點不同。例如對象徵權威的「傳統」與進步的「現代」，賴傳鑑認為「現代美術最顯著的特徵為權威的沒落」(註54)，並認為戰後本土「中堅一輩對權威的反抗與不滿之意識」，某種程度上是承繼戰前「第二代」的「反威權」風範。(註55) 不過這種與傳統威權抗衡的作為，仍是基於對藝術理念的不同而引發，而非全盤否定第一代美術運動者的成就。在《埋在沙漠裡的青春》一書中，賴氏對權威的傳統，尤其是透過團體展所運作的獨占霸權頗有訾議。(註56) 但在評介第一、二代藝術家時，則強調縱軸傳承的歷史意義，並肯定先行開拓者為臺灣畫壇所付出的貢獻和努力。

　　至於對「現代」的觀點與運用「現代主義」，他也提出代表戰後本土第三代藝術家的集體意念。評介何肇衢作品時，他說：「在新形式層出不窮的現代，……所謂現代感、現代繪畫，並不是摩登主義，也不是盲目的模仿西方的新潮流、膚淺的形式。……在廣闊的現代繪畫領域中，要開拓充滿生命感的意境。」(註57)

45. 謝里法，《日據時代臺灣美術運動史》，臺北市，藝術家，1978，頁219-222。

46. 王家誠，〈臺灣地區前輩美術家油畫作品風格的演變〉，林明賢編，《臺灣地區前輩美術作品特展（三）油畫專輯》，臺中市，臺灣省立美術館，1995，頁7、18-19。

47. 同上註，頁17-18。

48. 林惺嶽，《臺灣美術風雲四十年》，臺北市，自立晚報，1987，頁162。

49. 同上註，頁166。

50. 同上註，頁166-167。

51. 劉國松，〈不可魚目混珠——書『臺陽美展』後〉，《筆匯》第1卷第2期，1959.6；引自林惺嶽，《臺灣美術風雲四十年》，頁90。

52. 劉國松，《中國現代畫的路》，臺北市，文星，1964，頁21；引自李鑄晉，〈中西藝術的匯流——記劉國松繪畫的發展〉，《劉國松畫集》，臺北市，臺北市立美術館，1992，頁17。

53. 林惺嶽，《臺灣美術風雲四十年》，頁172-173。

54. 賴傳鑑，〈像塞尚從畫壇退隱的人金潤作〉，《埋在沙漠裡的青春——臺灣畫壇交友錄》，臺北市，藝術家，2002，頁143。

55. 同上註，頁144。

56. 同上註，頁142-143。

57. 賴傳鑑，〈爽朗大方的何肇衢〉，《埋在沙漠裡的青春——臺灣畫壇交友錄》，頁163。

賴氏認為「新」並不代表「現代」，一味模仿西方「新穎」的形式，而缺乏自己的「生命意境」，依然不能稱之為具有「現代感」、「現代意識」的創作。因此他主張：

> 求新並不是很重要的事，尤其趕流行，只模仿新流行的形式更不能說就是新時代的作品。畫家切身意識到需要探求表現現代意識才是重要的事。……新要含有時代意識外，創作上要有造形理論與理念的根據，新才不會任意妄為，成為欺人的行為。……今日臺灣的現代繪畫脆弱而不繫根的原因，不外乎是由於理念未確立，不探求造形本質，而一味追求新穎的形式。（註58）

可見他對「西化史觀」下的「現代」意念，是採取接納但不全盤接收的態度。「畫家切身意識」、「造形理論與理念的根據」、「探求造形本質」等準則，才是他面對一波一波席捲而來的西方現代新浪潮，得以屹立不搖，堅定向前的力量。

　　對於追逐西潮的所謂「新派」，賴傳鑑也提出批判性建言，他說：

> 在臺灣的所謂「新派」，往往仍是步人後塵，模仿外國新流行的作風而已。……所以抽象流行時，他們則模仿趙無極、許內德、哈同……。普普、歐普流行時，他們馬上學其形式，之後在美國流行新寫實，又有人學新寫實。……學人家的形式，跟人家後面跑的，永遠是落在人家後頭的。……只取其現代的外殼，模仿其形式，那只是「死靈魂」即像《死靈魂》的主人翁買「死靈魂」充闊一樣。（註59）

對賴傳鑑來說，現代「新派」包括：抽象、普普、歐普、新寫實等西方藝術的新潮，並非侷限於抽象表現一派。而他對抽象藝術的看法，則是採取學術探究的態度。他剖析本土派藝術家對抽象主義採取漸進準則，乃是有歷史傳承淵源。他說：

> 一般而言，本省的畫家探索現代繪畫的步調都採取按步就班地由具象漸進的方法，並不盲目地一面倒向抽象。這也許是本省畫家在性格上較保守，而尊重學術性探究使然。所謂學術性是指就近代美術演變的軌跡，探求現代繪畫而言。而現代風格的訴求，即從 1950 年代後半起，以在「省展」等中堅畫家的創作上，明確地呈現出來。
>
> 這種現代化的探求，經野獸派而立體派至半抽象的樣式為主軸發展的作品，在 1960 年代的省展等主要展覽獲大獎，顯示這種探求受到肯定，而廖繼春在 1960 年代的半抽象作風以及李石樵由立體派至抽象的歷程，也無形中鼓舞了中堅輩畫家增加探索的信心。（註60）

　　由此顯見，本土三代的前輩畫家們一脈相連，都以「漸進」、「學術」探索

的方式，汲取野獸、立體以迄抽象等現代藝術的形式。賴傳鑑身為本土第三代的藝術家，根基於主體文化傳承的使命感，促使他從未否定第一、第二代前輩藝術家的成就。由於認同廖繼春、李石樵的「現代化」歷程，並推崇他們為臺灣主體文化命脈的傳統典範；因而他對高舉「現代主義」令旗，屢屢向本土踏實畫家挑釁的抽象表現藝術家，表達不以為然的看法。他說：

> 50年代已預告時代的變遷，……國際的新思潮抽象主義開始沖擊臺灣畫壇，影響所及，具象繪畫面臨時代的考驗，使有識之士努力突破既成的形式，以現代意識創新作風。不過，屬於臺陽展或省展的中堅畫家，並不盲目地一面倒向抽象。他們所採取的立場乃由具象漸進的方法，如當時法國 Salon de Mai（May Salon）的新具象繪畫，或半抽象的繪畫。[註61]

賴傳鑑以代表本土第三代的「臺陽展或省展的中堅畫家」的立場，坦承表白，他們在面臨國際新思潮「抽象主義」時，乃採取「由具象漸進」到「半抽象」，再到「抽象」的迂迴途徑。他說：

> 抽象的樣式成為20世紀戰後的「時代樣式」，也是「流行樣式」。但具象與抽象仍是美術表現的二大形式，如一定要說抽象繪畫優於具象繪畫，是謬論。流行樣式與流派的樣式的意義不同。有人認為臺灣的新藝術有如浮萍，既無根，又無其土壤。勿庸置疑地，在臺灣一切美術的新思潮未能生根的最大原因是因「流行樣式」多是由一群年青人受新潮流的刺激，只盲目追求模仿表面上的新樣式使然。……他們沒有注意「土壤」以及自己的個性問題，始於模仿，終於模仿而已。所謂樣式乃作家的藝術人格、生活感情投影在作品上的表現形式，因此應該也是作家的「個人樣式」。盲目追求模仿毫無意義，突破創新也非輕易可及。[註62]

他強調「具象」與「抽象」都是藝術「表現的形式」，兩者並無孰優孰劣的區別。因而他對追求「流行樣式」的年青人，獨尊抽象的「現代主義」，但卻排拒具象的

58. 賴傳鑑，〈孤高嚴肅的李石樵〉，《埋在沙漠裡的青春——臺灣畫壇交友錄》，頁45。
59. 賴傳鑑，〈追求和諧的廖繼春〉，《埋在沙漠裡的青春——臺灣畫壇交友錄》，頁20。
60. 賴傳鑑，〈光復初期的臺灣美術——兼介本館典藏的油畫〉，《臺灣美術》第28期，1995.4，頁16。
61. 賴傳鑑，〈四十年滄桑話「臺陽」——寫於臺陽40屆美展前夕〉，《藝術家》第28期，1977.9，頁132。
62. 雷田（賴傳鑑），〈從「臺陽」的歷程談時代樣式——寫於40屆臺陽展前夕〉，《雄獅美術》第79期，1977.9，頁34-36。

表現手法並不表認同。他認為只知道「模仿樣式」,而忘卻「土壤」與「自己的個性」的抽象藝術家,有如「無根」的「浮萍」。在此他點出「五月」、「東方」畫會的年輕畫家,全盤否決本土第一、第二代藝術家的「具象」傳統,獨尊「抽象」的「流行樣式」,是臺灣追求現代化「新藝術」流離失土、無根漂泊的病灶所在。

而在 1976 年 5 月評論恩師李石樵的文章中,他提到:

> 歐美名家的作品有他們產生的時代背景與環境因素,要把他們的理念移植到臺灣就得考慮臺灣的土壤。儘管 50 年代的世界畫壇向抽象一邊倒,如果不認識我們自己的環境,時代的土壤,種子仍不能生長。考慮了土壤則能知道把這種子如何培養、改良,使之茁壯。[註63]

在賴傳鑑觀念中,藝術雖然是「無國境的」,但東西方藝術仍有「地域性差異」。[註64]他觀察到 1966 年前後,廖修平(1936-)抽象化的鄉土題材作品,飽含「濃郁的鄉土色彩,無論色彩、造形和構圖都極富於中國的傳統美」,強烈表現出「東方人的哲學觀、審美觀」。[註65]而這種「濃郁的鄉土色彩」所凸顯的「地域性差異」,則是廖修平現代版畫洋溢獨特魅力的主要因素。他對同輩畫家,如許深州以「風俗題材」入畫,表現「濃厚地方色彩」;[註66]張炳堂(1928-2013)廟宇繪畫,飽含著「思古之幽情」及「東方的思想」,[註67]也都給予極高的推崇和讚揚。

在戰後臺灣「現代主義」運動風潮中,賴傳鑑是極早就認清「現代化」、「西化」陷阱與危機的藝術工作者。因而他在評論本土藝術家現代化過程,能獨排眾議地強調,應建立以「地域色彩」、「鄉土色彩」、及「東方思想」為訴求的主體。如今看來,他的文字論述與視覺實踐,確實具有「眾人皆醉我獨醒」的價值。而他的立論觀點又和以中國文化為核心的「異鄉型」藝術家,在追求現代化過程強調的主體根源不同。1950、60 年代,以「五月」、「東方」畫會為代表的畫家,提倡以西方「抽象表現」形式為用,並以傳統中國「水墨精髓」為體,以表達他們對文化母國的追思情懷。而本土第三代畫家代表人物賴傳鑑,則視西方移植來的「現代主義」為創新的媒介,以呈現「作家的藝術人格」及「生活感情」,並將藝術實踐落實於生活土壤與本土人文環境中,以表達他和現實世界既衝突又和諧的對話關係。

■ 結語

戰前因殖民體制的架構,臺灣前輩藝術家在第一波現代化進程中,隨著殖民美術體制往前走,對所謂主體性需求的理念較為淡薄。他們在殖民官展中表現「地方色彩」,政策導向的成分居多,相對地主體文化意識則較薄弱。戰後第二波現代化歷程中,「五月」、「東方」畫會在 1950 年代晚期至 60 年代,提倡「東方」、「中

國」精神與西方「現代」形式結合的視覺文化論述。^(註68)而面臨邊緣化命運的本土藝術家，則遲至 1970 年代「鄉土文學」、「本土意識」漸強的時代風潮下，方才彰顯臺灣文化認同主體的視覺符碼。然而賴傳鑑則早於 1950 年代晚期起，即已透過視覺藝術實踐及文字論述，表達他對臺灣鄉土與文化主體價值的重視。

　　賴傳鑑基本上是一位重視文化、歷史、時代、風土等因素，人文取向強烈的藝術家。他一再透過文字書寫，呼籲藝術創作者，勿陷入「西化史觀」下的「現代」陷阱，並採取吸納但勿全盤接收的態度。他強調現代畫家應該涵養「切身意識」，「造形理論與理念的根據」，並「探求造形本質」，才能鞏固傳統價值及主體性。回顧其一生創作，他從 1950 年代中晚期開始，漸漸脫離「擬真」的印象寫實，轉而追求「純粹」構成的立體形式。1960 年代初期，因外在環境的變遷與內在心理的需求，他的繪畫轉向「單色調」半抽象形式。1970 年代初期，因體悟到內在主體內涵與東方文化思想的表達，遠勝於外在形式的變革，畫風再由「抽象」轉向「綜合」形式語彙。在不受「流行樣式」拘限的領域，追求表現「我在」的「個人樣式」。在探索「現代化」過程中，他除了追求個人視覺審美經驗的傳達，同時也強調與社會時代的互動。其創作不但存在形式風格遞嬗的課題，同時也蘊藏個人欲望、時代意識、社會文化等內、外交雜的因素。從賴傳鑑視覺與文字「互文性」（Intertextuality）^(註69)的表述系脈中，我們清晰地體認到，代表臺灣「本土第三代畫家」的他，在繪畫形式語彙的轉換抉擇過程中，始終堅持自我與維護主體性的強烈意識。在他「我畫故我在」的主體性視角下，戰後臺灣第二波的美術現代化，發自本土的深沉吶喊幸而未在喧嘩的眾聲中被淹沒了。

63.　賴傳鑑，〈孤高嚴肅的李石樵〉，《埋在沙漠裡的青春——臺灣畫壇交友錄》，頁 47。
64.　賴傳鑑，〈陶醉於自然的許深州〉，《埋在沙漠裡的青春——臺灣畫壇交友錄》，頁 64。
65.　賴傳鑑，〈版畫世界的廖修平〉，《埋在沙漠裡的青春——臺灣畫壇交友錄》，頁 174。
66.　賴傳鑑，〈陶醉於自然的許深州〉，《埋在沙漠裡的青春——臺灣畫壇交友錄》，頁 67。
67.　賴傳鑑，〈喜愛廟宇的張炳堂〉，《埋在沙漠裡的青春——臺灣畫壇交友錄》，頁 185。
68.　蕭瓊瑞，《臺灣美術史研究論集》，臺中市，伯亞，1991，頁 28-29。
69.　一般探討「互文性」理論時，都會想到法國符號學家茱莉亞．克利斯蒂瓦（Julia Kristeva, 1941- ），她於 1969 年出版的《符號學》（Sémé iotikè: Recherches pour une Sémanalyse）一書，首先提出「互文性」一語，並對「互文性」進行詳述。但羅選民認為，俄國文學評論家巴赫金（Mikhail Bakhtin, 1895-1975），早在 1919 年就發表了關於「互文性」論述。巴赫金討論「對話」有兩種關係：一、「特指文本與其他文本之間的關係，即過去與現在的關係」；二、「文本與社會文化背景之間的關係」。此番論述，即是 1960 年代後「互文性」研究的「理論的源泉」。（羅選民，〈互文性與翻譯〉，香港，嶺南大學哲學博士論文，2006，頁 17-18。）

第**7**章

意象鏡射——1960 年代心象及世紀畫會對現代藝術的省思[註1]

▎前言

　　抽象藝術一般認為是二十世紀初源起自歐洲的革新性藝術運動，它提倡揚棄傳統對自然的模仿，鼓吹創造純粹抽象的、獨立的視覺語言形式。在此理念下，二十世紀前葉西方相繼演化出抒情與幾何兩大抽象畫系統，其中的一支「抽象表現主義」則於 1940 年代以紐約為中心向外擴展。

　　戰後臺灣在歐風美雨吹拂下，抽象風潮取代戰前來自日本的「外光派」（寫實印象風格），成為文化體質貧弱的「自由中國」——臺灣，邁向「現代化」的速成藥方。1950 年代晚期在美軍駐守及經濟援臺的時空背景下，美國本土培育出來的「抽象表現」藝術，遂成為臺灣年輕一輩現代畫團體，如：「五月畫會」、「東方畫會」等，視為發揚「民族藝術」及建立「中國現代畫」的藥引。然而這種「橫的移植」與強調「空靈玄想」的觀點，在 1960 年代中，則被其他現代藝術團體，如：「心象畫會」、「畫外畫會」及「大臺北畫派」等所質疑。他們在自我主體意識抬昇，以及「普普」藝術新浪潮的刺激下，開始對被拱為「現代藝術」唯一路徑的抽象表現藝術進行不同面性的省思。

　　1961 年創立的「心象畫會」，以及 1966 年接替它的「世紀美術協會」，從其首展宣言、理念論述及畫家作品，可以看出他們發展出對抽象藝術的反思與在藝術實踐上的新取向。「心象」、「世紀」諸子抉擇的是「具象」與「抽象」兼融的語彙，個人生活體驗與時代社會並重的創作思維。

　　本文即以「心象」及「世紀」畫會成員，對現代藝術的體認論述及視覺創作實踐為文本，探索 1960 年代臺灣現代藝術家的多元思索議題，包括：形象與精神、寫生與寫神、形上學與通俗（大眾）等諸面向，釐析他們對時代、社會與主體文化的思辯與反省。

1960 年代「現代藝術」的歷史辯證

美國藝評家亞瑟・丹托（Arthur C. Danto, 1924-2013）認為，從古典希臘、文藝復興藝術一直到十九世紀末的印象畫派，西方視覺藝術偉大的「傳統典範」，「其實就是『模擬』（mimesis）」。[2] 長久以來，再現生活、模仿現實或反映客觀真實，都是歐洲藝術美學的討論核心。而「後印象主義」、「野獸派」、「立體主義」出現之後，色彩與造形元素的重要性大幅提昇，藝術追求的方向才作了革命性的轉變。進入「現代藝術」時期的藝術家開始質疑，運用解剖、透視、光學的科學原理所製造的「幻覺」，以模仿形式「再現」自然的價值究竟何在？

對「現代藝術」的定義與界定，不同時空、不同社群的人，都會賦予它不一樣的意涵，並且延伸出差異性的對應模式。1920-40 年代，日本殖民時空下，臺灣年輕一輩藝術家透過教育的管道，汲取日本明治維新以後所建構，由「外光派」、「後印象派」及「野獸派」雜混而成的「新美術」。[3] 而臺灣社會固有的水墨畫、民俗彩繪、民間雕塑等，在日本強調「現代」、「新潮」、「進步」的「新美術」對照下，則被貶抑為「傳統」、「老舊」、「保守」的形式。

戰後接收臺灣的國民政府，因 1950 年韓戰爆發開始接受美國援助，同時也開啟臺灣的文化、藝術另一個階段的「現代化」歷程。1950 年代末，一群以渡海來臺為主的美術青年，組織了「五月」、「東方」畫會，並於 1960 年代提出結合中國老莊哲學、[4] 東方水墨媒材與西方抽象主義，作為闢建「中國現代畫」新路徑的策略。

註釋：

1. 賴明珠，〈意象鏡射——1960 年代心象及世紀畫會對現代藝術的省思〉，原文收錄於薛宜真、陳怡安執行編輯，《金色年代・風景漫遊：臺灣前輩藝術家蔡蔭堂百年紀念國際學術研討會會議論文集》，臺北市，臺北藝術大學，2011.5，頁 73-108。

2. 亞瑟・丹托著，林雅琪、鄭慧雯譯，《在藝術終結之後——當代藝術與歷史藩籬》，臺北市，麥田，2004，頁 62。

3. 謝里法在評論日本時代臺灣美術發展時，雖然批評它「依附日本畫壇的滋養而成長」，但仍肯定此時臺灣的「新美術運動」，一如「民族運動與文化運動的推展」。又說：「這時代的臺灣畫家多數受過東京美術學校學院派技巧的訓練，所以繪畫的基本觀念徘徊於印象派（或外光派）和野獸派之間」。（謝里法，《日據時代臺灣美術運動史》，臺北市，藝術家，1978，頁 19、21、33。）而王秀雄在討論臺灣「第一代西畫家」時，也歸結他們學習的主要是「外光派」、「後印象派」及「野獸派」之「部分、片斷」藝術。（王秀雄，〈臺灣第一代西畫家的保守與權威主義〉，《中國・現代・美術——兼論日韓現代美術國際學術研討會論文集》，臺北市，臺北市立美術館，1991，頁 174。）

4. 莊喆於 1965 年評劉國松的作品「煙雲虛幻水茫茫的，是出塵的，古典的，是中國古典哲學的，形而上的。老莊的思想寄存現世，成為烏托邦。但是他形上的宇宙論一直支配歷來的山水思想。……他反對從自然物象出發，否定情緒表現。」（莊喆，〈這一代與上一代——論劉國松和他的背景〉，《文星》第 90 期，1965.4，頁 50-51。）

(註5) 1970 年代晚期留美的藝術家兼臺灣美術史家謝里法，對戰前臺籍「新美術」家打拼出來，擺脫「農業鄉村社會」，並以「新的藝術形式」，表現「都市文化內涵」的本土藝術，撰文肯定他們的創新與成就。(註6) 但這批臺籍前輩藝術家在 1960 年代，卻被「五月」、「東方」畫會成員及支持他們的詩人、藝評家，批判為死抱「寫生」主義，描繪「肉眼」所見「形而下」之「自然」，(註7) 非「靈眼」(註8)、「心眼」所感悟「形而上」之「道」。(註9) 換言之，臺灣 20 世紀前葉學習自日本的「新的藝術形式」，在時空、政治、社會環境的變動下，竟因語言、文化強勢一方的輪番詰難，頓然淪為「模仿自然」、「不知現代的思想」(註10)、「偽傳統」(註11) 的保守代表。

「抽象主義」等於「現代藝術」的偏狹定義，進入 1960 年代時在西方遭受到許多質疑。藝術的本質究竟是藝術家「心眼」所感的主觀表現？抑或是客觀視覺所見世界的真實性？再度成為各方爭辯不休的議題。葛林伯格（Clement Greenberg, 1909-1994）於 1940 年發表〈勞孔像新解〉（Toward a Newer Laocoön）一文，宣揚抽象藝術的「迫切性來自於歷史」，而且「是不可動搖的必然結果」。(註12) 但在 1964 年他替洛杉磯郡立美術館策劃「後繪畫性抽象」展覽時，則「抨擊抽象表現主義已走下坡，淪為一種『樣式主義』」。1996 年亞瑟·丹托則評論，「抽象表現主義繪畫愈來愈與真實生活脫節」，並「在風格裡鑽牛角尖」。因此新一代的革命青年──普普藝術家，遂高喊反映「真實和生命」，讓藝術「回歸現實，重返生活的懷抱」。(註13)

在臺灣，1964 年 9 月，「五月畫會」健將劉國松撰文，反駁來臺演講的美國藝術行政者亨利·海卻所主張「抽象畫已經沒落，世界藝術的趨勢又回到『具象』」的說法。(註14) 鼎力支持「五月」、「東方」畫會的詩人余光中（1928-2017），也「不屑一聽」所謂「抽象畫在西方走下坡」的「謠言」。(註15) 然而當時旅居巴黎的席德進（1923-1981），於 1964 年 1 月《文星》雜誌「海外通訊」專欄中已提到，在西方「普普藝術」已「成為新繪畫主流的趨勢」，並「代替盛行了十五年的抽象表現派」。(註16) 而 5 月來臺的海卻，也以「美國繪畫又回到具象」（The Return of the Object to American Painting）為講題，強調 1963 年紐約古金漢博物館舉行「普普藝術展」，是此畫派發展的「最高潮」。(註17) 依據海卻的分析，「普普」即是「具象」（object）藝術，意指「在畫面上有『可以辨認的形象』」，而此形象「又與日常生活有關」。(註18) 可見 1960 年代初期，西方已開始重新評價並肯定與抽象藝術抗衡的具象創作。因此「世界藝術的趨勢又回到『具象』」，絕非「謠言」。

1960 年代初期歐美藝壇「普普藝術」的興起，與「抽象藝術」的退潮，乃是西方藝術界對抽象／具象、主觀／客觀、精神／真實，孰是藝術本質的哲學、美學的重新思辯。而普普藝術所傳播的新視覺觀點，透過零星的報導與演講，或許在臺灣並未引起廣泛的迴響。但仍然刺激 1960 年代年輕輩現代藝術家，思索抽象與具象的

辯證關係，並進而走向不同的藝術實踐之路。

　　1964 年 12 月中旬「心象畫會」在臺北舉辦首屆展覽，從其成員共同發表的序言，當時的報導和藝評文章，以及接續它的「世紀美術協會」的創作方向，隱約可以看見 1960 年代變動的時空中，臺灣年輕畫家對「現代藝術」另有不同的詮釋角度，並且從中演繹出更多元的視覺創作取向。

▌新時代的呼聲

　　1960 年代普普藝術因反對抽象主義與真實生活脫節，故特別強調藝術應「回歸現實」、「重返生活懷抱」。這樣的籲求與思考，恰好將藝術本質的美學辯

5. 　劉國松評論第 15 屆「省展」國畫作品，說：「西洋現代畫家所標榜的高度的『自我表現』，也是我國的繪畫自古所倡導的。……抽象繪畫的觀念與技法也是我國古已有之，所以我國畫家以抽象繪畫來溶合東西繪畫於一爐，是最合適不過的，……一個統一的世界性的新文化信仰將產生在中國，我們應該以中華以往的寬容性與超越的精神，張開手臂，迎接這新時代的來臨」。（劉國松，〈繪畫的狹谷──從第 15 屆全省美展國畫部談起〉，《文星》第 39 期，1961.1；收於劉國松，《中國現代畫的路》，臺北市，傳記文學社，1969，頁 118-119。）

6. 　謝里法，《日據時代臺灣美術運動史》，頁 33。

7. 　莊喆曾說：「在無進展的今天，而有部分中國畫家誤認為「寫生」即創造，認為寫生可以解決中國畫上一切無進展的問題。……中國畫家以心靈去感受自然的生命，不僅是光以肉眼去觀察自然的外貌。故能以超脫自然，完成心象的呈現。」（莊喆，〈認識中國畫的傳統〉，《文星》第 72 期，1963.10，頁 69-70。）

8. 　余光中於 1964 年發表〈從靈視主義出發〉一文，提倡以「靈眼」觀照藝術的內在本質，並推崇「五月畫會」年輕畫家。他說：「他們（視覺）的對象都局限於外在的自然，而不是內在的本質。……想像作用的對象，……有的是肉眼難見的，……我們只能用靈眼去觀照。……五月畫會的畫家們，揚棄中國繪畫中寫實的部分，形而上地把握住中國繪畫傳統的本質。」（余光中，〈從靈視主義出發〉，《文星》第 80 期，1964.6，頁 48-50。）

9. 　莊喆，〈這一代與上一代──論劉國松和他的背景〉，頁 50。

10. 劉國松於 1958 年評論李石樵個展的作品，「由畫面上來看，不可否認的都是模仿的作品，這種模仿自然的藝術哲學」及「以『眼前景』模仿『心中事』」，他批判這是從「亞里斯多德時代」至「野獸派以前的繪畫哲學思想，孰不知現代的思想已不再如此」。（劉國松，〈現代繪畫的哲學思想──兼評李石樵畫展〉，《聯合報》，1958.6.16，第 6 版。）

11. 劉國松批評臺灣東洋畫家為，「假藉傳統之名來打擊新繪畫，把日本人遺留下來的屍骨──日本畫，強說是國畫的北宗，欲立日本繪畫的私生子為中國繪畫的嫡孫」，又說：「現在偽傳統派卻挾寫生驕矜自大，大罵臨摹落伍」。（劉國松，〈看偽傳統派的傳統知識〉，《文星》第 65 期，1963.3，頁 47-48。）

12. 亞瑟‧丹托著，《在藝術終結之後──當代藝術與歷史藩籬》，頁 57-58。

13. 同上註，頁 157-158、212。

14. 劉國松，〈從美人海郤先生演講說起〉，《文星》第 83 期，1964.9，頁 67。

15. 余光中，〈從靈視主義出發〉，頁 51。

16. 席德進，〈美國的普普藝術〉，《文星》第 75 期，1964.1，頁 50。

17. 劉國松，〈從美人海郤先生演講說起〉，頁 67。

18. 按有關亨利‧海郤的部分演講內容，主要引錄自曾經參與聽講的劉國松先生所撰〈從美人海郤先生演講說起〉一文。文中他對海郤所論述美國新興普普藝術，顯然抱持嘲諷與質疑的態度多於肯定。（同上註。）

證，再度引領回到「現代主義」之前對「自然再現」、「客觀真實」及「公共主體性」^{（註19）}等價值體系的再評價。成立於1961年的「心象畫會」，^{（註20）}和1966年創立的「世紀美術協會」，兩畫會都經歷抽象風潮由盛轉弱的關鍵時期。因此若能細加分析其創立宗旨及發展面向，或許可以讓我們一窺當時臺灣現代藝術家，對抽象／具象辯證思考的回應與反思。

1964年「心象畫會」首展時，^{（圖1）}成員計有六位。當時年紀最大的蔡蔭棠（1909-1998）五十六歲，陳銀輝（1931-）三十四歲，李薦宏（1934-）三十一歲，吳隆榮與陳正雄（1935-）同為三十歲，而最年輕的楊炎傑（1941-）則為二十二歲。他們在首展專輯發表一篇序言〈新時代的呼聲〉，^{（圖2）}闡述會員們共同認可的畫會宣言。〈新時代的呼聲〉開宗明義說：「藝術是時代的一面鏡子，故每一時代的藝術作品必須能夠反映那一時代的精神與傾訴那一時代人們的心聲。」^{（註21）}

「心象畫會」因標榜為「現代藝術」的創作團體，故若將此段宣言對照抽象藝術之父康丁斯基（Wassily Kandinsky, 1866-1944）的論述，則其內涵意義愈趨明顯。康丁斯基於1911年發表《論藝術裡的精神》一書，〈引言〉中提到：

> 每一件藝術作品都是它那時代的孩子，同時，在大多數情況下也是我們的情感之母。每一個文化時期都要產生它自己的、絕不可能重複的藝術。……有進一步教育意義的藝術，同樣產生於當代感受，但它不僅是當代感受的反響，而且也是其一面鏡子，它還有一種深刻的有影響力的預言力量。^{（註22）}

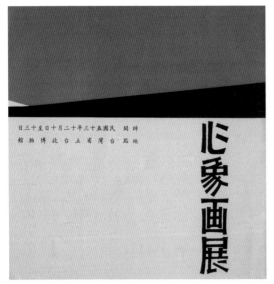
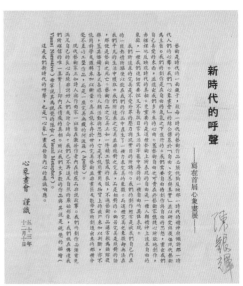

🔼 圖1／1964年12月10日至13日「心象畫會」首展畫冊封面。（陳銀輝教授提供）
🔽 圖2／1964年首屆「心象畫展」序文〈新時代的呼聲〉。（陳銀輝教授提供）

可見「心象畫會」將藝術比擬為「時代」的「鏡子」，強調反映「時代精神」的主張，其思想根源或受康丁斯基影響。然而〈新時代的呼聲〉也強調，創作者應藉助視覺藝術以傾訴現實世界「時代人們的心聲」，這樣的思索路線，則又帶有古典浪漫主義「鏡子論」的意向。美國文學評論家艾布拉姆斯（Meyer Howard Abrams）在《鏡與燈——浪漫主義文論及批評傳統》一書中說，浪漫主義之前的文學有如「鏡子」，以「模仿」（mimesis）的方式「映照出真實世界」（reflecting the real world）。但「反映物常常是倒置的，它映現的是某種心境而不是外界自然」。[註23]浪漫主義文學家主張，藝術有如一盞燈，將「心靈」（inner soul）的光源向外散發。這光線「不僅直照，還能折射」，「將閃耀的光芒照射在周圍的一切之上」。[註24]「心象畫會」諸子主張，「藝術是時代的一面鏡子」，並強調藝術必須「傾訴那一時代人們的心聲」。這種鏡射人們內在真實與生活內涵的意圖，多少傳達出「心象」成員，與「五月」、「東方」畫會同中有異的創作旨趣，表達出他們對同時代、社會大眾議題的關切。

　　「心象」成員在序言中，又作如下的表白：

> 我們心象畫會的結合係基於「自由、完美與真實」並以研究與提倡現代藝術為主旨。……自由是一種人類精神上追求自由的象徵，一種我們迫切需要但又不易從日常生活的牢籠中尋得的一種自由的具體表現。……我們所追求的完美是不受外界的壓力與現實目的所誘的。……我們所追求之完美並非絕對之完美，而是相對的。……藝術作品之完美，……熔鑄了各式各樣的人類活動與思想，……是一座完美無痕（瑕）的阿波羅（Apollo）。[註25]

這裡所謂的「自由」與「完美」的概念，在康丁斯基《論藝術裡的精神》也曾一再

19. 在司徒立與金觀濤兩人對當代具象表現繪畫的對談中，將「公共主體性」定義為「道德、社會、物質式文化普遍狀況。它包括了宗教、歷史、文學及社會風俗生活的各種主題類型。當主體性被歸為「公有的現實」時，毫無疑義地便具備了最大程度的「公共性」。（司徒立、金觀濤，《當代藝術危機與具象表現繪畫》，香港，中文大學，1999，頁 9-10。）

20. 據記者良爾的報導，「心象畫會」在首展的前「三年」即已組成畫會，並進行會員間的「切磋研究」。（良爾，〈鏡子與心象畫會〉，《中央日報》，1964.12.10，第 8 版。）

21. 心象畫會編，〈新時代的呼聲——寫在首屆心象畫展〉，《心象畫展》，臺北市，心象畫會，1964，扉頁。

22. 康丁斯基著，呂澎譯，《論藝術裡的精神》，臺北市，丹青圖書，1987，頁 39。

23. 艾布拉姆斯（M. H. Abrams）著，酈雅牛、張照進、童慶生合譯，《鏡與燈——浪漫主義文論及批評傳統》（The Mirror and the Lamp: Romantic Theory and the Critical Tradition），北京，北京大學出版社，2004，頁 46-47、72。

24. 同上註，頁 75。

25. 心象畫會，〈新時代的呼聲——寫在首屆心象畫展〉。

出現。康丁斯基認為，「自由」乃是「藝術家在選擇材料方面必須絕對的自由——不受解剖學或其它科學的限制。這樣的精神自由在藝術裏正如它在生活裡一樣是必需的。……藝術家在藝術裏是自由的，而在生活裏卻不然」。[註26] 而「心象」所討論的「完美」，也和康丁斯基所謂「和諧」有關。他說：「形式與色彩不相適應的結合並不必然是不協調的，只要處理得當，也會顯示出新的和諧。……產生於心靈的每一種和諧和每一次不一致都是美的，最重要的是它們應該而且只能產生於內在精神」。[註27] 「心象」的「非絕對之完美」，顯然是以康丁斯基「不協調的」「和諧」為本發展出來的概念。從「心象」首展的序言，顯示「心象」成員以抽象主義之父康丁斯基的美學觀，體認到在藝術王國裡「精神自由」與形式、色彩「非絕對之完美」的新協調，乃是脫離「日常生活的牢籠」、「外界壓力」與現實誘惑，並在最後到達創作極致的「阿波羅」殿堂。

〈新時代的呼聲〉強調，「心象畫會」所追求的「真實」，並非「自然的原始形象」，而是「唯一真實」，也就是「內心情感的真相」。因而他們的創作品不在傳達「視覺的描繪（Visual Narrative）」，而是表現「視覺的隱喻（Visual Metaphor）」。[註28] 這種強調「內心情感」的絕對真實，乃將藝術創作本質，回溯到「抽象藝術」對純粹形式、精神象徵的探索之美學領域。

綜合觀之，「心象畫會」成員在首展序言中，強調內在「精神自由」、「視覺的隱喻」等取徑自康丁斯基的抽象主義美學。但他們也主張「藝術是時代的一面鏡子」，必須「傾訴那一時代人們的心聲」，顯示他們依然關切時代性與社會大眾的議題。而這種美學上的矛盾，卻也如實的反映出，1960 年代中期臺灣年輕畫家們重新面對抽象／具象、精神／生活二元美學辯證的時代變局，也能適切地將抽象狂潮作適度的修正與調整。以下將針對「心象畫會」及「世紀美術協會」成員，於 1960 年代發表的創作中，驗證他們如何透過視覺表述（visual expression）的實踐，詮釋並映照他們的「時代人們的心聲」。

■ 個人心象與時代精神的視覺表述

「心象畫會」辦過一次畫展後，於 1966 年宣布解散，[註29] 並於 4 月 10 日於蔡蔭棠家聚會討論「世紀美術協會」改組及展覽的事宜。[註30，圖3] 「心象」原有的四位成員：蔡蔭棠、陳銀輝、李薦宏及吳隆榮，仍繼續參與「世紀」的活動與展覽，並將年輕的孫明煌（1938-2019）納為創始會員。至於其他兩位成員，陳正雄因理念、行事風格不同，另單飛追求純粹抽象創作；[註31] 楊炎傑原為師大美術系助教，後轉入設計行業。[註32] 第 1 屆「世紀美展」於 1966 年 12 月在臺灣省立博物館舉行，

圖 3 /
1966 年 4 月 10 日「世紀美術協會」
成員，右起：陳銀輝、孫明煌、吳
隆榮及蔡蔭棠，在蔡家聚會討論成
立事宜。（孫明煌老師提供）

圖 4 /
1966 年 12 月第 1 屆「世紀美展」，
成員左起：陳銀輝、吳隆榮、蔡蔭
棠及孫明煌，於省立博物館前留
影。（孫明煌老師提供）

^(圖4)至 1968 年第 3 屆時，續邀劉文煒（1931-）、陳景容（1934-）及潘朝森（1938-）
三人入會。1981 年 12 月「世紀美術協會」代表中華民國與韓國「新紀美術協會」及
日本「旺玄會」於臺北國立歷史博物館聯展時，該會再添江韶瑩（1943-）為新力軍。

26.　康丁斯基，《論藝術裡的精神》，頁 129-130。

27.　同上註，頁 81、123。

28.　心象畫會，〈新時代的呼聲——寫在首屆心象畫展〉。

29.　林保堯，〈「獨學」風華——蔡蔭棠〉，《臺灣美術全集 23——蔡蔭棠》，臺北市，藝術家，2002，頁 25。

30.　2009 年 3 月 13 日筆者訪問孫明煌老師，並由其提供照片及文字記載資料。（筆者 1976-1980 年就讀臺大中
　　　文系，在參與美術社社團時曾跟隨孫老師至校外寫生多次。）

31.　2009 年 3 月 18 日筆者訪問李薦宏先生稿；2009 年 6 月 11 日筆者訪問陳正雄先生稿。

32.　2009 年 4 月 1 日筆者訪問陳銀輝先生稿。

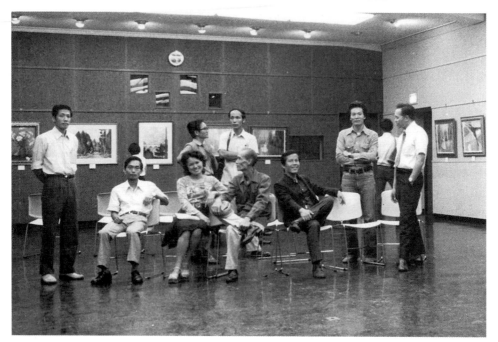

⊙ 圖 5 / 1975 年第 10 屆「世紀美展」於美國新聞處展出，會員孫明煌、蔡蔭棠、李薦宏（坐者由左至右）、劉文煒、
陳銀輝、潘朝森、吳隆榮（立者由左至右）及水彩畫家李焜培（中央立者）在會場留影。（孫明煌老師提供）

⊙ 圖 6 / 蔡蔭棠　紅色的繪畫　1963　油彩、畫布　73×50cm　畫家家屬收藏、提供

　　1982 年現代畫壇健將曾培堯（1927-1991），也加入「世紀美術協會」。此畫會從創
立的 1966-1976 年，共計舉辦十一次會員聯展。[圖5] 而 1978-1983 年，及 1985 年，總
計在國內外舉行國際交流展九次。1986 及 1995 年則舉辦兩次會員聯展。[註33] 可見「世
紀美術協會」活動能量極為旺盛，故對臺灣現代畫壇青壯輩具有一定號召力。

　　從「世紀美術協會」會員年齡層的不拘，畫風雜揉了抽象、具象或介於抽象與
具象之間的多元風格，題材內容豐富而有變化，展現「世紀」傳承「心象」畫會所
標誌的「自由」、「完美」與「真實」的精神。

　　本文要旨重在探討，1960 年代臺灣藝術家所認知的「現代藝術」之本質，調和
傳統與現代，反映時代變遷，以及藝術家如何將個人真實心象，運用視覺形式作合

33.　有關「世紀美術協會」的展覽時間、地點與活動內容，皆參考孫明煌老師提供的展覽宣傳小冊、剪報、照片，
　　　以及孫老師所整理的「世紀美術協會歷屆美展情形」一覽表。特此向孫明煌老師表示謝意。

34.　有關蔡蔭棠的學習歷程與參展經驗，請參看蔡氏自編畫集所附的〈蔡蔭棠年表〉。（蔡蔭棠編，《蔡蔭棠
　　　油畫選集 II》，臺北，畫家自行出版，1994，頁 271-275。）

35.　1963 年之前蔡蔭棠創作的演變歷程，請參看林保堯，〈「獨學」風華──蔡蔭棠〉，頁 26-33；胡懿勳，〈略
　　　論蔡蔭棠的繪畫特質〉，國立歷史博物館編輯委員會編，《彩繪鄉情──蔡蔭棠創作紀念展》，臺北市，
　　　國立歷史博物館，2003，頁 15-16。

宜的呈現。故下文將以「心象」及「世紀」畫會四位代表性成員——蔡蔭棠、陳銀輝、吳隆榮及孫明煌的系列畫作為主，以追溯當時臺灣青壯輩藝術家對現代藝術的再定義與實踐。最後希望能就，1960年代「五月」、「東方」畫會「中國現代畫」的抽象取徑，與同時期「心象」、「世紀」畫會所強調的時代性、個別感性的抽象有何差異，並探索其透過視覺意象所鏡射出來的社會、文化等人文面貌的真相。

1、色彩與線條的禮讚者蔡蔭棠

　　蔡蔭棠與多位戰後初期自學有成的臺灣畫家一樣，戰前曾受日籍美術教員南條博明、鹽月桃甫等人的啟發，戰後則在前輩畫家張萬傳、陳德旺的指導下，成為「省展」、「臺陽美展」、「全省教員美展」的實力派創作者。[註34] 因而其早期創作，大抵是從「外光派」的寫生功夫磨練起，進而沉潛於印象派、野獸派及立體派等對光線、色彩及造形的摸索。[註35]

　　1963年蔡蔭棠所創作〈紅色的繪畫〉及〈黃色的繪畫〉，則是相當受到矚目的轉變階段聯作。1964年12月〈紅色的繪畫〉[圖6]發表於「心象畫會」首展時，文學家鍾梅音（1921-1984）發表對此作的看法，她說：「我比較欣賞〈紅色的繪畫〉，據說是畫作者幼年時對京劇的印象。大片的硃紅與一角翠綠，令人聯想到戲裝與繡帷，爆發的筆觸，令人聯想到震耳欲聾的鑼鼓。……畫幅上端一片黑色，使構圖產生統一、安定、深度，以及殘缺之美，和中國人刻印時故意留下若干不規則的空隙，用意相同。蔡先生說，這種技

巧依然來自具象畫。」（註36）

〈紅色的繪畫〉以濃烈的紅色塊面，及迸發狀的黑、綠、藍、黃色的不定形線條與筆觸，構成具有高度象徵性的畫面，帶給觀者不同的想像空間。鍾梅音說它是「對京劇的印象」，而研究者胡懿勳則依據蔡氏同年另一作〈蜘蛛網〉，（圖7）而聯想到「花卉植物」。（註37）從蔡蔭棠明確告知鍾梅音，他的抽象畫作的「技巧依然來自具象畫」。那麼〈紅色的繪畫〉自有其從觀察寫生自然界衍生的情感經驗，經內化後以「視覺的隱喻」表達。這種將自然外象簡化、符號化的創作手法，是他在對抽象畫漸感「不太討厭」後，初步轉譯內在情感為「純粹抽象的語言形式」之嘗試。（註38）

〈黃色的繪畫〉（圖8）以肌理層次豐富的黃色為主調，再以橘、紅、藍、綠、白不規則形、流動的筆觸，以及放射狀線條，表現非自然模擬、無空間深度的純粹抽象構成效果。如果比對1961年〈向日葵〉（圖9）、1962年〈向日葵〉（圖10）及〈花〉等寫生具象之作，可以看出蔡氏從自然物象萃取明亮色彩、輻射線條及爆裂造形的視覺元素，並將之轉化為象徵生命熱力四射的意念符號。但這類型單色抽象的實驗性創作，蔡蔭棠似乎淺嚐即止，1960年代之後就幾乎不再探索。

1964年「心象畫會」首展中的一件半抽象構成作品〈映〉。（圖11）何恭上評述此作：「是清新的調子，隱約的樓房，把基本的圖形運用於詩意的情景，把事實幻化，把倒影和實體在意象上融而為一，是退隱於靜寂的世界。」（註39）〈映〉以澄澈的灰藍色調統合天空、房屋及水面倒影，將現實與虛幻揉合為一，營造出如幻似真的視覺空間。畫家以單純的色彩和幾何、平面化的造形，進行具有抽象意趣的探索；但仍保留可辨識的自然形象，以及對現實空間的呼應，因而是游離於具象與抽象之間的視覺性實驗。

1965年〈映〉（圖12）則調整為以深藍為主色調，水岸建築群彷彿籠罩在藍色夜幕中。白色塊面成為黑夜中的發光體，與周圍房屋交錯出閃爍、躍動的韻律。1968年〈映〉（圖13）則以白色為基底，疏密有致的灰、藍、紅、橘、紫色面，節奏輕快的線條，營造出保羅・克利（Paul Klee, 1879-1940）純真的幾何拙趣。1969年〈映〉（註40，圖14）水平線安排於畫面近2/3的上方，建築群往後推遠，拉長的倒影營造出遼闊水面。此作不但恢復深遠、透視的現實空間，同時也運用寒、暖色調的變化，明暗的對比，重現強調物象體積感及量感的具象畫風。

具象創作原是蔡蔭棠藝術歷程的開端，但也一直是他自覺最自在、最投入的表現形式。1960年代，因為抱持著「藝術是永遠年輕」的想法，（註41）他帶頭籌組了「心象」及「世紀」畫會。藉著畫會的活動，蔡氏以「學習」的態度，不斷督促自己要在「現代藝術」的實踐上交出成績單。從〈紅色的繪畫〉、〈黃色的繪畫〉及〈映〉

系列作品的試驗中，可以看出從 1960 年代初期至末期，他歷經具象、抽象及主觀具象的探索路程。1960 年代「心象」、「世紀」時期的創作，是他追求「內在真實」抽象表現的嘗試，也是他對西方「現代繪畫」風潮的回應。但從實踐的過程及時代風潮的遞變中，他也提出自我的反省與創作目標。從 1960 年代晚期開始，他選擇回到具象領域，並以自由豪放的線條筆觸、主觀的色彩，歌詠自然、人體及靜物，追求表現湧自內在「生命的充實感」。[註 42]

2、「形」與「色」的自我表現—陳銀輝

自我期許為戰後「熔舊鑄新」派的現代藝術家陳銀輝，[註 43] 就讀嘉義高中時曾隨吳學讓（1923-2013）習畫。1950 年進入臺灣師範學院（師大）藝術系時，則受教於廖繼春、陳慧坤、馬白水（1909-2003）、趙春翔（1910-1991）及孫多慈（1912-1975）等人門下。早期因接受紮實學院訓練，故畫風大體介於寫實、印象及後印象派之間。[註 44] 1957 年返回母校師大任教後，[註 45] 陳銀輝因為受到表現、野獸、立體、超現實及抽象表現主義的影響，開始對現代繪畫萌發探究的興趣。[註 46] 至 1960 年代初期，大約在參與「心象畫會」之前，陳銀輝即開始在「面對大自然，或身邊的一切物象」時，

36. 鍾梅音，〈畫的趣味——談心象畫會的作品〉，《中央日報》，1964.12.12，第 6 版。

37. 胡懿勳，〈略論蔡蔭棠的繪畫特質〉，頁 17。

38. 同上註。

39. 何恭上，〈純淨的意象——評自由心象畫展〉，《民族晚報》，1964.12.14，第 3 版。

40. 依據 1994 年的〈蔡蔭棠年表〉，1967、1969 年第二、四屆「世紀美展」蔡蔭棠都有〈映〉系列作品參展。（蔡蔭棠，《蔡蔭棠油畫選集 II》，頁 275。）但因為「世紀美展」圖錄並未刊印，故無法確認 1965-1969 的三件〈映〉，是否即為「世紀美展」參展之作。

41. 鍾梅音，〈畫的趣味——談心象畫會的作品〉。

42. 蔡蔭棠，〈序〉，蔡蔭棠編，《蔡蔭棠油畫選集 II》，頁 7。

43. 「熔舊鑄新」一語，乃陳銀輝為自己創作的方向所下的註腳。他說：「在傳統與現代之間，試圖開拓出一條穩健而不致固步自封的途徑。我在學院的環境中受到良好的基礎訓練。學院的訓練絕不是刻板的累積，對我而言乃是受用不盡的資產。因此我不可能揚棄既有的訓練與成果，冒然地全盤投入新的潮流裡，但我可以做熔舊鑄新的演變發展。在平實的基礎面上站穩腳跟以後，即開始向現代化的潮流吸取營養，以求創新突破」。（陳銀輝，〈創作自述〉，臺灣省立美術館編輯委員會編，《陳銀輝創作四十年展》，臺中市，臺灣省立美術館，1997，頁 12。）

44. 王秀雄於 1997 年，將陳銀輝繪畫歷程分為六期，其前兩期包括：1959 年以前的「類印象派時期」及 1959-1961 年的「類後印象派時期」。（王秀雄，〈論陳銀輝的藝術歷程與繪畫性風格〉，臺灣省立美術館編輯委員會編，《陳銀輝創作四十年展》，1997，頁 8-9。）

45. 倪朝龍，《畫道‧行者‧陳銀輝》，臺中市，國立臺灣美術館，2016，頁 20。

46. 根據陳銀輝所述，早期在師大任教時，他主要都到臺北衡陽路的三省堂書局，購買日本雜誌及畫冊，因而得以閱讀、瀏覽介紹西方現代主義畫家的作品。其中尤以如：山姆‧法蘭西斯（Sam Francis, 1923-1994）及德庫寧（Willem de Kooning, 1904-1997）的創作，最能引起他的興趣。（2009.4.1 筆者訪問陳銀輝先生稿。）

圖 7／蔡蔭棠　蜘蛛網　1963　油彩、畫布　53×40.9cm　畫家家屬收藏、提供
圖 8／蔡蔭棠　黃色的繪畫　1963　油彩、畫布　41×32cm　畫家家屬收藏、提供
圖 9／蔡蔭棠　向日葵　1961　油彩、畫布　100×62cm　畫家家屬收藏、提供
圖 10／蔡蔭棠　向日葵　1964　油彩、畫布　91×60.6cm　畫家家屬收藏、提供

7	8	11	14
9	10	12	
		13	

圖 11 ／蔡蔭棠　映　1964　油彩、畫布　65.5×91cm　畫家家屬收藏、提供
圖 12 ／蔡蔭棠　映　1965　油彩、畫布　72.7×91cm　畫家家屬收藏、提供
圖 13 ／蔡蔭棠　映　1968　油彩、畫布　80×116.5cm　第四屆世紀美展　畫家家屬收藏、提供
圖 14 ／蔡蔭棠　映　1969　油彩、畫布　91×65.1cm　畫家家屬收藏、提供

嘗試「把它們還元為『形』與『色』的組合」，並藉此「表現自己的心聲」。(註47) 換言之，此時期他已從自然模擬的寫實探索，轉向追求形式及畫面構成的抽象領域。

1964 年「心象」首展作品〈古樓〉(圖15)，表達的是他對蘊含歲月痕跡的古老街屋之情感與緬懷。大約從 1959 年開始，陳銀輝足跡遍及九份、淡水、三峽、新店、新莊等地老街，故甚多這類型充滿鄉土懷舊主題的畫作。例如 1959 年〈街景〉、(圖16) 1960 年〈九份小巷〉、〈九份〉、(圖17)〈三峽古屋〉、1961 年〈新店後街〉等，運用粗獷線條，對比色彩，率性筆觸等視覺元素，呈現野獸派或表現派的風格。而 1964 年從自然外象演繹而來的〈古樓〉，在形式、風格上則產生甚大的轉變。何恭上評論此作，展現「大胆敷陳和大刀闊斧刪削的魄力」，強化「面的結構」，並「迻譯為明朗的基本形象」。(註48) 比對下可以看出，〈古樓〉是將之前一系列古老建築遺跡，從「寫生表現」轉化為「構想表現」的試驗創作。(註49) 他藉此突破外象擬真的侷限，企圖將內心意象轉換成主觀「形」與「色」的抽象表現。1968 年第 3 屆「世紀美展」作品〈後街〉(圖18)，以白、藍寒色系為主，補以暖紫色的幾何塊面，並以斷斷續續的紅色、黑色線條，強化自然與構想結合的造形。這種非模擬、半抽象的表現，乃是 1960 年代陳銀輝創作形式的主軸。

而另一個室內靜物系列，也是陳銀輝 1950 年代晚期至 60 年代期間，反覆實驗、摸索的主題。1957 年〈靜物〉、1958 年〈靜物〉(圖19)、1959 年〈檸檬〉是以後印象派、野獸派的形式語彙，對室內靜物，如：桌椅、果盤、瓶花等元素進行造形探索。1961 年〈靜物〉、1962 年〈檸檬〉、1963〈水果〉(圖20)、〈桌上〉、1964 年〈瓶花〉等作，他開始嘗試運用簡化（simplification）、拼貼（collage）、變形（deformation）、移位（displacement）等立體派非具象手法，脫離傳統自然模仿的牢籠，尋求獨具內在意蘊的形式與色彩之構成。

「心象」首展作品〈寂〉(圖21)，陳銀輝以微妙色調變化的大小長方形白色，層疊出澄澈的空間秩序。左上角恍亮的小窗及一抹紫黑的瓶花，在純粹幾何的理性塊面中，象徵潛意識中流洩而出的詩意音符。1966 年第一屆「世紀美展」〈畫室〉，1967 年第二屆〈海鮮〉，1968 年第三屆〈貝殼〉(圖22) 等室內靜物之作，都以流動的、直線的和塗鴉的線條，不規則、顏色變化多端的色面組合，表現一種脫離三度視域，音樂性節奏強烈，形與色自由構成的抽象造形意念。

從 1969-1975 年期間，陳銀輝則又改弦更張，運用平塗技法，表現圓形、方形幾何色面的分析構成，以強化畫面的裝飾性及韻律效果，開啟長達七年的「理性造形時期」創作。(註50) 魏筠蓉指出，此時期他「剔除物質性的描繪，簡化後的物象僅以幾何形態出現，成為繪畫構成元素之一，……還援用普普藝術的色塊與引字入畫的方式，進行美術設計的理性構圖」。(註51) 例如：1969 年〈櫥窗〉，1972 年〈神聖〉

^{（圖23）}、〈電扇〉、〈魚〉，1973 年〈春〉及 1974 年〈蘭嶼什錦〉等作，都可看到他戮力於，從自然意象淬鍊獨特形狀、色彩及線條元素，以構築幾何平面的理性造形。

綜觀陳銀輝於 1960 年代期間，藉著從自然物象抽取視覺的基本元素，經重新組構為「心裡的美的心象」，再將其轉變為「意念的、理想的形」，陸續完成「非自然的、自我的、抽象形體」的構成表現。^{（註52）}雖然從 1960 年代起，他的畫風歷經多次微調，展現出融合具象與抽象、理性與感性的自我風貌。但是堅持以傳統學院「寫生」為基礎，進而追求「高次元的寫生表現與構想的表現」，^{（註53）}無疑是貫串他一生創作的精髓所在。

3、在平面分割間追求律動——吳隆榮

「心象畫會」另一名創始會員吳隆榮，早年就讀臺北師範藝術科時（1950-1953），受教於孫立群、吳承燕（1898-1968）、陳望欣（1920-）、黃啟龍（1923-2010）等人，承繼了正規學院美術技藝之薰陶。^{（註54）}他從師範三年級開始，就已入選「省展」西畫部，並常到省立博物館及中山堂觀摩「省展」、「臺陽美展」。^{（註55）}因而他對1950 年代臺灣第一代西畫家，例如：廖繼春、李石樵、楊三郎等人，介乎印象、後印象、野獸及立體主義的畫風並不陌生。從他現存 1961 年〈石膏像〉、1962 年〈室內〉^{（圖24）}兩作，可以看出他早期畫風徘徊於學院寫實、印象及後印象的摸索痕跡。

1962 年「泊舟」系列^{（圖25）}，吳隆榮以理性分析手法，將排列略呈規則狀的眾多小船，處理成藍、白色面構成，並拉出幾條圓弧線，營造出寧靜中帶有律動感。這

47. 陳銀輝，〈畫無止盡〉，《雄獅美術》第 18 期，1972.8，頁 45-46。

48. 何恭上，〈純淨的意象——評自由心象畫展〉。

49. 陳銀輝說：「繪畫的表現大致可分為二，一是寫生的表現，二是構想的表現。寫生的表現是將自然美畫量作客觀描繪的傾向。構想的表現是將心裡的主題或影像（image），以具體的形與色為媒介而傳達於觀眾的主觀的傾向」。（陳銀輝，〈創作自述〉，林輝堂編，《陳銀輝油畫專輯》，臺中市，臺中市政府文化局，2000，頁 10。）

50. 王秀雄於 2001 年時，將陳銀輝的創作從原來的六期延伸為七期，並在年代上稍作修正。此七期為：類印象派時期（1959 年以前）、類後印象派時期（1959-1960）、半抽象立體主義時期（1960-1969）、理性造形時期（1969-1975）、線面交錯的半抽象畫時期（1976-1986）、理性與感性相均衡的半抽象畫時期（1986-1997）及自由抒情自動化的半抽象畫時期（1997- ）。（王秀雄，〈具象與抽象傳統與開創之間的獨特繪畫性風格〉，陳銀輝，《陳銀輝 70 回顧作品集》，臺中，大古出版社，2002，頁 8-12。）

51. 魏筠蓉，〈陳銀輝繪畫作品形式之研究〉，國立新竹教育大學美勞教育研究所碩士論文，2006，頁 128。

52. 陳銀輝，〈隨筆〉，陳銀輝，《陳銀輝 70 回顧作品集》，頁 445。

53. 同上註。

54. 蔡敏雄，〈吳隆榮繪畫風格演變之研究〉，國立臺北教育大學藝術學系碩士論文，2007，頁 20-22。

55. 同上註，頁 21、25。

圖15／陳銀輝　古樓　1964　油彩、畫布　72.7×90.9cm　陳銀輝收藏、提供
圖16／陳銀輝　街景　1959　油彩、畫布　67.5×38cm　陳銀輝收藏、提供
圖17／陳銀輝　九份　1960　油彩、畫布　65.2×53cm　陳銀輝收藏、提供
圖18／陳銀輝　後街　1968　油彩、畫布　76×61cm　參展第三屆世紀美展　陳銀輝收藏、提供

圖19／陳銀輝　靜物　1958　油彩、畫布　65.2×53cm　陳銀輝收藏、提供
圖20／陳銀輝　水果　1963　油彩、畫布　40.9×53cm　陳銀輝收藏、提供
圖21／陳銀輝　寂　1964　油彩、畫布　72.7×53cm　陳銀輝收藏、提供

15	16	19	21
17	18		20

圖 26 / 吳隆榮　夜港　1964
油彩、畫布　73×92cm（吳隆榮老師提供）

是他初次嘗試以平面分割形式，進行具現代意味的創作。1963 年獲得第 18 屆「省展」西畫部第三名〈陽光普照〉，及 1964 年首屆「心象畫展」〈夜港〉^{（圖 26）}，則以簡化形體、明度差色面和隱約線條，進行非具象的實驗性創作。

　　吳隆榮從 1964-1969 年參加「心象畫展」及「世紀美展」的作品，大抵遊走於「立體與純粹繪畫之間」。^{（註 56）}以下將以此時期動物系列作品，探索在 1960 年代下半期他的現代藝術追索歷程。

　　從 1963-1966 年，大約在吳隆榮參與「心象畫會」期間，他不斷以自然動物為靈感，創作出極強烈的抽象構成畫作。例如，1963 年獲第十九屆「省展」西畫第一名〈獸王〉^{（圖 27）}，將動物的形態分解成矩形、不規則塊面組合，瓦解依附於視覺感官的自然物象，只剩部分軀幹、腿、獸爪依稀可見。全幅以黃褐色為主調，微妙的明度變化，隱約層疊的色面，幾條橫豎線條，構成一幅表現色彩、線條及造形元素的抽象畫作。

　　1964 年「心象」首展〈駿駒〉，及 1966 年第一屆「世紀美展」〈波斯貓〉^{（圖 28）}、〈良駒〉^{（圖 29）}等作品，則以黃、紅、黑、白等強烈對比、不規則色塊，穿插直線或弧形線條，構築一個幾近無空間感的純粹畫面。從這些實驗意味濃厚的創新作品中，可以看到他嘗試運用明度變化、重疊色面及律動線條，將形象與色彩從自然寫實中解放出來。

　　1960 年代中期，當吳隆榮沉醉在錘鍊純粹形色元素的階段時，他對之前試驗的平面分割技法並未忘懷。故在探索抽象語彙過程中，另受到現代影像、燈光科技的啟發，他自行研發出一種近似立體派的分割重疊手法。^{（註 57）}鍾梅音評論其「心象」首展〈火雞〉^{（圖 30）}一作，說：「〈火雞〉是用幾何形體分解之後重新加以組織的畫面，以方塊、矩形，來代替橢圓、三角，以表現他觀察火雞撲翅高歌時瞬間的感覺，作風近

圖30／吳隆榮　火雞　1964
油彩、畫布　116×89cm
（吳隆榮老師提供）

立體派，有一種男性
的剛強之美。」（註58）

　　而何恭上分析
〈火雞〉，以「色澤
深淡」創造出「空間
動作的幻覺」，產生「轉動美感」。（註59）此時期吳隆榮除了將自然形體加以解構，
以長方形、方形的幾何元素重組畫面；同時也思索不同時間物象的並存。而這種運
用「重疊的複合幻影」技巧，著重於「空間的自由移動與連結」，並嘗試「將『視覺』
與『知識』經驗合而為一」，（註60）顯然受立體繪畫的啟發。之後，1967年第二屆「世
紀美展」〈熱帶魚（A）〉（圖31），1968年第三屆〈天鵝〉及1969〈火雞群〉等作品，
都以平塗刀法，表現矩形、不規則形或弧形色面的切割，並夾雜重疊、旋轉技法，
發揮線條和色彩的力量，探索「空間和時間」（space and time）並存的類立體派造形
語言。1968年〈丹鶴遐齡〉（圖32），更擷取「歐普畫派」幾何大塊面的形式與分割重
疊技法結合，顯示出吳隆榮善於反映時代流變的個人特質。

　　從這一系列以動物園的獅子、馬、天鵝或丹頂鶴，以及生活周遭可見的火雞、
熱帶魚等題材的轉換，可見吳隆榮於1960年代中晚期偏好運用自然物象作為畫因

56.　劉其偉曾分析吳隆榮的技法，說：「他以物像的構成旋律分析為其畫面組成的根據，故予觀賞者乃為一種
　　　優美而寧靜的感覺而無神經上的刺激」；又說吳氏在空間的處理上，捨棄淺空間，改採「以明度差的層次
　　　區分。從這一角度來看，他的風格可說是介於立體與純粹繪畫之間」。（劉其偉，〈詩與音符的交響──
　　　吳隆榮的繪畫〉，《吳隆榮畫集》，臺北市，國立歷史博物館，1972，頁3；引自蔡敏雄，〈吳隆榮繪畫
　　　風格演變之研究〉，頁76。）
57.　吳隆榮曾回憶其分割重疊技法，乃因觀賞電視銀幕及舞臺表演有感而發展出來的，並非直接受立體主義影
　　　響。（蔡敏雄，〈吳隆榮繪畫風格演變之研究〉，頁75。）
58.　鍾梅音，〈畫的趣味──談心象畫會的作品〉。
59.　何恭上，〈純淨的意象──評自由心象畫展〉。
60.　劉其偉，《現代繪畫基本理論》，臺北市，雄獅圖書，1993，頁74。

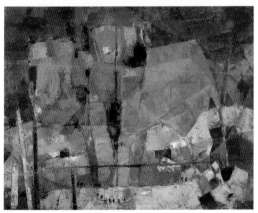

圖 22 ／陳銀輝　貝殼　1968　油彩、畫布　60.5×72.5cm　第三屆世紀美展　陳銀輝收藏、提供
圖 23 ／陳銀輝　神聖　1972　油彩、畫布　100×80.3cm　陳銀輝收藏、提供
圖 24 ／吳隆榮　室內　1962　油彩、畫布　67×35cm　吳隆榮收藏、提供

圖 25 ／吳隆榮　泊舟　1962　油彩、畫布　65×80cm　吳隆榮收藏、提供
圖 27 ／吳隆榮　獸王　1963　油彩、畫布　91×116.5cm　第十九屆省展西畫部第一名　吳隆榮收藏、提供
圖 28 ／吳隆榮　波斯貓　1966　油彩、畫布　91×116.5cm　第一屆世紀美展參展　吳隆榮收藏、提供

| 22 | 25 |
| 23　24 | 27　28 |

（motif），以表露內心的幻象與情感。1963-1966 年他集中火力，挪借造形與色彩構成的抽象概念，追求純粹精神性的意趣。而在此同時，他也擷取立體派平面分割技法，企圖擺脫傳統自然模擬的窠臼。他巧妙地運用色面重疊、意象重組、弧線分割、空間律動等手法，營造出詩情洋溢，音韻撩動的視覺樂章。而這種平面分割半抽象的基本形式，也成為他日後創作不變的主軸。

4、濃烈醇厚風景意象——孫明煌

「世紀畫會」初創時期，孫明煌是五名成員中年齡最輕者。他於 1951-1957 年就讀大同中學初中部及高中部時，[註61] 跟隨該校美術老師張萬傳習畫。而同樣任教於大同中學的蔡蔭棠，在籌組「世紀畫會」時即擢拔他為創會成員。[註62]

孫明煌在參與「世紀」隔年考入國立藝專（1967-1971），受教於李梅樹（1902-1983）、張萬傳、洪瑞麟及吳棟材（1910-1981）等人。[註63] 從其早期素描[圖33]、水彩畫作及言談中，仍可看出他最傾心、欽佩的是素有臺灣「野獸派」、「表現派」之稱的張萬傳。[註64] 在張氏百歲紀念展時，他曾撰文表達對恩師「筆觸蒼勁有力、流暢無比、逼真傳神」畫風的傾慕。[註65] 而 1950 年代晚期到 1980 年代，孫明煌一貫的堅持，也是強調以遒勁筆法、對比色彩和簡賅傳神的形式，表現內在單純、真摯的意念與情感。

回溯 1960 年代初期前後，尚未參加「世紀畫會」時，孫明煌為了探索現代抽象的表現手法，經常到美國新聞處圖書館，借閱《Life》雜誌與名家畫冊。他也常到中

61. 廖瑾瑗，《在野‧雄風‧張萬傳》，臺北市，雄獅圖書，2004，頁 81。
62. 2009 年 3 月 20 日筆者訪問孫明煌老師稿。
63. 2009 年 8 月 28 日筆者訪問孫明煌老師稿。
64. 1930 年赴日的張萬傳與陳德旺、洪瑞麟三人，對薰染野獸派習氣，強調個人主觀情感表現的「一九三〇年協會」成員，如：佐伯祐三（1898-1928）、里見勝藏（1895-1981）等人甚為推崇。此外，在東京他也曾參觀過野獸派大將烏拉曼克（Maurice de Vlaminck, 1876-1958）的展覽，深受感動。（廖瑾瑗，《在野‧雄風‧張萬傳》，頁 17-24；李松泰，〈追求自我風格的前輩畫家——張萬傳〉，杜春慧編，《張萬傳畫冊》，臺北市，愛力根畫廊，1990，頁 12。）
65. 孫明煌，〈懷念恩師——張萬傳〉，2008，雄獅美術部落格，http://reader.roodo.com/lionart/archives/5803183.html，2018.3.23 瀏覽。
66. 2009.3.20，筆者訪問孫明煌老師稿。
67. 2009.3.13，筆者訪問孫明煌老師稿。
68. 佚名記者，〈世紀美展——五位青年藝術家富有創造精神〉，《中央日報》，1966.12.13，海外版。
69. 康丁斯基曾於〈回憶錄〉中表述：「我惟能感覺到的是內在的邏輯性，外在的有機性，與必然要遭遇到的藝術革命。……我認為在藝術裏，物體外貌的描繪，強烈地仰賴著純繪畫性形式之內在經驗」（康丁斯基，〈回憶錄〉，赫伯特（Robert L. Herbert）編，雨芸譯，《現代藝術家論藝術》，臺北市，龍田，1979，頁 55。）

華路，購買美軍顧問團撤走後所留下外文雜誌及畫冊。[註66]當時臺灣社會尚處於政治箝壓、資訊匱乏的封閉環境，這些有限的藝術資源，遂成為渴望汲取現代繪畫新知的狹小窗口。孫明煌早期閱讀的期刊、畫冊，以及參加「世紀美展」的作品，全部於搬家時丟棄了，[註67]今僅能就《世紀美展畫冊》，以及他手邊保留的少數幾張彩圖，分析探索他在現代繪畫上的摸索過程。

　　孫明煌於 1966 年第一屆「世紀美展」提出七件作品，其中〈壁〉及〈俯瞰〉最具有抽象意味。根據當年記者所見，兩作都表現「相當強烈」、「對比色彩」。[註68]在〈壁〉[圖34]一作中，他利用充滿歲月跡痕的淡水白樓建築壁體，作為「外在有機」的媒介，抒發個人主觀的意念及熾熱的情感。此種由自然物象的觸發，轉而尋求「內在邏輯」秩序的真實，一如康丁斯基「藝術革命」創作的基調。[註69]他也單純地運用簡化、變形、平面化的抽象技巧，重新組構造形與色彩自由對話的新視域。〈俯瞰〉[圖35]則嘗試以居高移位的視角，從客觀的街景抽離造形元素，並在結構的變化與均衡，顏色的對比與調和，以及微妙的肌理筆觸中，表達畫家所感悟到色彩和形式結合的躍動生命。

　　他的抽象思維，持續在 1968 年第三屆「世紀美展」《風景（B）》及第四屆〈風

圖 29 ／ 吳隆榮　良駒　1965　油彩、畫布　116.5×91cm　獲第二十八屆臺陽美展臺陽礦業獎及出品第一屆世紀美展
　　　吳隆榮收藏、提供
圖 31 ／ 吳隆榮　熱帶魚（A）1967　油彩、畫布　91×116.5cm　第二屆世紀美展參展　吳隆榮收藏、提供
圖 32 ／ 吳隆榮　丹鶴遐齡　1968　油彩、畫布　65.2×65.2cm　吳隆榮收藏、提供

圖 35 ／ 孫明煌　俯瞰　1966　油彩、畫布　41×31.5cm　第一屆世紀美展參展　孫明煌提供
圖 36 ／ 孫明煌　風景（B）1968　油彩、畫布　72.5×91cm　第三屆世紀美展參展　孫明煌提供
圖 37 ／ 孫明煌　風景（A）1969　油彩、畫布　91×72.5cm　第四屆紀元美展參展　孫明煌提供
圖 38 ／ 孫明煌　風景（A）1970　油彩、畫布　116.5×91cm　第五屆世紀美展參展　孫明煌提供

29		35	36
31	32	37	38

景（A）〉兩作中發酵。〈風景（B）〉^{（圖36）}中，他選擇最能引起他心靈顫動的淡水大樹下，^{（註70）}作為「外在有機」介質，經過「內在邏輯」思維轉化為「純繪畫性形式」。大樹下不僅是他寫生、乘涼、與畫友談天的空間，更是蘊含想像與情感的記憶空間。在這樣「內在經驗」的召喚下，大樹下這個「外在」有機物，被巧妙地轉化為「內在」的符徵。〈風景（A）〉^{（圖37）}中，粗細變化的直線條與渦卷紋，強烈對比的藍、黃、橙色，具有調和作用的粉紅色，層疊錯置的不規則色面，以及豐富微妙的肌理變化等，突顯出此時期他在感性抽象領域探鑽的個人風格。

　　然而1969年之後，孫氏對純粹以色彩和形式結合的抽象表現漸失興致，並轉而專注於變形的、簡化的、大膽豪放的具象風格。^{（註71，圖38）}濃烈醇厚的變形意象，強調主觀情感表達的色彩表現，以及探索表象背後的「心靈世界」，^{（註72）}則成為其一生堅持的藝術意念。^{（圖39）}

5、小結

　　從上述「心象畫會」首展序言，可以看出該畫會成員對所謂「現代藝術」的認知，基本上是源自康丁斯基「藝術精神」的理念。可見1960年代初期，歐美抽象主義在臺灣現代畫壇熱潮尚未消退。故新創立的「心象」、「世紀」畫會，仍標榜以抽離現實的「心象」，作為創作的精神指標。而同時期，方興未艾的「普普藝術」，打著「反抽象」的旗幟，運用蒙太奇、絹印、現成物、複製等手法，以「面對這個世界」，並強調要「表現的是外界的現象」，因而強調凸顯「有主題，大眾的，通俗的」創作內容。^{（註73）}「心象」、「世紀」畫會成員，雖然沒有挪借「普普」新的視覺表現手法。但透過當時席德進、^{（註74）}亨利·海卻^{（註75）}及鍾梅音^{（註76）}等人，在報章雜誌上撰文介紹或推廣，畫會成員應當也注意到抽象退潮、普普升起的新訊息。而「心象」首展序文提及「傾訴那一時代人們的心聲」，或許多少反映出成員對普普藝術所提倡的時代性與大眾性，並於1960年代中晚期，開始在繪畫實踐中，強調「自然物象」與「內在精神」、「寫生表現」與「構想表現」並重，以及對時代生活、社會大眾議題的關切。

　　雖然「心象」與「世紀」諸子在藝術理論的闡述，見諸文字並不多。但在藝術實踐上，四位代表成員都表達出他們對演變中「現代藝術」的個人體悟與詮釋。蔡蔭棠在1963年之前，原本沈潛於印象派、野獸派及立體派，探索光線、色彩及造形的寫實本質。「心象」、「世紀」畫展初期（1963-1969），蔡氏轉而嘗試，將色彩、線條及造形等基本元素從自然物象中萃取抽離，並以有意識的構成手法，演繹出純粹的、無主題的、飽含內在意蘊的視覺隱喻符號。但由於早年受寫實繪畫訓練，加上普普、新寫實具象風潮再起，以及個人率真個性等因素，故於1960年代晚期，蔡

氏即已自抽象領域逸脫，並持續以主觀性強的具象手法，表現內心所熱愛的自然風土。

接受朁實學院訓練的陳銀輝，早期畫風介乎寫實、印象及後印象主義。1960 年代初期，藉著自我摸索西潮並與所學融合，轉而走向抽象形式構成的鑽研。1960 年代中、晚期，透過「心象」及「世紀」畫會所構築的平臺，他運用現代主義簡化、拼貼、變形、移位的手法，在重疊、穿透的色彩塊面間，營造非三度的繪畫空間，以尋求反自然模擬的新路徑。1969-1975 年間，他再度突破自我，嘗試結合幾何分析構成與普普造形概念，並大量採用大眾民俗、生活景物為「畫因」（母題），創造出由色彩和形式組構成的內在繪畫秩序。歷經理性造型思考後，他即以根基於現實的「寫生」為基礎，進而探索蘊含「意念」、「理想」的構想性半抽象風格，追求表現形式與內在經驗契合的創作路向。

青少年時期的吳隆榮受過正規學院教育，也常向臺灣前輩藝術家請益，故早期畫風綜合寫實、印象、後印象、野獸與立體主義等特色。1960 年代初期，他開始以色面及弧線的分割形式，營造寓動於靜的想像意境，藉此踏上「現代藝術」探索之路。1963-1966 年間，他發表於「心象」與「世紀」畫展的作品，將自然物象的「畫因」，轉化為純粹形與色的構成，表現出內在邏輯性強烈的抽象意念。1967 年開始，吳氏則捨棄完全抽象的語彙，轉而以類立體派的造形語言進行半具象的創作，探索「藝

70.　2009 年 8 月 28 日筆者訪問孫明煌老師稿。

71.　慕玉玲，〈世紀美展・美不勝收〉，《新生報》，1970.11.14，第 8 版。

72.　劉念肯，〈生涯路：一位畫家的心路歷程——與孫明煌先生一席談〉，《諮商與輔導》第 48 期，1989，頁 47。

73.　席德進，〈美國的普普藝術〉，頁 50-51。

74.　席德進於 1964 年年初發表的〈美國的普普藝術〉，認為：「普普藝術（POP）是最近一兩年內才興起的一種藝術運動；……有成為新繪畫主流的趨勢，而代替盛行了 15 年的抽象表現派」。（席德進，〈美國的普普藝術〉，頁 50。）同年年底，人在巴黎的席德進，又發表另一篇文章，介紹第二十屆「五月沙龍」展中，美國幾位普普畫家，如：羅森伯吉（Raushenberg）、李奇登史坦因（Lichtenstein）及沃爾荷（Warhol）的作品，在會場中成為「最有力，最強烈」的大幅巨構。他慨嘆地說：「普普藝術一興起，不知把多少抽象畫的天之驕子，打入冷宮了啊！」（席德進，〈回顧 1964 年巴黎畫壇〉，《文星》第 86 期，1964.12，頁 48-49。）

75.　亨利・海卻介紹美國新興藝術——「普普藝術」時，認為它是一種「通俗」化、「大眾」化、「人人看得懂」的藝術。海卻主張普普藝術，以「可以辨認的形象」，強調「與日常生活有關」的觀念，以「抽象藝術的反抗藝術」之前衛姿態現身。（劉國松，〈從美人海卻先生演講說起〉，頁 67-68。）

76.　1964 年年底，鍾梅音在她評「心象」首展文章中提到，那一年夏天她的歐美之旅，看到了西方近一、二十年現代畫的現狀。例如，有人「把一塊偉大的調色板嵌入鏡框」，有人則「在白色畫布當中，筆直地劃開一刀，嵌入鏡框」，都屬西方前衛的創作形式。因而她得到一個結論，說：「抽象畫只是現代畫的一種，並不代表整個的現代繪畫」。（鍾梅音，〈畫的趣味——談心象畫會的作品〉。）

圖 39 ╱ 孫明煌　街　1978　油彩、畫布　40.9×53cm　第十一屆世紀美展國際親善交流展參展　孫明煌收藏、提供

術與生活結合」的恆久表現形式。（註 77）

　　年齡最輕、輩份最淺的孫明煌，未加入「世紀畫會」之前，主要承襲張萬傳畫風，以蒼勁筆觸、對比色彩、簡賅傳神的形式特徵，傳達內在的情感及意念。同時也藉助閱讀外國雜誌及畫冊，強化個人對現代抽象繪畫的吸納。1966-1969 年，他發表於「世紀美展」的作品，除了主觀性強烈的具象畫作之外，他也嘗試以簡化、變形、平面化等現代畫技巧，將客觀外象轉化為感性的抽象構成。但 1969 年之後，有感於抽象與生活的疏離，最終他也選擇回歸較能引發大眾共鳴的半抽象或主觀具象的視覺表現領域。

▋ 結論

　　抽象藝術自 1910 年發軔於歐洲，1940 年代躍居為「現代藝術」主流而席捲世界各國。1960 年代初中期，臺灣以「五月」、「東方」畫會為主的年輕創作者，即時地搭上這列「抽象」潮流火車，並高舉振興「中國藝術」的精神纛旗，企圖媒合東、

西方藝術，稼接傳統與現代繪畫，以開闢出一條「中國現代畫」的新路徑。在當時媒體與藝文界鼎力協助下，「五月」與「東方」迅速茁壯為戒嚴時期臺灣現代藝術的「正統」代表。（註78）然而 1960 年代初期，西方藝評界、藝術史界抨擊「抽象藝術」流為「樣式主義」，並開始對其提出質疑與反省。「普普藝術」的出現恰好反映出，西方藝術界對二元對立藝術本質的重新思考。具象／抽象、物質／精神、生活／風格、大眾／菁英等美學思維的再辯證與再思考，再度開啟西方前衛藝術的多元性的新視觀。

1962 年人在米蘭的「東方畫會」領袖蕭勤（1935-），業已採用普普藝術常用的塑膠顏料（acrylics），創造出「天體空間」的「色彩境界」。而其「太陽系列」中對稱及放射狀的造形，（註79）亦有前衛「普普」、「歐普」的幾何視覺效果。1968-69 年左右，「五月畫會」掌舵者劉國松，受到「歐普」藝術影響，也嘗試以方形加圓形的元素，進行新的造形探索。（註80）種種跡象顯示，隨著時代潮汐的起伏，1960 年代的「五月」、「東方」抽象畫戰將們，也無法排拒時代的演進而死守水墨抽象的堡壘。

1960 年代時期，臺灣新銳藝術團體如雨後春筍般陸續成立。1959 年「今日畫會」、（註81）1962 年「黑白展」，（註82）1966 年「畫外畫會」（註83）及「大臺北畫派」，

77.　吳隆榮，〈美感與意境——序言〉，臺灣省立美術館編輯委員會編，《吳隆榮油畫回顧展》，臺中市，臺灣省立美術館，1995，頁 5。

78.　林惺嶽，《臺灣美術風雲 40 年》，臺北市，自立晚報，1987，頁 168-169。

79.　Gualtiers Schonenberger 著，施學溫譯，〈蕭勤和他的藝術〉（原文刊於 1972 年 5 月在米蘭出版的「蕭勤個人畫集」），《雄獅美術》第 28 期，1973.6，頁 40。

80.　葉維廉，《與當代藝術家的對話——中國現代畫的生成》，臺北，東大圖書，1987，頁 270。

81.　「今日畫會」於 1959 年，由李石樵畫室習畫的王鍊登、簡錫圭、鄭明進、張錦樹及歐萬烓等人組成。他們是師大或北師畢業的校友或學生，因對具象、非具象的「現代風格」，抱持高度志趣而結盟成軍。「今日畫會」從 1960-1963 年，舉辦過四次畫展。之後停辦多年，直至 1993 年才宣布復會。（張瑞濱，〈序一〉，簡錫圭策劃，《今日畫會今日畫展》，桃園縣龜山鄉，今日畫會，2002，頁 1。）

82.　1962 年一群師大美術系及國立藝專美工科畢業投入設計界的年輕藝術家，包括高山嵐、黃華成、簡錫圭、郭承豐、張金星及劉文三等人，以提升國內設計水準為目標，組成「黑白」畫會，並舉辦戰後第一次設計展「黑白展」。〔蘇新田，〈早期師大美術系的四個畫會之四——「畫外畫會」及「七〇 S ～超級團體」（1966-1976 六）〉，《臺灣畫》第 15 輯，臺北市，南畫廊，2000，http：//www.nan.com.tw/easyarticle/easyarticle.asp?do=detail&pm=10175&timg=exhibitionbg.jpg，2018.3.26 瀏覽；林品章，〈俯瞰臺灣平面設計四十年〉，《自由時報》，2008.7.29，副刊。〕

83.　「畫外畫會」於 1966 年，由師大美術系前後期同學，如：林瑞明、許懷賜、馬凱照、蘇新田、李長俊、曾仕猷、顧炳星及吳炫三等共 10 人所創立。畫會成員有感於油畫界印象派、野獸派畫風充斥，水墨界則又是抽象表現派的天下，因而發誓「不畫抽象畫或舊省展型的畫」，主張要「尋找更新的前衛」。在 1967-1971 年舉辦過五屆「畫外畫會」主題展，之後因成員陸續出國而同解散。〔蘇新田，〈早期師大美術系的四個畫會之四——「畫外畫會」及「七〇 S ～超級團體」（1966-1976）〉。〕

^{（註84）}1967 年「UP」團體^{（註85）}和「圖圖」畫會^{（註86）}等，都已大膽地採用現成物、攝影蒙太奇、空間裝置、多媒體等前衛表現手法，表達出更自由、更多元的前衛藝術風貌。然而這些 1960 年代臺灣現代藝術團體，或因成員相繼出國，或因當時社會對前衛觀念性藝術接納度不高，因而幾乎都在 1960 或 1970 年代初期終止活動。

而「心象」、「世紀」畫會，從 1964-1976 年共計展出十一屆聯展；接著又從 1978-1985 年，在國內及韓國、日本進行國際性交流展。可見這個現代畫會團體，具有與同年代其他新銳團體不同的特質。故能在西方前衛風潮一波接著一波襲入時，開出扎根本土、走向國際的藝術花果。從蔡蔭棠、陳銀輝、吳隆榮與孫明煌四位畫家的創作中，我們看到他們鍥而不捨地尋求傳統與現代、臺灣與西方結合的藝術表現。他們堅持以根源於臺灣近代美術傳統的寫生、寫實為基礎，再藉助純粹造形、色彩、線條等元素的構成手法，謀求創造出蘊含時代性與個人獨特性的現代藝術。他們以踏實、不躁進、堅持自我的態度，將內在真實心象轉化為外在有機意象，映射出精神性的視覺性隱喻。誠如美國藝術史家梅耶‧夏碧落（Meyer Schapiro，1904-1996），對提出「新視觀」的現代藝術家之讚許：「藝術不管如何不可捉摸如何不穩定，也深深地與整個社會及其精神生活緊密相連繫」。^{（註87）}「心象」及「世紀」畫會的成員，始終以穩健步伐前進，努力建立自我與生存社會的對話橋樑，因而創造出時代與社會共有、共享的歷史記憶資產。

1960 年代「五月」、「東方」畫會及「心象」、「世紀」畫會成員，都先後致力於將藝術從模擬自然外象的寫實傳統解放。他們運用色彩與造形元素，組構出具有當代「新視觀」的現代藝術。但以「中國現代畫」革命者自居的「五月」、「東方」，與強調探索時代、大眾心聲的「心象」、「世紀」，對現代藝術的定義與實踐則存在一定的差異性。

「五月」、「東方」諸子以旺盛強大火力，對在日本時代搶下「新藝術」灘頭堡的臺灣前輩藝術家開砲。批判的焦點集中在，質疑臺灣前輩藝術家承襲日本學院派、印象派、後印象派藝術，自我侷限於以「寫生」技法「模仿自然」外形。根據在臺灣的「中國現代畫」革命者的定義，認為只有將中國傳統文化「神秘空靈玄想形而上的哲學思維」，^{（註88）}與現代西方抽象技法融合；讓「中國的樹根」，「『接』上西方的樹幹」，^{（註89）}方可實踐中國繪畫現代化的革命事業。但一味標榜「形而上」之「道」，強調「於空寂處見流行，於流行處見空寂」的菁英論調，^{（註90）}反而讓創作背離土地與社會，同時也喪失足以感動多數大眾的「公共主體性」。

「心象」、「世紀」畫會四位成員：蔡蔭棠、陳銀輝、吳隆榮及孫明煌，一致推崇臺灣前輩藝術家所累積的創作傳統，並從此根基磐石中運轉出臺灣「現代藝術」的能量。1960 年代初、中期，他們在困頓環境中學習革新的抽象藝術，以純粹造形

與色彩，築構「自由、完美與真實」的「阿波羅」殿堂。在實踐過程中，他們結合本土傳統與西方現代藝術手法，選擇以自然風土、個人內在體驗和日常生活為「畫因」，將隱晦的「內在真實」，作具體視覺化的表述。這種藉助現實「外在」意象，達到「內在」意念的鏡射，一如康丁斯基所說：「在創造物質價值的同時，也少不了創造一種精神價值」。[註91]

1960 年代，當普普藝術家李奇登斯坦（Roy Lichtenstein, 1923-1997），高唱「面對這個世界」，「反對一切人盡皆知的顯赫觀念」時，表現「有主題」、「大眾的」、「通俗的」外界現象時，從此現實世界就不再是「現代藝術」的禁忌。「抽象」與「具象」劍拔弩張的對峙，「形而上」之「道」與「形而下」之「自然」的辯證，都屬無謂之爭。藝術達到某種境界時，真正核心所在是質與內涵，而非類別。1960 年代中期至 70 年代，「心象」、「世紀」畫家們，將生活中平凡事物轉化為內在意象，他們不但賦予「平凡」生命光芒，同時也藉由生活中共通的事物，鏡射出時代的精神與社會大眾的心聲。

84. 「大臺北畫派」於 1966 年元月，由黃華成（1935-1996）在《劇場》雜誌發表畫派的宣言。同年 8 月舉行「1966 大臺北畫派秋展」，以現成物裝置手法進行批判的、觀念性的前衛藝術表現。（賴瑛瑛，《臺灣前衛——60 年代複合藝術》，臺北市，遠流，2003，頁 94、100。）

85. 1967 年國立藝專應屆畢業生：黃永松、奚淞及姚孟嘉等九人成立「UP」。這群前衛性的年輕畫家，抱著「對傳統藝術的反叛及再開創」的理想，在物質環境極端貧乏的環境下，利用「生活物件及廢物」，創造出一些在當時堪稱自由奔放的作品。（賴瑛瑛，《臺灣前衛——60 年代複合藝術》，頁 101-102。）

86. 1967 年，中國文化學院美術系第一屆畢業生，包括：蒲浩明、李永貴、郭榮助、廖絃二、吳正富、林峰吉、何和明、翁美娥、謝庸，及外校侯瑞瑾（藝專）等人，創立「圖圖畫會」。從 1967-1970 年辦過四屆展覽，成員的作品結合現成物及多媒體表現形式，如：雕塑、電影、音樂詩及現代舞等，傳達出一種較具思想性的創作概念。（賴瑛瑛，《臺灣前衛——60 年代複合藝術》，頁 103-105。）後來也因會員相繼出國而沉寂下來。

87. 梅耶‧夏碧落（Meyer Schapiro）著，陳錦芳譯，〈藝術在現代社會的角色〉，《雄獅美術》第 29 期，1973.7，頁 28-29。

88. 莊喆，〈認識中國畫的傳統〉，頁 70。

89. 劉國松，〈繪畫的狹谷——從第 15 屆全省美展國畫部說起〉，頁 117。

90. 劉國松，〈無畫處皆成妙境——寫在五月美展前夕〉，頁 44-45。

91. 康丁斯基，呂澎譯，《論藝術裡的精神》，頁 62。

異鄉／故鄉——論戰後臺灣畫家的歷史記憶與土地經驗^(註1)

▌前言

　　法國社會學家和哲學家塗爾幹（Emile Durkheim, 1858-1917）認為，「藝術」或「圖騰形象」是一種「物質性的支柱」，它能夠「在集體生活的活躍階段和消沈階段之間確保延續性」。而其學說的後繼者哈布瓦赫（Maurice Halbwachs, 1877-1945）則謂，存在於「歡騰時期（effervescence）和日常生活時期之間的明顯空白是集體記憶（collective memory）」，它轉化為各種「典禮性、儀式性的英雄壯舉形式出現，並且在詩人和史詩性的詩歌中得到紀念」。^(註2)塗爾幹學派對「集體記憶」的詮釋，原本用於解讀原始社會的圖騰藝術及儀式祭典，但亦被延展為剖析個人、家庭或整體社會的記憶、意識及思想的活動。

　　臺灣現代繪畫中，出生於 1920-30 年代，並在戰爭中成長的畫家，大體上可分為兩個群體，他們生命的土地經驗與歷史文化記憶，展現相當不一樣的軌跡紋路。第一個群體，其成員大都是 1945-1949 年從中國逃離而流寓臺灣者，其童年生活與母體文化肇始於渡臺前的原鄉故土（original homeland）。另一個群體的組成分子則是土生土長的臺灣人，他們幼年時期的記憶與經驗，大體匯聚了來自本土臺灣、戰前日本及戰後中國等文化所形構的「雜交性」（hybridity）。^(註3)根據哈布瓦赫對「集體記憶」的詮釋，「人們可以同時是許多不同群體的成員之一群，對同一事實的記憶也可以被置於多個框架之中，而這些框架是不同的集體記憶的產物」；^(註4)只有「把記憶定位在相應的群體思想中時，我們才能理解發生在個體思想中的每一段記憶。」^(註5)戰後臺灣畫壇這兩個群體中的許多個體，都嘗試藉由藝術的媒介，將自身個別的記憶經驗與內在精神，在「相應的群體思想」中，凝聚成「集體記憶」，並安置於各自記憶的「社會框架（social frame）」裡。唯有釐清兩個集體間的「框架」界線，方有解讀他們以視覺符號所生產的集體表徵意念，並對視覺化的象徵概念與群體意識進行客觀的理解與反思。

本文的重點集中在探討臺灣現代繪畫中，出生於二次大戰前，身經戰火、流離、漂泊，以及語言、文化橫遭斷裂的兩個群體的畫家。回顧他們如何將個體或集體的記憶轉化為視覺圖像符號，並「架構起數目龐大，彼此交錯、重疊的集體記憶之社會框架」。(註6)哈布瓦赫認為，「不同時期框架的變遷」，會使記憶產生「遺忘」或「變形」。「依靠環境和時點，社會以不同的方式再現它的過去：移風易俗，……使回憶發生屈折變化」。(註7)因而在歷經遷徙流浪、歲月沖刷、滄海桑田等大環境時空因素的異動，兩個集體畫家們所表現蘊含表徵性的視覺觀念（idea）與意象（image），也會隨著「框架的變遷」，呈現出對家鄉、土地、母體文化的記憶之淡忘、變形、斷裂或重組的「屈折變化」。

　　無論是對 1949 年前後被迫離開中國大陸者，或者是 1945 年從日本統治下轉變為流亡政府統轄的臺灣人而言，1930-40 年代，在戰亂與砲火中遍嘗流離、漂泊、孤寂的滋味，促使兩個群體對國家、土地、歷史與文化的記憶，因「社會框架」的變遷、位移而產生莫大的衝擊與異變。對流離的外省群體而言，他們在「環境和時點」的變局下，淪為離鄉背井的異鄉人（the stranger）。記憶與想像中的家園與故國，多年來一直都保持著不被污染、理想美好的意象。然而記憶終究會淡忘、變形，無法完整如初。家園、故土就如桃花源，無法回去，或回去了發現景物全非。因而他們或者持續「魂遷夢縈」故國原鄉，或者無奈地選擇「他鄉作故鄉」。

註釋：

1.　〈異鄉／故鄉——論戰後臺灣畫家的歷史記憶與土地經驗〉原文於 2006.5.28，發表於國立臺中教育大學舉辦的「『視覺‧記憶‧收藏』——藝術史跨領域學術研討會」。修改之後，發表於《臺灣美術》第 71 期，2008.1，頁 66-81。

2.　莫里斯‧哈布瓦赫（Maurice Halbwachs），畢然、郭金華譯，《論集體記憶》，上海，上海人民出版社，2002，頁 44。

3.　「雜交文化」（hybrid cultures）的概念，最早由墨西哥學者凱西亞‧坎克里尼（Garcia Canclini, 1939- ）於其 1989 年名著《雜交文化——兼論進入和離開現代性的策略》（*Hybrid Cultures, Strategies for Entering and Leaving Modernity*）中提出。坎克里尼書中描述，拉丁美洲國家試圖保持文化的「純粹性」和自我特徵，同時又現代化，最後反而加劇社會的不平等。引進啟蒙思想，實施理性化和世俗化，卻造成既非現代，也非傳統，本土文化和外域文化雜陳的一種特殊社會形態——「雜交文化」狀態。之後，坎克里尼又於 2000 年發表〈戰爭狀態與雜交狀態〉（The State of War and the State of Hybridization）一文，主張種族和文化的混種和交融並不只是帶來不利後果，它也促成文化繁榮和創新。（何平、陳國賁，〈中外思想中的文化「雜交」觀念〉，*LEWI Working Paper Series*, No.46, Hong Kong：David C. Lam Institute for East-West Studies, 2005.12, pp.2-3; https：//repository.hkbu.edu.hk/cgi/viewcontent.cgi?article=1023&context=lewi_wp, 2018.3.27 瀏覽。）

4.　莫里斯‧哈布瓦赫（Maurice Halbwachs），畢然、郭金華譯，《論集體記憶》，頁 93。

5.　同上註，頁 69。

6.　同上註，頁 289。

7.　同上註。

對二度被殖民的臺灣土著（the indigenous）群體而言，雖然沒有遭遇被迫離鄉的苦難，然而切身的土地情感與複雜的文化認同，卻迫使他們一再面臨身分的質疑與否定。心靈的漂泊與浮游不安，則是被殖民臺灣人永難洗刷的烙印，同時也激發他們對自我國族的焦慮與想望。王德威在〈後遺民寫作〉一文中說：

> 臺灣在歷史的轉折點上，同時接納了移民與遺民。……回歸與不歸之間，一向存有微妙的緊張性。……前朝或故國都只能是一代人的紀念。因為多少年後，遺民與移民的後裔勢將成為同一地方的土著。然而有關移民與遺民的記憶、欲望、甚至意識形態，卻未必因此銷聲匿跡。它可以成為國族想像——以及政治鬥爭——的資本；當然，它也可以成為文學創作的淵源。[註8]

戰後「異鄉群」及「土著群」兩個集體畫家創作的淵源，標誌出各自不同的記憶、慾望及意識形態。本文嘗試以吳學讓、席德進代表「異鄉群」畫家，賴傳鑑、侯錦郎（1937-2008）代表「土著群」畫家，分析不同群體的創作者，在藝術的實踐中，如何具現其群體的文化記憶和土地經驗？並探索他們如何透過視覺觀念與意象，展現對故鄉（homeland）、異鄉（foreign land）、家族（family）、國族（nation）的欲望與想像？

▌吳學讓──魂牽夢繫故國遊

吳學讓 1924 年出生於中國四川省岳池縣，1943 年考入重慶沙坪壩磐溪國立藝專，1948 年自杭州國立藝專國畫科畢業。[註9] 畢業後不久，吳學讓透過杭州藝專校長汪日章（1905-1992）推薦，渡海來臺任教於臺灣省立嘉義中學。之後，他輾轉在省立花蓮師範學校、花蓮女子中學、宜蘭頭城中學、桃園中學、臺灣省立臺北女子師範學校等校任教。1979 年他從臺北市立女子師範專科學校退休。1988 年再度應臺中東海大學美術系之聘，自美國洛杉磯返臺任教，直至 1993 年屆齡退休。[註10]

在重慶及杭州國立藝專就讀時期，吳學讓師承黃賓虹（1865-1955）、陳之佛（1896-1962）、潘天壽（1897-1971）、鄭昶（1894-1952）、吳茀之（1900-1977）、林風眠（1900-1991）、傅抱石（1904-1965）、李可染（1907-1989）等中國近代名家。因而無論山水、花鳥、草蟲或鱗蚧等題材，皆無所不精，對傳統工筆技法著力尤深。[註11,圖1] 1950、60 年代當現代抽象狂潮席捲臺灣時，原本沉浸於傳統繪畫的吳學讓，開始嘗試以方形、長方形、圓形或不定形符號，描繪雞、鵝、鳥家族群聚的生活意象。[註12,圖2] 這種模擬、挪借兒童畫的手法，追求反璞歸真的拙趣，[註13] 突顯出步入中年後，吳學讓思索如何引藉當代視覺語彙，以尋求突破傳統困局的新路徑。然而隨

著 1970 年代初期抽象水墨的退潮，「類符號」的現代主義在大環境中難以為繼，樂天知命的吳學讓，在順應潮流下再度又退回傳統的金石書畫領域的堡壘中。[註14]

直到 1980 年代晚期，吳學讓返臺任教後，以往象徵符號的探索與長年來對家鄉、傳統文化的記憶連結，個別的生命經驗遂轉化成具有特殊群體的視覺表徵意涵。1992 年吳學讓因與東海大學師生到南京舉行聯展，趁機與闊別四十五年的兄弟相會。歸來之後，完成一系列「故國神遊」畫作，將蘊藏胸臆多年的懷鄉之情與故國幽思，藉由丹青筆墨源源宣洩。這種將記憶、情感與文化母國千年鎔鑄的殷商陶盆魚紋、商周銅器饕餮紋[圖3]、太極及唐詩宋詞意境[圖4]等傳統視覺圖騰結合、轉化的過程，恰如哈布瓦赫所分析，是透過一種個體內在精神「典禮」與「儀式」的淨化過程，形構出渡臺遊子流離異鄉、遙望故國的「集體記憶」。

■ 席德進──擬化他鄉為故鄉

年齡比吳學讓大一歲的席德進，1923 年出生於中國四川省南部縣，1941 年考入成都省立技藝專科學校，1942 年轉入重慶國立藝專，1948 年畢業於杭州國立藝專西畫科。[註15] 1948 年他隨軍來臺，最早居住在高雄岡山、臺南一帶。同年 9 月，因學弟吳學讓的介紹進入嘉義中學任教。在嘉義教書時期，他透過戶外寫生及觀察自然，對南臺灣的氣候、自然景觀、村莊、人物風俗有極深刻的體驗。然而平淡的鄉村生

8.　王德威，〈後遺民寫作〉，佛光大學，世界華文文學研究，http：//www.fgu.edu.tw/~wclrc/drafts/America/wang-de-wei/wang-de-wei_03.htm，2018.3.27 瀏覽。

9.　因戰火的蔓燒，北平藝專與杭州藝專兩校於 1938 年 2 月合併為「國立藝專」。1942 年隨國民政府遷徙至重慶沙坪壩磐溪後，更名為「重慶國立藝專」。1945 年抗戰勝利後，國立藝專再度遷回杭州，並復名為「杭州國立藝專」。（林芳瑩，〈藝術家席德進之研究〉，臺中市，東海大學歷史學系碩士班碩士論文，2003，頁 26-27。）因而當時吳學讓、席德進都是先進入重慶國立藝專就讀，後來卻從杭州藝專畢業。

10.　戈思明主編，《故國神遊──吳學讓八十回顧展》，臺北市，國立歷史博物館，2004，頁 226-229。

11.　黃國漢，〈序〉，臺灣省立美術館編輯，《吳學讓彩墨畫展：從傳統到現在》，臺中市，臺灣省立美術館，1996，頁 3。

12.　席德進，〈席德進心目中的吳學讓──從傳統跨進現代〉，臺灣省立美術館編輯，《吳學讓彩墨畫展：從傳統到現在》，頁 4。

13.　李思賢，〈故國神遊──俯瞰吳學讓的當代水墨美學創見〉，戈思明主編，《故國神遊──吳學讓八十回顧展》，頁 26-27。

14.　倪再沁，〈猶疑與挑戰──論吳學讓的藝術歷程〉，戈思明主編，《故國神遊──吳學讓八十回顧展》，頁 13-14。

15.　陳秀珠，〈席德進（1923-1981）人物畫研究〉，中壢市，國立中央大學藝術學研究所碩士論文，2001，附錄一「席德進生平年表」頁附 -1。

圖 1 / 吳學讓　梅竹、山茶、文鳥　1961　彩墨、絹本　44×76cm　私人收藏
圖 2 / 吳學讓　門裡門外　1975　彩墨、紙本　99×69cm　國立歷史博物館典藏

圖 3 / 吳學讓　故國神遊之四　1993　彩墨、紙本　138×70cm×4　國立歷史博物館典藏
圖 4 / 吳學讓　春花秋月　1999　彩墨、畫布　52×71cm　國立歷史博物館典藏

| 1 | 3 |
| 2 | 4 |

活，現代藝術資訊的匱乏，則讓創作欲望旺盛的席德進有窒息的沉悶感。1952 年席德進辭去教職，北上後和杭州藝專同學廖未林（1922-2011）、學長何明績（1921-2002）等共同租屋於臨沂街，並展開職業畫家的生涯。[註16]

1962 年席德進和廖繼春，同時被美國國務院遴選為赴美考察的臺灣藝術家，就此展開四年（1962.8-1966.6）異國漂泊的生活，因而凝聚出對第二故鄉臺灣風土民情的無限眷戀。自歐美返臺後，他有感於「臺灣的民間藝術豐富無比」，並保存著中國閩粵原鄉「千年來一脈相承的傳統風格」，[註17] 遂竭力投入臺灣古建築、傳統民間工藝的研究與推廣。1960 年代開始，席德進除了將臺灣所見具有傳統民俗文化精髓的元素融入創作之中，同時也致力於文字的書寫，呼籲政府、民間應重視和保存傳統文化資產。

席德進早年在成都、重慶、杭州就讀時期，主要追隨龐薰琹（1906-1985）及林風眠兩位畫家，[註18] 並尊奉林風眠「概括自然景象」的準則，「憑記憶和技術經驗去作畫」。[註19] 來臺初期居住於南臺灣時，他被「火紅似的鳳凰花木」，燃燒起「對色彩的覺醒」，筆下常出現強烈大紅大綠原色，想要「表現臺灣亞熱帶的陽光和景物」。[註20] 1958-1962 年赴歐美之前，他開始畫「比較遠離地方情調」的抽象畫，但色彩仍帶有「地方色調的暗示」。[註21] 遊歷歐美現代主義藝術原鄉時期，他深受孤獨的啃噬與思鄉之苦，反而體會到失根無土的痛苦。我們從他 1963 年 5 月 15 日寫給密友莊佳村（1942-）的書信，說：「我愛上了臺灣，想念臺灣，有時勝過想家，……我說不定明年就回臺灣了！想到自己的國土，我的血液就會沸騰，想到我所愛的朋友，我的心跳動得不得安寧」。[註22] 由於第一故鄉四川，因政治分隔已經無法回去，又糾葛著傷痛、矛盾的記憶，[註23] 因而二度淪為異鄉客的席德進，遂將第二故鄉臺灣「擬化」（simulating）成故鄉的實體（object）。返臺前後，他以「普普」、「歐普」現代藝術形式，創作一系列「歌頌中國人」、「古屋」、「民間藝術」等作品，企圖將「臺灣廟宇、人物」和「古老中國數千年文化遺留的種子相連」。[註24，圖5] 而無法歸去的「故鄉」四川，孕育他「藝術酵酶」的鄉土臺灣，以及文化中國「意識形態」（ideology）的「召喚」（interpellation），[註25] 乃成為他日後創作的多重記憶重組的構成元素。

1963 年流浪巴黎成為異鄉遊子時，席德進曾批判客居異域的趙無極（1921-2013）與朱德群（1920-2014），認為他們的抽象畫作脫離生活，「全浸在自己的幻想裡或中國人的意境裡，這點泉源是會枯乾的。一個藝術家仍須與現實世界接觸」。[註26] 到了 1971 年時，眼看臺灣在迅速變化，古老美好的廟宇被拆除重建，雕工精良的神像被毀棄，世界性新文化如排山倒海般席捲而來，他對中國傳統優美文化及文人畫的意趣，顯然有改觀的評價。[註27，圖6] 從 1970 年代至臨終前，他回頭從傳統中反省，

認為「尊重筆墨的優越性」，[註28]並培育「整個心靈轉化成中國的，改造自己能真正用中國的眼、心、思想去看自然」。[註29]他的現代化文人畫山水，與吳學讓等人從傳統中國圖騰中尋求文化想像的視覺意象途徑不同。他依然緊扣可親身觀照的自然，也就是腳踏的土地——臺灣。他和其他客寓臺灣的水墨畫家不一樣的地方，就是對生活的土地同時具有強烈的認同感，他說：

> 我在島上四處探尋與苦索的代價，是我終於完成了迥異於其他畫家的，觀照臺灣的視點，我掌握了這塊土壤的真實，它不是來自理論，不是來自宣傳，而是來自我忠實的生活，來自我無遠弗屆的足跡，來自我關懷的視野：我畫出這塊土地和民族的遺緒，在我看著它、聞著它、踩著它的同時。[註30]

然而在他生命的最後兩年，尤其在對抗胰臟癌摧殘的臥病期間，他對外婆、父

16. 同上註。

17. 席德進，《臺灣民間藝術》，第5版，臺北市，雄獅圖書，1982，頁16、190。

18. 劉文三，〈將生命遺給繪畫·畫作交給歷史——席德進的水彩藝術〉，臺灣省立美術館編輯委員會編，《席德進水彩畫紀念展》，臺中市，臺灣省立美術館，1993，頁5-6。

19. 邵大箴，〈他走在時代的前面——略談林風眠的藝術思想〉，陳菊秋編，《林風眠研究文集》II，臺北市，閣林圖書，2000年，頁30。

20. 席德進，〈我的藝術與臺灣〉，《雄獅美術》第2期，1971.4，頁16-17。

21. 同上註，頁17。

22. 席德進，《席德進書簡——致莊佳村》，臺北市，聯合月刊社，1982，頁15。

23. 莊佳村為《席德進書簡——致莊佳村》一書寫〈代序〉時曾說，席德進父母原本最疼愛他，但因為發覺他愛戀自己的哥哥，因而開始責打他。（莊佳村，〈席德進和我——代序〉，席德進，《席德進書簡——致莊佳村》，頁9-10）由於同性戀的原罪，因而他早年遠離家鄉至重慶讀書，或後來隨軍隊到臺灣工作，彷彿成為他逃避痛苦深淵的唯一出口。在後來的回憶中他分析，「逃離家庭不願意回去可能跟常常挨打有關係」，（席德進，〈最早的我〉，收於臺灣省立美術館編輯委員會編，《席德進紀念全集V席氏收藏珍品》，臺中市，臺灣省立美術館，1997，頁49）間接證明同性戀的傾向是他逃避家庭的原因。

24. 席德進，〈我的藝術與臺灣〉，頁17。

25. 阿圖塞（Louis Althusser）的主體「召喚」（interpellation）理論中，最為人熟知的觀點是，把人視為「意識型態的動物」（Louis Althusser, *Essays on ideology*. London：Verso, 1984, p.45），並且把人與現實世界的關係定義為「想像關係」。（Louis Althusser, Trans. Ben Brewster, *For Marx*. New York：Pantheon Books, 1969, p.223）在意識型態國家機器的論證中，阿圖塞企圖針對意識型態的生產與再生產的過程，以及「認可（誤識）的機制得出科學性的知識」（Louis Althusser, *Essays on ideology*, p.47）在意識型態機制的作用下，我們「只能在其框架裡思考，而無法直接思考它」。（Louis Althusser, Trans. Ben Brewster, *For Marx*, p.69）（原文請參考黃冠華，〈觀看不見：凝視的概念〉，《新聞學研究》第87期，2006.4，頁139-141。）

26. 席德進，《席德進書簡——致莊佳村》，頁37。

27. 席德進，〈我的藝術與臺灣〉，頁17-18。

28. 席德進，〈近百年來的國畫改革者〉，《藝術家》第66期，1980.11，頁56。

29. 鄭冰，〈探索中國文化的根——席德進談他的山水〉，《雄獅美術》第113期，1980.7，頁116。

30. 席德進，〈回音與盟誓〉，收於臺灣省立美術館編輯委員會編，《席德進紀念全集V席氏收藏珍品》，頁70。

母、兄弟姊妹及其他親屬，對童年故居大瓦房、水田、竹林、寺廟、風景，甚至老家屋後山上的公共墳場的片段回憶，則不斷地再現於腦海和睡夢中。[註31] 這種潛意識的、已逝家族、故鄉的記憶，反而成為他最晚期主體「召喚」的想像。誠如陳雲均所說：「席德進心目中的家是四川的老家，他熱愛臺灣，將臺灣當作第二個故鄉，但還是無法取代他所生長的家鄉……他所描繪的都是臺灣的景物，但是畫中還是透露出濃濃的鄉愁與漂泊流離之感。」[註32]

席德進晚期所描繪臺灣景物與東北部、西部海濱的山海景色，喜愛以斗大、雄強的行書落款「蜀人」、「四川人客居臺北半生矣」、「四川南部縣人」、或「客居蓬萊島」等題字。從中透露病榻中的席德進，有意識地將故鄉、臺灣、中國三個感情寄託對象，以並陳、重疊及再組構的手法，融合轉換成具有個人獨特想像的圖像。[圖7]

他一生的創作，忠實於生活、堅持自我的觀照視點，促使他來臺後的創作，都從「現實世界接觸」中獲得靈感，他筆下的人物、風景、建築、民俗器物、大樹、牛隻、雁鴨或花卉等，也都是取材自現實生活中可知可感的事物。而第二故鄉臺灣是提供他實質藝術養分的土地。然而多年寄寓異鄉、孤獨漂泊的心靈，仍然在午夜夢迴時分，遊蕩回故鄉四川及文化母國的主體召喚與群體記憶中。由於多重記憶的糾葛與疊合，他筆下現實的臺灣景物，遂與無法回去、想像中的原鄉連結為一。換言之，他的作品從臺灣土地經驗中，提煉出樸拙、獨特的農村人物、古屋、小廟及海山意象，

🔵 圖5／席德進　媽祖　1965　油彩、畫布　61.5×61.5cm　國立臺灣美術館典藏　財團法人席德進基金會授權
🔵 圖7／席德進　海山相照　1979　水墨、紙　120×120cm　國立臺灣美術館典藏　財團法人席德進基金會授權

圖 6／席德進　民房（燕尾建築）　1970s　水彩、紙　55.6×76.2cm　國立臺灣美術館典藏　財團法人席德進基金會授權

但託寓的卻是深層記憶中故鄉與故國的想像表徵。

　　我們或許可以說，席德進所架構的記憶框架，遠比吳學讓來的曲折而繁複。吳學讓記憶的社會框架，跳過大半生寄寓的土地經驗，只單純地從個體及群體的歷史記憶中，萃取表徵故鄉、家園及文化故國的連結符號。然而席氏的記憶框架，則從鮮活生猛的異鄉生活裡，淬鍊出看得到、聞得著、踩得到的現實土地經驗；並與「召喚」來的故鄉、母國的想像意符結合。因而他的視覺意象，往往在現實社會與文化想像兩個框架的交叉中，呈顯出既真實又虛擬的雙重集體記憶特質。

31.　席德進，〈最早的我〉及〈病後雜記〉，收於臺灣省立美術館編輯委員會編，《席德進紀念全集Ⅴ席氏收藏珍品》，頁 47-64、71-72。

32.　陳雲均，〈漂泊的現代性：從政治、審美與鄉愁經驗看席德進的繪畫〉，臺北市，臺北市立師範學院視覺藝術研究所碩士論文，2004，頁 80。

賴傳鑑——尋求心靈烏托邦

賴傳鑑 1926 年出生於臺灣桃園縣中壢市，他在唸中壢第一公學校時，即由草留網久及傅煖生（1899-1967）兩位老師引領，開始接觸日本文學及西洋繪畫。^(註33)1939 年進入公學校高等科時，他則受教於推崇法國象徵詩派的渋山春樹。渋山的詩作充滿浪漫、象徵主義色彩，被當時在臺日籍文學家西川滿（1908-1999）譽為「特異詩人」。^(註34)此外，從小學五、六年級開始，賴傳鑑即因個人的興趣，利用郵購的日本函授學校出版的「講義錄」，廣泛研習詩、劇本、書法、水彩、油畫、插圖、印刷等藝文常識與美術技法。^(註35)由此可見，他早年是在良師啟發引導，以及個人的性向偏好與毅力下，逐步奠穩日後文學與美術兼擅的根基。

臺北開南商業學校畢業後，賴傳鑑在父母支持下，依照計畫赴日研習。可惜當時東京的美術學校、美術館幾乎都因戰亂而癱瘓。不久他被徵召到東京近郊高座郡海軍工廠勞務係工作。^(註36)1945 年日本投降前一個月，故鄉傳來父親病逝噩耗，身為家中長子的他匆匆返臺處理喪事，並一肩扛起日後全家的生計重擔。^(註37)

返臺後，熱愛創作的賴傳鑑曾於 1952-1961 年之間，進李石樵畫室學畫。^(註38)日後他在繪畫創作上的成就，主要是透過不斷地自我摸索與潛修，並參與公私立展覽繪畫競賽，逐步琢磨出個人的藝術風格。^(註39)謝里法在賴傳鑑八十回顧展時曾為文指出，賴傳鑑和金潤作、張炳南、林顯模、許武勇等崛起於二次大戰後的畫家，是臺灣近代美術史中的「一代半」畫家。他們與第一代之間「腳步太近」，因而「身形」往往「被前輩的光環所遮蓋」。^(註40)謝里法並提出「折衷主義」一詞，用以形容賴傳鑑等「一代半」畫家的集體特色。據他的分析，戰後臺灣西洋畫壇在廖繼春、李石樵兩位「研究」型第一代藝術家的「領航」下，徘徊於立體、野獸、超現實、抽象的探索領域，展現一種「溫和」、「中庸」、「踏實研究」的集體風貌。^(註41)而劉坤富對賴傳鑑這種依循歷史「脈絡」行進的創作模式，則解讀為「折衝在各種風格之間」，「隨心所欲」，「交互出現」，「綜合穿透」，而體現出「有機的綜合性」風格。^(註42)這種折衷、綜合的現代主義風格，從 20 世紀初期開始，即是多數東方藝術家在「現代化」過程中無以迴避的問題。前述以文化中國為記憶主體的吳學讓，或與其同時代的「五月」、「東方」畫會成員，也是在探索「現代中國畫」的時代潮流中邁進。^(註43)

在此我們想問的是，除了色彩、空間、造形等現代繪畫表現形式的再現與組構之外，因殖民而自習日式西洋繪畫技術的賴傳鑑，在戰後臺灣「土著型」群體畫家中，他的主體性與創作精神究竟依歸何處？他與因戰亂而流寓臺灣的吳學讓、席德進等「異鄉型」畫家，對家鄉的記憶與國族的想像，透過視覺語彙是否展現出不同的脈

絡與紋理？

　　賴傳鑑從 1950 年代開始的作品，給人色調亮麗甜美、造形具現代感的整體印象。創作的題材與內容，例如：早期的魚、金魚缸、吉他、水果、貓、鴿子及鹿等，表現出安謐閒適的感覺；晚期的白馬、蝴蝶、裸女及天使等系列，則讓人產生神祕、浪漫蒂克的遐想。這些群聚連結的視覺意象，恰好與他在文字敘述中所描述的生活記憶與過往經驗，存在巨大的落差。對於這種引人遐思，脫離現實的視覺表述方式，他曾自我解嘲是一種「心理的補償作用」。他在剖析 1962 年立體派時期畫作〈山居〉[圖8]，說：

> 連住的房子都沒有的時候，想別墅是件很可笑的奢侈的夢想。但畫家的想像力，可以讓我的小女在山的別墅遊閒地抱貓過避暑的生活，也是生活在窮苦中的自我安慰，蒼白的浪漫蒂克。[註44]

在詮釋抽象時期作品〈春遊〉時，他再次表白：

> 夢求自己的生活中所缺乏的，事出於浪漫的感傷吧。我喜愛馬，而夢想騎馬到野外，悠閒地走在森林中的小徑。這是想溶入自然的孤獨的心靈。[註45]

　　除了生活窮困、病痛折磨及家庭重擔之外，時代沉悶壓抑的氛圍，也是迫使

33.　賴明珠，《沙漠‧夢土‧賴傳鑑》，臺中市，國立臺灣美術館，2015，頁 20-21。

34.　同上註，頁 21-22。

35.　同上註，頁 22。

36.　賴明珠，〈渡越荒漠──戰後臺灣西畫家賴傳鑑〉（臺北市政府文化局專業藝文美術類調查研究補助），臺北市，臺北市文化局，2006.12，頁 141-142。

37.　同上註，頁 128-130。

38.　賴傳鑑，《埋在沙漠裡的青春──臺灣畫壇交友錄》，臺北市，藝術家，2002，頁 50。

39.　有關賴傳鑑早期參展入選、得獎的紀錄，請參看賴傳鑑、賴月容編，《創作八十回顧展──賴傳鑑畫集》，桃園市，桃園縣政府文化局，2005，頁 209-212。

40.　謝里法，〈賴傳鑑的時代與臺灣美術的折衷主義〉，賴傳鑑、賴月容編，《創作八十回顧展──賴傳鑑畫集》，頁 9。

41.　同上註，頁 10-12。

42.　劉坤富，〈賴傳鑑的染坊結構──繪畫語彙〉，《賴傳鑑回顧展 1948-1998》，臺中市，臺灣省立美術館，1999 年，頁 7-8。

43.　李鑄晉對「五月畫會」戰將劉國松將「中西藝術匯流」的繪畫探索，視為是「整個現代中國畫的追求」。（李鑄晉，〈中西藝術的匯流──記劉國松繪畫的發展〉，《劉國松畫集》，臺北市，臺北市立美術館，1992，頁 18。）

44.　賴傳鑑，《賴傳鑑畫集》，中壢市，畫家自印，1983 年，頁 32。

45.　同上註，頁 50。

圖 8／賴傳鑑　山居　1962　油彩、木板　80×116.7cm　臺北市立美術館典藏並授權
圖 10／賴傳鑑　三人行　1983　油彩、畫布　112×162cm　畫家家族收藏

圖 9／賴傳鑑　少女、貓、蝴蝶　1967　油彩、畫布　80×65cm　臺北市立美術館典藏並授權

8	9
10	

賴傳鑑不得不採取迂迴、象徵手法，形塑可以抒發個人情感圖像的緣由。他回顧自己從1946年初返臺到1950年之間，原本是以文字書寫為創作核心。但從1951年開始，他轉而積極參與「臺陽美展」及「省展」的繪畫競賽活動，並將創作重心移向視覺藝術領域。對這期間曲折的心路歷程，透過歷史記憶的再現，他帶領我們穿越充滿磨難幽微的時光隧道。他說：

我只是依經濟因素、安全因素作適宜的選擇。……後來覺得寫一篇文章，外省人兩個小時可以完成，臺灣人也許需要五、六個小時才能寫完，無論速度或產量都比不過大陸來的文學家，因而慢慢轉向以繪畫創作為主。另外就時代背景來說，對歷經二二八事件及白色恐怖的我來說，選擇繪畫的理由，無非是比較安全的。當時風聲鶴唳，無論你是寫或畫勞動者或貧窮人的生活，因政治解釋不同，很可能隨時都會遭殃。在那樣的時代環境下，人是很無奈的。例如，桃園編劇家簡國賢（1913-1953）發表了獨幕劇〈壁〉（1946 年 6 月），描寫貧富不均的社會現狀，最後竟然被警特所追殺。簡國賢我是認識的，因常坐火車到臺北，在火車上碰面都會談論文藝。他罹難的訊息，對我而言是極大的衝擊。在白色恐怖的時代，這一類荒謬、暴力的事件層出不窮，臺灣知識分子動則得咎，而這也是我在 50 年代白色恐怖時期之後停止文筆的主因。^{（註46）}

走過幽暗記憶與經驗的廊道，我們彷彿重回腥風血雨的歷史現場，並恍然頓悟，畫家亮麗甜美、閒適安謐及浪漫蒂克的視覺符號，竟是他對抗現實的匱乏與精神的煎熬之心靈出口。他筆下寧靜、恬適、唯美的烏托邦視覺意象，其實是對時代不安、生命鬱悶的隱喻。^{（圖9）}

賴傳鑑童年時期使用的母語是客語，進入公學校之後開始運用日文創作俳句、短詩及評論。戰後國民政府流亡臺灣後，他再度因政治被迫改用中文創作。在文化霸權的體制下，母語二度淪為方言，家鄉則被翻轉成異鄉。面臨語言、文化一再斷裂的歷史，身為戰後崛起一輩的臺灣知識分子，日文反而成為他 1980 年代撰寫「回憶錄」，追溯過往記憶與經驗，最自然、最直接的書寫表述文字。歷經「二二八」、「戒嚴」、「白色恐怖」，他沈痛地說：「我們所受的教育文化全無與中國文化美術接觸的機會，透過日本而認識西方的美術及思想，因而對中國傳統文化缺乏直接的感受。」^{（註47）}

因而當流離客寓臺灣的「異鄉型」畫家吳學讓、席德進，嘗試透過家鄉、故國或「擬化」故鄉的圖騰符號，傷悼懷鄉、失落、黍離之悲，架構出其集體記憶框架時；遭逢文化、語言、社會斷裂傷痛的「土著型」畫家賴傳鑑，則藉由記憶片段與想像，嘗試將童年的生活與夢想，結合挪取自西方美術的典範符號，打造他個人心靈寄託的烏托邦，以忘卻現實世界的紛擾與壓抑之痛苦。^{（圖10）}

▌侯錦郎──尋覓家族與國族

政治學家泰蒙（Jacob L. Talmon）說：「烏托邦是一種對於秩序、安靜與平和的

夢想。人之所以有這種夢想，是因為歷史的事實過於動盪，可以說烏托邦的夢想是以歷史的夢魘為其背景」。[註48]面對動盪紛擾的臺灣歷史，賴傳鑑的面對態度是，隱遁到一個非現實、夢幻的理想世界。而另一位戰後崛起的藝術家侯錦郎，顯然在面對社會文化斫斷傷口時，走的是歷史反思及主體探索的積極路徑。

侯錦郎 1937 年出生於臺灣嘉義縣六腳鄉下雙溪村，嘉義東石中學初中一年級時（1951），他跟從吳添敏（1897-2003）學習「臺灣人式加日本人式」的水彩畫風。[註49]1953 年考入臺南師範學校藝術科時，受郭柏川、沈哲哉（1926-2017）印象派與野獸派畫風的影響。1960 年國立師範大學美術系二年級時，侯錦郎已經體悟到，侷限於學院的形式與技巧，他將「成為一面鏡子，只能反映出物體的形像」，只能「像相機一般攝取了大自然的外表，而無法表達大自然內部的真精神與自己內心從自然所得來的感情和思想」。[註50]「師大」就學時期，他師從臺灣第一代「綜合派」西畫家李石樵、廖繼春、陳慧坤（1907-2011）等人，[註51]因而和賴傳鑑一樣，都對西方繪畫理論投注相當多鑽研的心血。1967 年侯錦郎受法國道家研究權威康德謨（Max Kaltenmark, 1910-2002）的鼓勵，進入法國高等實踐研究院就讀，並於 1973 年獲得博士學位。1984 年侯錦郎因罹患腦瘤住院開刀，兩度手術後，性命雖保住，但記憶力卻喪失大半，右手也無法自由動彈。[註52]旅居法國十八年辛苦建立並獲得高度肯定的學術研究生命，因而宣告終止。[註53]戰勝死神後，透過復健，他積極自我訓練無法對焦的雙眼及唯一能動的左手。經過一番摸索，再度重拾畫筆及學習捏陶上釉，藉著創作逐漸拼綴、接續往的記憶並重獲生活的喜悅。

從侯錦郎的生命歷程來看，早年在故鄉臺灣時，他敏銳地觀察與早熟的理解力，使他在度過童年無憂無慮的田園生活，同時也能從務農父母「緊促（蹙）的雙眉和

46. 賴明珠，〈渡越荒漠——戰後臺灣西畫家賴傳鑑〉，「附錄八——賴傳鑑訪問稿七」（2005.6.17），頁 140。
47. 同上註，「附錄十一——賴傳鑑訪問稿九」（2006.3.24），頁 143。
48. 凱特布（George Kateb）編，孟祥森譯，《現代人論烏托邦》，第 3 版，臺北市，聯經，1986，頁 14。
49. 鄭麗君，〈形體與精神的試探——侯錦郎的創作歷程〉，臺北市立美術館展覽組編，《重構失憶家園——侯錦郎個展》，臺北市，臺北市立美術館，1998，頁 33。
50. 侯錦郎 1960 年「手稿」，收於鄭麗君，〈形體與精神的試探——侯錦郎的創作歷程〉，頁 33。
51. 同上註，頁 34；張金星，〈緣〉，蔡明偉策劃，《1992侯錦郎油畫集》，臺北市，阿波羅畫廊，1992，未編頁碼。
52. 宋龍飛，〈從陶藝找回健康的侯錦郎〉，東之畫廊編，《侯錦郎陶塑繪畫展》，臺北市，東之畫廊，1997，頁 1。
53. 旅法期間，侯錦郎曾於 1971 年受聘為巴黎奇美亞洲藝術博物館研究人員，從事中國繪畫的考證，並參與法國圖書館伯希和敦煌抄本研究。1976 年他則受聘為法國科學院研究員從事漢學研究，並代表法國赴日本、蘇聯、英國、中國等地進行學術性交流。（臺北市立美術館展覽組編，〈藝術家年表〉，《重構失憶家園——侯錦郎個展》，頁 147。）

圖 11／侯錦郎　心在凍原的人　1960　油彩、畫布　144×89.2cm　臺北市立美術館典藏並授權

充滿皺紋的臉上」，領略到家庭與時代的悲哀。[註54] 進入「師大」後，他曾寫了一首詩〈夜讀古臺灣地圖〉，悼念臺灣被殖民的歷史。[註55] 1959-1960 年，他有感而發地構思〈心在凍原的人〉之草圖與畫作，反映出他勇於凝視、反思臺灣人所歷經的歷史夢魘。1998 年在接受鄭麗君訪問時，他敘述自身對二二八的親身體驗，說：

> 二二八事件發生時，我才十歲。有天在外面趕羊，看到五大卡車載滿持手槍或步槍的「臺灣兵」，村子裡的大人們嚇的躲進甘蔗園，我卻不怕死的跑過去看。我在一旁看他們挖陣地，看得出這些兵是臨時武裝起來的，有些還是平民裝束，……我另外還聽說有一支由高中生及年輕人組成的「臺灣軍隊」去攻打嘉義機場和蘭潭，但並沒有成功。[註56]

1960 年他在臺灣主體認同跨進一步的過程中，乃將十歲時所見所聞，轉化成〈心在凍原的人〉[圖11] 一作，以追悼在「二二八事件」、「白色恐怖」中因親人死亡、失蹤而失怙，掉入痛苦深淵臺灣人的集體記憶。近景畏縮在陰暗屋角下的少女，低垂的頭部，絕望孤寂的身影，僅有蜷曲旁側的貓兒是她唯一的伴侶。中景街道上隱約出現一個荷槍者的影子，以及一位騎著腳踏車匆忙逃逸的人。遠處矗立的黝黑小廟和悠悠遠山，似乎見證了發生在人世間的種種不幸。歷史的傷痛雖然被撰史者抹殺，被時間淡忘，但卻是受創者心中永遠冰凍、封存的哀慟。而這一股與臺灣家園、土地、人民緊繫的情感，使他在負笈巴黎淪為異鄉人時，更清晰地認知到母土臺灣與中國是兩個互不隸屬的國家主體。因而寓居法蘭西的第二年（1969），他加入「臺獨聯盟」及「旅法臺灣同鄉會」，並擔任「臺獨聯盟」歐洲分部的主席。[註57]

滯法時期，侯錦郎因求學與工作的關係，相對在繪畫創作上投入的時間與精神有限。若非因腦瘤手術，迫使他停止正值顛峰的學術研究，他大概也不會這麼快就回到藝術創作領域。腦部神經受損意味著，他精密嚴謹知識體系網絡的崩解。然而他的創作本能，卻在努力不懈的復原過程中得以回復，並以家園、家族、國

54.　侯錦郎 1958 年「手稿」，收於鄭麗君，〈形體與精神的試探——侯錦郎的創作歷程〉，頁 32。
55.　同上註。
56.　同上註，頁 31。
57.　臺北市立美術館展覽組編，《重構失憶家園——侯錦郎個展》，頁 47、147。

族的主題作持續性的探討。他嘗試著將個人的生活記憶、生命經驗與族群集體意識，微妙地交織在一起。例如，1989年〈媽祖婆的傳說〉[圖12]，是他病後以立體派分割手法，描繪開臺祖先從唐山渡海移墾臺灣的集體歷史記憶。三、四百年前，閩、粵漢人冒險從原鄉搭船橫渡黑水溝，為的是在臺灣尋找肥沃、甜美的土地。吞噬無數開拓者性命的黑水溝，乃是所有渡海來臺打拼者的夢魘。因而庇佑他們安全航海的媽祖婆，遂成為世代臺灣人膜拜感恩的海上神祇。侯錦郎透過一個家族，圍繞著圓桌上有一艘帆船模具，凝思、遙祭的儀式，召喚觀者重回擬像的歷史現場，體認開臺祖篳路藍縷尋找新家園的精神。

1993年〈三代供養花公花婆〉[圖13]一作，多重組合人體結構的形式，除了延續立體派色面分析的概念，同時也有來自視覺神經受損的觀看經驗之啟發。而題材內容則擷取自他對故鄉臺灣民間信仰探索的知識體系。藉由民間膜拜花公花婆的神祇信仰，畫家嘗試形塑、彰顯對家族傳承、凝聚、依賴、扶持的固有倫理信念。畫面左邊扶撐著枴杖的男性，是家族年邁的第一代。中間男子是第二代男主人，手中捧著家族世代供奉的花公花婆畫像，象徵家族虔誠默求育兒神祇庇護兒孫健康平安。右邊女性是第二代女主人，也就是手中抱著的第三代男童之母。畫家運用兩重及三重人體變形組構的形式，將家族成員不同時間扮演的角色，以及各種慾望、憂傷和喜悅的心境展露，營造出世代對話，家族團聚的多重視覺意象。

除了凝視、觀照「小我」家庭、家族之外，侯錦郎對「大我」家鄉、國族的焦慮與想望，也持續在後期的畫作中累蓄醞釀。1992年〈阿里山悲歌〉[圖14]，以對家鄉嘉義名嶽阿里山為對話的客體，慨嘆阿里山百萬年的原始檜木林，慘遭濫砍亂伐的生態厄運。畫面中返鄉的畫家家族成員，回首被烏雲籠罩的故鄉聖山，各個面露憤慨、悲傷、無奈的表情與錯綜複雜的心境，映射出流落異國心繫家園的不捨悲情。

1994年〈反核四的抗爭〉[圖15]，則持續開展個人對家園、國族無盡的凝視與關懷。1960-70年代，在全球性能源危機風暴中，政府在以核電彌補電力的全球性思維下，積極推動臺灣的核能政策。1970年11月石門鄉核一廠的動土興工，象徵臺灣進入核能發電的新紀元。然而1979英國三哩島事故，1986年前蘇聯烏克蘭車諾比核爆事故，[註58]不禁令人反思，前衛科技能源究竟帶給人類舒適美好的生活，抑或不斷的惡夢與災難？畫家從愛鄉愛土單純的觀點出發，透過視覺意象強烈地表述「非核家園」的意念。群情憤怒的反核人士，面部混雜著焦慮、恐懼與憂心，為了捍衛家園、保護鄉土，他們協力制止右側一位站立在高處，背對畫面的擁核人士。左上方遠處核能電廠飄散出來的濃煙，籠罩著兩方人馬，大家無差

別地都陷於污染的環境中。畫家透過視覺意象，將自己擔心家園遭污染破壞的焦慮，以及對未來美好家國的想望，召喚觀者一同回溯人類所歷經的慘痛記憶，表達維護生存土地的強烈意識。

　　早期〈心在凍原的人〉一作中，侯錦郎就將個人童年的生活經驗與臺灣人集體的歷史記憶融合為一，思索受箝制的臺灣主體性。原鄉所歷經的「二二八」慘劇，猶如型塑臺灣主體圖騰過程中必經的血腥儀典，透過對此「集體記憶」的剖析及詮釋，他確認這是他個人創作的根源與起點。中期滯居他鄉，他對失去主體性、被「異化」（alienation）的故鄉臺灣，[註59] 暫時無法再用視覺表述來抒發情感。但藉由海外臺灣人追求主體的政治運動形式，他持續表達個人對故鄉、國族綿綿不盡的凝望與關懷。晚期他克服腦神經、視覺及右手功能受損等多重障礙，重新找回潛藏的創作本能，並以達觀的態度，善用病變所帶來的特殊視覺經驗，將個人的生命記憶與生活經驗，納入以臺灣為主體的「記憶框架」中，透過視覺符號詮釋他對家鄉的思念與形塑國族的表徵意念。

▋ 結語

　　上述四位在二次大戰烽火中度過童年或青少年歲月的兩個群體的畫家。屬於「異鄉型」群體的吳學讓與席德進，兩人都於 1948 年，因國共戰爭的波及而離開故鄉，流寓臺灣，成為無法回家的「異鄉人」。他們對故鄉的回憶，並未隨著時間而消逝，反而幻化為強烈的故國憂思，形成文化母國的「集體記憶」。

　　吳學讓晚期以「故國神遊」系列，寄託他對異化／赤化母國的懷思與想像，在透過回憶重組的獨特視覺符中，他以象徵文化母國千年悠久歷史圖騰的意符，遙寄遊子思鄉的衷曲。透過視覺表述形式的「望鄉」儀式，長年漂泊異鄉的孤寂

58.　林碧堯，〈菩薩難過核火關──文殊、普賢相繼落難〉，臺灣教授協會，《臺灣教授協會通訊》，第 15 期，（原載於 1997 年 5 月 2 日民眾日報），http：//taup.yam.org.tw/comm/comm9711/15-7.html，2018.4.2 瀏覽。

59.　本文的「異化」（alienation）概念乃借用馬克思（Karl Marx, 1818-1883）的「異化論」。馬克思在其青年時代所撰寫的《經濟學哲學手稿：一八八四》提出「異化」理論。他認為自工業革命以來，人類對「自我」、「種性」產生高度的「異化」現象，故主張人應「積極揚棄」異化，以回歸人性的本然。而艾里希・弗洛姆（Erich Fromm, 1900-1980）對馬克思「異化」論，則有言簡意賅地闡述，他說：「『異化』乃是指人無法經驗到自己是一個主動者來抓住這個世界，而是感到這個世界對他疏離出去。……『異化』乃是當主體與客體分離了出去，被動地、納受地經驗著這個世界及他自己」。（古添洪著，《比較文學與臺灣文本閱讀》，臺北市，萬卷樓，2016，頁 91-92。）

因而獲得療傷與昇華。相對於吳學讓對寄寓土地的疏離感，同樣淪為「異鄉人」的席德進，顯然對孕育他「藝術酵酶」的鄉土臺灣用情深刻，並將第二故鄉轉換為「望鄉」的實體。他的創作最終乃歸結為，從「他鄉」生活中淬鍊出現實的土地經驗，並將現實與記憶中「召喚」的原鄉、文化母國結合為一。換言之，擺盪在現存「異鄉」與想像「故鄉」兩端的席德進，幻構出真假、虛實並存的雙重「集體記憶」。

　　「土著型」群體的賴傳鑑和侯錦郎，他們與吳學讓、席德進分屬於不同的群體。戰前在臺灣出生的賴傳鑑，因遭逢文化、語言、社會斷裂的傷痛，面對被「異化」的故鄉，他堅信「我畫故我在」的信仰，^{（註60）}在藝術國度尋求現實世界中療傷止痛的良方。他以西方現代藝術的視覺符號，構築象徵心中「秩序、安靜與平和」的烏托邦。這種迂迴曲折的視覺表述，說明其作品所形塑清新、脫俗、浪漫蒂克的虛境，乃是為了減輕或忘卻現世的挫折與悲痛。戰後也歷經動盪與夢魘的侯錦郎，則是在反思與探索的冰原上踽踽獨行。他勇於挖掘並連綴個人記憶與生

圖12／侯錦郎　媽祖婆的傳說　1989　油彩、畫布　76×101cm　畫家家族收藏
圖13／侯錦郎　三代供養花公花婆　1993　油彩、畫布　97×146cm　畫家家族收藏
圖14／侯錦郎　阿里山悲歌　1992　油彩、畫布　101×76cm　畫家家族收藏

活經驗，並運用獨特視覺語彙和參與社會運動，衝撞臺灣政治、社會的禁忌。他企圖將自我與臺灣人的記憶及經驗結合，以形構家族、國族的集體表徵意念，表達土著群體追求臺灣主體性的焦慮與想像。

　　這兩組 1920-30 年代出生的群體畫家，各自運用獨特的視覺符號，串連、重組他們的文化歷史記憶與土地生活經驗，表述他們對生命欲望、心靈故鄉與國族想像。他們運用視覺符徵所建構的集體記憶，各自折射出不同群體、不同個人的記憶與經驗，在歷經「框架的變遷」時，他們所觀照的家鄉、土地、主體文化也產生種種變形、斷裂與重組的「屈折變化」。

60.　賴傳鑑，〈沒有終站的旅程／回顧展感言〉，卓蘭姿執行編輯，《賴傳鑑回顧展——創作 50 年的歷程 1948-1998》，臺中市，臺灣省立美術館，1999，頁 12。

圖 15 ／侯錦郎　反核四的抗爭　1994　油彩、畫布　130×162cm　畫家家族收藏

參考書目

中文專書

· 刁平編著，1982（1955），《戰鬥木刻》第二版。臺北市：同德書局。

· 山根勇藏，1989，《臺灣民俗風物雜記》（翻譯本）。臺北市：武陵出版社。

· 中央研究院民族學研究所編輯委員會，1996，《番族慣習調查報告書，第一卷，泰雅族》。臺北市：中央研究院民族學研究所。

· 中國版畫集編輯委員，1972，《中國版畫集》。臺北市：中華民國版畫學會。

· 丹托，亞瑟（Danto, Arthur C.）著，林雅琪、鄭慧雯譯，2004，《在藝術終結之後——當代藝術與歷史藩籬》。臺北市：麥田。

· 戈思明主編，2004，《故國神遊——吳學讓八十回顧展》。臺北市：國立歷史博物館。

· 王乃信等人譯，1989，《臺灣社會運動史（一九一三—一九三六年）》（第2冊，政治運動）。臺北市：創造。

· 王秀雄，1998、2000，《日本美術史》（中、下冊）。臺北市：國立歷史博物館。

· 王美雲執行編輯，2009，《城市意象·風景漫遊：蔡蔭棠百年特展》。臺中市：國立臺灣美術館。

· 王詩琅譯，1988，《臺灣社會運動史——文化運動》（譯自1939年出版，臺灣總督府警務局編纂的《臺灣總督府警察沿革誌，第二編，中卷》）。臺北縣板橋市：稻香。

· 王曉波編，2005，《蔣渭水全集》（上）、（下）。臺北市：海峽學術。

· 心象畫會編，1964，《心象畫展》。臺北市：心象畫會。

· 白雪蘭編，1986，《石川欽一郎師生特展專輯》。臺北市立美術館。

· 司徒立、金觀濤，1999，《當代藝術危機與具象表現繪畫》。香港：中文大學。

· 古添洪，2016，《比較文學與臺灣文本閱讀》。臺北市：萬卷樓。

· 田麗卿，1993，《閨秀·時代·陳進》。臺北市：雄獅圖書。

· 江文瑜，2001，《山地門之女——台灣第一位女畫家陳進和她的女弟子》。臺北市：聯合文學。

· 貝爾納·埃蒂娜（Bernard, Edina）著，黃正平譯，2003，《西洋視覺藝術史——現代藝術》。臺北市：閣林國際圖書。

· 艾布拉姆斯（Abrams, M. H.）著，酈雅牛、張照進、童慶生合譯，2004，《鏡與燈——浪漫主義文論及批評傳統》（The Mirror and the Lamp：Romantic Theory and the Critical Tradition）。北京：北京大學出版社。

· 李欽賢，2003，《台灣的風景繪葉書》。臺北縣新店市：遠足文化。

· 李賢文、石守謙、顏娟英等人編，1997，《何謂台灣？近代台灣美術與文化認同論文集》。臺北市：行政院文化建設委員會。

· 吳世全，1998，《藍蔭鼎傳》。南投市：臺灣省文獻委員會。

· 林佳禾編著，1999，《捐贈研究展：美術行者——張啟華（1910-1987）》。高雄市：高雄市立美術館。

· 林育淳主編，2006，《陳進百歲紀念展——赴日巡迴前展》。臺北市：臺北市立美術館。

· 林明賢，1995，《臺灣地區前輩美術家作品特展（三）——油畫專輯》。臺中市：臺灣省立美術館。

· 林明賢主編，2008，《美麗新視界——臺灣膠彩畫的歷史與時代意義學術研討會論文集》。臺中市：國立臺灣美術館。

· 林瑞明，1993，《臺灣文學與時代精神——賴和研究論集》。臺北市：允晨文化。

· 林瑞明，1996，《臺灣文學的歷史考察》。臺北市：允晨文化。

· 林惺嶽，1987，《台灣美術風雲40年》。臺北市：自立晚報。

· 林曙光編，1973，《林迦翁行狀》。高雄市：三信出版社。

· 林麗雲，2004，《山谷跫音——臺灣山岳美術圖像與呂基正》。臺北市：雄獅圖書。

· 伯格·約翰（Berger, John），吳莉君譯，2010，《觀看的方式》（Ways of Seeing）。臺北市：麥田。

· 卓蘭姿執行編輯，1999，《賴傳鑑回顧展——創作50年的歷程1948-1998》。臺中市：臺灣省立美術館。

· 東之畫廊編，1997，《侯錦郎陶塑繪畫展》。臺北市：東之畫廊。

· 沼井鐵太郎，吳永華譯，1997，《臺灣登山小史》。臺北市：晨星。

· 朋尼維茲（Bonnewitz, Patrice）著，孫智綺譯，2002，《布赫迪厄社會學的第一課》。臺北市：麥田。

· 柳書琴，2009，《荊棘之道：臺灣旅日青年的文學活動與文化抗爭》。臺北市：聯經。

· 神林恆道，龔詩文譯，2007，《東亞美學前史——重尋日本近代審美意識》。臺北市：典藏藝術家庭。

· 哈布瓦赫，莫里斯（Halbwachs, Maurice），畢然、郭金華譯，2002，《論集體記憶》。上海：上海人民出版社。

· 科瑞斯威爾·提姆（Cresswell, Tim）著，徐苔玲、王志弘譯，2006，《地方：記憶、想像與認同》。臺北市：群學。

· 席德進，1982，《台灣民間藝術》（第五版）。臺北市：雄獅圖書。

· 席德進，1982，《席德進書簡——致莊佳村》。臺北市：聯合月刊社。

· 倪朝龍，2016，《書道·行者·陳銀輝》。臺中市：國立臺灣美術館。

· 徐國芳、戈思明主編，2006，《觀物之生：林玉山的繪畫世界》。臺北市：國立歷史博物館。

· 國立歷史博物館編輯委員會編，2005，《振玉鏘金——台灣早期書畫展》。臺北市：國立歷史博物館。

· 賀川豐彥著，江金龍譯，2006，《飛越死亡線》。臺北縣中和市：基督橄欖文化。

- 陳才崑編譯，1995，《王白淵・荊棘的道路》（下）。彰化市：彰化縣立文化中心。
- 陳其茂，1994，《版畫研究：研究報告展覽專輯彙編》。臺中市：臺灣省立美術館。
- 陳芳明等人編，1998，《張深切全集・卷十一》。臺北市：文經社。
- 陳芳明，2004，《殖民地摩登：現代性與台灣史觀》。臺北市：麥田。
- 陳菊秋編，2000，《林風眠研究文集 II》。臺北市：閣林圖書。
- 陳銀輝，2002，《陳銀輝 70 回顧作品集》。臺中：大古出版社。
- 郭繼生，2002，《藝術史與藝術批判的實踐》。臺北市：國立歷史博物館。
- 崔詠雪，2004，《在水一方——1945 年以前臺灣水墨畫》。臺中市：國立臺灣美術館。
- 尉天驄編，1978，《鄉土文學討論集》。臺北：遠景。
- 康丁斯基著，呂澎譯，1987，《論藝術裡的精神》。臺北市：丹青圖書。
- 曾雅雲編輯，劉耿一設計，1985，《劉啟祥畫集》。高雄市：高雄市政府。
- 曾曬淑主編，2006，《藝術與認同》。臺北市：南天書局。
- 張金發、劉耿一編，1991，《第卅九年南部展畫集》。高雄市：臺灣南部美術協會。
- 張恆豪編，1991，《翁鬧、巫永福、王昶雄合集》。臺北市：前衛。
- 張星建，1981，《臺灣文藝》第三卷，復刻本，收於《台灣新文學雜誌叢刊》。臺北市：東方文化書局。
- 張啟華家屬編，1982，《張啟華畫集》。高雄市：畫家家屬自印。
- 張道藩，1999，《張道藩先生文集》。臺北市：九歌。
- 黃文成，2008，《關不住的繆思——臺灣監獄文學縱橫論》。臺北市：秀威資訊。
- 黃俊傑，1991，《農復會與臺灣經驗（1949-1979）》。臺北市：三民。
- 黃俊傑編著，2005，《光復初期的台灣思想與文化的轉型》。臺北市：臺灣大學出版中心。
- 黃煌雄，1992，《蔣渭水傳——台灣的先知先覺者》。臺北市：前衛。
- 黃鈺琴策畫編輯，2009，《由簡化繁——方向作品捐贈展》。臺中市：國立臺灣美術館。
- 黃瑋鈴執行編輯，2012，《百年雕塑——楊英風藝術及其時代國際學術研討會會議論文集》。新竹市：財團法人楊英風藝術教育基金會。
- 楊孟哲，1999，《日治時代（一八九五——一九二七）臺灣美術教育》。臺北市：前衛。
- 楊英風，1992，《牛角掛書——楊英風景觀雕塑工作文摘資料簡輯》第三版。臺北市：楊英風美術館。
- 楊建夫，2001，《台灣的山脈》。臺北縣：遠足文化。
- 溫吉編譯，1957，《台灣番政志》。臺北市：臺灣省文獻委員會。
- 趙曉陽，2008，《基督教青年會在中國：本土和現代的探索》。北京市：社會科學文獻。
- 葉石濤，1987，《台灣文學史綱》。高雄：春暉。
- 葉維廉，1987，《與當代藝術家的對話—— 中國現代畫的生成》。臺北：東大圖書。
- 凱特布（Kateb, George）編，孟祥森譯，1986，《現代人論烏托邦》（第三版）。臺北：聯經。
- 廖仁義，2015，《天地・虛實・朱為白》。臺中市：國立臺灣美術館。
- 廖雪蘭，1989，《臺灣詩史》。臺北市：武陵。
- 廖瑾瑗，2004，《在野・雄風・張萬傳》。臺北市：雄獅圖書。
- 蔣朝根編著，2006，《蔣渭水留真集——在最不可能的時刻》。臺北市：臺北市文獻委員會。
- 潘襎編，2009，《殖民・城市・文化政策：臺灣前輩畫家張啟華紀念暨第六屆亞洲藝術學會台北年會國際學術研討會論文全集》。宜蘭縣：臺灣美學藝術學學會。
- 臺北市立美術館展覽組編，1998，《重構失憶家園——侯錦郎個展》。臺北市：臺北市立美術館。
- 臺灣文藝聯盟，《臺灣文藝》，收於張星建編，1981，《臺灣新文學雜誌叢刊》第三卷復刻本。臺北市：東方文化書局。
- 臺灣省立美術館編輯委員會編，1993，《席德進水彩畫紀念展》。臺中市：臺灣省立美術館。
- 臺灣省立美術館編輯，1996，《吳學讓彩墨畫展：從傳統到現在》。臺中市：臺灣省立美術館。
- 臺灣省立美術館編輯委員會編，1997，《席德進紀念全集 V 席氏收藏珍品》。臺中市：臺灣省立美術館。
- 臺灣省立美術館編輯委員會編，1997，《陳銀輝創作四十年展》。臺中市：臺灣省立美術館。
- 赫伯特（Robert L. Herbert）編，雨芸譯，1979，《現代藝術家論藝術》。臺北市：龍田。
- 蔡明偉策劃，1992，《1992 侯錦郎油畫集》。臺北市：阿波羅畫廊。
- 蔡蔭棠，1994，《蔡蔭棠油畫選集 II》。臺北：畫家自行出版。
- 賴明珠，1998，《日治時期臺灣東洋畫壇的麒麟兒——大溪畫家呂鐵州》。桃園市：桃園縣立文化中心。
- 賴明珠主編，2000，《從傳統到現代的蛻變——呂鐵州紀念展》。桃園市：桃園縣立文化中心。

- 賴明珠，2003，《桃園縣藝文資源調查──桃園地區美術家許深州先生研究調查》。桃園市：桃園縣政府文化局。
- 賴明珠主編，2006，《花香、人和、山頌──許深州膠彩畫紀念展》。桃園市：桃園縣政府文化局。
- 賴明珠，2009，《流轉的符號女性──戰前台灣女性圖像藝術》。臺北市：藝術家。
- 賴明珠，2011，《簡練 · 玄邈 · 林克恭》。臺北市：行政院文化建設委員會。
- 賴明珠，2013，《靈動·淬鍊·呂鐵州》。臺中市：國立臺灣美術館。
- 賴明珠，2014，《優美·豪壯·許深州》。臺中市：國立臺灣美術館。
- 賴明珠，2015，《沙漠·夢土·賴傳鑑》。臺中市：國立臺灣美術館。
- 賴明珠撰文，2015，《風土之眼：呂鐵州、許深州膠彩畫紀念展》。臺中市：國立臺灣美術館。
- 賴瑛瑛，2003，《台灣前衛──六〇年代複合藝術》。臺北市：遠流。
- 賴傳鑑，1976，《巨匠之足跡》。臺北市：雄獅圖書。
- 賴傳鑑，1983，《賴傳鑑畫集》。中壢市：畫家自印。
- 賴傳鑑，2002，《埋在沙漠裡的青春──台灣畫壇交友錄》。臺北市：藝術家。
- 賴傳鑑、賴月容總編，2005，《創作八十年回顧展──賴傳鑑畫集》。桃園市：桃園縣政府文化局。
- 劉其偉，1993，《現代繪畫基本理論》。臺北市：雄獅圖書。
- 鄭水萍主編，1995，《壽山記事》。高雄市：高雄市立中正文化中心管理處。
- 鄭惠美，1996，《山水·獨行·席德進》。臺北市：雄獅。
- 廚川白村著，金溟若譯，1968，《出了象牙之塔》。臺北市：新潮文庫。
- 蕭瓊瑞，1991，《台灣美術史研究論集》。臺中市：亞伯。
- 蕭瓊瑞主編，2007，《楊英風全集》第 13 卷，文集 I。臺北市：藝術家。
- 蕭瓊瑞主編，2008，《楊英風全集》第 15 卷，文集 III。臺北市：藝術家。
- 謝里法，1978，《日據時代臺灣美術運動史》。臺北市：藝術家。
- 薛宜真、陳怡安執行編輯，2011 年 5 月，《金色年代·風景漫遊：臺灣前輩藝術家蔡蔭堂百年紀念國際學術研討會會議論文集》。臺北市：臺北藝術大學。
- 顏娟英編著，1998，《台灣近代美術大事年表》。臺北市：雄獅圖書。
- 顏娟英譯著，2001，《風景心境──台灣近代美術文獻導讀》（上）。臺北市：雄獅圖書。
- 簡錫圭策劃，2002，《今日畫會今日畫展》。桃園縣龜山鄉：今日畫會。
- 藍蔭鼎編寫，1935，《教育所圖畫帖》。臺北市：臺灣總督府警務局。
- 藍蔭鼎主編，1946，《台湾画報》（第 1 屆台灣省美術展特刊號）。臺北市：台湾画報社。
- 魏偉莉，2010，《異鄉與夢土──郭松棻思想與文學研究》。臺南市：臺南市立圖書館。
- 薩依德·愛德華（Said, Edward W.）著，王志弘、王淑燕等人譯，1999，《東方主義》。台北縣新店市：立緒文化。
- 羅秀芝，1999，《臺灣美術評論全集──王白淵》。臺北市：藝術家。
- 羅秀美著，2010，《隱喻，記憶，創意：文學與文化研究新論》。臺北市：萬卷樓。
- 藝術家出版社編，1992，《臺灣美術全集 1──陳澄波》。臺北市：藝術家。
- 藝術家出版社編，1992，《臺灣美術全集 2──陳進》。臺北市：藝術家。
- 藝術家出版社編，1995，《臺灣美術全集 14──陳植棋》。臺北市：藝術家。
- 蘇啟明主編，1999，《日本浮世繪藝術特展──五井野正先生收藏展》。臺北市：國立歷史博物館。

日文專書
- アートワン編集，2000，《近代日本画に見る美人画名作展──福富太郎コレクション》。京都市：京都文化博物館。
- 大橋捨三郎編，1929 年 5 月（昭和四年五月）～ 1929 年 7 月（昭和四年七月），《臺灣山岳彙報》第一年第一號～第三號。臺北市：臺灣山岳會。
- 山根勇藏，1995(1930)，《臺灣民族性百談》。臺北市：杉田書店，南天書局復印本。
- 台湾経世新報社編，1994（1938），《台湾大年表》。臺北市：南天書局。
- 史壁正勝編，1932，石川欽一郎畫，《山紫水明集》。臺北市：秋田洋畫材料店。
- 竹田道太郎，1969，《日本近代美術史》。東京市：近藤。
- 林進發編，1932，《臺灣官紳年鑑》。臺北市：民眾公論社。
- 京都市立芸術大學百年史編纂委員會編纂，1981，《百年史──京都市立芸術大學》。京都市：京都市立芸術大學。
- 阿里山國立公園協會編，1934 年 10 月，《新高阿里山》第二號。嘉義市：阿里山國立公園協會。
- 青柳正規等著，2000，《日本美術史》。東京都：新集社。

- 長崎浩編，1939，《臺灣國立公園寫真集》。臺北市：臺灣國立公園協會。
- 財團法人學租財團編，1931、1932、1935、1937，《第五、六、八、十回臺灣美術展覽會圖錄》。臺北市：財團法人學租財團。
- 島田康寬，1989，《近代日本画——東西の巨匠たち》（第三刷）。京都市：京都新聞社。
- 福田平八郎、島田康寬，1991，《現代の日本畫 [3]—福田平八郎》。東京：學習研究社。
- 豐田市美術館編，2009，《近代の東アジアイメージ日本近代美術はどうアジアを描いてきたか》。豐田市：豐田市美術館。
- 鈴木秀夫，1935，《臺灣蕃界展望》。臺北市：理蕃之友。
- 臺灣山岳會編，1927 年 4 月、9 月及 1928 年 7 月，《臺灣山岳》第一、二、三號。臺北市：臺灣山岳會。
- 臺灣日本畫協會編纂，1928，《第一回臺灣美術展覽會圖錄》。臺北市：臺灣日本畫協會。
- 臺灣教育會編，1929、1930、1934，《第二、三、七回臺灣美術展覽會圖錄》。臺北市：財團法人學租財團。
- 臺灣總督府編，1941，《第三回臺灣總督府美術展覽會圖錄》。臺北市：臺灣總督府。
- 臺灣總督府警務局理蕃課，1935，《臺灣蕃界展望》。臺北：理蕃之友。
- 臺灣新民報社，1986（1934），《臺灣人士鑑》。臺北市：臺灣新民報。東京：湘南堂書店復刻。
- 澀谷區立松濤美術館、兵庫縣立美術館及福岡アジア美術館編輯，2006，《台湾の女性日本画家生誕 100 年記念——陳進展》。日本：澀谷区立松濤美術館、兵庫縣立美術館及福岡アジア美術館。

英文專書

- Cherry, Deborah, 1993, *Painting Women——Victorian Women Artists*. London： Routledge.
- De la Croix, Horst and Tansey, Richard G., 1986, *Art Through the Ages*, San Diego & New York： Harcourt Brace Jovanovich（HBJ）Inc..
- Kawakita Michiaki（河北明倫），1957, *Modern Japanese Painting： the Force of Tradition*. Tokyo： Toto Bunka Co., Ltd..
- Mitchell, W.J. Thomas, 1994, *Picture theory： Essays on Verbal and Visual Representation*. Chicago： The University of Chicago Press.
- Noma Seiroku eds., 1964,（野間清六等人編）*The Art of Japan*. Tokyo： Bijutsu Shuppan-sha.
- Pollock, Griselda, 1993, *Vision & Difference： Femininity, Feminism and Histories of Art*. London and New York： Routledge.
- Warnke, Martin, 1995, *Political Landscape： The Art History of Nature*. Cambridge, Massachusetts： Harvard University Press.
- Kikuchi Yuko（菊池裕子），2001, *Refracted Modernity： Visual Culture and Identity in Colonial Taiwan*. Honolulu： University of Hawai'i Press.

中文期刊論文

- 中江，1950 年 3 月 18 日，〈畫壇採訪記（五）——排除摹倣著重創造，美術應共時代齊驅，陳進女士提倡時代性〉，《全民日報》，第六版。
- 王秀雄，1991，〈台灣第一代西畫家的保守與權威主義〉，《中國 ‧ 現代 ‧ 美術——兼論日韓現代美術國際學術研討會論文集》。臺北市：臺北市立美術館，頁 137-174。
- 王淑津，1997，〈高砂圖像——鹽月桃甫的台灣原住民題材畫作〉，李賢文、石守謙、顏娟英等編，《何謂台灣？——近代台灣美術與文化認同論文集》。臺北市：行政院文化建設委員會，頁 117-144。
- 王耀庭，1991，〈懷鄉大陸與臺灣山水〉，郭繼生主編，《當代臺灣繪畫文選，1945-1990》。臺北市：雄獅圖書，頁 351-389。
- 石守謙，1992，〈人世美的記錄者——陳進畫業研究〉，藝術家出版社編，《臺灣美術全集 2——陳進》。臺北市：藝術家，頁 17-31。
- 良爾，1964 年 12 月 10 日，〈鏡子與心象畫會〉，《中央日報》，第八版。
- 何恭上，1964 年 12 月 14 日，〈純淨的意象——評自由心象畫展〉，《民族晚報》，第三版。
- 佚名記者，1966 年 12 月 13 日，〈世紀美展——五位青年藝術家富有創造精神〉，《中央日報》，海外版。
- 余光中，1964 年 6 月，〈從靈視主義出發〉，《文星》第 80 期，頁 48-52。
- 呂曉帆，1974 年 11 月，〈緬懷先父〉，《百代美育》第 15 期，頁 32-39。
- 李石樵，1955 年 3 月，〈酸苦辣〉，《臺北文物》第三卷第四期，頁 84-88。
- 李亦園，1988，〈台灣光復以來文化發展的經驗與評估〉，邢國強編，《華人地區發展經驗與中國前途》。臺北市：國立政治大學國際關係研究中心，頁 403-436。
- 李松泰，1990，〈追求自我風格的前輩畫家——張萬傳〉，杜春慧編，《張萬傳畫冊》。臺北市：愛力根畫廊，頁 9-17。
- 李鑄晉，1992，〈中西藝術的匯流——記劉國松繪畫的發展〉，《劉國松畫集》。臺北市：臺北市立美術館，頁 12-24。
- 沈孝雯，2007，〈鐵血告白：遷台初期文藝政策下的美術創作（1949-1984）〉，臺北市：國立臺灣師範大學進修推廣部美術研究所藝術行政暨管理碩士論文。
- 林巾力，2008 年 12 月，《「鄉土」的尋索——台灣文學場域中的「鄉土」論述研究》，臺南市：國立成功大學臺灣文學研究所博士論文。
- 林玉山，1950 年 3 月 25 日，〈美術的地方性與時代性〉，《全民日報》，「美術節特刊」，第四版。

- 林玉山，1955 年 4 月，〈藝道話滄桑〉，《臺北文物》第 3 卷第 4 期，頁 76-84。
- 林玫君，2004，〈日本帝國主義下的臺灣登山活動〉，臺北市：國立臺灣師範大學體育學系博士論文。
- 林芳瑩，2003，〈藝術家席德進之研究〉。臺中市：東海大學歷史學系碩士班碩士論文。
- 林柏亭，1984，〈中原繪畫與臺灣的關係〉，行政院文化建設委員會編，《明清時代臺灣書畫》。臺北市：行政院文化建設委員會，頁 428-431。
- 林品章，2008 年 7 月 29 日，〈俯瞰台灣平面設計四十年〉，《自由時報》，副刊。
- 林紫貴，1946 年 9 月，〈重建臺灣文化〉，《臺灣文化》第一卷第一期，頁 17。
- 林曙光，1977，〈文化沙漠裡的奇葩——張啟華〉，《三信塔》第 6 期。高雄市：三信出版社，頁 30-38。
- 阿瑞（劉慶瑞），1948 年 5 月 14 日，〈台灣文學需要一個「狂飆運動」〉，《新生報》「橋」副刊，第 114 期，第四版；收於曾健民編，1999，《1947-1949 台灣文學問題論議集》。臺北：人間，頁 88-90。
- 封德屏，〈國民黨文藝政策及其實踐（1928-1981）〉。新北市淡水區：淡江大學中國文學學系博士班博士論文，2009。
- 施翠峰，1956 年 12 月 16 日，〈八戒後裔〉，《豐年》第 6 卷第 24 期，「風土与生活（三十四）」，頁 16。
- 室屋麻梨子，〈《臺灣教育會雜誌》漢文報（1903-1927）之研究〉。臺南市：國立成功大學歷史研究所碩士論文，2007。
- 胡懿勳，2003，〈略論蔡蔭棠的繪畫特質〉，國立歷史博物館編輯委員會編，《彩繪鄉情——蔡蔭棠創作紀念展》。臺北市：國立歷史博物館，頁 15-21。
- 席德進，1964 年 1 月，〈美國的普普藝術〉，《文星》第 75 期，頁 50-52。
- 席德進，1964 年 12 月，〈回顧 1964 年巴黎畫壇〉，《文星》第 86 期，頁 48-50。
- 席德進，1971 年 4 月，〈我的藝術與台灣〉，《雄獅美術》第 2 期，頁 16-18。
- 席德進，1980 年 11 月，〈近百年來的國畫改革者〉，《藝術家》第 66 期，頁 54-57。
- 席德進，1997，〈最早的我〉，臺灣省立美術館編輯委員會編，《席德進紀念全集 V 席氏收藏珍品》。臺中市：臺灣省立美術館，頁 47-64。
- 夏碧落，梅耶（Schapiro, Meyer）著，陳錦芳譯，1973 年 7 月，〈藝術在現代社會的角色〉，《雄獅美術》第 29 期，頁 26-32。
- 郭雪湖，1950 年 3 月 25 日，〈創造才是生命〉，《全民日報》「美術節特刊」，第四版。
- 連子儀，2007，〈張啟華繪畫作品研究〉。高雄市：國立高雄師範大學美術系碩士班理論組碩士論文。
- 莊伯和，2014 年 2 月 1 日，〈大稻埕藝事二三〉，《傳藝》雙月刊第 110 期。宜蘭：國立傳統藝術中心，頁 96-99。
- 莊喆，1963 年 10 月，〈認識中國畫的傳統〉，《文星》第 72 期，頁 69-70。
- 莊喆，1965 年 4 月，〈這一代與上一代——論劉國松和他的背景〉，《文星》第 90 期，頁 50-51。
- 許嘉猷，2004 年 9 月 1 日，〈布爾迪厄論西方純美學與藝術場域的自主化——藝術社會學之凝視〉，《歐美研究》第 34 卷第 3 期，頁 357-429。
- 郭松棻，1989，〈一個創作的起點〉，《當代》第 42 期，頁 84-89。
- 陳秀珠，2001，〈席德進（1923-1981）人物畫研究〉。中壢市：國立中央大學藝術學研究所碩士論文。
- 陳雲均，2004，〈漂泊的現代性：從政治、審美與鄉愁經驗看席德進的繪畫〉。臺北市：臺北市立師範學院視覺藝術研究所碩士論文。
- 陳進，1950 年 3 月 25 日，〈美術文化與時代〉，《全民日報》「美術節特刊」，第四版。
- 陳進，1958，〈論欣賞藝術之標準〉，《美術》第二卷第一期，頁 12-13。
- 陳銀輝，1972 年 8 月，〈畫無止盡〉，《雄獅美術》第 18 期，頁 45-46。
- 陳翠蓮，2002 年 12 月，〈去殖民與再殖民的對抗：以一九四六年「台人奴化論」論戰為焦點〉，《台灣史研究》第九卷第二期，頁 145-201。
- 陳樹升，2009，〈從寫實到抽象：試論方向的藝術創作及其時代〉，黃鈺琴編，《由簡化繁——方向作品捐贈展》。臺中市：國立臺灣美術館，頁 7-19。
- 曾雅雲，1988，〈生命之歌——劉啟祥的繪畫藝術〉，《劉啟祥回顧展》。臺北市：臺北市立美術館，頁 6-14。
- 游瀰堅，1946 年 9 月，〈文協的使命〉，《臺灣文化》第一卷第一期，頁 1。
- 張深切，1935 年 5 月 5 日，〈臺灣文藝的使命〉，《臺灣文藝》第二卷第五號，頁 19-21。
- 張道藩，1956 年 1 月 1 日，〈戰鬥文藝新希望〉，《文藝創作》第 57 期，頁 1-6。
- 張毓婷，2008，〈「悠閒」背後的真實——陳進日治時期女性形象畫作之研究〉。臺南市：國立成功大學藝術研究所碩士論文。
- 黃冠華，2006 年 4 月，〈觀看不見：凝視的概念〉，《新聞學研究》第 87 期，頁 131-167。
- 黃耀賢，2008，〈青樓敘事與情色想像——以《三六九小報》和《風月報》系為分析場域（1931-1944）〉。南投縣埔里鎮：國立暨南國際大學中國語文學系研究所碩士論文。
- 葉石濤，1948 年 4 月 16 日，〈一九四一年以後的台灣文學〉，《新生報》，「橋」副刊；收於曾健民編，1999，《1947-1949 臺灣文學問題論議集》。臺北：人間，頁 73-76。
- 詹茜如，1992，〈日據時期台灣的鄉土教育〉。臺北市：國立師範大學歷史研究所碩士論文。

· 新新月報社編，1946 年 10 月 17 日，〈談臺灣文化的前途〉，《新新》，第 7 期；收於《臺灣舊雜誌覆刻系列 2——新新》。臺北市：傳文，頁 4-8。

· 葉思芬，1995，〈英雄出少年——天才畫家陳植棋〉，藝術家出版社編，《臺灣美術全集 14——陳植棋》。臺北市：藝術家，頁 15-44。

· 趙勳達，2003，〈《臺灣新文學》（1935-1937）的定位及其抵殖民精神研究〉。臺南市：國立成功大學臺灣文學研究所碩士論文。

· 趙勳達，2009，〈「文藝大眾化」的三線糾葛——一九三〇年代台灣左、右翼知識分子與新傳統主義者的文化思維及其角力〉。臺南市：國立成功大學臺灣文學研究所博士論文。

· 廖瑾瑗，1995，〈木下靜涯（1887-1988）與臺灣近代畫壇——以台、府展的東洋畫部為中心〉，陳樹升總編，《膠彩畫之淵源、傳承及其影響學術研討會論文專輯暨研討記錄》。臺中市：臺灣省立美術館，頁 43-63。

· 廖瑾瑗，1999 年 9、11 月，〈畫家鄉原古統〉，《藝術家》第 292、294 期，頁 362-377、288-297。

· 廖瑾瑗，2000 年 2 月，〈畫家鄉原古統——台展時期古統的繪畫活動〉，《藝術家》第 297 期，頁 458-469。

· 廖新田，2008，〈臺灣戰後初期「正統國畫論爭」中的命名邏輯及文化認同想像 (1946-1959)：微觀的文化政治學探析〉，林明賢主編，《美麗新視界——臺灣膠彩畫的歷史與時代意義學術研討會論文集》。臺中市：國立臺灣美術館，頁 149-222。

· 臺北文物編輯，1955 年 3 月，〈美術運動座談會〉，《臺北文物》第 3 卷第 4 期，頁 2-15。

· 蔡敏雄，2007，〈吳隆榮繪畫風格演變之研究〉。臺北市：國立臺北教育大學藝術學系碩士論文。

· 賴明弘，1954，〈臺灣文藝聯盟創立的斷片回憶〉，《臺北文物》第三卷第三期，頁 57-64。

· 賴明珠，1997，〈台灣總督府教育機制下的殖民美術〉，李賢文、石守謙、顏娟英等人編，《何謂台灣？近代台灣美術與文化認同論文集》。臺北市：行政院文化建設委員會，頁 201-229。

· 賴明珠，2000，〈日治時期的「地方色彩」理念——以鹽月桃甫及石川欽一郎對「地方色彩」理念的詮釋與影響為例〉，《視覺藝術》第 3 期，頁 43-74。

· 賴明珠，2005，〈彩墨耕耘現真趣——論吳長鵬從傳統水墨畫至現代彩墨畫的發展〉，《臺灣美術》第 62 期，頁 78-91。

· 賴明珠，2006，〈流轉的符號女性——台灣美術中女性圖像的表徵意涵，1800s-1945〉，《臺灣美術》第 64 期，頁 60-73。

· 賴明珠，2006，〈自然／觀照——許許深州繪畫的視覺語彙與文化內涵〉，賴明珠主編，《花香、人和、山頌——許深州膠彩畫紀念展》。桃園市：桃園縣政府文化局，頁 24-32。

· 賴明珠，2006 年 5 月 27-28 日，〈異鄉／故鄉：論戰後台灣畫家的歷史記憶與土地經驗〉，白適銘計畫主持人，《『視覺、記憶、收藏』——藝術史跨領域學術研討會大會論文集》。臺中：國立臺中教育大學，頁 251-268。

· 賴明珠，2006 年 12 月，〈渡越荒漠——戰後台灣西畫家賴傳鑑〉（臺北市政府文化局專業藝文美術類調查研究補助）。臺北市：臺北市文化局。

· 賴明珠，2007 年 1 月，〈風格遞嬗中的主體性——在具象與抽象中抉擇的賴傳鑑〉，《臺灣美術》第 67 期，頁 74-91。

· 賴明珠，2008 年 1 月，〈異鄉／故鄉——論戰後臺灣畫家的歷史記憶與土地經驗〉，《臺灣美術》第 71 期，頁 66-81。

· 賴明珠，2009 年 7 月，〈召喚山岳——近代台灣山岳畫與張啟華的壽山圖像〉，潘福主編，《美學藝術學》第四期。宜蘭縣：台灣美學藝術學會，頁 68-105。

· 賴明珠，2011 年 5 月，〈意象鏡射——一九六〇年代心象及世紀畫會對現代藝術的省思〉，收錄於薛宜真、陳怡安執行編輯，《金色年代‧風景漫遊：臺灣前輩藝術家蔡蔭堂百年紀念國際學術研討會（會議論文集）》。臺北市：臺北藝術大學，頁 73-108。

· 賴明珠，2011 年 6 月，〈「風俗」與「摩登」——論陳進美人畫中的鄉土性與時代性〉，《史物論壇》第 12 期，頁 41-71。

· 賴明珠，2011 年 10 月，〈陳植棋「鄉土殉情」意識溯源〉，《臺灣美術》第 86 期，頁 52-75。

· 賴明珠，2012 年 9 月，〈「農村化」的鄉土藝術：楊英風《豐年》時期版畫創作中的鄉土意涵〉，黃瑋鈴執行編輯，《百年雕塑——楊英風藝術及其時代國際學術研討會議論文集》。新竹市：財團法人楊英風藝術教育基金會，頁 157-193。

· 賴明珠，2015 年 12 月，〈風土之眼——藝術選擇與實踐〉，王美雲執行編輯，《風土之眼：呂鐵州、許深州膠彩畫紀念聯展》。臺中市：國立臺灣美術館，頁 8-28。

· 賴傳鑑，1975 年 9 月，〈呂基正的山與咖啡〉，《藝術家》第 1 卷第 4 期，頁 101-105。

· 賴傳鑑，1976 年 3 月，〈閨秀畫家之 No.1——陳進〉，《藝術家》第 10 期，頁 102-107。

· 賴傳鑑，1977 年 9 月，〈四十年滄桑話「臺陽」——寫於臺陽四十屆美展前夕〉，《藝術家》第 28 期，頁 126-137。

· 賴傳鑑，1995 年 4 月，〈光復初期的臺灣美術——兼介本館典藏的油畫〉，《臺灣美術》第 28 期，頁 8-20。

· 賴傳鑑，1999，〈沒有終站的旅程／回顧展感言〉，卓殿姿執行編輯，《賴傳鑑回顧展——創作 50 年的歷程 1948-1998》。臺中市：臺灣省立美術館，頁 12。

· 鄭水萍，1994，〈畫家張啟華與高雄白派區域風格的形成初探〉，《高雄歷史與文化》第一輯。高雄市：財團法人陳中和翁慈善基金會，頁 345-389。

· 鄭冰，1980 年 7 月，〈探索中國文化的根——席德進談他的山水〉，《雄獅美術》第 113 期，頁 116-118。

· 鄭惠美，2003，〈日本浮世繪美人畫對「陳進」膠彩畫風之影響〉。屏東市：屏東師範學院視覺藝術教育研究所碩士論文。

· 鄭麗君，1998，〈形體與精神的試探——侯錦郎的創作歷程〉，臺北市立美術館展覽組編，《重構失憶家園——侯錦郎個展》。臺北市：臺北市立美術館，頁 29-53。

- 劉坤富，1999，〈賴傳鑑的染坊結構──繪畫語彙〉，《賴傳鑑回顧展 1948-1998》。臺中市：臺灣省立美術館，頁 4-11。
- 劉國松，1958 年 6 月 16 日，〈現代繪畫的哲學思想──兼評李石樵畫展〉，《聯合報》，第六版。
- 劉國松，1961 年 1 月，〈繪畫的狹谷──從第十五屆全省美展國畫部說起〉，《文星》第 39 期；收於劉國松，1969，《中國現代畫的路》。臺北市：傳記文學社，頁 113-119。
- 劉國松，1963 年 3 月，〈看偽傳統派的傳統知識〉，《文星》第 65 期，頁 47-49。
- 劉國松，1963 年 6 月，〈無畫處皆成妙境──寫在五月美展前夕〉，《文星》第 68 期，頁 43-45。
- 劉國松，1964 年 9 月，〈從美人海卻先生演說起〉，《文星》第 83 期，頁 67-69。
- 謝世英，1997，〈陳進訪談錄〉，黃永川主編，《悠閒靜思──論陳進藝術文集》。臺北市：國立歷史博物館，頁 131-150。
- 謝世英，2003，〈後殖民解讀陳進繪畫〈芝蘭之香〉〉，李明珠主編，《悠閒靜思──陳進仕女之美》。臺北市：國立歷史博物館，頁 11-15。
- 謝里法，2005，〈賴傳鑑的時代與台灣美術的折衷主義〉，賴傳鑑、賴月容編，《創作八十回顧展──賴傳鑑畫集》。桃園市：桃園縣政府文化局，頁 9-13。
- 蕭金鑽，〈故陳植棋君之追憶〉，收於藝術家出版社編，1995，《臺灣美術全集 14──陳植棋》。臺北市：藝術家，頁 45-46。
- 薛燕玲，2004，〈日治時期台灣美術的「地域色彩」〉，薛燕玲編，《日治時期台灣美術的「地域色彩」》。臺中市：國立臺灣美術館，頁 16-44。
- 顏娟英，1992，〈勇者的畫像──陳澄波〉，藝術家出版社編，《臺灣美術全集 1──陳澄波》。臺北市：藝術家，頁 27-43。
- 顏娟英，1993，〈南方的清音──油畫家劉啟祥〉，藝術家出版社編，《臺灣美術全集 11──劉啟祥》。臺北市：藝術家，頁 17-40。
- 顏娟英，1998，〈展覽會上的畫家──呂基正〉，藝術家雜誌社編，《臺灣美術全集 21──呂基正》。臺北市：藝術家，頁 16-46。
- 顏娟英，2000，〈臺展時期東洋畫的地方色彩〉，雷逸婷執行編輯，《臺灣東洋畫探源》。臺北市：臺北市立美術館，頁 7-18。
- 戴寶村，2001，〈玉山地景與台灣認同的發展〉，臺灣歷史學會編輯委員會編，《國家認同論文集》。臺北縣板橋市：稻鄉，頁 123-144。
- 鍾梅音，1964 年 12 月 12 日，〈畫的趣味──談心象畫會的作品〉，《中央日報》，第六版。
- 魏筠蓉，2006，〈陳銀輝繪畫作品形式之研究〉。新竹市：國立新竹教育大學美勞教育研究所碩士論文。
- 羅選民，2006，〈互文性與翻譯〉。香港：嶺南大學哲學博士論文。
- Schonenberger, Gualtiers 著，施學溫譯，1973 年 6 月，〈蕭勤和他的藝術〉（原文刊於 1972 年 5 月在米蘭出版的「蕭勤個人畫集」），《雄獅美術》第 28 期，頁 36-40。

日、英文期刊論文

- ラワンチャイクン寿子，2008，〈台湾の女性『日本画家』──陳進筆《サンティモン社の女》をめぐって〉，《美術史》第 165 冊，頁 162-176。
- 上山滿之助，1927，〈上山總督祝辭〉，《臺灣時報》昭和二年十一月號，頁 13。
- 川添修平，1934/6，〈創刊の辭〉，阿里山國立公園協會編，《新高阿里山》創刊號。嘉義市：阿里山國立公園協會，頁 3。
- 天野一夫，2009，〈序──日本近代美術の無意識としての東アジア〉，豐田市美術館編，《近代の東アジアイメジ──日本近代美術はどうアジアを描いてきたか》。豐田市：豐田市美術館，頁 5-9。
- 天野一夫，2009，〈アジアの女性像〉，豐田市美術館編，《近代の東アジアイメジ──日本近代美術はどうアジアを描いてきたか》。豐田市：豐田市美術館，頁 61。
- 中瀨拙夫，1936/7，〈臺灣國立公園號の刊行に就て〉，《臺灣山林》第 123 號。臺北市：臺灣山林會，無頁碼。
- 石川欽一郎，1926/3，〈臺灣方面の風景鑑賞に就て〉，《臺灣時報》大正十五年三月號，頁 52-58。
- 生駒高常，1927/4（昭和二年四月），〈臺灣山岳會創立に際して〉，《臺灣山岳》第一號。臺北市：臺灣山岳會，頁 5-7。
- 平井一郎，1932/11/11，〈臺展を觀る（下）──臺灣畫壇天才の出現を待つ！〉，《新高新報》，第 3 版。
- 田村剛，1934，〈國立公園としての新高阿里山〉，《新高阿里山》創刊號。嘉義市：阿里山國立公園協會，頁 6-7。
- 佚名，1942，〈旅の父と子〉，《皇國の道》（原為《輝く日の丸》）第五號。臺北市：臺灣總督府文教局學務課，頁 44-50。
- 那須雅城，1929/6〜7（昭和四年六月〜七月），〈太魯閣禮讚〉（一〜二），《臺灣山岳彙報》第一年第二號〜第三號。臺北市：臺灣山岳會，頁 1-2。
- 村上無羅，1936/11，〈木下靜涯論──臺灣畫壇人物論（3）〉，《臺灣時報》第 204 期，頁 118-125。
- 沼井鐵太郎，1930/9（昭和五年九月），〈登山家への希望〉，《臺灣山岳》第五號。臺北市：臺灣山岳會，頁 152。
- 松林桂月，1928，〈東洋畫に就て〉，《臺灣教育》315 期。臺北：臺灣教育會，頁 169-170。
- 松林桂月，1929，〈臺展審查に就ての感想〉，《臺灣教育》329 期，頁 104。
- 青木繁，1934，〈附記〉（附於丸山晚霞，〈私の見た阿里山〉一文間），《新高阿里山》創刊號。嘉義市：阿里山國立公園協會，頁 14。

- 金平亮三，1923/3，〈天然保護區域の設置を望む〉，《臺灣山林會報》第二號。臺北：臺灣山林會，頁 2-7。
- 金平亮三，1927/9，〈臺灣八景と國立公園〉，《臺灣山林會報》第二十七號。臺北：臺灣山林會，頁 2-5。
- 後藤文夫，1927，〈後藤會長式辭〉，《臺灣時報》昭和二年十一月號，頁 15。
- 島田康寬，2000，〈美人画私考〉，アートワン編集，《近代日本画に見る美人画名作展——福富太郎コレクション》。京都：京都文化博物館，頁 8-13。
- 清水風皷，1922/3，〈新人賀川豐彥君と語る〉，《實業之臺灣》第 14 卷第 3 號，頁 41。
- 陳鈍也，1936/8/28，〈文學界の「敵」として立つ〉（〈與文學界為「敵」〉），《臺灣文藝》第三卷第七、八號，頁 61-63。
- 陳鶴子，1935/7，〈兄の畫生活を想ふ〉，《臺灣文藝》第 2 卷第 7 號，頁 127-128。
- 飯尾由貴子，2006，〈陳進の女性像と鄉土色——1930 年代の作品を中心に〉，澀谷区立松濤美術館、兵庫縣立美術館及福岡アジア美術館編輯，《台湾の女性日本画家生誕 100 年記念——陳進展》。日本：澀谷区立松濤美術館、兵庫縣立美術館及福岡アジア美術館，頁 20-27。
- 鄉原古統，1932/10/27，〈どの作品にも努力の跡が歷歷、東洋畫の特選について〉，《臺灣日日新報》，第 7 版。
- 鄉原古統，1933/9，〈臺灣の書畫に就て〉，《臺灣教育》第 374 號，頁 83-85。
- 臺灣山岳會創立委員，1927/4（昭和二年四月），〈臺灣山岳會設立趣意書〉，《臺灣山岳》第一號。臺北市：臺灣山岳會，頁 2-3。
- 蘇來，〈なるべし〉（應該如此才對），1905/8，臺灣慣習研究會，《臺灣慣習記事》第 5 卷第 9 號，頁 61-65。
- 鷗汀生，1933/10/30，〈今年の臺展（二）——努力の作「夕照」、寫生より寫意へ〉，《臺灣日日新報》，第二版。
- 鷗亭（生），1929/9/1，〈新臺灣の鄉土藝術——赤島社展覽會を觀る〉，《臺灣日日新報》，第五版。
- 鷗亭生，1932/11/3，〈臺展の印象（六）——花形諸家の作品〉，《臺灣日日新報》，第六版。
- 鹽月桃甫，1927/11，〈臺展洋畫概評〉，《臺灣時報》昭和二年十一月號，頁 21-22。
- Kojima Kaoru（児島薫），2007, "The Changing Representation of Women in Modern Japanese Painting", ed. by Kikuchi Yuko（菊池裕子）, *Refracted Modernity：Visual Culture and Identity in Colonial Taiwan*. Honolulu：University of Hawai'i Press, pp.111-132.

網路資訊

- 文化廳及國立情報學研究所企劃，《青衣の女》，《文化遺產オンライン》，http：//bunka.nii.ac.jp/heritages/detail/105019，2018 年 3 月 4 日瀏覽。
- 《イマジン》，〈伊東深水の略歷‧畫歷〉，http：//www.imagine.co.jp/ryakureki/itou_sinsui.htm，2010 年 5 月 2 日瀏覽。
- 王梓超環，1988 年 12 月 18 日，〈賀川豐彥略傳（1888-1960）〉，《臺灣教會公報》，第 1920 期，頁 9，http：//www.laijohn.com/archives/pj/Kagawa,T/biog/Ong,Cchhiau.htm，2018 年 3 月 1 日瀏覽。
- 王德威，〈後遺民寫作〉，佛光大學，世界華文文學研究，http：//www.fgu.edu.tw/~wclrc/drafts/America/wang-de-wei/wang-de-wei_03.htm，2018 年 3 月 27 日瀏覽。
- 李淑珍，〈百年回首——臺北市立教育大學校史紀要〉，《跨越三世紀——臺北市立教育大學校史網》，http：//archive.tmue.edu.tw/front/bin/home.phtml，2011 年 3 月 27 日瀏覽。
- 何平、陳國賁，〈中外思想中的文化“雜交”觀念〉，LEWI Working Paper Series, No.46, Hong Kong：David C. Lam Institute for East-West Studies, 2005.12, pp.1-29; https：//repository.hkbu.edu.hk/cgi/viewcontent.cgi?article=1023&context=lewi_wp, 2018 年 3 月 27 日瀏覽。
- 周天來，1958 年 1 月，〈賀川豐彥先生的人格和事業〉，《臺灣教會公報》，第 829 期，頁 16-17，http：//www.laijohn.com/archives/pj/Kagawa,T/brief/Chiu,Tlai.htm，2018 年 3 月 2 日瀏覽。
- 林以衡，2007，〈分裂之後：試比較張深切與楊逵的文學思想在所屬刊物的實踐情況〉，《台灣文學部落格》，http：//140.119.61.161/blog/forum_stage.php?member_id=249，2010 年 11 月 28 日瀏覽。
- 孫明煌，2008，〈懷念恩師——張萬傳〉，雄獅美術部落格，http：//reader.roodo.com/lionart/archives/5803183.html，2018 年 3 月 23 日瀏覽。
- 葉志杰，〈林朝宗〉，《林口鄉賢人物傳記》，http：//tw.myblog.yahoo.com/jw!OF1GSteRGB6.k2A_XvJJhJU-/article?mid=122，2011 年 3 月 27 日瀏覽。
- 《豐年簡介——歡迎光臨豐年社》，「豐年簡介」，〈豐年五十年〉，http：//www.harvest.org.tw/public/Attachment/511248512771.pdf，2018 年 3 月 14 日瀏覽。
- 蘇文魁撰，2000 年 3 月 26 日，〈賀川豐彥先生到淡水〉，《臺灣教會公報》第 2508 期，頁 10，http：//www.laijohn.com/archives/pj/Kagawa,T/visit/Tamsui/Sou,Bkhoe.htm，2018 年 3 月 2 日瀏覽。
- 蘇新田，2000，〈早期師大美術系的四個畫會之四——「畫外畫會」及「七〇Ｓ～超級團體」（一九六六——一九七六）〉，《台灣畫》第 15 輯。臺北市：南畫廊，http：//www.nan.com.tw/easyarticle/easyarticle.asp?do=detail&pm=10175&timg=exhibitionbg.jpg，2018 年 3 月 26 日瀏覽。
- 《ウィキペディアフリー百科事典》，〈伊東深水〉，http：//ja.wikipedia.org/wiki/%E4%BC%8A%E6%9D%B1%E6%B7%B1%E6%B0%B4，2018 年 3 月 3 日瀏覽。
- Kotobank.jp 編，〈広島晃甫〉，《美術人名辞典》，http：//kotobank.jp/word/%E5%BA%83%E5%B3%B6%E6%99%83%E7%94%AB，2018 年 3 月 3 日瀏覽。

國家圖書館出版品預行編目資料

鄉土凝視——20世紀臺灣美術家的風土觀
／賴明珠 著 .--初版.--
臺北市：藝術家　2019.12
288面；17×24公分

ISBN 978-986-282-242-5（平裝）

1.美術史　2.文集　3.臺灣

909.3307　　　　　　　　108019851

鄉土凝視——
20世紀臺灣美術家的風土觀

賴明珠／著

發 行 人　何政廣
總 編 輯　王庭玫
編　　輯　洪婉馨、盧穎
美　　編　吳心如
出 版 者　藝術家出版社
　　　　　台北市金山南路（藝術家路）二段 165 號 6 樓
　　　　　TEL：（02）2388-6715 ～ 6
　　　　　FAX：（02）2396-5707
郵政劃撥　50035145 藝術家出版社帳戶

總 經 銷　時報文化出版企業股份有限公司
　　　　　桃園市龜山區萬壽路二段 351 號
　　　　　TEL：（02）2306-6842

製版印刷　鴻展彩色製版印刷股份有限公司
初　　版　2019 年 12 月
定　　價　新臺幣 380 元
Ｉ Ｓ Ｂ Ｎ　978-986-282-242-5